Contraste insuffisant

NF Z 43-120-14

Texte détérioré — reliure défectueuse
NF Z 43-120-11

La Peinture Française au XIXᵉ Siècle

PAR

HENRY MARCEL

ALCIDE PICARD & KAAN, ÉDITEURS

BIBLIOTHÈQUE DE L'ENSEIGNEMENT DES BEAUX-ARTS

LA PEINTURE FRANÇAISE AU XIX^e SIÈCLE

PAR

HENRY MARCEL

PARIS
A. PICARD & KAAN, ÉDITEURS

COLLECTION PLACÉE SOUS LE HAUT PATRONAGE

DE

L'ADMINISTRATION DES BEAUX-ARTS

COURONNÉE PAR L'ACADÉMIE FRANÇAISE

(Prix Montyon)

ET

PAR L'ACADÉMIE DES BEAUX-ARTS

(Prix Bordin)

Cet ouvrage dont les droits de traduction et de reproduction sont réservés,
a été déposé au Ministère de l'Intérieur en novembre 1905.

BIBLIOTHÈQUE DE L'ENSEIGNEMENT DES BEAUX-ARTS
PUBLIÉE
SOUS LA DIRECTION DE M. JULES COMTE

LA PEINTURE FRANÇAISE
AU XIX^e SIÈCLE

PAR

HENRY MARCEL

Administrateur général de la Bibliothèque nationale,
Ancien directeur des Beaux-Arts.

PARIS
Librairie d'Éducation nationale
ALCIDE PICARD & KAAN, ÉDITEURS
11, 18 ET 20, RUE SOUFFLOT

LA
PEINTURE FRANÇAISE
AU XIX^e SIÈCLE

I

LA PEINTURE SOUS L'EMPIRE ET LES PREMIÈRES ANNÉES
DE LA RESTAURATION

Le précédent volume sur la *Peinture française au XVII^e et au XVIII^e siècle* se termine par l'exposé de la réaction néo-antique provoquée par David, et de son développement à travers les vicissitudes de la Révolution et de l'Empire. Les principes sur lesquels elle reposait s'accordaient bien avec l'idéal spartiate des Jacobins, et mieux encore avec le caractère tout militaire du régime qui suivit leur éphémère triomphe. L'affectation de la simplicité, l'exaltation martiale qui distinguent le style davidien, en firent l'expression naturelle de deux conceptions gouvernementales également fondées sur le sacrifice du sentiment et du droit individuels. Mais, une fois la paix rétablie et la société replacée dans ses cadres traditionnels, assouplis et élargis d'ailleurs, l'instinct de liberté, si longtemps refoulé, devait tendre à se faire jour et à rompre les entraves imposées à l'inspiration personnelle.

Girodet-Trioson[1], on l'a vu, au fort même de la compression, avait manifesté une certaine indépendance d'imagination et de facture, un vague romantisme imprégné des poèmes ossianesques et de la rêverie de Chateaubriand. Gérard[2], paralysé dans ses compositions idéales par un respect timide et compassé de la forme, avait su, dans le portrait, exprimer avec aisance et souplesse les particularités de complexion et de physionomie de ses modèles, et dégeler parfois son métier (voir le *Portrait d'Isabey et de sa fille* [fig. 5], au musée du Louvre) au contact de leur bonhomie familière.

PIERRE GUÉRIN. — Pierre Guérin résista mieux aux suggestions de l'esprit de liberté; c'est en lui, bien qu'il ne fût pas élève de David, mais de Regnault, l'auteur des *Trois Grâces* et de *l'Éducation d'Achille*, que s'affirma avec le plus de rigidité l'étroitesse du style nouveau. Après *le Retour de Marcus Sextus* [fig. 6] (musée du Louvre), qui fit fanatisme au Salon de 1799, il exposa consécutivement *Hippolyte* se justifiant des accusations de Phèdre (1802, musée du Louvre), l'*Offrande à Esculape* (id., musée du Louvre), savant assemblage de nus, *Andromaque* protégée par Pyrrhus contre les sommations d'Oreste (1810, musée du Louvre), *Clytemnestre* sur le point d'égorger Agamemnon (1817, musée du Louvre). Par le caractère figé du geste, l'expression tendue des traits, quelque chose d'immobile et de « posé » chez tous les personnages, ces toiles évoquent invinciblement l'idée de la scène, de la rampe. Ce qu'il y a d'heureusement trouvé dans l'ordonnance et les mimiques n'atténue pas cet aspect théâtral, qui communique une extrême froideur aux ouvrages de Guérin. *L'Aurore et Céphale*

1. Cf. O. MERSON. *La Peinture française au XVII° et au XVIII° siècle*, p. 340.
2. O. MERSON. *Op. cit.*, p. 342.

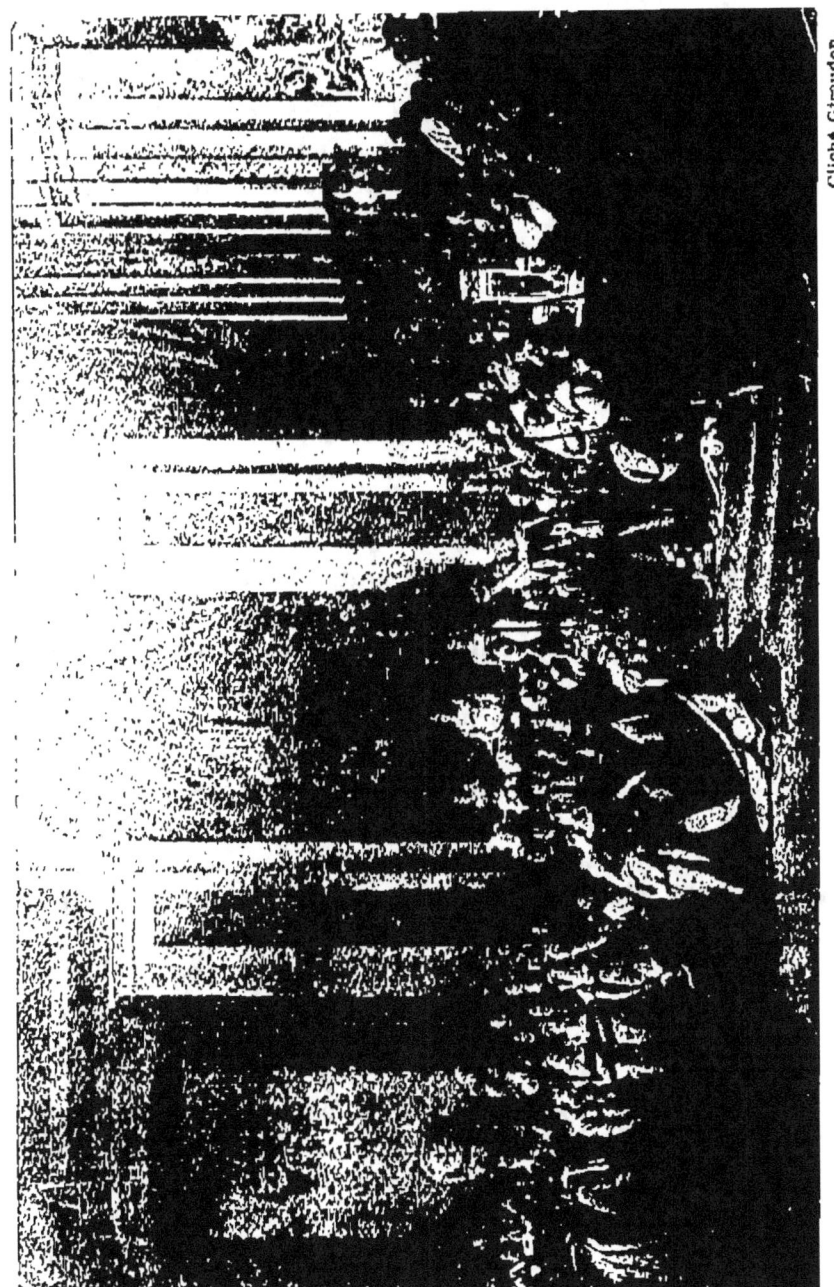

Cliché Giraudon.

FIG. 1. — DAVID. — SACRE DE NAPOLÉON Ier PAR LE PAPE PIE VII, A NOTRE-DAME DE PARIS. (Musée du Louvre.)

(1814, musée du Louvre), *Didon* écoutant les récits d'Enée (1817, musée du Louvre), offrent plus d'abandon et une certaine grâce, mais la sécheresse du métier y persiste, ainsi qu'un coloris blafard et sans saveur directement emprunté aux *Sabines* de David. Une vaste composition inachevée, au musée d'Angers, *la Dernière nuit de Troie*, atteste la même recherche, la même ingéniosité trop concertée de mise en scène. Guérin fut, de 1822 à 1828, directeur de l'Académie de France à Rome; de santé assez chétive, il mourut à cinquante-neuf ans, en 1833. Son atelier, qu'il dirigeait sans autorité, au dire de Delécluze, fut le véritable berceau du romantisme : Géricault, Sigalon, Paul Delaroche, Eugène Delacroix et Ary Scheffer en sont sortis.

Prudhon. — Prudhon est un tout autre artiste, et une des plus grandes figures de l'Ecole française. En lui fusionnent avec un bonheur singulier le sentiment voluptueux du xviii° siècle et les aspirations de la nouvelle École vers un style plus relevé et plus pur. Bien mieux que son promoteur lui-même, il réalise et justifie le retour à l'Antiquité. C'est que la voie lui fut tracée, non par des théories pédantesques et exclusives, mais par ses affinités instinctives avec le naturalisme souriant et l'imagination toute plastique des anciens. Son origine ne semblait pourtant point lui assigner un tel rôle. Né à Cluny en 1758, le treizième enfant d'un pauvre tailleur de pierres, élevé par la charité des moines de l'abbaye fameuse de cette ville, ses dispositions pour les arts apparurent telles qu'on l'envoya, à dix-huit ans, étudier à Dijon, sous Devosge, maître excellent dont il garda toujours le plus affectueux souvenir. Un amateur distingué, M. de Joursanvault, lui commanda ses premiers travaux; adressé, à Paris, au bon graveur Wille, l'ami de Chardin et de Greuze, il entra à l'atelier de Pierre, peintre assez fade d'allégories mythologiques. Au bout de

FIG. 2. — GIRODET. — LE SOMMEIL D'ENDYMION. (Musée du Louvre.)
(Cliché Braun, Clément et Cie.)

trois ans, il retournait à Dijon, pour y disputer le prix
institué par les États de Bourgogne ; il fut vainqueur, passa
cinq années en Italie, et le contact de son âme d'artiste
avec tant de chefs-d'œuvre, tant de sites admirables et au-
gustes, forma peu à peu sa personnalité. La copie qu'il
envoya à Dijon, en retour de sa pension, d'après un pla-
fond de Pietre de Cortone au Palais Barberini, le *Triomphe
de la gloire*, et qui y figure encore, dans la Salle des États,
copie librement conçue et exécutée, substitue à l'élégance
superficielle et tapageuse du décorateur toscan une fermeté
de lignes, un coloris soutenu qui sont déjà presque d'un
maître.

Marié trop jeune, mal marié comme il arrive souvent
en pareil cas, et bientôt père de deux enfants, Prudhon mena
à Paris jusqu'en 1794, puis à Rigny, en Franche-Comté,
une vie laborieuse et gênée. De cette période datent deux
délicieux portraits qu'il paya en tribut de gratitude à ses
hôtes, le ménage Antony. Le mari, debout près de son
cheval, est au musée de Dijon, la femme, avec ses enfants,
au musée de Lyon. Rien de plus clair, de plus sain, de
plus français que ces peintures. L'amitié de son graveur,
Copia, lui fut d'un grand secours pendant cette crise et
aida à l'éclosion d'une foule de petits chefs-d'œuvre :
vignettes, en-têtes, prospectus, compositions dessinées
diverses, dont beaucoup sont demeurés célèbres : *Andro-
maque embrassant Astyanax* (musée du Louvre), *la Ven-
geance de Cérès*, *l'Amour réduit à la raison* (1793),
illustrations pour *Daphnis et Chloé*, pour *l'Art d'aimer*
de Gentil Bernard (1796).

Entre temps il peignit des portraits, dont celui de
M^{me} Copia qui, avec son chapeau de paille pointu noué
sous le menton par un ruban bleu, est une des images les
plus finement mutines qu'il ait tracées. Au Salon de 1793,
il avait exposé une grisaille : l'*Union de l'Amour et de
l'Amitié*, de signification indécise ; sa première grande

œuvre peinte, *la Sagesse et la Vérité descendant sur la*

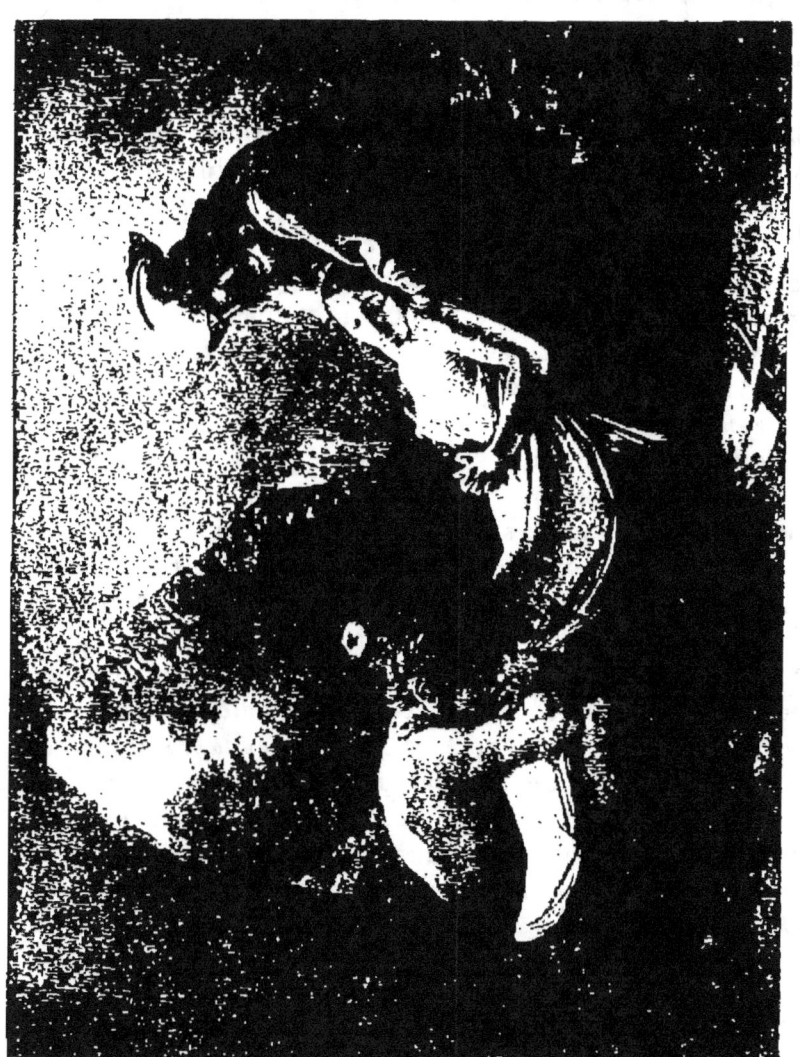

FIG. 3. — GIRODET. — ATALA AU TOMBEAU. (Musée du Louvre.)

terre, du Salon de 1799, adaptée en plafond au château de Saint-Cloud et placée depuis au musée du Louvre,

offre les formes nobles et la suavité de touche qui le distingueront dès lors, mais la coloration jaunâtre n'en est pas très heureuse, et la tête casquée de Minerve paraît beaucoup trop forte. A la même époque remonte le petit plafond des Antiques, au Louvre : *Diane implorant Jupiter*, qui est charmant par son exécution légère et sa tonalité vaporeuse. Il est contemporain de plusieurs admirables dessins : le *Premier baiser de l'Amour*, pour *la Nouvelle Héloïse, Joseph et la femme de Putiphar, Jésus portant sa Croix*, pour *l'Imitation de Jésus-Christ*, un frontispice : *la Soif de l'or*, et une vignette : *la Grotte*, pour un roman de Lucien Bonaparte : *la Tribu indienne*; enfin une frise délicieuse, aujourd'hui au musée Condé : *les Vendanges*.

Cependant l'horizon s'éclaircissait pour Prudhon ; des commandes lui arrivaient, grâce à l'excellent Frochot qui l'avait pris en amitié; s'il eut à cette époque le chagrin de perdre son graveur Copia, mort en 1799, il trouva dans un élève de celui-ci, Barthélemy Roger, un interprète d'élite dont le nom reste impérissablement lié au sien. Quatre grandes peintures décoratives accompagnées de motifs en grisaille et d'ornements en camaïeu et représentant *la Richesse, les Arts, les Plaisirs* et *la Philosophie*, vinrent témoigner de l'ingénieuse dextérité de sa brosse. Les cartons en sont au Louvre. Quatre autres panneaux : *les Saisons*, ont paru à la vente Denain, il y a quelques années : l'allégorie en est claire et gracieuse à souhait. En 1801, à l'occasion de la paix d'Amiens, Prudhon exécuta une magnifique composition représentant le Premier Consul sur un char, entre la Victoire et la Paix, qu'entourent et suivent les Muses, les Arts et les Plaisirs, personnifiés par des enfants. Une réplique peinte de ce grand dessin est chez M. Cheramy.

Cependant ses chagrins conjugaux, dus à la vulgarité et à l'humeur acariâtre de sa femme, continuaient d'empoi-

sonner sa vie. La séparation se fit enfin; une amie tendre et dévouée, artiste délicate avec des aspirations élevées,

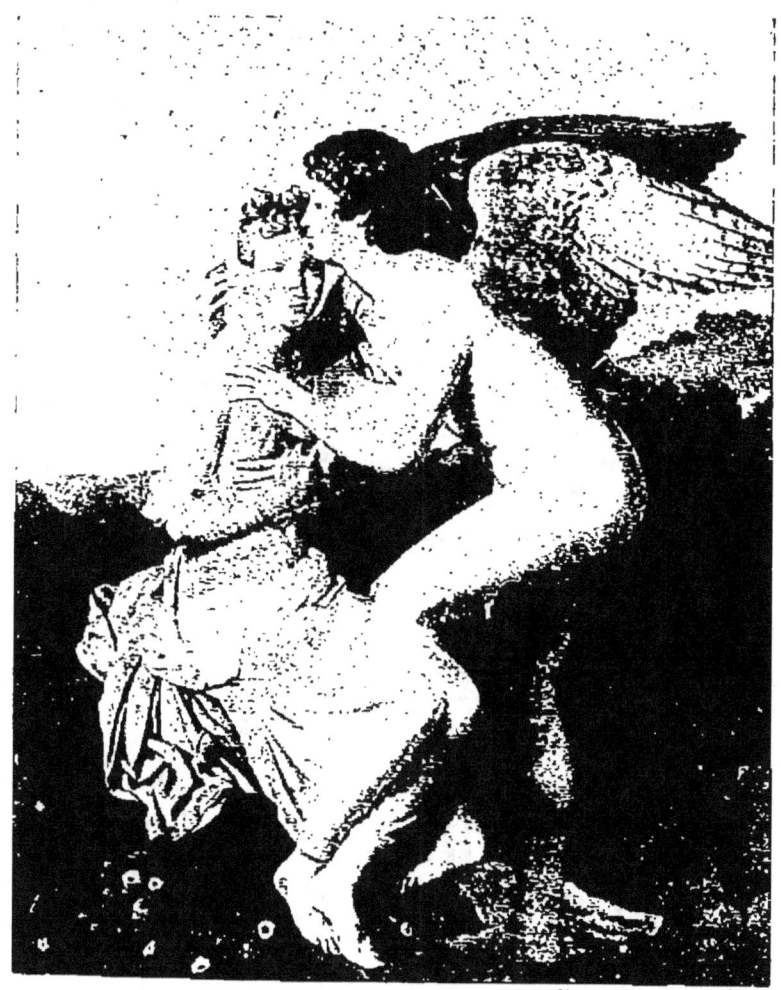

FIG. 4. — GÉRARD. — L'AMOUR ET PSYCHÉ. (Musée du Louvre.)

Mᵐᵉ Mayer, la remplaça heureusement à son foyer, tint sa maison, éleva ses enfants, s'associa à son tra-

vail par une collaboration étroite, comme l'attestent les tableaux d'elle que garde le Louvre : *l'Heureuse mère, la Mère abandonnée, le Rêve de bonheur*, dont les esquisses sont de Prudhon. L'allégorie de *la Paix* l'avait mis en faveur : Bonaparte lui commanda ce portrait de Joséphine [fig. 8], assise dans le jardin de la Malmaison, dont l'attitude rêveuse, l'expression absorbée, dans leur cadre mystérieux de verdure, respirent une grâce exquise. Prudhon, dès lors, passe peintre officiel : il célèbre tour à tour, par des compositions appropriées, le Sacre en 1805, la paix de Tilsitt en 1807, le mariage avec Marie-Louise, pour laquelle il dessina une toilette et un berceau. C'est une commande d'État également qui lui inspire son chef-d'œuvre : *la Justice et la Vengeance divine poursuivant le Crime* [fig. 9], pour le Palais de Justice (1808). Tout le monde connaît cette émouvante toile, où les deux déesses associées suivent de leur vol silencieux la fuite hagarde de l'assassin, dans l'air nocturne qu'ensanglante la lueur d'une torche. Chacun a dans la mémoire le corps merveilleux de la victime, dont la pâleur alanguie s'argente sous la caresse de la lune. L'esquisse dessinée qu'a recueillie une autre salle du Louvre n'était guère moins dramatique, avec son ange vengeur traînant par les cheveux le criminel, devant la jeune morte renversée au pied du trône de justice. Mais l'intervention de la nature et de sa paix sereine, dans l'œuvre définitive, y ajoute un contraste de la plus saisissante poésie.

Il nous faut passer plus rapidement sur trois compositions mythologiques de haute importance : *l'Enlèvement de Psyché par Zéphyre* [fig. 10] (1808, musée du Louvre), dans son arabesque assouplie et sa tonalité fondue, est une vision toute corrégienne; *Zéphyre se balançant sur l'eau* (1814) pour la grâce piquante du mouvement, l'expression allègre et rieuse de la figure, l'aisance et la liberté de l'exécution, tient un rang élevé dans l'œuvre de Prudhon; l'artiste avait été moins bien ins-

LA PEINTURE SOUS L'EMPIRE ET LA RESTAURATION

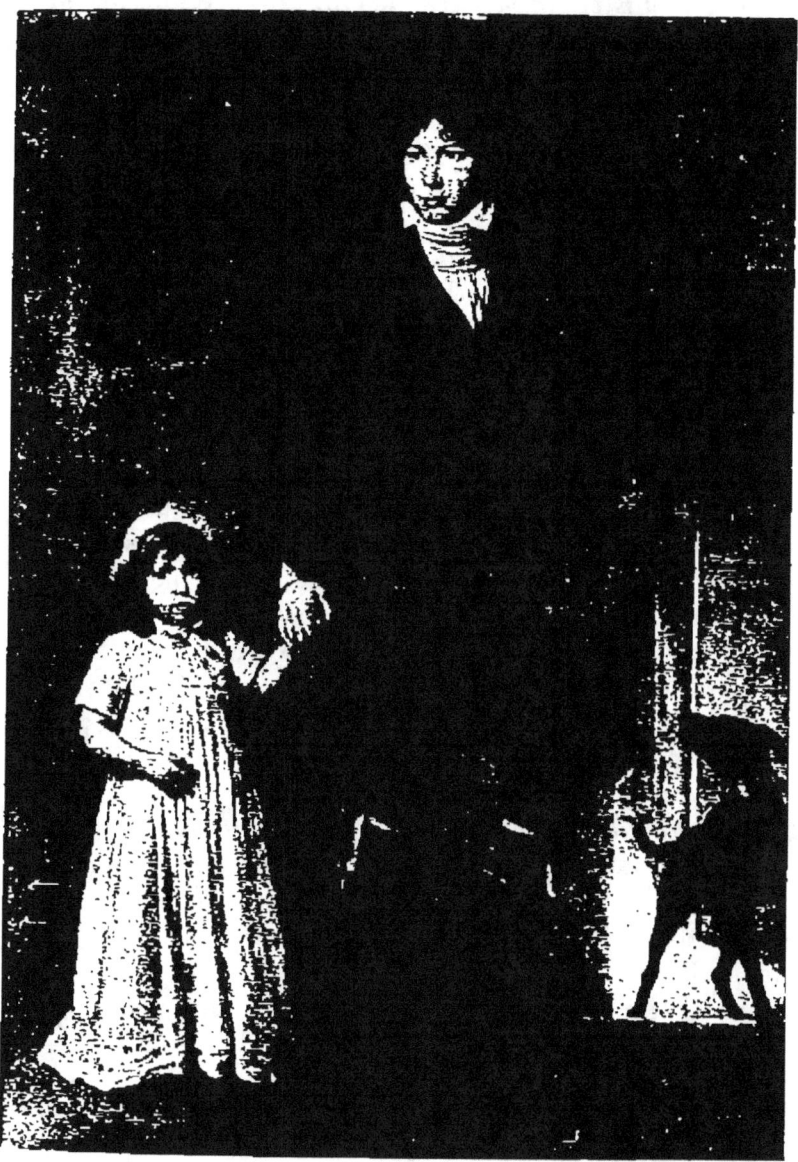

FIG. 5. — GÉRARD. — PORTRAIT DU PEINTRE ISABEY ET DE SA FILLE.
(Musée du Louvre.)

piré avec *Vénus et Adonis* (1812. collection Wallace); la pose abandonnée de la déesse est délicieuse, mais son amant fait assez pauvre mine, et les deux corps nus forment une sorte d'A majuscule peu agréable. Une habile restauration a sauvé ce tableau qui était très menacé. C'est malheureusement le cas pour nombre d'œuvres maîtresses, le portrait de Mme Jarre, entre autres, d'une aménité rayonnante, d'un port superbe, que la décomposition des dessous a marbré de lividités déplaisantes. L'*Assomption de la Vierge* (musée du Louvre), commandée en 1816 pour la chapelle des Tuileries, est pleine d'un charme candide et presque puéril, mais laisse regretter l'ampleur et la noblesse que réclamait le sujet; par contre, le *Christ en croix* (musée du Louvre), qui fut la dernière œuvre du peintre, où l'Homme-Dieu, beau comme Narcisse, expire silencieusement dans les ténèbres croissantes, au-dessus de l'agenouillement éploré de Madeleine, offre le plus grand, le plus poignant caractère. L'âme assombrie et désemparée de Prudhon s'y exprime tout entière. Elle avait reçu en 1821 une blessure mortelle : Mlle Mayer, dans un accès d'égarement, s'était coupé la gorge; il languit depuis lors, détaché, dégoûté de tout, n'ayant plus le courage que de terminer une composition lamentable : *la Famille malheureuse*, que son amie avait laissée inachevée. Il succomba deux ans après, à soixante-cinq ans.

Nulle carrière d'artiste, durant cette période, n'offre un caractère d'unité plus parfait : un idéal promptement fixé et merveilleusement conscient, où la grâce des mythes anciens se nuance d'une ingénuité délicieuse, tout en s'incarnant dans des formes d'une plénitude et d'une fermeté souveraines; une entente du clair-obscur digne de Léonard, qui noie les figures dans des demi-teintes suavement ménagées, et par les jeux subtils ou les savantes retraites de la lumière, leur fait une atmosphère indéfinissable de mystère et de pudeur; une coloration discrète et

sobre répugnant aux éclats, se plaisant à ces transitions et à ces finesses que donne la modulation d'un ton sur lui-même, et à qui la diversité du chromatisme s'impose si

FIG. 6. — GUÉRIN. — LE RETOUR DE MARCUS SEXTUS. (Musée du Louvre.)

peu qu'elle se satisfait souvent, et se surpasse, à alterner des hachures de fusain et de craie sur le fond bleuté d'un papier grenu ; une touche, enfin, qui ménage les affirmations tranchées pour en décupler l'effet, et aime à noyer

le trait dans la grasse enveloppe des pâtes superposées et fondues. Tout cela au service d'une âme d'homme limpide, songeuse, un peu triste, qui s'attarde et s'oublie à des évocations de douceur reposée, de malice tendre, de rêve amoureux et pâmé. Rien, dans notre tradition artistique, n'annonçait l'éclosion d'une telle fleur; il a fallu, pour la former, la rencontre unique d'un moment de la sensibilité française avec le panthéisme paisible et riant des anciens. Le génie de Corot, seul, depuis, a retenu quelque vestige de son parfum et en a tout embaumé ses clairières et ses saulaies.

Gros. — Si la preuve restait à faire du mal que des principes arbitraires et des règles tyranniques peuvent causer à la nature la plus généreusement douée, la carrière inquiète et la fin malheureuse de Gros la fourniraient surabondamment. Né à Paris, en 1771, d'une famille d'artistes (son père était miniaturiste, et sa mère s'adonnait également à la peinture), il reçut ses premières leçons de M^{me} Lebrun et entra, par son libre choix, à l'atelier de David; un échec pour le prix de Rome, la mort de son père ruiné par les événements révolutionnaires, une sorte de panique motivée par les spectacles de sang qu'il avait sous les yeux, le firent s'enfuir en Italie; il résida à Gênes, puis à Florence où il exécuta son premier portrait, celui du comte Malackouski, pour 300 francs, et son premier tableau : *Young auprès du cadavre de sa fille*. De retour à Gênes et y travaillant péniblement pour nourrir sa mère, il fut introduit chez Joséphine qui se prit de goût pour lui, sur le vu de quelques-uns de ses ouvrages, et l'emmena à Milan. Présenté à Bonaparte, il obtint de peindre d'après lui le beau portrait du Louvre où le héros d'Arcole s'élance sous le feu, un drapeau à la main [fig. 11]. Il est attaché à la mission chargée de faire pour nos musées un choix d'œuvres d'art; il visite Rome, s'enflamme pour les peintures de la Sixtine, revient à l'armée

comme inspecteur aux revues; les revers de notre armée le bloquent dans Gênes, où il subit les horreurs du fameux siège; débarqué à Marseille presque mourant, il part enfin pour Paris, après une grave crise de fièvre; il n'y avait pas reparu depuis neuf ans.

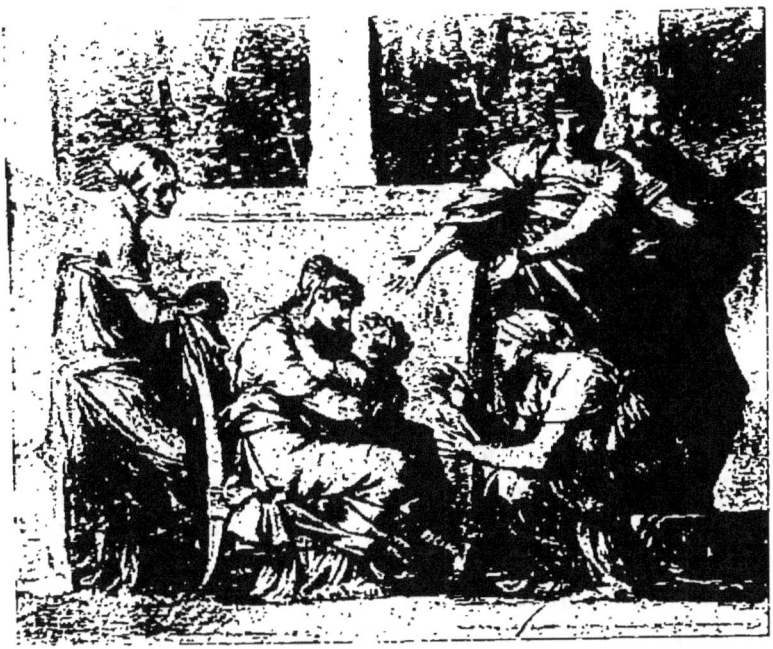

Cliché Giraudon.

FIG. 7. — ANDROMAQUE EMBRASSANT ASTYANAX.
(Dessin de Prudhon. — Musée du Louvre.)

Diverses esquisses : *Alexandre domptant Bucéphale, Malvina pleurant la mort d'Oscar, Timoléon immolant son frère*, précèdent l'exécution de *Sapho se précipitant du rocher de Leucate*, peinture encore timide et maigre; la *Distribution des armes d'honneur* (palais de Compiègne), suit de près, avec un Bonaparte sur un cheval blanc, qui ne manque point de tournure. Un projet pour un

Bonaparte pardonnant aux révoltés du Caire l'achemine au concours ouvert pour la traduction picturale du *Combat de Nazareth*. Gros l'emporta haut la main ; mais un sentiment de jalousie de Bonaparte contre Junot, héros de l'action et centre du tableau, empêcha la réalisation de l'esquisse ; elle est au musée de Nantes : tout le génie de l'artiste y éclate. Une savante progression lumineuse conduit l'œil des premiers plans, où tiraillent nos fantassins, à travers les masses de cavalerie aux prises, vers le centre où le général se détache, sabrant les escadrons turcs. Mille épisodes dramatiques, mille chocs individuels se relient et s'unifient par la magie d'une couleur éclatante et radieuse, qui baigne toute la composition comme une atmosphère idéale.

L'universel succès de Gros le désignait pour une compensation à sa déconvenue ; ce fut la commande des *Pestiférés de Jaffa* [fig. 12] (musée du Louvre). Il n'est pas dans l'art moderne d'œuvre plus importante, non seulement par sa valeur intrinsèque, mais par l'orientation nouvelle qu'elle détermina. La convention héroïque mettant au premier plan un héros privilégié auquel se subordonnent tous les éléments de l'ouvrage, faisait place ici à une confusion savante, à un désordre voulu, exprimant la désolation et l'horreur de la scène par les mille convulsions éparses de la souffrance et de l'agonie. Bonaparte touchant les bubons d'un malade, et seul paisible, seul de sang-froid dans le trouble universel, n'en restait pas moins le centre d'intérêt du tableau, mais sans nul sacrifice arbitraire. D'autre part, la profusion et la diversité des épisodes pathétiques se fondaient dans une impression d'ensemble résultant de la coloration générale, tenue dans une gamme sourde bien appropriée au caractère de la scène. Les larges baies du fond montrant la citadelle profilée sur un ciel bleu traversé de nuages, accentuaient l'émotion de ce spectacle par un rappel de

la radieuse impassibilité de la nature. L'œuvre eut un succès énorme au Salon de 1804, et fut payée 16 000 francs

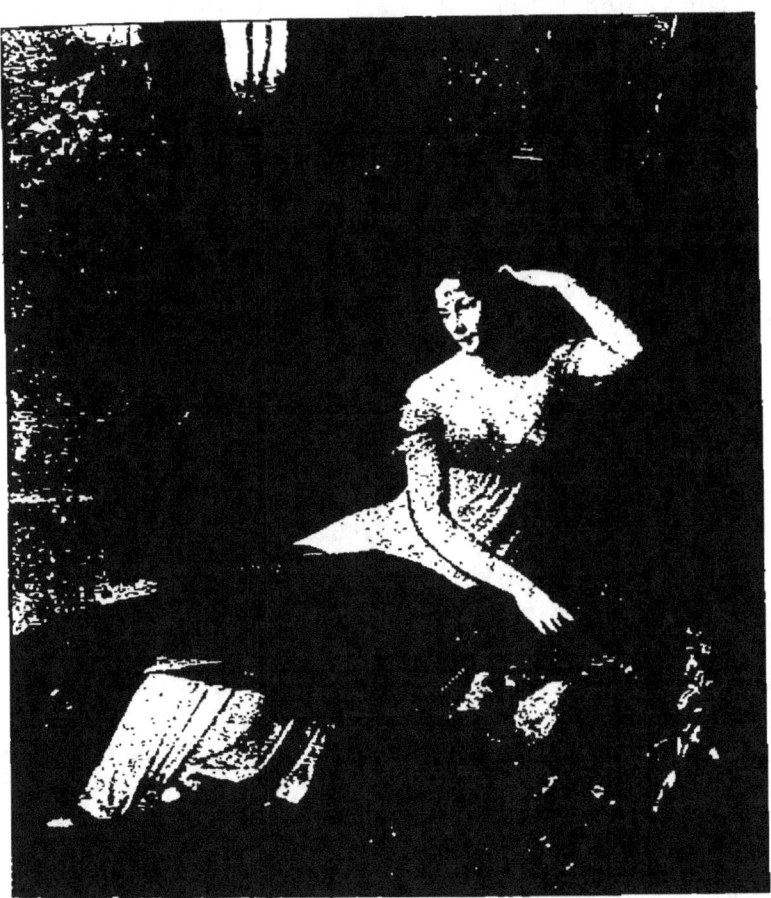

FIG. 8. — PRUDHON. — L'IMPÉRATRICE JOSÉPHINE.
(Musée du Louvre.)

par l'État. Deux ans après, Gros exposait la *Bataille d'Aboukir* (musée de Versailles); la disposition générale, avec la figure de Murat au centre et les corps à corps du premier plan, rappelle l'esquisse de *Nazareth*, dont l'ar-

tiste utilisa certainement les études; mais l'effet y est moins dispersé, plus compact; jamais la mêlée, avec son inextricable enchevêtrement d'armes, de montures, de harnais, n'a atteint ce degré de fureur, de paroxysme haletant. La sauvagerie des instincts déchaînés s'y exalte encore par l'extraordinaire éclat de la couleur, qui enlève l'action dans une sorte de fanfare assourdissante. Coup sur coup, Gros, en pleine vogue, exécuta force portraits de maréchaux et de dignitaires : celui de Lassalle appuyé sur son sabre, avec ses larges culottes et son dolman soutaché d'or, est resté le plus fameux, par l'espèce de faste barbare qu'il respire.

En 1807, s'ouvrit un concours nouveau, avec ce programme : *Napoléon visitant le champ de bataille d'Eylau* [fig. 13]. Gros fit un troisième chef-d'œuvre (musée du Louvre) qui marque le point culminant de sa carrière. On ne peut qu'admirer la faculté d'invention de l'artiste qui sut diversifier à ce point l'effroyable monotonie de la guerre. La neige livide, salie de boue et de sang, renflée de bosses sinistres, le ciel bas, mat et sourd comme de la fumée de canon condensée, enveloppent, ainsi qu'un double linceul, l'état-major emmitouflé de fourrures qui s'avance, d'un pas hésitant, à travers les cadavres, ayant à sa tête Napoléon. Celui-ci ne peut retenir un geste d'horreur et de pitié. L'étrangeté des uniformes russes, l'accablement torpide des blessés que le froid paralyse, les gestes engourdis des suppliants, l'allure pesante du cortège, tout dénonce la lassitude de l'effort, l'hostilité des choses, la prostration d'une humanité surmenée. Ce lendemain de bataille, après l'ivresse furieuse, la vitalité exaltée des assauts, dégage une philosophie terrible.

Les œuvres qui suivirent montrèrent chez Gros un déclin progressif : la *Bataille des Pyramides* (musée de Versailles) est d'un arrangement bien artificiel. Si l'action,

comme il semble, n'est pas encore engagée, que font là ces Arabes renversés sous les chevaux, ces groupes de prison-

FIG. 9. — PRUDHON. — LA JUSTICE ET LA VENGEANCE DIVINE POURSUIVANT LE CRIME. (Musée du Louvre.)

niers prématurés ? Il n'y faut voir que l'illustration conventionnelle d'un mot célèbre, une sorte de courtisanerie picturale. La *Prise de Madrid* (musée de Versailles), dont le sujet avait souri à l'artiste par les costumes pitto-

resques et les types frustes qu'il comportait, et qu'il exposa avec le précédent tableau, en 1810, est d'un effet peu agréable; c'est un assemblage de morceaux sans cohésion. Sur ces entrefaites, Gros, avantageusement marié et en pleine faveur, reçut une commande considérable, celle d'une décoration pour la coupole de Sainte-Geneviève, au prix de 36 000 francs. Il y a peu à insister sur ce travail, auquel les vicissitudes politiques imposèrent de nombreux remaniements, qui offre une couleur étoffée et de nobles silhouettes, mais dont le tort est d'être absolument invisible du bas de l'édifice. Les grandes compositions officielles exécutées durant cette période : la *Bataille de Wagram*, l'*Entrevue de Napoléon et de François II en Moravie* (musée de Versailles) témoignent d'une verve bien ralentie. Il en eût été peut-être autrement de l'*Incendie de Moscou*, dont le dessin offre beaucoup de mouvement et d'effet. D'autres projets : une *Prise de Caprée*, un *Napoléon confiant sa famille aux Gardes nationales*, au début de la campagne de France, furent également abandonnés, après des esquisses qui promettaient. Quelques beaux portraits datent de cette époque : ceux du roi Jérôme, à cheval, du général Fournier Sarlovèze ; la personnalité théâtrale des modèles, campés dans des attitudes de défi ou de parade, y est exprimée avec une crânerie que le recul fait paraître aujourd'hui presque ironique.

Le retour des Bourbons ne déposséda point Gros de sa haute situation ; investi de toute la faveur royale, il ne la justifia malheureusement qu'à moitié par ses œuvres : la *Visite de François Ier et de Charles-Quint à Saint-Denis* (musée du Louvre), qu'il prisait beaucoup, n'est qu'une toile de genre sans portée. Le *Départ du roi des Tuileries* dans la nuit du 20 mars (musée de Versailles) vaut mieux : la figure digne et tranquille du monarque impotent, le trouble et le désarroi des courtisans, prennent

LA PEINTURE SOUS L'EMPIRE ET LA RESTAURATION 25

dans l'éclairage artificiel qui accuse les ombres et fait saillir arbitrairement les détails, une étrangeté drama-

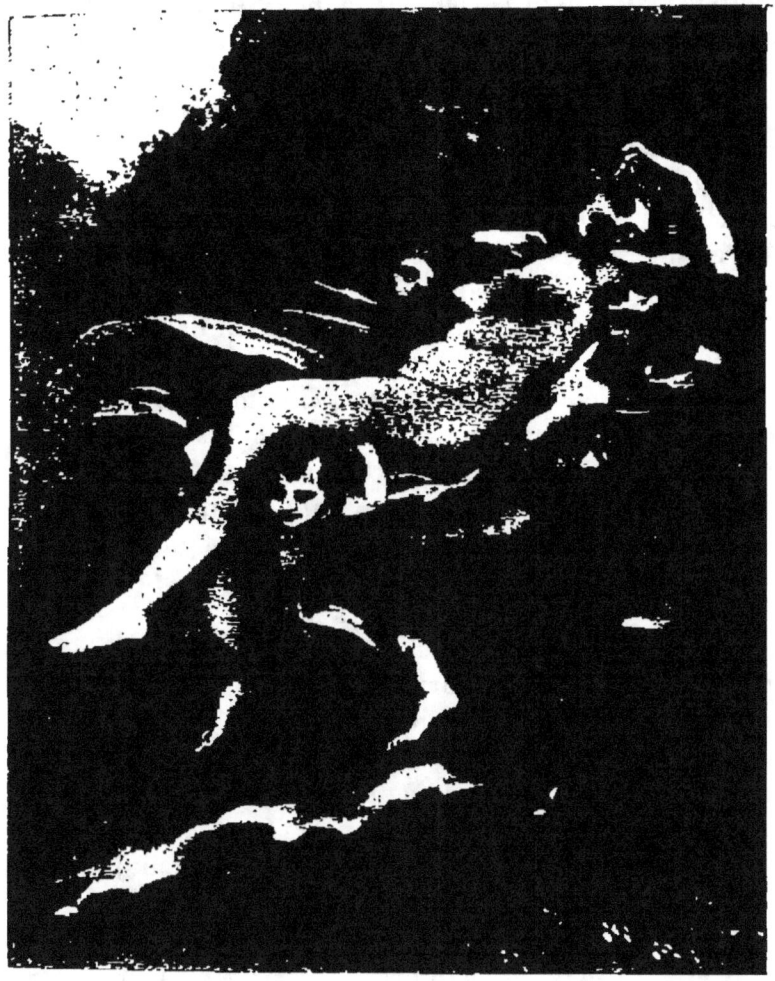

Neurdein frères, phot.
FIG. 10. — PRUDHON. — L'ENLÈVEMENT DE PSYCHÉ PAR ZÉPHYRE.
(Musée du Louvre.)

tique et impressionnante. Par contre, l'*Embarquement de la duchesse d'Angoulême à Pauillac* (musée de Bor-

deaux) n'est qu'une vignette agrandie, d'une exécution trop menue, si la composition tassée en est ingénieuse.

Faut-il maintenant parler des fâcheux plafonds allégoriques pour la décoration des salles égyptiennes du musée du Louvre? Arraché à la fascination de Napoléon, au spectacle de la grande épopée vécue qui avait magnifiquement inspiré son génie peu propre à l'abstraction, en lui offrant, dans la réalité presque quotidienne, des spectacles extraordinaires de pathétique et d'éclat, Gros était retombé sous la férule de son maître David, que la disgrâce et l'exil rendaient à ses yeux plus vénérable et plus sacré. L'auteur des *Sabines*, en lui confiant son atelier, et plus tard, dans ses lettres de Bruxelles, ne cessait de lui répéter que le beau comme le vrai n'étaient que dans l'antique, que les réalités contemporaines ne méritaient pas l'effort d'un grand artiste. Le malheureux le crut, sans même songer que son maître répudiait ainsi lui-même la plus belle et la plus durable partie de son œuvre. L'affaiblissement de sa faculté de production aidant, en dehors de quelques effigies officielles, comme le *Charles X à cheval* du musée de Versailles, il se confina surtout dans l'enseignement, où il apporta l'orthodoxie étroite de David. Il vit ainsi lui échapper son influence sur la jeunesse, sollicitée par la beauté de la vie ou le lyrisme des poètes. Son *Hercule et Diomède*, qu'a recueilli le musée de Toulouse, et où la sécheresse et la tension davidiennes s'accentuaient jusqu'à la caricature, provoqua des critiques très vives, des plaisanteries plus offensantes encore. Le vieillard perdit la tête, et on le trouva, le 26 juin 1835, noyé sous trois pieds d'eau, dans la Seine, au bas Meudon. Si incomplète qu'eût été sa carrière, il n'en laissait pas moins plusieurs chefs-d'œuvre, où la compréhension du pittoresque moderne, l'intuition du rôle de la couleur dans l'effet dramatique, étaient des nouveautés considérables qui, recueillies par

son disciple et admirateur Delacroix, allaient changer

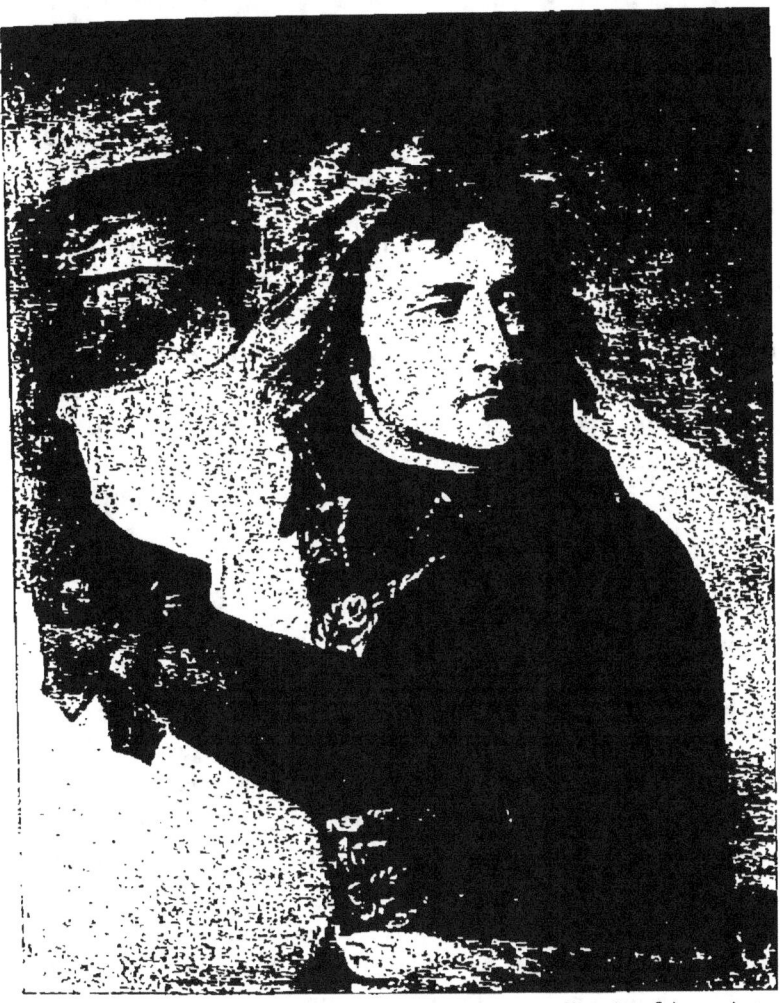

FIG. 11. — GROS. — BONAPARTE A ARCOLE.
(Musée du Louvre.)

radicalement la direction de la peinture et lui ouvrir les plus vastes et les plus brillantes perspectives.

Géricault. — Ce sens de la vie contemporaine, ce goût de la réalité ambiante qui ne se soutenaient, chez Gros, qu'à l'aide du stimulant offert à son imagination par les pompes officielles ou le drame des batailles, est au contraire ce qui distingue entre tous Géricault. Né en 1791 à Rouen et fils d'un avocat qui lui fit donner à Paris une bonne éducation classique, il montra, dès sa première jeunesse, un amour très vif du cheval, dont il goûtait les formes dégagées et plastiques, la sensibilité, l'ardeur; il entra chez Carle Vernet, spécialiste alors en grand crédit, mais ne put se faire au parti pris de ce peintre de corriger ses modèles, en exagérant uniformément leur sveltesse, et passa dans l'atelier de Guérin; vite édifié sur l'insuffisance de son enseignement, il le complétait au musée du Louvre par des études acharnées, d'après les maîtres, dont il s'évertuait à s'assimiler la vision et l'accent. Le portrait équestre d'un *Officier de chasseurs de la Garde* [fig. 14] (musée du Louvre), qu'il exposa en 1812 et dont le style fier et l'exécution vibrante différaient si fort du glacial et immobile *Bonaparte au Saint-Bernard*, de David, fit sensation. Il y avait là quelque chose de nouveau, ou, ce qui revenait au même, la réapparition des grandes traditions, les formes larges et opulentes, les belles matières puissamment brassées, la touche brusque et nerveuse d'un Rubens assombri. Néanmoins la rupture était si violente avec l'art enseigné que cette toile causa plus de trouble que d'enthousiasme. Deux ans après, le *Cuirassier blessé* (musée du Louvre) trainant son cheval par la bride, en s'appuyant sur son sabre, fut moins remarqué, et c'était justice. La bête en révolte était superbe, le paysage de soir vraiment tragique, mais l'officier, peint trop vite, offrait une certaine mollesse de bellâtre raillée par Géricault lui-même, qui l'appelait « une tête de veau avec un grand œil bête ». Dans l'intervalle, il avait peint à Versailles une admirable série de « poitrails » et de

« croupes » où la puissante construction intérieure, l'ondoiement de la lumière sur les robes dénonçaient un

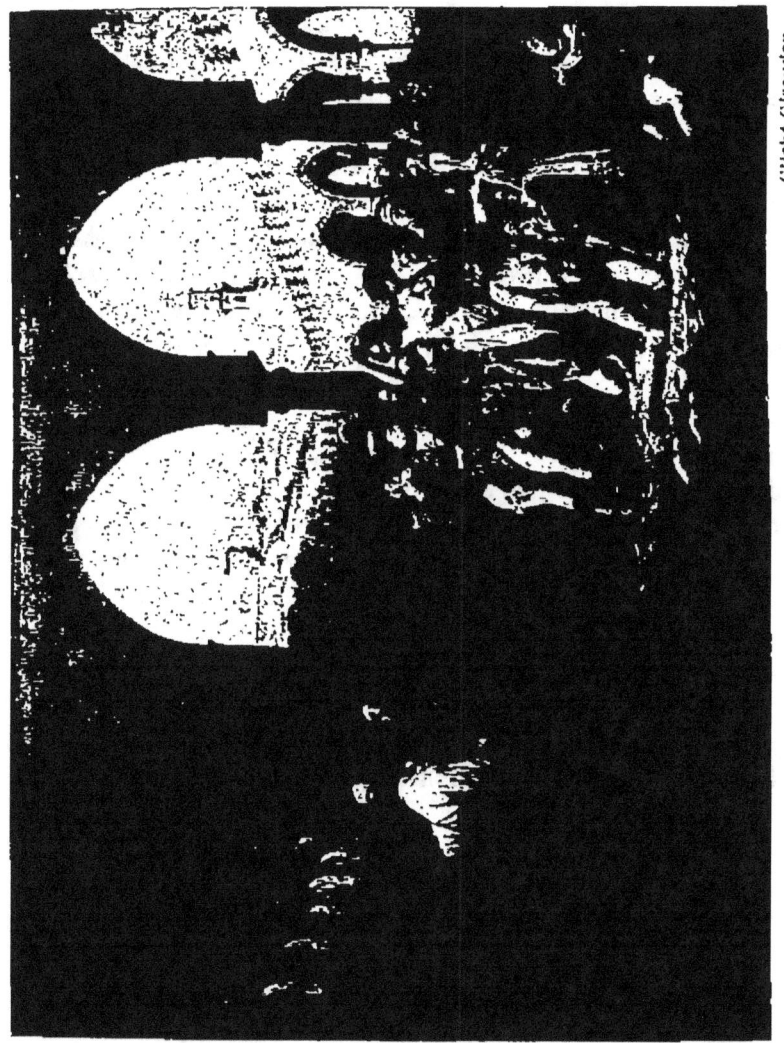

FIG. 12. — GROS. — LES PESTIFÉRÉS DE JAFFA. (Musée du Louvre.)

maître. De cette époque datent encore un *Carabinier en buste, tête nue* (musée du Louvre), un *Train d'artil-*

lerie au galop, un *Lancier rouge*, debout près de son cheval (collection Cheramy), qui ont toute la beauté, la carrure et l'ampleur de l'*Officier de chasseurs*.

Après un séjour de trois mois dans la maison militaire du roi, dont il fut tout de suite dégoûté, désireux de compléter l'éducation de son œil, Géricault partit pour l'Italie. Il passa quelque temps à Florence, puis s'établit à Rome; la solitude morale, que son cœur sensible supportait avec peine, lui donna des crises de découragement, mais la curiosité et l'amour du travail prirent le dessus. Un spectacle splendide : les *Courses de chevaux barbes au Corso*, le fascina, et il en fit une esquisse peinte et une foule d'admirables dessins où la fougue frémissante des animaux, leur élan furieux, leur bousculade effrénée, mal contenus et réglés par leurs gardiens, donnent lieu à toutes sortes de mouvements énergiques, d'attitudes rebelles, de raccourcis violents et superbes. Un projet de *Marché aux bœufs* présente le même caractère de vie ardente et d'orageuse confusion. Il fut fait aux abattoirs de Paris; le peintre manifeste dans ces deux ouvrages une tendance très accusée à éliminer les détails trop particuliers, trop locaux, et à exprimer sous des aspects généraux la lutte, si féconde en beautés, de l'homme avec les forces naturelles..

Le même parti pris s'affirme dans le mémorable tableau du *Radeau de la « Méduse »* [fig. 15] (musée du Louvre) qu'il exposa en 1819. Le radeau battu par une mer déchaînée, le ciel plein de ténèbres et de menaces, les morts et les moribonds jetés confusément sur les poutres que balaient les vagues, un groupe enfin qui s'obstine et se cramponne à la vie et qu'un suprême espoir précipite et empile au bord de l'épave, dans l'attente frénétique de la voile entrevue, tel est le spectacle d'horreur qui se déroule sous nos yeux. Tout concourt à y introduire cet élément d'angoisse et de suspens qui est le propre du

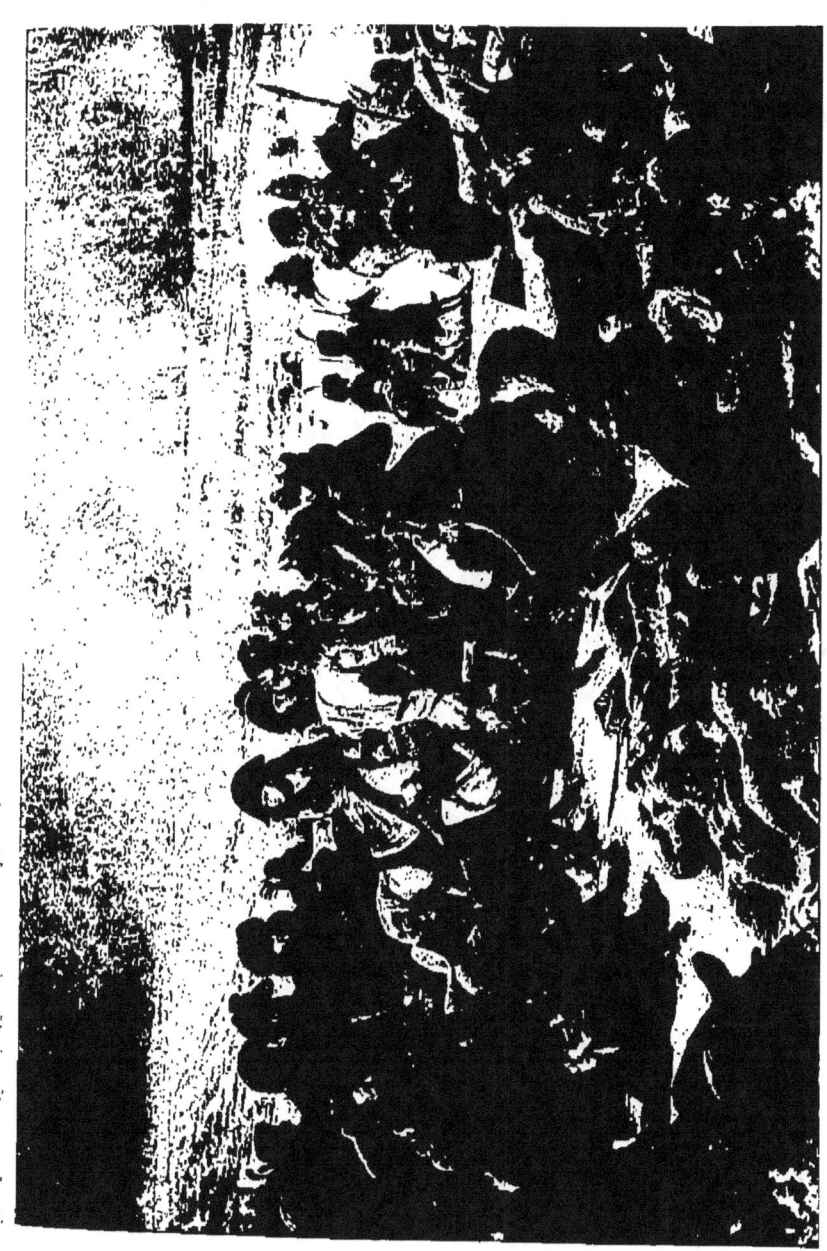

FIG. 13. — GROS. — NAPOLÉON VISITANT LE CHAMP DE BATAILLE D'EYLAU. (Musée du Louvre.)

drame, et à lui donner ainsi l'unité complexe qui convient : la tonalité brune et sourde se zèbre çà et là de lumières livides; les cadavres du premier plan se relient à la zone d'activité et de fièvre par les faibles mouvements des agonisants; la disposition biaise du radeau lui-même dirige le regard vers l'angle où va surgir le salut. Quant aux qualités techniques, elles sont de premier ordre : le puissant modelé des corps nus, crispés ou détendus par les convulsions dernières, le dessin tordu et frémissant de ceux qui se traînent vers le fond, l'admirable torse du nègre qui agite un lambeau de voile, autant d'accents de génie que certains restes d'académisme, dans le vieillard qui tient son fils mort sur ses genoux, ne sauraient affaiblir.

Le succès du *Radeau* fut très hésitant; l'œuvre devançait l'émancipation des esprits, elle ne trouva point d'acquéreur[1]. Géricault avait du moins obtenu une médaille et la commande d'un *Sacré cœur de Jésus*, dont il abandonna l'aubaine à Delacroix. L'exposition qu'il fit de son tableau à Londres reçut un accueil tout différent, qui encouragea l'artiste à se fixer en Angleterre; il y resta trois ans. Le sport, si en faveur chez nos voisins, le passionnait, et il en tira divers tableaux, dont le *Derby d'Epsom* (musée du Louvre), où les allures des chevaux de course sont rendues avec une sûreté et un entrain extraordinaires. Il y fit en outre force lithographies. Il aimait beaucoup cet art tout nouveau — introduit en France en 1816 — dont la spontanéité, les effets larges et gras convenaient à merveille à son tempérament primesautier, et on lui doit nombre de chefs-d'œuvre en ce genre : *les Boxeurs, Mameluks de la garde impériale, Chevaux*

1. Il fallut qu'après la mort de l'artiste, son ami Dedreux-Dorcy, qui l'avait achetée à sa vente posthume, l'imposât à l'inertie du Gouvernement par le prix dérisoire (6 000 francs) pour lequel il la lui offrit.

se battant dans une écurie, Artillerie à cheval changeant

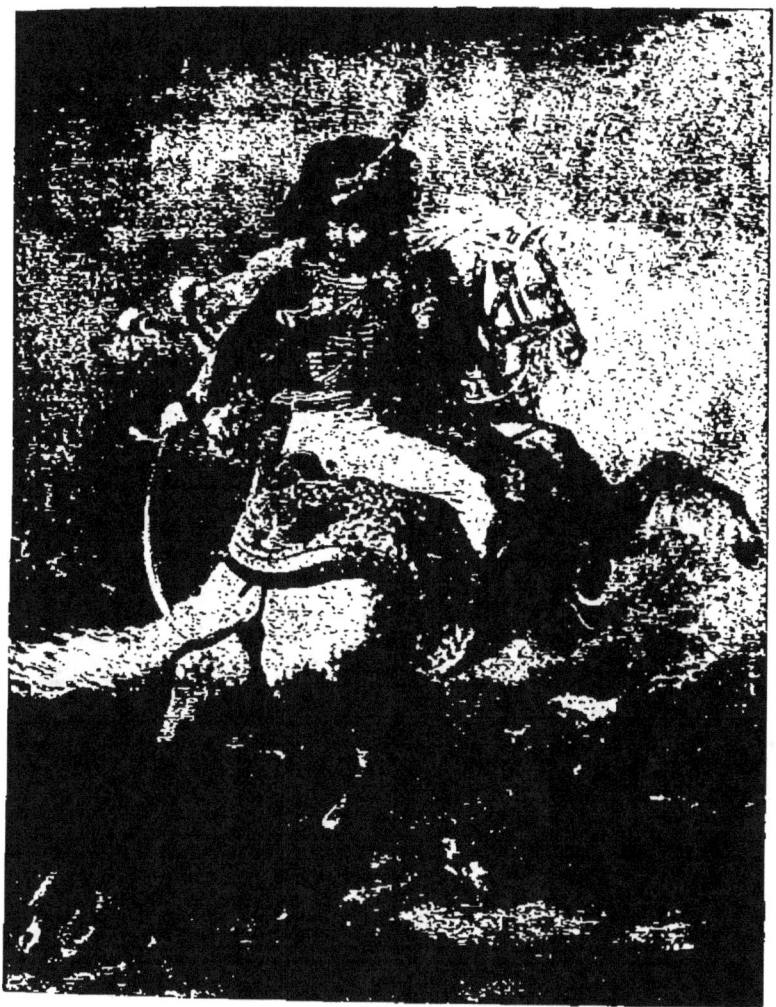

Neurdein frères, phot.
FIG. 14. — GÉRICAULT. — OFFICIER DE CHASSEURS A CHEVAL DE LA GARDE. (Musée du Louvre.)

de position, Retour de Russie. De son séjour à Londres datent en particulier le *Pauvre homme à la porte d'une*

boulangerie, le *Joueur de Cornemuse*, la *Femme paralytique*, qui respirent une sensibilité profonde et sans apprêts, et mainte pièce à la gloire du cheval : le *Maréchal anglais*, *Entrée de l'entrepôt d'Adelphi*, etc.

Très éprouvé par l'humide climat d'outre-Manche, Géricault rentra en France fatigué et souffrant ; à quelque temps de là, une chute de cheval détermina chez lui un abcès au côté, qu'il soigna mal et qui s'aggrava à la suite d'un effort. Il n'en était pas moins plein de grands projets : *la Traite des Nègres*, *l'Ouverture des portes de l'Inquisition* tentaient son imagination en travail. Après quelques mois de répit, l'abcès reparut, Géricault dut s'aliter en février 1823 ; pendant onze mois il subit une véritable agonie, traversée d'opérations terribles ; les os peu à peu se carièrent ; il expira le 26 janvier 1824, à trente-trois ans.

C'est la plus grande perte qu'ait faite l'École française ; on pouvait tout attendre de ce jeune homme supérieurement doué, dont les entretiens, trop brièvement racontés par Ch. Clément, dénotent une parfaite conscience de son but et de ses moyens. La nature, la vie, dans la diversité de leurs manifestations, tels étaient ses objectifs : mais l'antiquité et l'histoire, tout ce qui ne peut se traduire qu'avec des éléments d'emprunt ou des données conjecturales, et à plus forte raison la mythologie et la fable, laissaient indifférent ce robuste amant du réel. Non qu'il fût dénué du sens poétique ; son penchant, son aptitude à choisir dans les spectacles qu'il avait sous les yeux les traits dominants et les caractères typiques, à en accentuer ainsi la signification et la grandeur, sont le propre d'un poète. Mais il sentait d'intuition qu'aux constructions les plus idéales il faut le solide support du vrai et que tout élan débute par une pesée. Ces maximes si saines, son exemple, son enseignement les eussent propagées dans les jeunes générations qui allaient surgir, impatientes de nouveau,

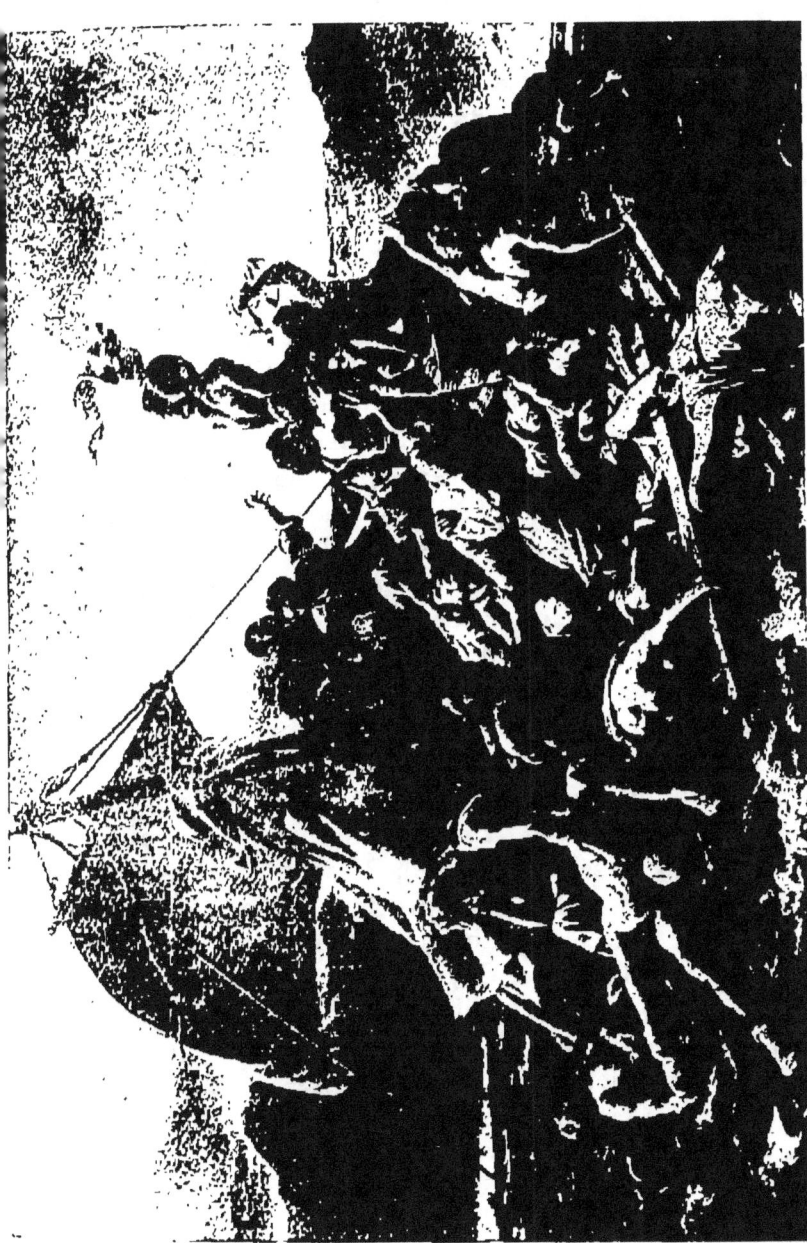

FIG. 18. — GÉRICAULT. — LE RADEAU DE LA « MÉDUSE ». (Musée du Louvre.)

Neurdein frères, phot.

avides d'extraordinaire, leur fournissant de la sorte le lest indispensable à la sécurité des traversées. Beaucoup des écarts et des intempérances du romantisme eussent été ainsi prévenus ; il eût porté des fruits plus mûrs, et la satiété de l'anormal eût moins vite rejeté les esprits dans les pauvretés du prosaïsme.

Derrière les personnalités de premier plan se pressent une foule d'artistes dignes tout au moins de mention. Parmi les élèves de David, Hennequin (1763-1833), dont la carrière rappelle celle de son maître par ses violences politiques et sa fin en exil, a déployé une vigueur remarquable dans un *Oreste poursuivi par les Furies*. Jean-Baptiste Isabey (1767-1855), d'un talent très délicat, eut une grande vogue comme miniaturiste. Ses grandes sépias : *Revue passée au Carrousel* [fig. 16] (musée du Louvre), *le Premier Consul visitant la manufacture de M. Sévène* (musée de Rouen), ses dessins pour les costumes du Sacre, sa réunion de portraits au crayon pour le Congrès de Vienne, son *Bonaparte à la Malmaison*, son aquarelle du grand escalier du Louvre attestent à la fois la diversité de sa vision et la sûreté de sa main[1]. Rouget (1784-1869) a travaillé au tableau du *Sacre*, exécuté un médiocre *Mariage de Napoléon et de Marie-Louise*, et d'agréables portraits (Mlle Mollien, au musée du Louvre). Riesener (Louis-Antoine, 1767-1828) est un figuriste précis et sobre (portraits de Ravrio, au musée du Louvre, des acteurs Juliet, Elleviou, de Mme Boulanger, au musée de Versailles). Pagnest, mort trop jeune (1790-1819), a laissé quelques effigies pleines de caractère (portraits de M. de Nanteuil Lanorville et du général de Salle, au musée du Louvre). Gautherot (1769-1825) fit d'honorables tableaux d'histoire

1. Les autres miniaturistes en vue pendant cette période ont été : Augustin (1759-1832), Aubry (1767-1851), Duchesne, de Gisors (1770-1856), Borel (1777-1838), Saint (1778-1847), Singry (1780-1824).

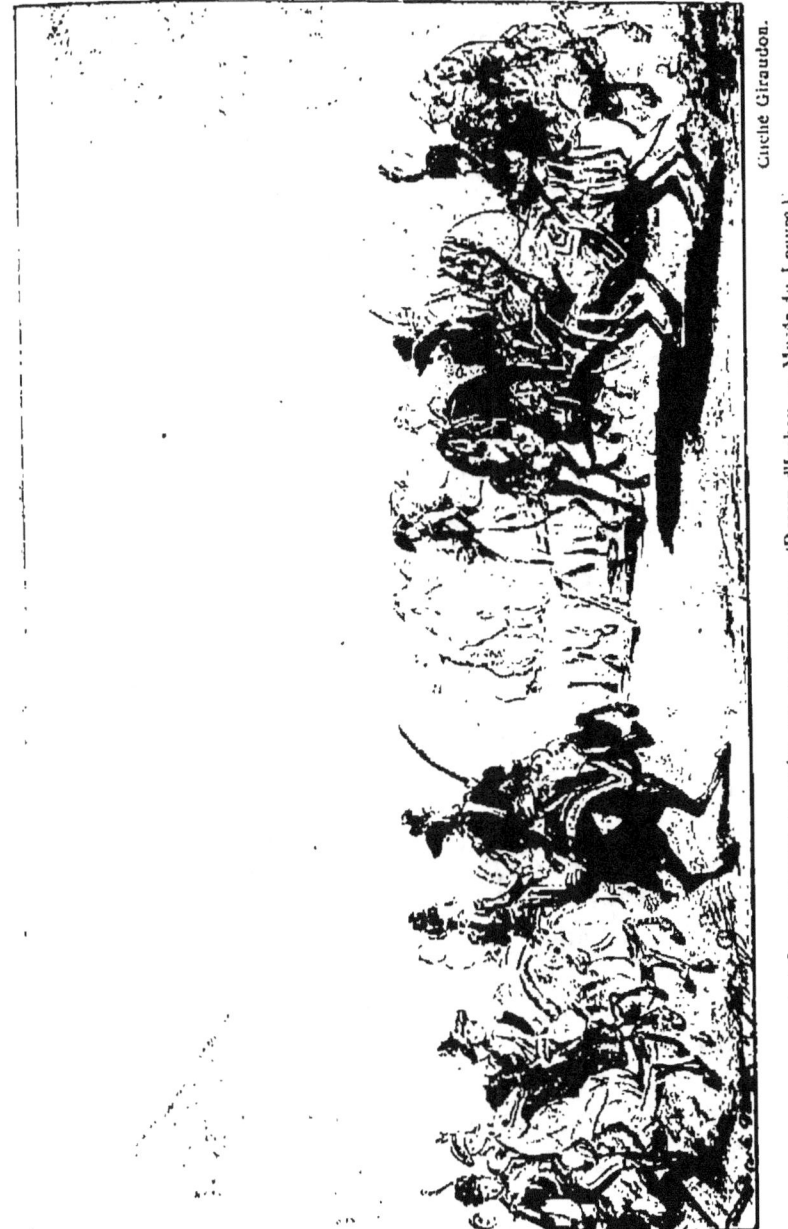

FIG. 16. — REVUE PASSÉE AU CARROUSEL. (Dessin d'Isabey. — Musée du Louvre.)

(*Napoléon à Ratisbonne*, musée de Versailles). Langlois (1789-1838) est l'auteur de *Diane et Endymion*, toile appréciée en son temps ; *la Jeune fille et le Fleuve Scamandre*, de Lancrenon (1794-1874), fut l'objet de la même vogue éphémère. Abel de Pujol (1785-1861), peintre correct et froid, a décoré la Galerie de Diane, à Fontainebleau, de peintures, et la Bourse de Paris de grisailles surfaites [fig. 17]. Martin Drolling (1752-1827) se vit, pour ses intérieurs (musées du Louvre, de Bordeaux) fins, mais minces et ternes, comparé aux Hollandais. On lui doit divers portraits distingués (*Baptiste aîné*, à la Comédie française). Révoil (1776-1842) porta dans ses tableaux d'histoire et de genre un louable souci d'exactitude archéologique, mais la sécheresse vitreuse de sa facture rebute l'œil. Nous trouverons plus tard Couder, Schnetz, Dubufe père et Léopold Robert; mais une mention élogieuse est due ici à Granet (1775-1849). C'est un clair-obscuriste très habile qui se plaît à étudier la lumière intérieure, le glissement du rayon, avarement ménagé, sur les surfaces imprégnées ou réfléchissantes, et trouve dans l'heureuse distribution des clairs et des ombres un puissant agent de recueillement ou d'émotion. Ses sujets, un peu spéciaux, ont vieilli; néanmoins, *Saint Louis délivrant les prisonniers* (musée d'Amiens), *Avant le conclave* (musée d'Anvers), son *Intérieur de salle d'asile* [fig. 18] et ses aquarelles largement lavées du musée d'Aix, méritent une estime sérieuse.

Vincent a laissé d'honorables élèves : Mauzaisse (1784-1844), dont le Louvre possède un fâcheux plafond, mais aussi un sincère et pénétrant portrait de sa mère; Paulin Guérin (1783-1855), moins connu par diverses compositions étudiées (*Adam et Ève chassés du paradis*), que par des portraits sobres et expressifs (*Lamennais*, musée de Versailles). Il ne faut pas le confondre avec Jean Guérin, de Strasbourg (1760-1836), auteur de bons dessins d'après les per-

sonnages de la Révolution et de l'admirable miniature de Kléber, au musée du Louvre. Le dernier survivant et le

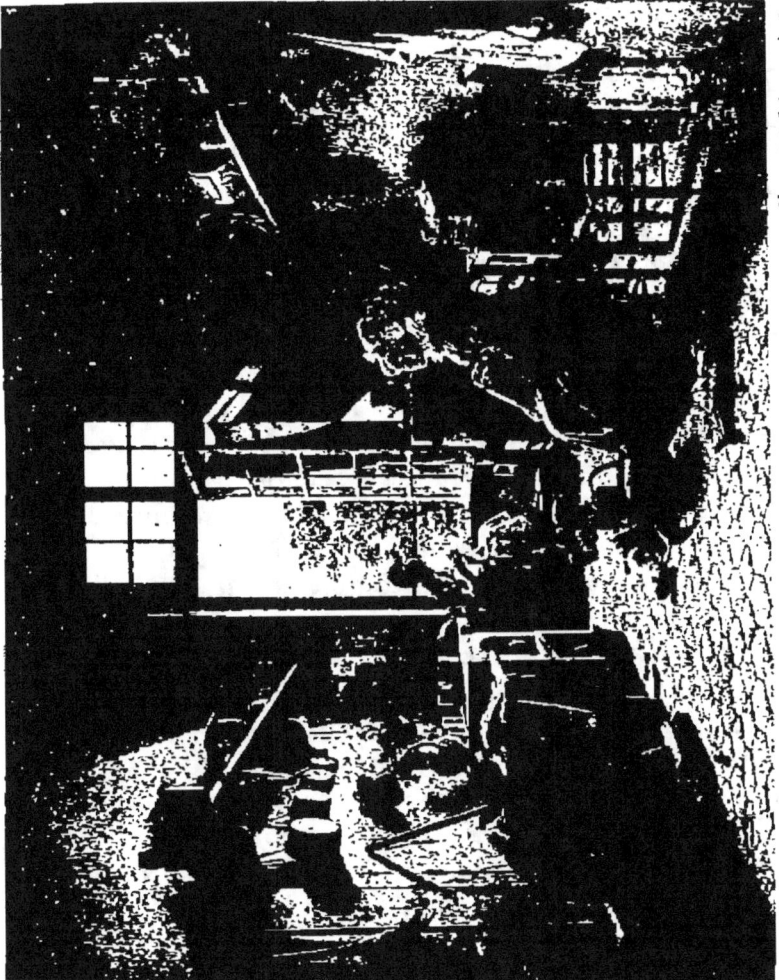

FIG. 17. — DROLLING. — INTÉRIEUR D'UNE CUISINE. (Musée du Louvre.)

plus combatif des élèves de Vincent fut Picot (1786-1868) : sa facilité et sa fécondité furent grandes. La *Mort de Saphira* (1819), l'*Amour et Psyché* (id.), l'*Annonciation* (1827), le

Couronnement de la Vierge (à N.-D.-de-Lorette) montrèrent en lui, dans les genres sacré et profane, un champion résolu du classicisme contre les novateurs. Il céda pourtant un peu au mouvement, sinon dans ses vastes et solennels plafonds du Louvre, du moins dans certaines toiles comme *le Duc d'Orléans et sa famille*, d'une facture plus souple et plus colorée. Thévenin (1764-1838) pratiqua avec quelque bonheur la peinture militaire (*Reddition d'Ulm*, musée de Versailles). Il y a plus de mérite chez Meynier (1759-1832) qui s'adonna au même genre (*le 76ᵉ de ligne retrouvant son drapeau dans l'arsenal d'Innsbrück*, musée de Versailles). Heim, intéressant artiste de transition, sera étudié plus loin, avec Léon Cogniet et Court.

Le principal disciple de Regnault fut Hersent (1777-1860), dont le nom a bien pâli : *l'Abdication de Gustave Wasa*, détruit en 1848, et *Daphnis et Chloé*, ses grands succès, sont oubliés. Versailles a retenu de lui une assez agréable toile anecdotique : *Louis XVI secourant les malheureux pendant l'hiver de 1788*. Blondel (1781-1853) et Menjaud (1773-1832) ont complètement sombré. Le premier, qui a de nombreux plafonds au Louvre, rappelle Abel de Pujol; l'autre cultivait l'histoire anecdotique. Robert Lefèvre (1756-1830) fit fonctions d'iconographe officiel pendant plus de vingt ans; sorte de Gérard moins souple, toutes les autorités défilèrent devant son chevalet, et il ne répéta pas moins de trente-sept fois l'effigie de Napoléon. François Kinson, né à Bruges (1770-1839), joua le même rôle sur un théâtre moins étendu, la cour de Westphalie, et a laissé des portraits intéressants, empreints d'une sorte de sentimentalité germanique, du roi Jérôme et de sa femme (musée de Versailles).

Il faut faire une petite place aux peintres de genre que l'agrément de leurs sujets et la commodité de leurs formats ont sauvés : Debucourt (1755-1832), qui fut surtout

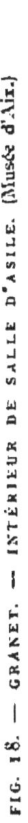

FIG. 18. — GRANET. — INTÉRIEUR DE SALLE D'ASILE. (Musée d'Aix.)

graveur, et dont les estampes en couleurs jouissent d'une faveur un peu excessive, a composé de jolis tableaux d'une touche libre et grasse, d'une spirituelle bonhomie : *le Juge du village, la Consultation redoutée, le Colin-maillard, la Feinte caresse*. Son péché mignon est la grivoiserie; du moins, n'insiste-t-il pas trop. Elle devient moins excusable sous le froid pinceau de Mallet (1759-1812), dessinateur correct, libertin compassé, dont le genre, par trop Premier Empire, passera avec la vogue exagérée de ce style. Xavier Leprince (1799-1826) avoisine Boilly, mais avec une plus grande variété de motifs et une facture plus enlevée; l'*Embarquement de bestiaux à Honfleur*, le *Passage de Susten* (tous deux au musée du Louvre), plairont encore aux amis d'un pittoresque mitigé. Taunay (1755-1830), qui mêla le genre au paysage, où il porte des ressouvenirs de Berchem et de Karel Dujardin, a joui d'une grande réputation, de son vivant; sa touche offre de la mollesse, insuffisamment rachetée par une profusion de petits rehauts, mais ses figurines : brigands, militaires, sont prestement tournées. Demarne (1752-1817) appartient plutôt à l'école belge; il a peint, avec de jolis dons d'arrangement, des fermes, des marchés, des scènes rustiques, dans des paysages trop minutieusement détaillés. Swébach, dit « Fontaine » (1769-1823), traite avec adresse, dans le goût un peu étriqué de Carle Vernet, des sujets de courses, de chasse, de cavalcade et des escarmouches équestres. Le général Lejeune (1774-1848), dont la carrière militaire fut aussi glorieuse qu'accidentée, est un peintre de batailles véridique et consciencieux, qui prend ses paysages sur nature et retrace l'action d'après des notes fidèles croquées au vif des affaires. Mais une facture trop menue, une couleur lisse et sans éclat atténuent beaucoup l'effet dramatique de ses toiles. Notons encore Monsiau (1754-1837), qui a des coins assez hardis de réalisme (*les Comices de Lyon*), et Mlle Gérard (1762-

1837), belle-sœur de Fragonard, dont la gentillesse porcelainée trouve des amateurs.

Les écoles locales ont produit, dans la peinture de genre, divers artistes assez savoureux; il suffira de citer Grobon, de Lyon (1770-1853), paysages animés; Réattu, d'Arles (1760-1833), nus et allégories; Clérian, d'Aix (1768-1851), portraits; Gamelin, de Carcassonne (1738-1803), portraits et scènes familières; Momal, de Douai (1754-1832), nus et allégories; Louis Watteau, de Valenciennes (1758-1823), scènes galantes, batailles, fêtes publiques.

Nous arrivons au paysage. C'est certainement dans ce domaine que la peinture de l'Empire et des premiers temps de la Restauration s'est montrée le plus aride et stérile. Ici, la conception davidienne n'avait fait que confirmer, mais en y introduisant la sécheresse, la tradition du Poussin : une nature conventionnelle, aux sites harmonieusement balancés, avec de fortes masses au premier plan, un lac ou une rivière baignant quelque promontoire couronné d'un temple ou d'une « fabrique » en ruines, comme motif central, et de moelleuses ondulations conduisant peu à peu le regard à la ligne d'horizon. Là dedans, il était rigoureusement prescrit de placer des bergers qui devisent, des nymphes se baignant, un cortège religieux ou funèbre, ou les rapts augustes d'un dieu. Tous ces éléments étaient pris à une nature vague et indéterminée, présentant les végétations du Nord dans les ciels du Midi, à une humanité artificielle, sans date ni milieu précis. Les recettes abondaient également pour le traitement des arbres, la forme des architectures, qui ne devaient présenter que des profils nobles; les rochers eux-mêmes étaient astreints à certaines symétries décoratives. La monotonie, l'ennui de ces genres de compositions se conçoivent de reste. Quelques indépendants[1], Lantara,

1. Cf. O. Merson, *la Peinture française au XVII^e et au XVIII^e siècle.*

Bruandet, s'essayèrent, dans l'indifférence générale, à rendre la nature toute simple, avec son irrégularité capricieuse et sa saveur agreste. Mais la tyrannique férule de Valenciennes maintint l'école dans les errements requis. Victor Bertin (1775-1842), instruit et bien doué pourtant, ne s'en écarte guère. Michallon (1796-1822), qui fit figure de grand peintre aux yeux de ses contemporains, et dont la mort prématurée fut envisagée comme une catastrophe, se contenta d'accentuer le caractère dramatique des sites, en prodiguant les ravins, les escarpements, les arbres brisés par la foudre, et ne tira de ses belles études sincères de France et d'Italie que des arrangements artificiels (la *Mort de Roland*, au musée du Louvre).

GEORGES MICHEL. — Il appartenait à un artiste obscur, solitaire et assez misérable, Georges Michel (1763-1843), de ramener le paysage dans sa véritable voie. La banlieue immédiate de Paris avec ses carrières, ses fours à chaux, ses chemins ravinés par les charrettes, ses monticules; bref, les sites familiers à son œil de flâneur pédestre, voilà son domaine. Et il n'y porte point de ressouvenirs classiques, de hantises de musée; comme les Hollandais, Ruysdaël, Rembrandt, dont il reproduit instinctivement la sensibilité devant la nature, c'est celle-ci, telle quelle, avec ses outrances, ses caprices, son négligé, qu'il aime et qu'il s'attache à rendre. Un sentier serpentant entre des éminences que couronne quelque arbre tordu par le vent ou quelque moulin délabré [fig. 19], un coup de lumière là-dessus, jailli d'entre les nuages, qui moutonnent et s'espacent à perte de vue, suffisent à exprimer toute son émotion et tout son amour. Qu'importe que sa touche soit lourde, sa pâte souvent bourbeuse, son coloris confiné dans les gris, les bruns et les roux, sans nulle note fraîche sur sa palette? La belle

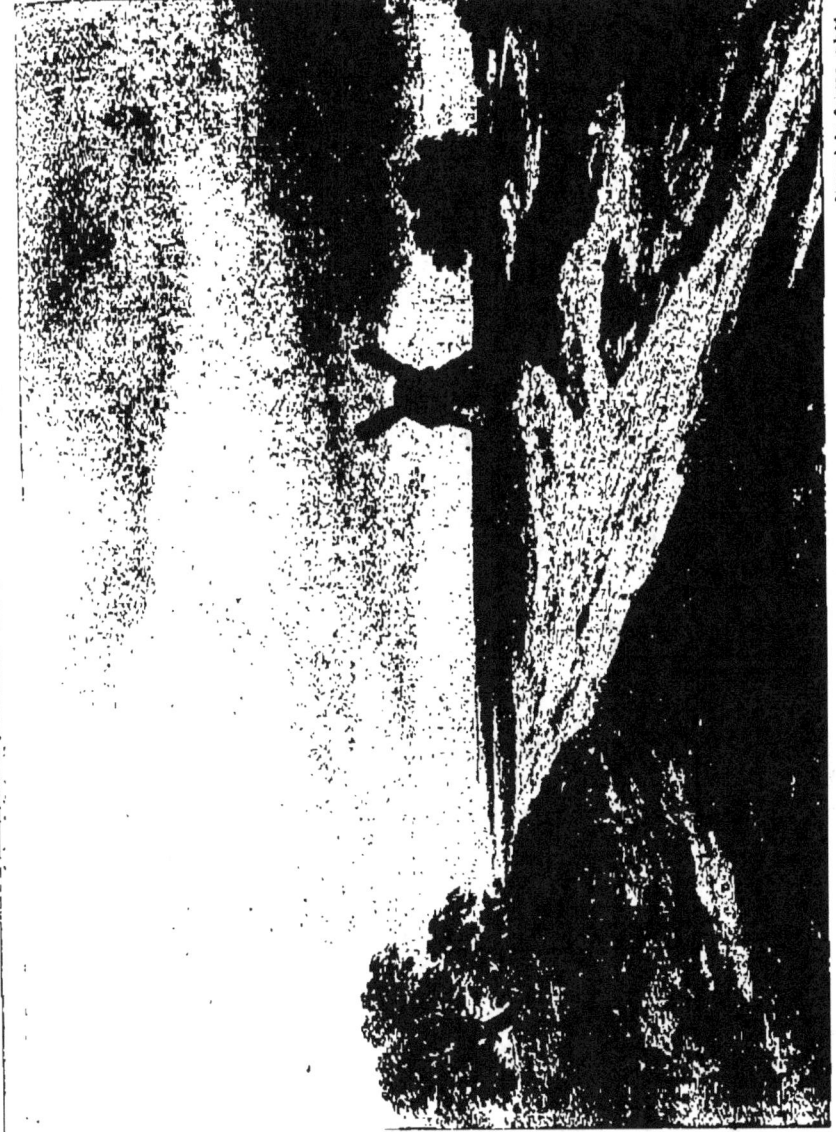

FIG. 19. — G. MICHEL. — AUX ENVIRONS DE MONTMARTRE. (Musée du Louvre.)

construction de ses terrains, l'heureuse économie de ses motifs qui leur donne toute leur importance pittoresque, sa franche et large distribution de la lumière par grandes traînées, c'en est assez pour assurer à ses paysages un caractère tranché et puissant qui fait paraître, à côté, le faire menu d'un Bidault (1758-1846) bien timide et bien pauvre, malgré la jolie atmosphère argentine qui baigne parfois ses fonds (*Vue de Subiaco*, au musée du Louvre).

La peinture de fleurs, également, se traîne avec Van Spaendonck (1746-1822), Van Dael (1764-1840) et Redouté (1759-1840) dans les pratiques terre à terre héritées des Hollandais, qui séparent les végétaux de leur milieu naturel et portraiturent un à un ces « déracinés » avec une merveilleuse patience, au lieu de les rendre par masses, dans leur atmosphère natale et leurs rapports étroits avec le climat et le terroir, ou tout au moins de les traiter en éléments de décor, en leur appliquant une interprétation synthétique susceptible de les approprier pleinement à leur rôle ornemental. Ils ne sont pas d'ailleurs, à ce point de vue, sensiblement inférieurs à leurs devanciers, un David de Heem ou une Rachel Ruysch.

Bibliographie.

Charles Blanc. — *Histoire des Peintres : École française.* Laurens.
Arsène Alexandre. — *Histoire de la Peinture : École française.* Laurens.
 — *Histoire de la peinture militaire.* Laurens.
Georges Lanoé et Tristan Brice. — *Histoire de l'école française de peinture depuis le Poussin jusqu'à Millet.* Nantes.
François Benoît. — *L'art français sous la Révolution et l'Empire.* Librairie de l'art ancien et moderne.
Ernest Chesneau. — *Les chefs d'école* (David, Gros, Gericault, Decamps, Meissonier, Ingres, H. Flandrin, Delacroix). Didier.
Antonin Proust. — *L'art français* (1789-1889). Baschet.
Roger Marx. — *L'Exposition centennale de l'art français.* Émile Lévy.

Richard Muther. — *Ein Jahrhundert französischer Malerei*. Berlin.
Jules Breton. — *Nos peintres du siecle*. Société d'éditions artistiques.
J.-B. Delécluze. — *Louis David, son école et son temps*. Didier.
Jules David. — *Le peintre Louis David*. Havard.
Léon Rosenthal. — *Louis David*. Librairie de l'art ancien et moderne.
— *Géricault*. Librairie de l'art ancien et moderne.
Charles Saunier. — *David*. Laurens.
Ch. Clement. — *Prudhon*. Didier.
Edmond et Jules de Goncourt. — *Prudhon*. Quantin.
Pierre Gauthiez. — *Prudhon*. Librairie de l'art.
J.-B. Delestre. — *Gros, sa vie et ses ouvrages*. Renouard.
Dargenty (d'Echérac). — *Le baron Gros*. Librairie de l'art.
H. Lemonnier. — *Gros*. Laurens.
Ch. Clément. — *Géricault*. Didier.
Alfred Sensier. — *Étude sur Georges Michel*. Lemerre.
Edmond et Jules de Goncourt. — *Debucourt*. Quantin.
Maurice Fenaille. — *L'œuvre gravé de Debucourt*. Morgand.

II

L'ÉPOQUE ROMANTIQUE

A. — *Les Chefs*.

Cependant, sous l'uniformité monotone que le style davidien a étendue, comme une couche de glace, à la surface de l'Ecole française, des convulsions sourdes se produisent, et des craquements se font entendre. Gros et Géricault ont, pour leur compte, brisé çà et là l'entrave des conventions. Cet exemple n'a pas été perdu. L'esprit d'innovation trouve d'ailleurs un puissant encouragement dans la transformation survenue en littérature. Déjà Bernardin de Saint-Pierre et Chateaubriand ont remis en honneur le goût, l'admiration de la nature inculte et spontanée, et ouvert le domaine du roman aux êtres primitifs ignorants du joug de la civilisation et de la tyrannie des usages. C'est Lamartine, maintenant, qui chante les extases sans frein de la passion dans un cadre splendide de mers libres et de montagnes vierges, c'est Hugo qui, dans son prisme, après les fascinants mirages des légendes, s'apprête à faire scintiller le pittoresque des mœurs barbares, des architectures, des costumes et des armes exotiques.

La jeunesse, d'autre part, n'aspire qu'à secouer le far-

deau de traditions et de devoirs qui l'opprime : le récent souvenir des aventures et des gloires impériales, amplifié par la grandiloquence des témoins, donne un corps à ce besoin confus d'émotions et de changement. L'orgueil des contraintes acceptées, des disciplines transmises fait place à un appétit d'indépendance presque anarchique. Le « Moi » jusqu'ici asservi aux restrictions de la morale, réclame impérieusement ses franchises; on veut vivre sa vie, faire son œuvre à son gré, sans entraves légales ou autres, et l'École partage l'impopularité de la Loi. Tout cela, à la vérité, est plutôt senti que formulé; il faut de grands esprits pour imposer un moule aux idées, une langue aux passions nouvelles. Ce que Hugo va réaliser pour la poésie, et Berlioz pour la musique, un homme, les devançant l'un et l'autre, l'a déjà fait en peinture, et c'est Eugène Delacroix.

Delacroix. — Au Salon de 1822, parmi des centaines de toiles conventionnelles et surannées sur lesquelles tranchaient seulement l'*Entrée de Charles V à Paris*, d'Ingres, curieusement inspirée des vieux enlumineurs français, et la *Courtisane* de Sigalon, un tableau attirait les regards par sa couleur sinistre et son atmosphère sulfureuse. Étonnés, sympathiques ou hostiles, tous les spectateurs intelligents y sentaient l'apparition d'une forme d'imagination nouvelle, d'une inspiration grande et terrible dépassant de haut les menues gentillesses ou les sèches académies à la mode. D'où venait cet inconnu, que signifiait ce *Dante et Virgile aux Enfers* [fig. 20]?

Delacroix était né en 1799, d'un homme très distingué, diplomate et ministre de la République française, plus tard préfet impérial de Marseille et de Bordeaux. Après une première enfance traversée d'accidents tragiques : incendie, empoisonnement, noyade, il fut mis à Louis-le-Grand, sentit sa vocation s'éveiller au contact des

chefs-d'œuvre rassemblés au Louvre, entra chez Guérin qui l'apprécia peu, et se lia avec Géricault dont l'influence, unie à celle de Gros, fixa vite son génie naissant. L'inspiration de Géricault était appréciable dans le *Dante et Virgile aux Enfers :* même recherche de la couleur expressive, même sentiment large et véhément de la forme, même modelé de statuaire par plans robustes, sans cernure linéaire. Mais cette couleur, faite de gris, de bruns et de verts relevés de rouges, était personnelle et forte; le paysage : eaux, ciel et flamme, dégageait une horreur infernale; les damnés, crispés et tordus le long de la barque qui porte les deux poètes, exprimaient de tout leur corps convulsé, où l'eau luisait comme une sueur d'angoisse, le désespoir et la rage. Des souvenirs de la Chapelle Sixtine vous revenaient devant cette vision vraiment dantesque. Un publiciste promis à de hautes destinées politiques, M. Thiers, n'hésita pas à prononcer les plus grands noms : « Aucune œuvre, écrivait-il, ne révèle mieux l'avenir d'un grand peintre que ce tableau. L'auteur y jette ses figures, les groupe, les plie à volonté avec la hardiesse de Michel-Ange et la fécondité de Rubens. » L'ouvrage (musée du Louvre) fut acheté 1 200 francs par l'État.

Avant de tracer ici l'ensemble de la carrière de Delacroix, un mot est nécessaire sur le tour particulier de son esprit et sa conception personnelle de l'art. Delacroix est avant tout un lyrique, et c'est en même temps un lettré. L'homme ne se présente pas à lui à l'état de force individuelle, opposant à la coalition hostile des fatalités naturelles l'effort tranquille et vainqueur de sa volonté. La possession de soi-même, l'action persévérante, la philosophie résignée aux sujétions inévitables, voilà des sentiments auxquels il reste absolument étranger (dans sa conception générale, s'entend, car il eut, en tant qu'homme privé, l'existence la plus rangée, les manières

L'EPOQUE ROMANTIQUE

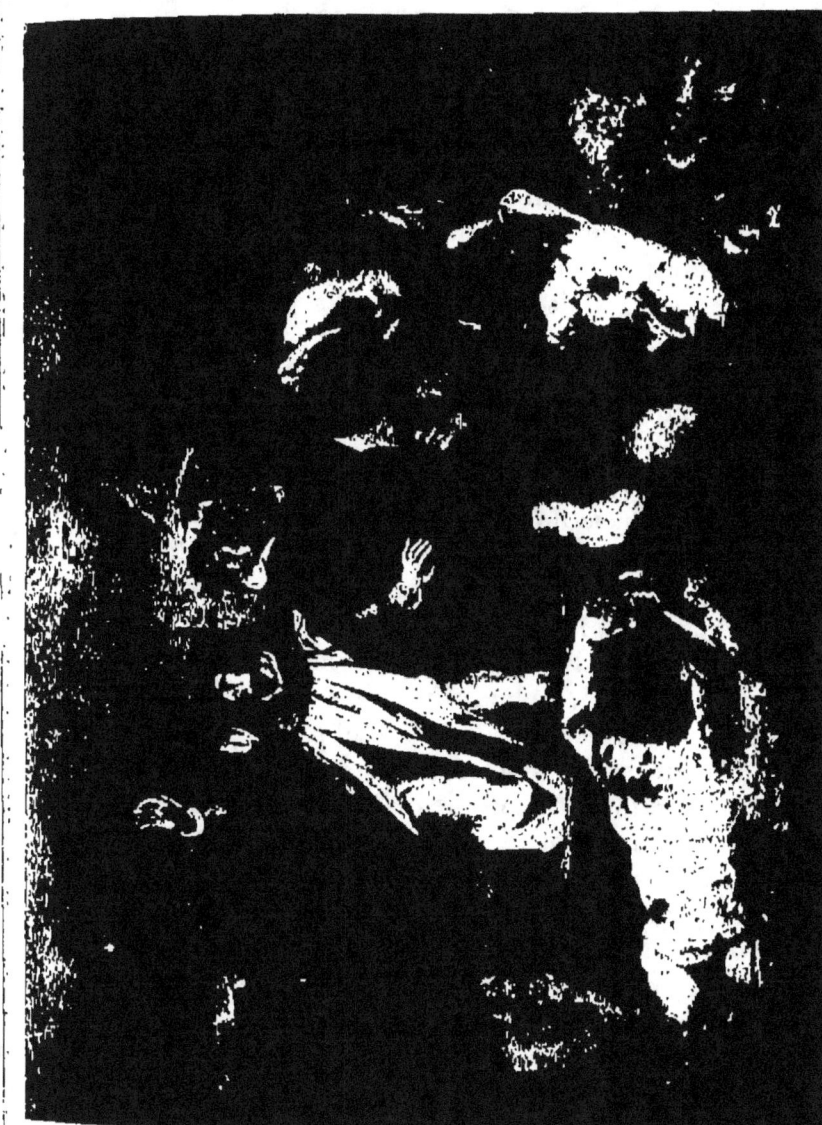

FIG. 20. — E. DELACROIX. — DANTE ET VIRGILE AUX ENFERS. (Musée du Louvre.)

les plus correctes, le ton le plus diplomatique). Mais, visiblement, ce qui hante à toute heure son imagination, ce qui inspire son œuvre entière, c'est le conflit permanent de l'Humanité avec la Nature et avec ses propres passions. Le drame de la vie et de l'histoire, ses péripéties tranchées, ses exaltations et ses calamités, les triomphes de l'orgueil, les ravages de la guerre, les jalousies de l'amour, les frénésies meurtrières de l'ambition, tout cela, d'ailleurs, régi par une loi immanente qui dégage peu à peu le progrès social des désastres individuels (voir le plafond de la Bibliothèque, au Palais-Bourbon), voilà la matière de ses toiles, l'immense répertoire où son inspiration puise à pleines mains. Or, c'est proprement le domaine du coloriste; la couleur, en effet, vit de contrastes, la beauté et l'éclat d'un ton valant surtout par les réactions diverses que les autres tons exercent sur lui, et ainsi l'instinct de son tempérament le conseillait avec sûreté en lui montrant cette terre promise du drame humain. Mais, de plus, le dessin de Delacroix a horreur de l'inertie, tout y est mouvement, action; la forme, chez lui, se contracte, se détend, se renfle sous l'ondée vitale qui la parcourt impétueusement, et l'élasticité plastique de ses personnages, comme de ses fauves, se modèle en quelque sorte d'après l'énergie de leur pression intérieure. A ce point de vue encore, la conception dramatique de la vie qui caractérise Delacroix a puissamment servi ses facultés d'artiste.

D'autre part, la culture intellectuelle du peintre, très informé des productions étrangères, vibrant à toutes les théories littéraires et artistiques de son temps, amoureux de spectacles exotiques, passionnément épris de l'art musical, se manifeste dans le choix de ses sujets, empruntés le plus souvent, non à l'expérience ou à l'histoire réelle, mais aux interprétations libres qu'en ont données les poètes et les écrivains. Sans doute a-t-il conscience de s'affranchir ainsi d'une littéralité trop détaillée, trop terre

à terre, et de s'associer d'utiles auxiliaires qui, par les éliminations et les transpositions nécessaires à leur art, ont,

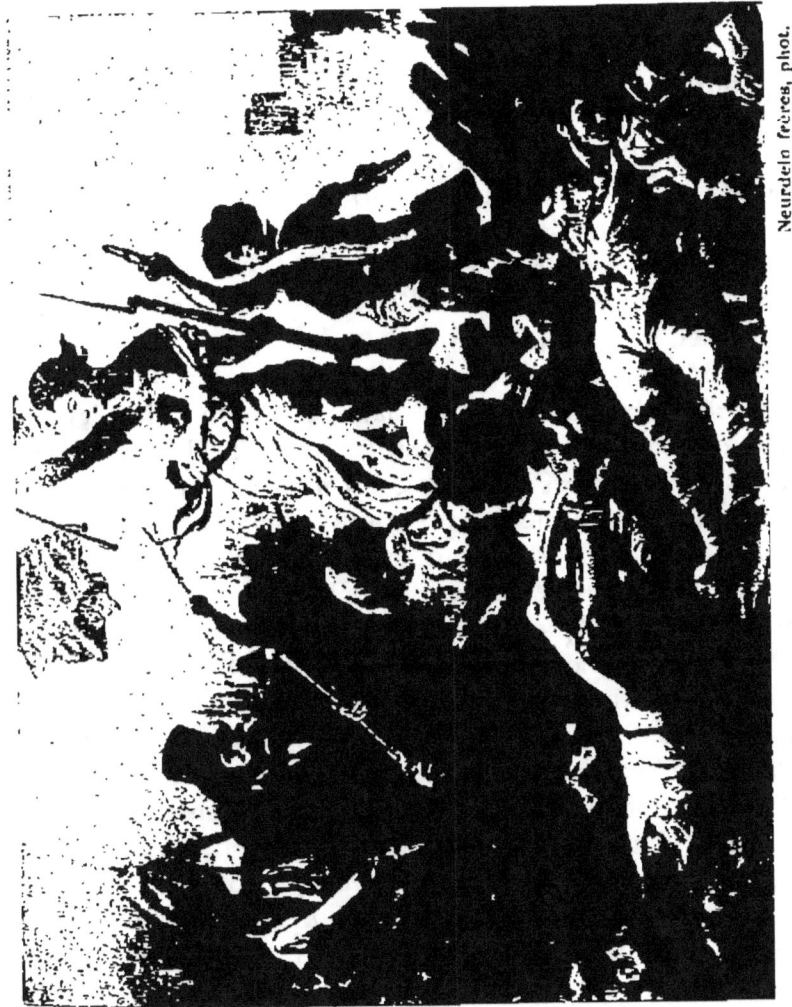

FIG. 21. — E. DELACROIX. — LA LIBERTÉ SUR LES BARRICADES. (Musée du Louvre.) Neurdein frères, phot.

en quelque sorte, frayé la voie au sien. Ajoutons que cette fusion dans une seule âme des modes de sensibilité les plus divers, l'aptitude à aimer des formes d'existence

opposées, la conception pessimiste de la vie envisagée comme une lutte éternelle de forces contraires, l'espèce de mécontentement et d'inquiétude résultant de l'ébranlement des croyances et des cadres traditionnels, tout cela n'est autre que l'état d'esprit romantique, et c'est en quoi la conformation cérébrale de Delacroix répondait si bien aux tendances nouvelles, qu'elle a fait de lui leur plus éloquent et leur plus génial interprète. Cette communion intime avec les passions de son temps donne à Delacroix la force accrue d'un organe représentatif, et la perception très nette qu'il a de son rôle achève d'imprimer à son œuvre la suite et l'unité nécessaires aux actions directrices et aux durables influences.

Le Massacre de Scio et *le Tasse dans la prison des fous*, exposés au Salon de 1824, déchaînèrent un tumulte d'appréciations contradictoires. Le dithyrambe et l'injure s'entrecroisèrent sur ces ouvrages. L'impartiale postérité doit reconnaître dans le premier (musée du Louvre) un des chefs-d'œuvre de l'art moderne. L'unité d'impression y est saisissante; une couleur plombée, sanieuse, et comme putrescente évoque la sensation physique de la pestilence et de la mort; le personnage nu qui s'abandonne au premier plan, la vieille accroupie, hagarde, dans ses haillons éclatants, la femme morte sur le sein de laquelle un nourrisson s'acharne, voilà pour le fléau et ses ravages; la guerre d'extermination, qui s'y superpose, s'exprime par le vieillard désarmé qui crispe les poings, et, à l'autre bout du tableau, par le Turc magnifique qui enlève sa monture traînant à sa croupe une captive demi-nue. Au second plan, une mêlée confuse se démène, et le spectacle s'achève sur un fond de ruines fumantes. La complexité du sujet ne communique aucune gêne à l'artiste : la nature et l'homme s'unissant dans une œuvre de destruction, contre une race vaincue, telle est l'idée qu'il a rendue avec une furie et une puissance extraordinaires, d'une palette qui, unissant

à merveille les marbrures de la décomposition à la splendeur barbare des harnachements et des étoffes, traduit au vif ce contraste cru et toujours saisissant de l'Orient : l'association du luxe et de la décrépitude, de la parure et de la mort. En 1827, le *Sardanapale* sur son bûcher,

FIG. 22.
E. DELACROIX. — FEMMES D'ALGER DANS LEUR APPARTEMENT.
(Musée du Louvre.)

entouré de ses chevaux et de ses femmes, exprima avec moins de bonheur une vision analogue; on y sentait trop la machinerie d'un cinquième acte d'Opéra.

Il nous faut passer vite, ne nous arrêtant qu'aux œuvres saillantes : *la Liberté sur les barricades* [fig. 21], allégorie de la Révolution de 1830, utilise merveilleusement les costumes du jour et les types de la rue; la figure

demi-nue, brandissant le drapeau tricolore sur des cadavres entassés, n'y fait même point disparate, la robustesse de son type et les licences de tenue habituelles en temps d'émeute en rendant l'apparition vraisemblable. Ici nul chatoiement, nulle diaprure ; on n'y respire que le sang, la sueur et la poudre. En 1834, les *Femmes d'Alger dans leur appartement* [fig. 22] (musée du Louvre), souvenir d'un long séjour en Afrique, évoquèrent avec une intensité singulière la beauté fardée, le luxe composite, l'atmosphère lourde et l'ennui somnolent d'un harem de cet Orient, duquel il exprima plus tard dans la *Noce juive* (1841, musée du Louvre) l'amour de la couleur et du bruit, la musique aigre et les gaietés déchaînées. Les chefs-d'œuvre se pressent dans cette période. C'est en 1834 la *Bataille de Nancy* (musée de Nancy), si différente des ordonnances habituelles, dans sa dispersion et son désordre, au milieu d'un paysage panoramique ; en 1838, la *Bataille de Taillebourg* (musée de Versailles), mêlée furieuse, entr'égorgement haletant pour la dispute d'un pont, et l'admirable *Médée* du musée de Lille ; en 1840, *la Justice de Trajan* [fig. 23] (musée de Rouen), le plus harmonieux et le plus éclatant à la fois de ses chefs-d'œuvre, avec l'*Entrée des Croisés à Constantinople* [fig. 24] (1841, musée du Louvre) du Salon suivant. On est ici moins en présence de drames véritables, que d'ordonnances décoratives cherchant dans les divers éléments d'un spectacle les thèmes d'une symphonie colorée. Dans cet ordre de compositions, affectionné déjà par Véronèse, l'intérêt d'art se répand indifféremment sur la nuque nacrée d'une femme évanouie, sur la robe gris rose d'un cheval, sur les bannières drapant des colonnades de leur flottement joyeux, ou sur un fond de mer turquoise mourant dans des brumes d'argent. Ce sont de gigantesques objets précieux, où la beauté des matières s'affine ou s'avive par l'accord délicieux de leurs nuances. Il en est autrement de ces tra-

gédies heurtées, remuantes, pleines de bruit, de rage ou d'horreur, traitées d'une touche abrégée et fiévreuse

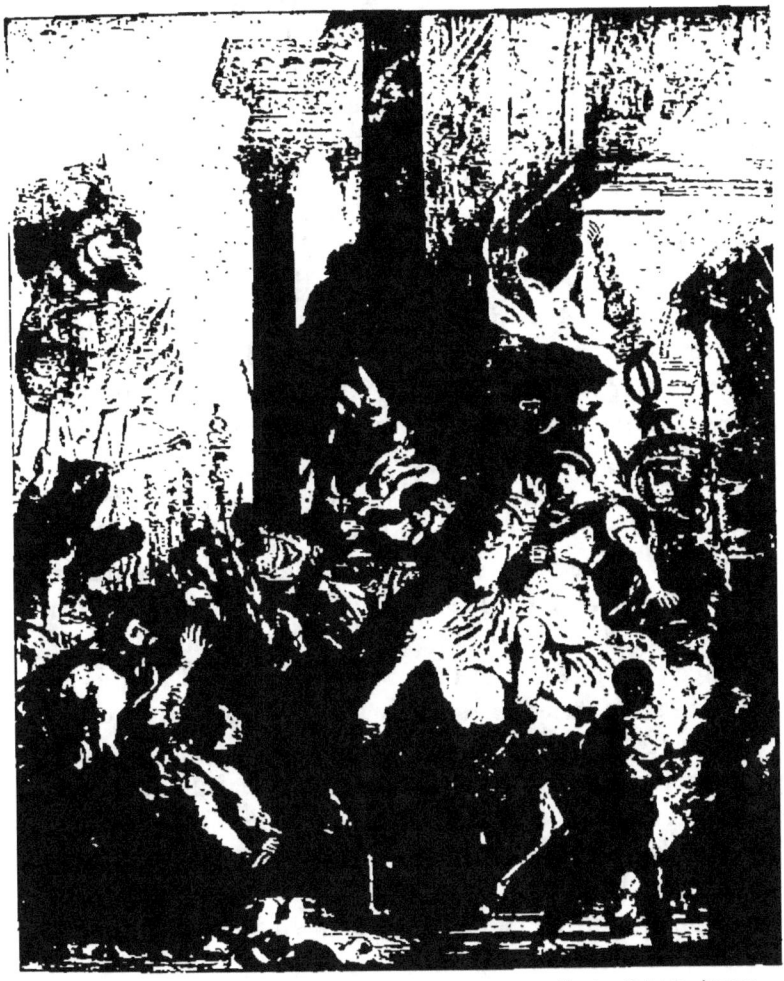

Cliché Petiton, Rouen.

FIG. 23. — E. DELACROIX. — LA JUSTICE DE TRAJAN.
(Musée de Rouen.)

que sont, par exemple, *les Convulsionnaires de Tanger* (1838), *la Barque de don Juan* (1840, musée du Louvre),

Boissy d'Anglas à la séance du 1ᵉʳ prairial (1831, musée de
Bordeaux), et *l'Assassinat de l'évêque de Liége* (id., musée
de Lyon). Là se retrouve, avec toute l'effervescence d'une
âme jeune et dévorée, le Delacroix étrange, halluciné, en
quelque sorte, des lithographies d'après *Faust* et *Hamlet*.
Mais les deux manières fusionnent dans les scènes d'animaux
et les combats de fauves, où l'œil du spectateur, légitimement
indifférent aux existences en jeu, se délecte, sans arrière-
pensée, au travail des musculatures sous l'enveloppe
souple des pelages, au remuement des lignes violentes
sur le fond ardent ou sourd des végétations et des terrains.

Ce don génial des ordonnances colorées fut heureuse-
ment compris des pouvoirs publics, qui chargèrent succes-
sivement Delacroix de cinq cycles de décorations monu-
mentales. Celles de l'Hôtel de Ville : *la Paix venant consoler
les hommes*, avec son entourage de caissons représentant
des divinités de l'Olympe, et les dessus de porte affectés
aux *Travaux d'Hercule*, ont malheureusement péri dans
les incendies de Paris, en 1871. Mais les peintures de la
Bibliothèque du Sénat, qui commémorent les sages et les
poètes anciens, celles du Palais-Bourbon opposant l'action
civilisatrice d'Orphée à l'œuvre de destruction d'Attila, et
accompagnées de sujets pris dans les fastes de l'antiquité,
le plafond de la galerie d'Apollon au Louvre : *Apollon
tuant le serpent Python*, la chapelle des Saints-Anges à
Saint-Sulpice, avec sa *Lutte de Jacob et de l'ange* et son
Héliodore chassé, restent offerts à l'admiration du public
et à l'émerveillement des artistes. Toutes les qualités
presque contradictoires de Delacroix se manifestent dans
ces vastes ensembles : le rythme de la composition,
l'harmonie subtile des tonalités, l'énergie audacieuse des
mouvements et des raccourcis, la noblesse tranquille des
attitudes; l'action, dans son déchaînement sauvage, près
de la méditation absorbée et du repos voluptueux. L'intel-
ligence raffinée du lettré s'affirme par le choix des sujets,

L'ÉPOQUE ROMANTIQUE

où se ramasse en épisodes significatifs la complexité éparse de l'Histoire; le génie inépuisable du peintre, dans cette

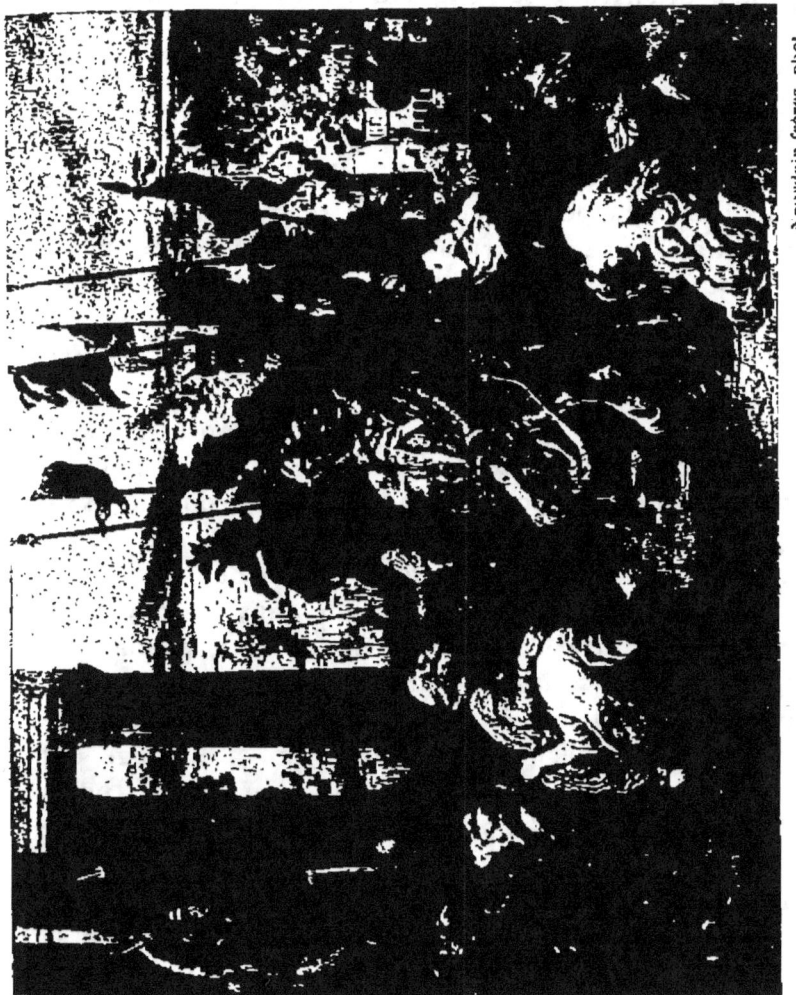

FIG. 24. — E. DELACROIX. — ENTRÉE DES CROISÉS A CONSTANTINOPLE.
(Musée du Louvre.)

aptitude unique à accuser du premier coup le caractère des thèmes traités par le choix et l'agencement des taches colorées. *Apollon et Python* est, sous ce rapport, bien

caractéristique : indépendamment même de la construction des figures, le sujet ressort avec évidence de l'opposition des tons sourds, troubles, fuligineux, où s'agite confusément le grouillement des monstres, à la zone radieuse, étincelante, d'où vont pleuvoir, avec les flèches du dieu, la lumière, l'ordre et la beauté.

Grâce à son obstination froide, à sa production soutenue et sans défaillances, Delacroix finit par s'imposer à tous ; le principe de liberté et de renouvellement qu'il représentait, pénétra partout avec lui ; les Jurys, l'Institut, s'ouvrirent à ce révolté. Il mourut, sans nulle diminution de ses facultés, le 26 juin 1863, le cerveau tout remuant de projets que nous a confiés son précieux *Journal*.

INGRES. — C'est un usage à peu près consacré, dans les précis comme dans les traités, lorsqu'on veut évoquer le mouvement des idées artistiques aux environs de 1830, d'opposer à Delacroix, chef des novateurs, la figure d'Ingres envisagé comme le représentant des idées classiques. Il y a quelque inexactitude dans le rôle ainsi assigné au peintre de Montauban, qui fut, pendant de longues années, considéré par les adeptes de l'école de David comme un pur révolutionnaire, et l'on ne doit pas oublier, d'autre part, que, né en 1780, et plus âgé par conséquent de près de vingt ans que son rival, Ingres était, au moment de l'apparition de Delacroix, un artiste en pleine maturité, de tendances fixées, et ayant produit presque tous ses chefs-d'œuvre Néanmoins le calcul même qui rallia autour d'Ingres les survivants de la doctrine davidienne, en haine des idées nouvelles, les sentiments d'inimitié réciproque dont les deux chefs d'école restèrent animés jusqu'au dernier jour, justifient dans une certaine mesure l'opposition qu'on a établie entre eux, et ce parallélisme offre de plus l'avantage de faciliter l'étude des groupements divers qui

se formèrent respectivement autour d'eux, comme du

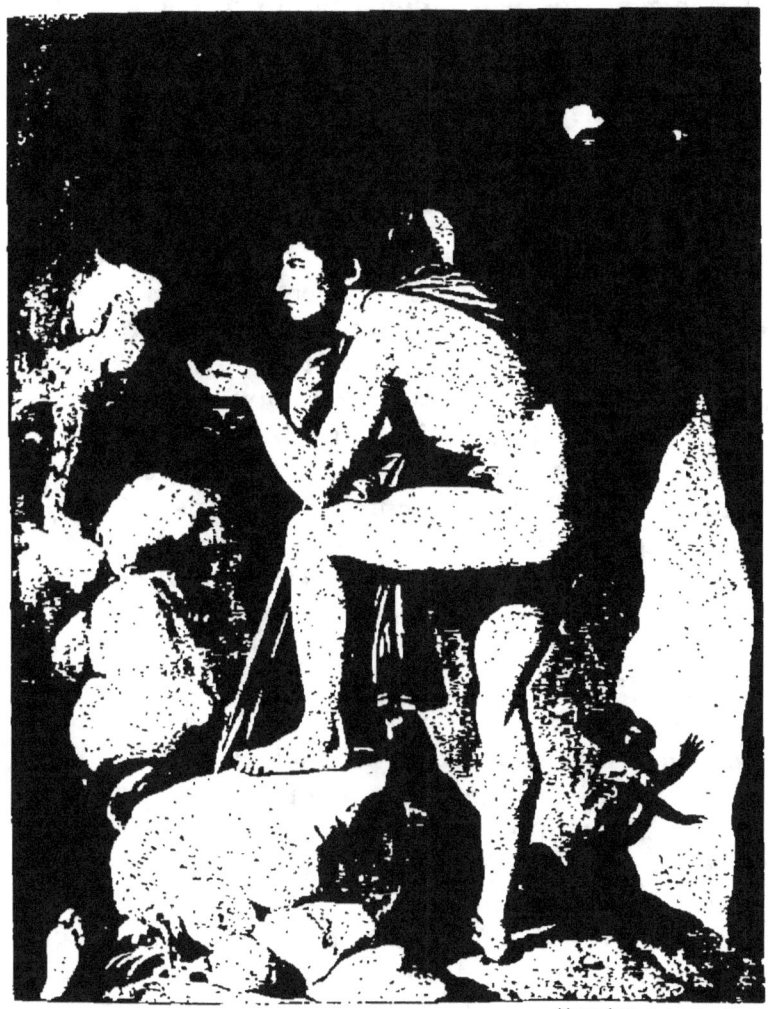

FIG. 25. — INGRES. — ŒDIPE ET LE SPHINX.
(Musée du Louvre.)

rôle intermédiaire assumé par le parti dit « éclectique ».
La méprise dans laquelle se sont obstinés nombre d'ex-

cellents esprits au sujet d'Ingres, en qui Th. Silvestre et
Paul Mantz ne voyaient qu'un continuateur attardé des
Guérin et des Girodet, avec un métier plus sec encore et
une déplaisante affectation d'archaïsme, ne peut s'expliquer
que par un examen vraiment trop superficiel de son œuvre,
ou un excès de ressentiment causé par les étroitesses de
vues et les injustices de langage du peintre vieilli. La
vérité est qu'il s'affirma de bonne heure original. Élève
de David, prix de Rome en 1801, il ne put se rendre en
Italie, la dotation affectée à l'entretien des pensionnaires
ayant disparu dans le désordre financier d'alors. Mais
attiré, hanté par l'Italie, il ne songeait qu'à elle, et s'adon-
nait passionnément à l'étude des maîtres de la Renais-
sance. Le portrait du Premier Consul (musée de Liége),
ceux de M., M^{me} et M^{lle} Rivière (an XIII, musée du Louvre)
datent de cette période ; la facture en est singulièrement
incisive, si le modelé offre quelques maigreurs, et de grands
noms florentins viennent aux lèvres en les regardant.

En 1806, Ingres put enfin satisfaire sa passion; l'Italie
le prit, l'absorba tout entier; il y resta dix-huit années
consécutives [1]. Léger d'argent dans les premiers temps,
il faisait, pour vivre, des portraits au crayon, croqués
en deux ou trois séances; ce sont d'inestimables chefs-
d'œuvre que les collectionneurs se disputent à prix d'or,
et dont le Louvre offre heureusement une réunion impor-
tante. Déjà s'y manifestaient, avec une intensité qu'il n'a
pas dépassée, l'amour religieux de la forme humaine, le
sens de l'expression physionomique, et surtout, ce qui
distingue et illustre toutes les effigies qu'il a tracées, la
recherche passionnée et le scrupuleux respect du caractère
individuel. Néanmoins, ses compositions idéales affir-
maient dès lors un parti pris décoratif qui cherchait l'effet,

1. Il devait, dix ans à peine écoulés, y retourner comme directeur
de l'Académie de France.

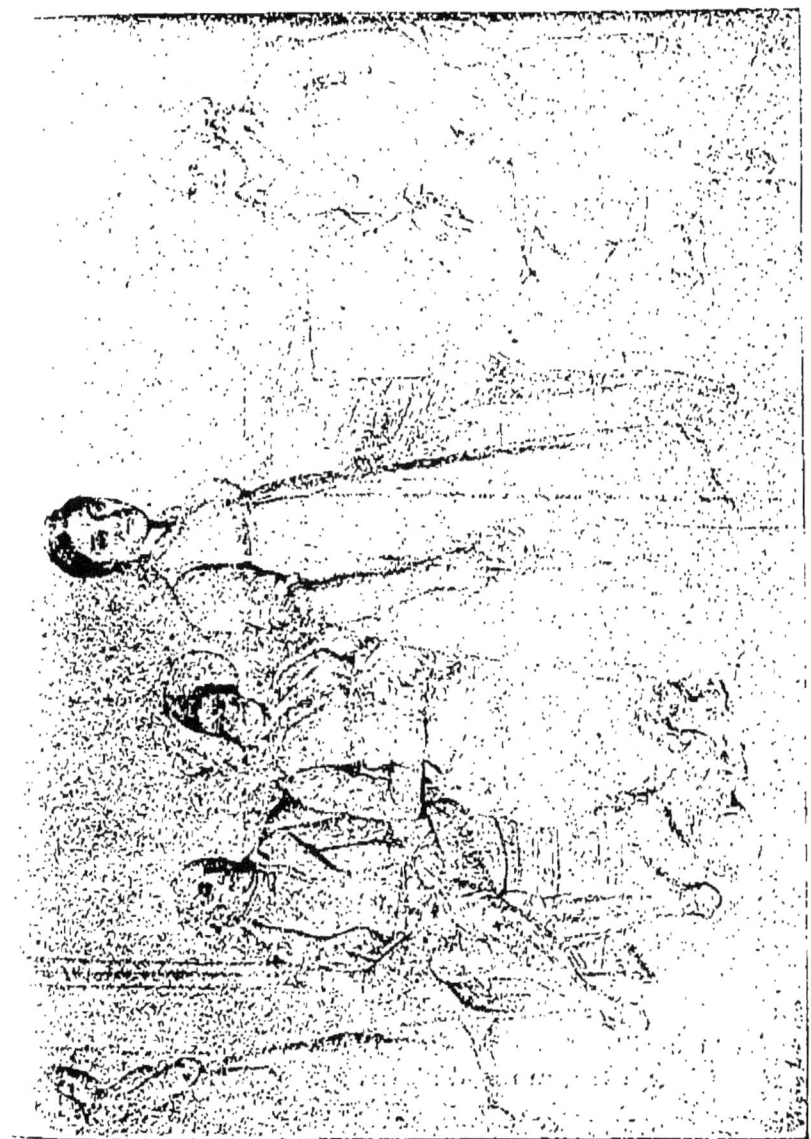

FIG. 26. — LA FAMILLE FORESTIER. (Dessin d'Ingres. — Musée du Louvre.)

non comme chez Delacroix, dans l'ardente conspiration des tons, mais dans l'accord contrasté des lignes, le savant balancement des masses, l'assiette solide de la composition formant un tout compact et indissoluble. C'est de cette préoccupation que relèvent l'*Œdipe et le Sphinx* de 1808 [fig. 25] (musée du Louvre), la *Thétis implorant Jupiter* de 1811 (musée d'Aix). Dans ces deux ouvrages l'inspiration de l'Antiquité est évidente : le calme des attitudes, le choix épuré des formes, la discrétion du coloris maintenu dans une gamme neutre, l'absence presque totale de perspective, reportent l'esprit aux camées et aux intailles grecques dont on y retrouve l'idéale et impersonnelle beauté.

Néanmoins Raphaël avait déjà fait brèche dans le cœur d'Ingres et s'y était établi pour la vie ; l'artiste, installé dans les « Chambres » du Vatican, ne cessait d'en méditer, d'en copier les motifs. *Raphael et la Fornarina*, *Françoise de Rimini*, *Raphaël et le Cardinal Bibbiéna*, l'admirable étude de *la Chapelle Sixtine* (musée du Louvre) sortirent de ce colloque, acheminements, préparations pour la toile maîtresse : *le Vœu de Louis XIII* (1824) qui est à la cathédrale de Montauban. La disposition du sujet, entre des rideaux fictifs, rappelle de très près certains ouvrages du Sanzio ; la Vierge mère, puissante et tranquille, est aussi un emprunt direct, trop direct ; les angelots viennent d'un modèle inégalé, celui de l'église Sant-Agostino, à Rome ; seul le Louis XIII, plein de fermeté et de caractère, dans la belle tradition française de Philippe de Champaigne et de Simon Guillain, relève, et très haut, cette œuvre, fruit d'une obsession trop intense, où la personnalité d'Ingres s'est un moment éclipsée. Cependant, avec leur cortège, les charmantes petites Vénus du Louvre, le *Roger délivrant Angélique* (1819, musée du Louvre), imprégnés d'un féminisme exquisement maniéré et déjà tout personnel, voici les morceaux magnifiques où Ingres s'est révélé prodigieux

peintre du nu : l'*Odalisque couchée* de 1814 (musée du

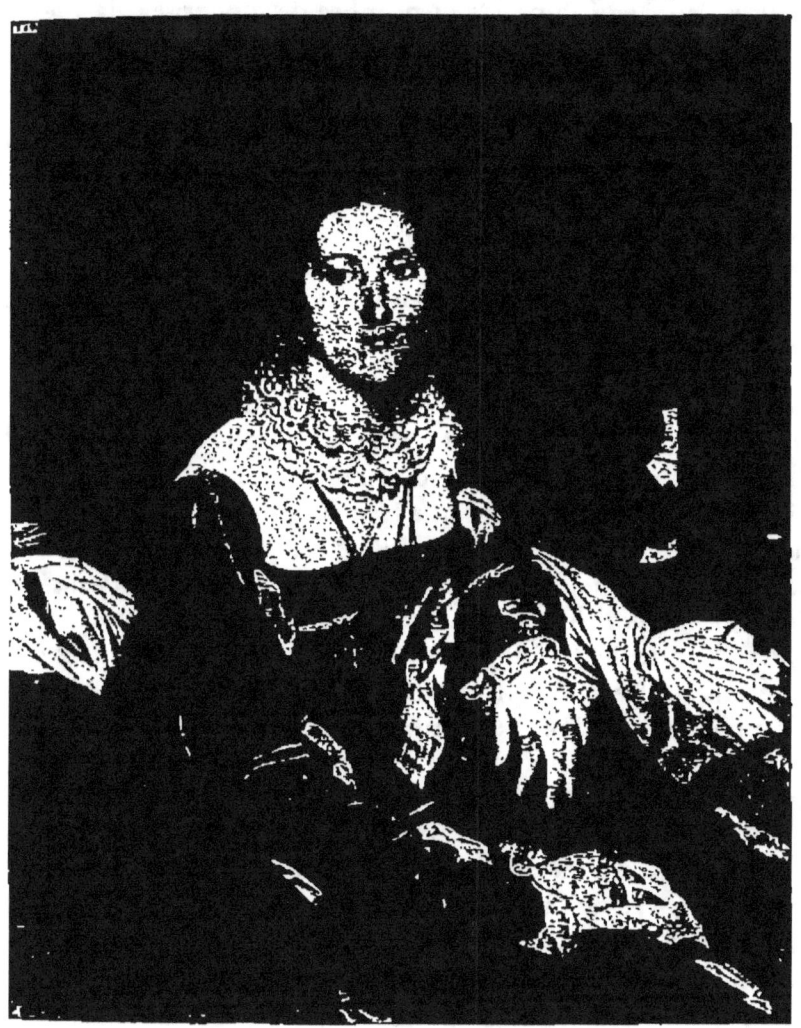

Cliché Guénault, Nantes.
FIG. 27. — INGRES. — MADAME DE SÉNONNES.
(Musée de Nantes.)

Louvre), la *Baigneuse* assise, de dos, sur son lit (1826, musée du Louvre), et *l'Odalisque à l'esclave* (1839).

Ce qui rend ces tableaux inoubliables, ce n'est pas, comme chez les Flamands et nombre de modernes, la reproduction illusionnante de la chair, avec son grain, sa moiteur, sa mollesse, ses plis gras et souples, sa matière en un mot; c'est la ligne enveloppante qui suit, du vertex au talon, les saillies, les rentrants, les mille sinuosités du corps, et le moule en quelque sorte comme une étoffe collante et invisible; c'est la forme, pour tout dire, profilant sur les fonds cette courbe suave, cette ondulation serpentine, qu'élève et abaisse insensiblement le rythme mystérieux de la vie. Ces nus sont, avec les portraits : *la Belle Zélie* (1806, musée de Rouen), *M*^{me} *Devauçay* (1807, musée Condé), *M*^{me} *de Sénonnes* [fig. 27] (musée de Nantes), *M. Cordier* et *M. Bochet* (1811, musée du Louvre), *le peintre Granet* (musée d'Aix), les monuments mémorables de la période romaine, bien plus que les froides compositions du même temps : *Romulus vainqueur d'Acron* (1812, école des Beaux-Arts), sorte de bas-relief coloré, sans plans, et *Jésus-Christ remettant les clefs à saint Pierre* (1820, musée du Louvre), que le Guide n'eût pas désavoué. On peut se faire une autre conception du portrait, le vouloir moins arrangé, surpris dans la familiarité de la pose et l'inconscient du geste. Mais il n'est pas moins légitime d'y chercher une expression voulue de la personnalité, abstraction faite des états fugitifs et des effets accidentels. Dans cette donnée, nul n'a dépassé les réussites d'Ingres : la nonchalance parée de la créole, l'aisance spirituelle ou la gravité un peu distante de la femme du monde, sont écrites, avec une irrécusable éloquence, dans les effigies de femmes citées plus haut; quant à l'exécution, elle a parfois été accusée de sécheresse, mais le « poussé » ainsi incriminé n'est-il point défendable, dès lors qu'il s'agit non de donner la sensation chaude d'un moment, mais l'image résumée et définitive d'une vie? Pour ce qui est de la tonalité, elle manque assurément de ces accents chaleureux,

de ces touches vibrantes qui distinguent les coloristes proprement dits; la robe grenat et le châle jaune de M^{me} de

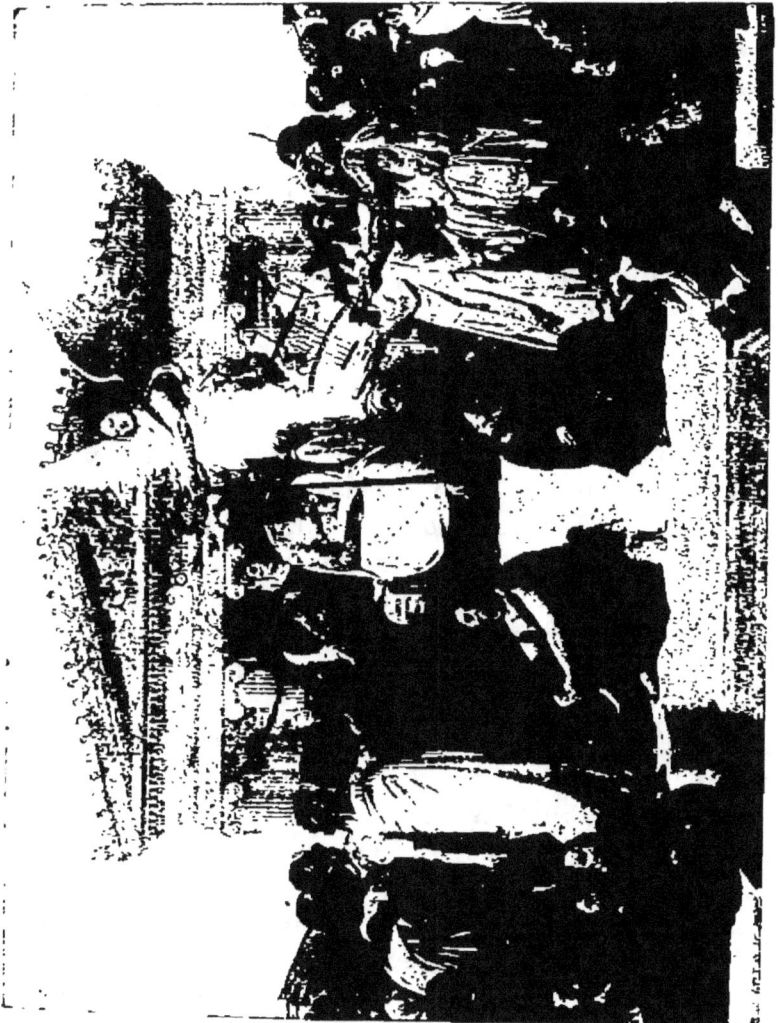

FIG. 28. — INGRES. — APOTHÉOSE D'HOMÈRE. (Musée du Louvre.)
Neurdein frères, phot.

Sénonnes, le coussin bleu et l'écharpe crème de M^{me} Rivière, le costume bariolé de la Belle Zélie, n'en réalisent

pas moins des harmonies non seulement en accord avec le caractère propre du modèle, mais intéressantes et artistes en elles-mêmes, et dont la vivacité un peu crue, l'éclat minéral, tranchent heureusement sur les sauces et les bitumes de l'époque.

De retour à Rome, Ingres exposa un projet de plafond : l'*Apothéose d'Homère* [fig. 28] (1827, musée du Louvre) où il voulait faire tenir toute sa poétique, et qu'il n'a cessé de remanier jusqu'à sa mort, au gré de ses préférences et de ses antipathies changeantes pour telle ou telle des personnalités qui entourent le poète déifié. Les morceaux supérieurs abondent dans cet ouvrage : les figures allégoriques de l'Iliade et de l'Odyssée, par exemple, sont des trouvailles d'expression et d'attitude, mais l'ensemble, trop encombré, est singulièrement inerte et figé; la coloration semble, auprès des portraits, pauvre et cartonneuse. Il y a plus de nerf dans le *Saint Symphorien* de la cathédrale d'Autun [fig. 29] (1834), qui contient de nobles parties, comme le martyr illuminé de foi, les bras élargis pour le pardon, le geste magnifique dont sa mère lui ouvre le ciel, et les puissantes musculatures des licteurs. Mais outre qu'ici encore l'entassement est excessif, et, gênant les mimiques, produit une sensation d'immobilité, la couleur est par trop neutre et abstraite pour traduire la violence et l'émotion d'une telle scène. La technique particulière d'Ingres, son horreur de l'inachevé, de l'à peu près, si naturellement de mise pourtant dans les arrière-plans du tableau, ont glacé tout le pathétique du sujet.

Le *Saint Symphorien* a été la dernière grande composition d'Ingres, si l'on omet le plafond brûlé à l'Hôtel de Ville en 1871 : *Napoléon triomphant des ennemis et des factions*, dont la composition, ramassée et robuste, se retrouve dans l'esquisse du Louvre, et l'*Age d'or*, resté inachevé, après maintes reprises, qui décore le château de Dampierre, alignant de fières figures, de beaux groupes

harmonieusement construits, mais mal reliés ensemble, où la fatigue d'un travail trop hésitant et trop prolongé a

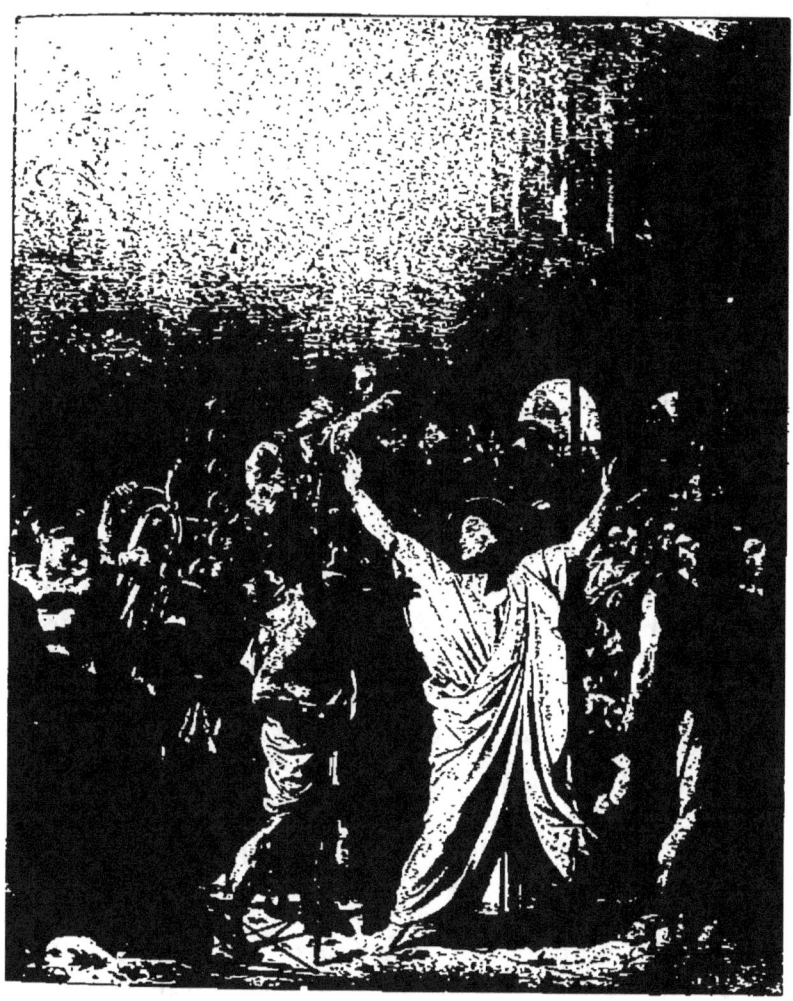

FIG. 29. — INGRES — SAINT SYMPHORIEN.
(Cathédrale d'Autun.)

trahi l'artiste. Mentionnons le joli tableau néo-pompéien de *Stratonice* (1834, musée Condé) dont le mobilier et les

costumes dénotent une recherche archéologique scrupuleuse, mais que déparent quelques aigreurs de ton ; la *Vénus anadyomène* (musée Condé) reprise sur l'esquisse de 1807, après quarante ans d'interruption, pour finir par cet exquis chef-d'œuvre, la *Source* (1856, musée du Louvre), la plus fraîche des inspirations du maître, pourtant presque octogénaire, et où la préoccupation, persistante chez lui, du rythme des lignes, s'accompagne de recherches d'épiderme toutes nouvelles. Des portraits glorieux jalonnent la période post-romaine de la vie d'Ingres. S'il ne fit que terminer à Paris, en 1842, l'effigie de Chérubini (musée du Louvre) si dégradée, mais si intense de caractère, qu'il avait commencée dans la Ville Éternelle, pendant sa direction à la villa Médicis, le *Portrait de Bertin* [fig. 30] (1832, musée du Louvre) est une création purement parisienne, et la plus typique qu'il ait signée, avec son expression appesantie de force au repos et d'intraitable volonté. M^me d'Haussonville (1845, château de Coppet) lui a inspiré une image de douceur sérieuse et d'amène bonté, et la figure juvénile et mâle du duc d'Orléans revit tout entière dans le tableau du musée de Perpignan (1842), fixée à la veille de la catastrophe qui allait emporter avec lui l'avenir de la dynastie de Juillet.

La vieillesse d'Ingres fut une apothéose anticipée ; l'éclectisme d'une époque apaisée, sans lui immoler la maturité superbe de Delacroix, lui assignait une place à part et surélevée d'ancêtre. Il ne désarma jamais pourtant, dans sa haine pour ce dernier et sa lignée, et le mot de « balai ivre » était la moindre des aménités qu'il appliquât au pinceau d'où sortirent les *Croisés à Constantinople*. La génération actuelle concilie sans peine dans le même culte ces deux hommes qui furent, chacun, révolutionnaires à leur façon, l'un en ouvrant toutes larges les portes de l'art au tourbillon formidable des passions, l'autre en exprimant dans ses toiles un idéal fait, non plus de con-

vention transmise et immuable, mais de vérité choisie et stylisée, d'après un pur type de beauté vraiment formé de

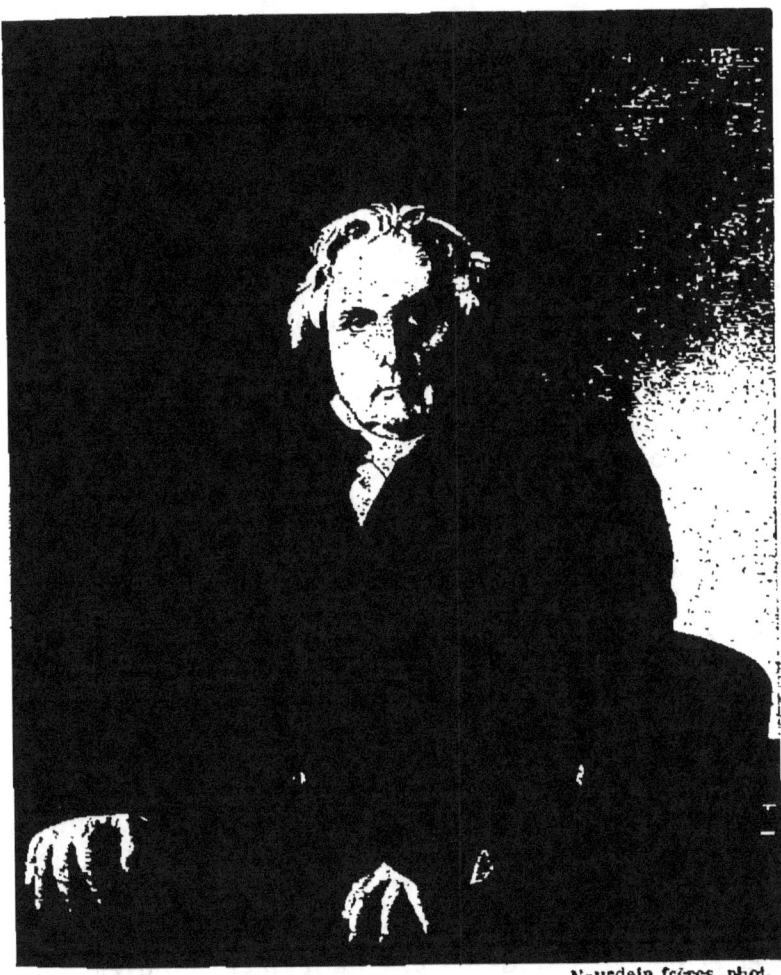

Neurdein frères, phot.
FIG. 30. — INGRES. — PORTRAIT DE M. BERTIN.
(Musée du Louvre.)

sa propre substance, si, comme l'a dit un penseur, nous sommes faits de l'étoffe de nos rêves.

B. — *Les Armées.*

On peut dire de Delacroix en peinture, comme on l'a fait, à d'autres titres, de Victor Hugo, qu'il est tout le Romantisme. Mais Charlemagne eut ses douze pairs, Hugo apparaît à la postérité entouré d'un cortège de satellites de premier rang : Vigny, Gautier, Soumet, Gérard de Nerval, Banville font vraiment figure de paladins, certains même avec leur fief séparé, original, conquis par avance. Il n'en est point ainsi de l'entourage de Delacroix, qui a donné beaucoup de promesses et fourni peu d'œuvres. Eugène Devéria, Louis Boulanger, Ary Scheffer même, n'ont été que des étoiles filantes aux feux vite éclipsés; les Johannot, Nanteuil, Roqueplan sont à peine des nébuleuses. Seul, Decamps a su se faire, à mi-chemin du paysage, un domaine à lui, étroit à la vérité et pierreux. Il faut attendre la fin du Romantisme pour voir surgir la jeune gloire, si tôt fauchée, de Chassériau, que devait prolonger, avec Puvis de Chavannes et Gustave Moreau, une postérité plus heureuse.

A quoi tient cette quasi-stérilité du Romantisme en peinture? Peut-être à son caractère improvisé et hâtif. Le principe même sur lequel il repose était des plus contestables : en face d'une école appauvrie, d'où tout sentiment de la réalité et de la diversité humaines s'était de bonne heure retiré, ce ne sont pas les droits de la vérité qu'il revendique, objectif précis, solide, à l'abri des fantaisies et des vicissitudes; c'est uniquement l'individualisme, c'est-à-dire le droit pour l'artiste d'exprimer son *moi*, sa conception personnelle ou d'emprunt de la vie et du monde, par le moyen de son art. C'était trop d'ambition, tout ensemble, et d'arbitraire. On s'en aperçut dès le début. Le caprice individuel, érigé en unique critérium,

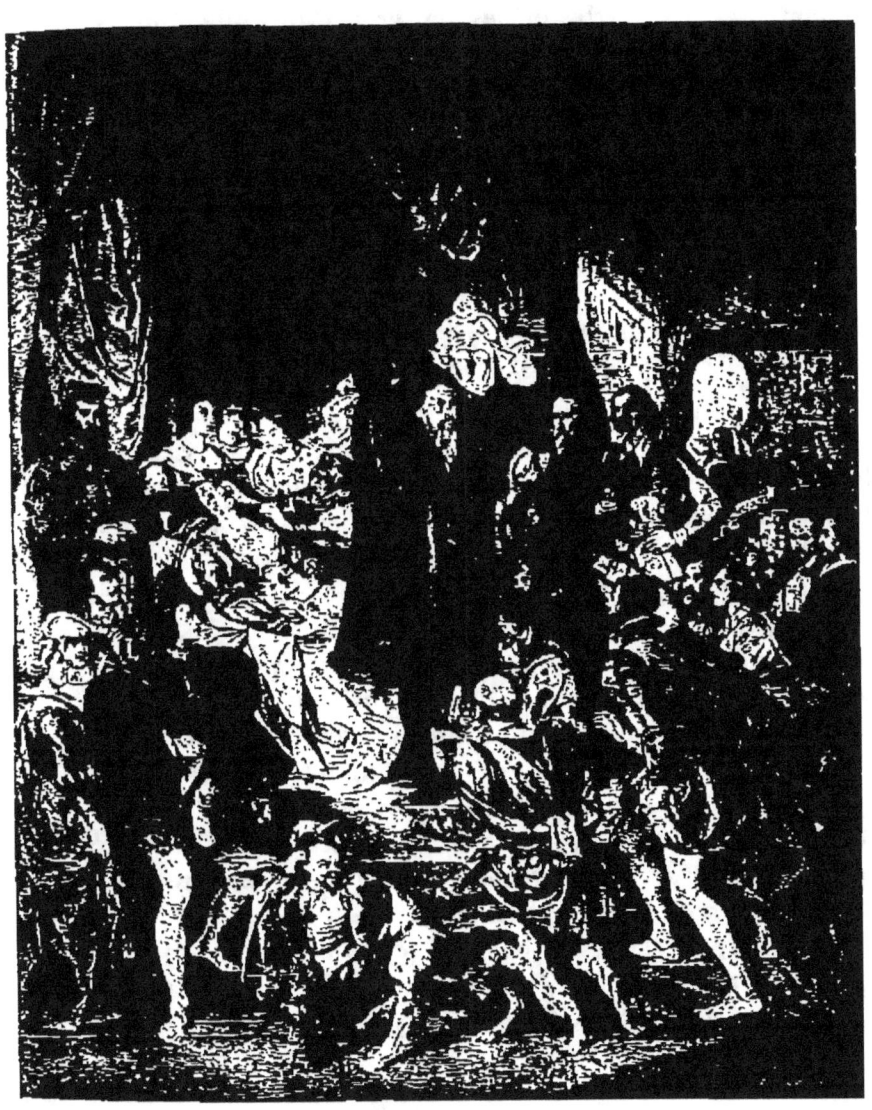

FIG. 31. — DEVÉRIA. — LA NAISSANCE DE HENRI IV.
(Musée du Louvre.)

enfanta des bizarreries et des pauvretés en foule, l'indispensable soutien de l'observation et de l'étude manquant à la plupart de ces créations. De courtes hardiesses, des énergies mal réglées, une composition creuse et chiquée, surtout une érudition superficielle et de troisième main, il y avait là de quoi susciter d'heureuses esquisses, de rapides et brillants tours de force, non des œuvres de durée.

Eugène Devéria. — La *Naissance de Henri IV* d'Eugène Devéria [fig. 31] (1805-1865) fut un des événements du Salon de 1827. Toutes les formules du Romantisme sont là : à la place des ordonnances compassées et vides de l'école de David, un grouillement confus de personnages ; au lieu de tonalités neutres, cherchant l'harmonie dans l'effacement, une profusion de taches vives et dispersées ; au lieu d'une action coordonnée, convergeant vers le centre d'intérêt du tableau, mille épisodes distincts, souvent tout à fait indifférents à l'action ; en haine d'une humanité abstraite, ramenée à une sorte de type générique et dépourvue d'accents individuels et de particularités pittoresques, une couleur locale exagérée, puisée dans les anciennes chroniques ou même les romans du jour, noyant les traits dans la barbe, le corps dans le costume, le drame dans le mobilier et les accessoires ; art de bric-à-brac trop souvent, il faut bien le dire, et par là même mort-né. Ce n'est pas que le tableau de Devéria ne garde un réel agrément, une beauté du diable qui lui fait pardonner ses artifices. Si les têtes y sont la plupart molles et les beaux pourpoints assez vides, il y a, partout répandue, une couleur chaude et riche, des morceaux oiseux et brillants, renouvelés des Vénitiens, comme le nain bossu qui caresse un chien, un air d'empressement, de fête, une sorte d'enivrement juvénile, assurément de mise le jour où une naissance opportune consolide une dynastie popu-

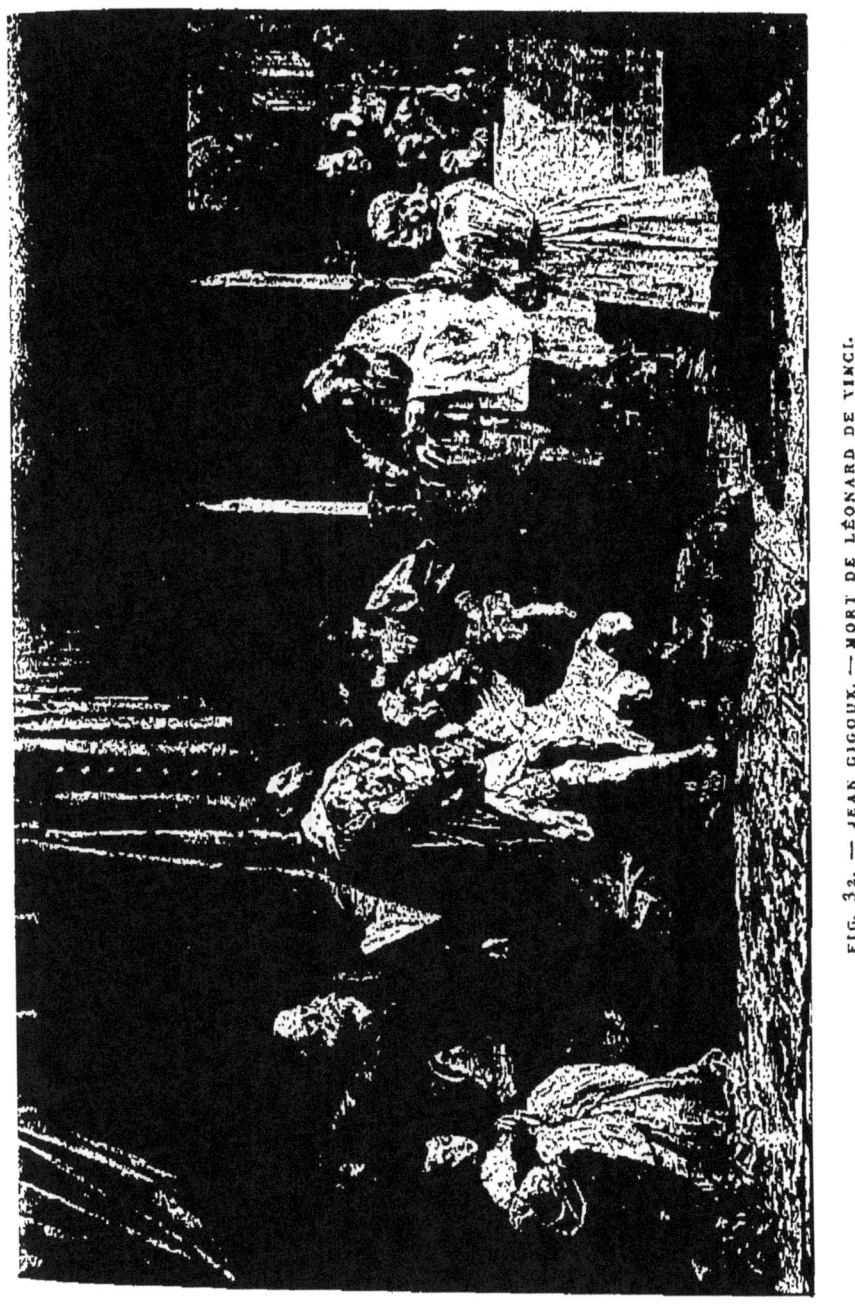

FIG. 32. — JEAN GIGOUX. — MORT DE LÉONARD DE VINCI.
(Musée de Besançon. - D'après la lithographie de Mouilleron.)

laire. Cet éclatant début n'eut guère de lendemain; après cet effort, disproportionné sans doute à ses facultés, l'artiste, courageux et fier pourtant, garda comme une sorte de courbature : ses décorations de Notre-Dame-des-Doms, à Avignon, sa *Mort de Jeanne d'Arc* (musée d'Angers), ses peintures de l'église de Fougères, sont veules, sans nul accent dans les formes, sans intensité d'expression; la *Bataille de La Marsaille* (musée de Versailles) ne représente qu'un bon ouvrage moyen; la *Prestation du serment de Louis-Philippe* (id.) a trahi les promesses de l'esquisse; seul un plafond au Louvre, *Louis XIV félicitant Puget* devant le Milon de Crotone, retrouve l'air de jeunesse et la fleur de palette de son premier ouvrage.

Louis Boulanger. — Louis Boulanger (1806-1867), que l'expansive amitié et les multiples dédicaces de Victor Hugo assurent, bien mieux que ses toiles, de l'immortalité, débuta à cet illustre Salon de 1827, par un *Mazeppa* lié sur le cheval (musée de Rouen), d'une vraisemblance historique médiocre, mais d'un bel emportement de brosse; en 1833, ce fut l'*Assassinat du duc d'Orléans*, où la rage des meurtriers s'acharnant sur la victime formait, avec le flegme des porteurs de torches, un contraste saisissant. La *Chasse infernale* du Salon de 1835, une *Scène d'orgie à la Cour des Miracles* (musée de Dijon), une lithographie fameuse : le *Sabbat dans une église*, affirment une manière de plus en plus violente, mélodramatique et macabre, où les formes s'étirent, se tordent, se convulsent, y compris les architectures, dans le but de rivaliser avec les descriptions des romanciers. Mais ceux-ci ne parlant aux sens qu'à travers l'imagination, toujours complaisante, avaient facilement l'avantage sur ces transcriptions par trop littérales. L'artiste tenta d'autres voies avec le *Triomphe de*

Pétrarque qu'a chanté Théophile Gautier, et qui marque

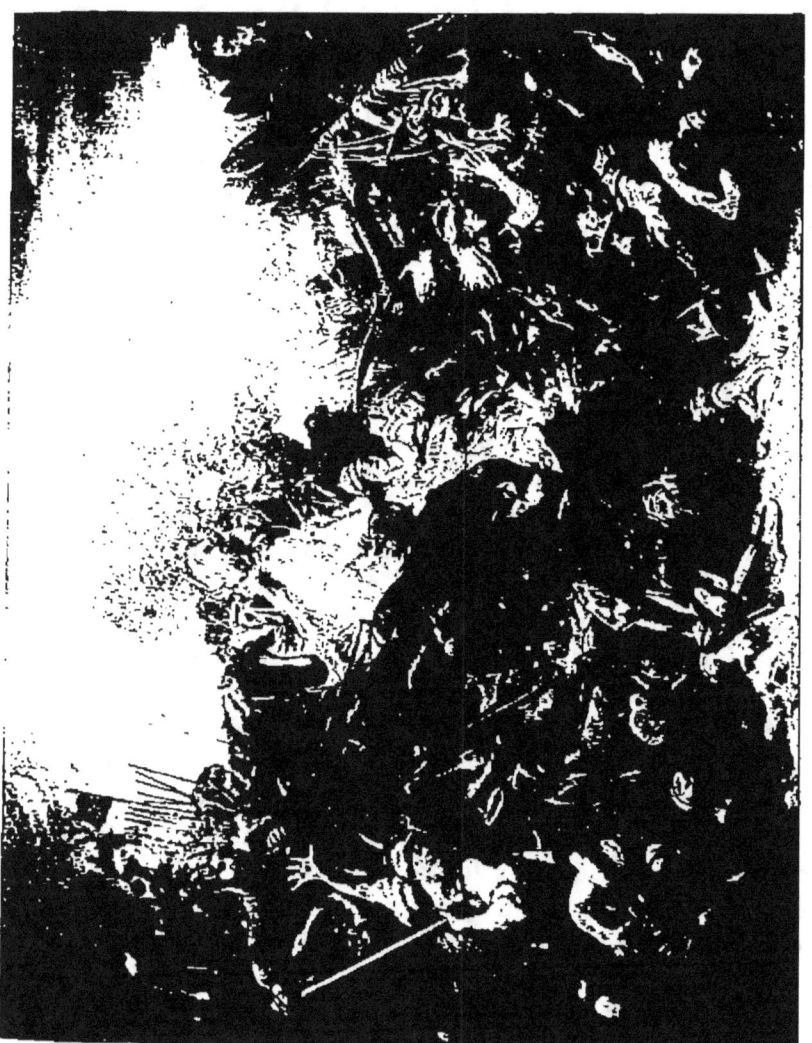

FIG. 33. — DENON. — BATAILLE D'HASTINGS.
(Musée de Caen.)

un acheminement vers des ordonnances plus nobles et d'un style plus idéal, telles que *Trois amours poétiques*

(musée de Toulouse), et les *Bergers de Virgile* (musée de
Dijon). Malheureusement, sa verve se refroidit à l'excès
dans ces dernières compositions, où le sentiment pittoresque absent n'est point compensé par une fermeté de
métier suffisante. Un homonyme de ce peintre, Clément
Boulanger (1805-1842), a laissé divers tableaux de foules
d'une belle couleur et d'une disposition ingénieuse : la
Procession du corpus Domini à Rome, le *Baptême de
Louis XIII*, la *Procession de la gargouille à Rouen* (musée
de Toulouse).

Une autre vision s'exprime chez Léon Riesener (1808-1878), fils du portraitiste, et élève de Gros. La liberté de son
pinceau se plaît à caresser des formes opulentes et à les
nacrer de belles lumières. Sa *Vénus au miroir*, du Salon de
1838, la *Petite Égyptienne et sa nourrice* (1839), la *Léda*
(1841, musée de Rouen), la *Nymphe couchée* (1864), qu'a
recueillie le musée du Louvre, sont des morceaux d'une construction loyale et d'une sensualité raffinée. Jean Gigoux
(1806-1894), praticien puissant, épris des vastes tâches, a
brossé nombre de beaux portraits, dont celui du général
Dvernicki (1833, musée du Luxembourg), et quelques toiles
importantes, dont les deux principales figurent au musée
de Besançon, sa ville natale. Ce sont : la *Mort de Léonard
de Vinci* (1835) [fig. 32], remuante et colorée, avec l'originale figure du vieil artiste prosterné aux pieds de François I*er*, et la *Veillée d'Austerlitz* (1857), tout illuminée des
torches improvisées par les soldats avec la paille de leur
bivouac. L'*Antoine et Cléopâtre* (1838), du musée de Bordeaux, manque de distinction et de vie. Un transfuge
du classicisme, Debon (1807-1872), élève de Gros, trop
oublié aujourd'hui, eût dû se survivre par quelques compositions puissantes, pleines de chaleur et de mouvement :
la *Bataille d'Hastings* [fig. 33] (1845, musée de Caen), la
Défaite d'Attila (1848, musée de Versailles), l'*Entrée de
Guillaume le Conquérant à Londres* (1855). *Henri VIII* pro-

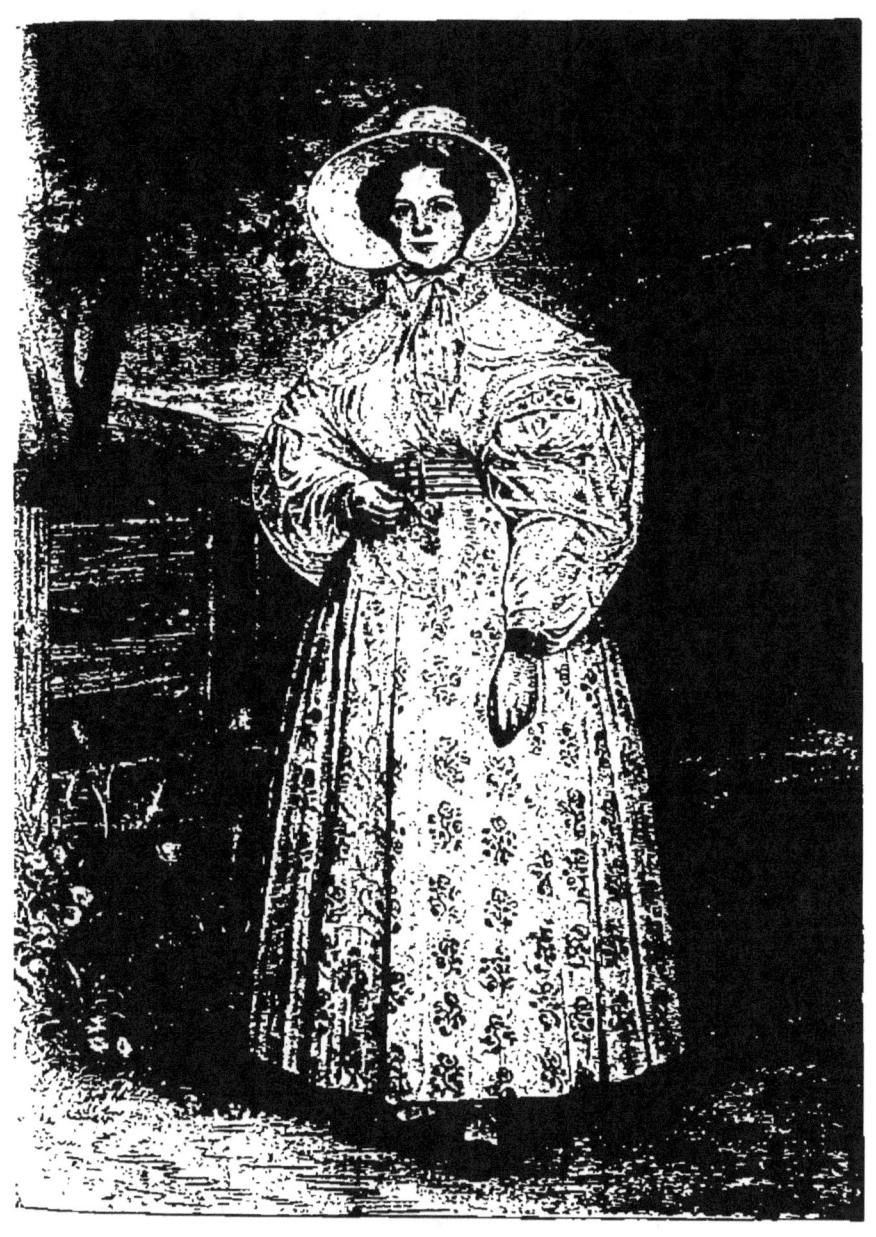

FIG. 34. — CHAMPMARTIN. — M^me DE MIRBEL.
(Musée de Versailles.)

clamé chef de la religion anglicane. Poterlet (1802-1835) fut encore une des espérances, trop tôt fanées, du Romantisme. *La Dispute de Trissotin et de Vadius* (1831, musée du Louvre) a fait surnager la mémoire de cet artiste doué d'un franc sentiment de la couleur, dans le goût anglais.

L'Angleterre, au surplus, ne fut pas sans exercer une influence appréciable sur cette phase de notre école. Nous verrons plus loin quel grand retentissement eurent les expositions de Constable à Paris ; Champmartin, auquel nous allons arriver, n'a pas vu sans profit les portraits de Lawrence à nos Salons ; enfin, un peintre libéralement doté par la nature, qui s'était fait de la France une seconde patrie, et alternait ses séjours parisiens avec de longues tournées en pays normand ou picard, Bonington (1801-1828), élève de Gros, œil frais et vif, main alerte, faisait écrire de lui par Delacroix en 1826 : « Il y a terriblement à gagner avec ce luron-là, et je sens que je m'en suis bien trouvé. » Hommage insigne et vérité manifeste ; ce jeune maître, épris de la finesse argentine de nos plages, des masses puissantes de Versailles, des jolies anecdotes de notre histoire, nous a pourvus d'une technique nouvelle, celle du ton pur et de la tache franche, prestigieusement appliquée par lui à ces beautés indigènes. Le Romantisme et surtout l'art français lui durent beaucoup. Champmartin (1797-1883), élève de Guérin, dont la vogue de portraitiste a duré vingt ans, manifesta un talent facile, un goût agréable, une manière large et franche de poser la touche, un amour des carnations saines et brillantes, singulièrement proches des pratiques anglaises. Son portrait de M^{me} *de Mirbel*, en chapeau cabriolet et robe à fleurs [fig. 34] (1831, Versailles), un peu superficiel peut-être, comme il arrive souvent chez nos voisins, est d'une fraîcheur charmante ; celui du *duc de Fitz-James* (1831), en manteau de pair, faisant sauter sur ses genoux ses fillettes, dont l'une joue avec l'épée de

cour, offre une évocation paradoxale de ces joies du « home »
si révérencieusement prônées outre Manche ; il n'est pas
jusqu'au baron Portal (1833, musée de Montpellier), mi-
nistre de la marine, avec sa perruque poudrée, sa lévite et
son chapeau rond, qui n'affecte l'aspect de quelque pasteur
méthodiste. En outre de ces effigies, auxquelles il faut joindre
celle d'Hussein Pacha (1831), dont le succès fut grand, on

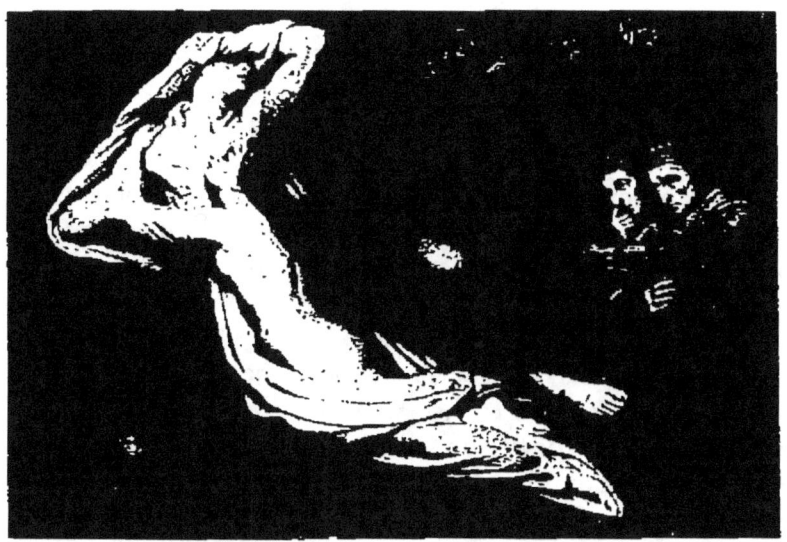

FIG. 35. — ARY SCHEFFER. — FRANÇOISE DE RIMINI. (Galerie Wallace.)
(Reproduction autorisée par Goupil et C¹ᵉ, éditeurs, Paris.)

doit à Champmartin quelques compositions importantes,
telle la *Prédication de saint Jean-Baptiste*, à Saint-Thomas-
d'Aquin, tableau intéressant par des nus bien traités et le
caractère tout contemporain de ses types de catéchumènes.

ARY SCHEFFER. — Ary Scheffer (1785-1858), né à Dor-
drecht, doit, en dépit de sa nationalité, être mentionné
ici. C'est à l'atelier de Guérin qu'il s'affilia au mou-
vement romantique. Quelque temps adonné à de petits

sujets sentimentaux, il s'enhardit aux grandes pages d'histoire avec les *Bourgeois de Calais* (1819, musée de Versailles); les tendances idéalistes de sa nature s'exprimèrent en 1822 par sa *Françoise de Rimini* (galerie Wallace) [fig. 35] qu'a popularisée la gravure. *Les Femmes Souliotes* (1827, musée du Louvre) inspirées, comme *le Massacre de Scio*, par l'insurrection hellénique et qui s'en rapprochent par l'accent tragique de la couleur, furent précédées de la *Mort de Gaston de Foix* (1824, musée de Versailles) et suivies du *Larmoyeur* [fig. 36] (1834, musée de Rotterdam), dont la chaleur est achetée (et l'existence mise en danger) par une large consommation de bitume. Puis on le voit soudain évoluer, le côté germanique de son esprit reprend le dessus; sa pâte s'amincit, son métier se spiritualise, il ne peint plus que des âmes dans la prière, le rêve ou l'extase : *Saint Augustin et sainte Monique* (1846, musée du Louvre), les trois *Mignon*, les cinq *Marguerite*, les quatre *Faust*. Cette peinture à tendances, où passe une fade atmosphère de romance, a bien vieilli. Scheffer est ici nettement une victime de la littérature; la confusion d'art et surtout l'inspiration d'emprunt, profitable à un Delacroix, génie mieux trempé qui s'assimile et transmute ses larcins, l'ont perdu. Une note plus favorable est due à quelques toiles officielles, comme la *Réception des hussards du duc de Chartres* (musée de Versailles), et à de nombreux portraits (Villemain, Lamennais, au musée du Louvre; Barante, P.-L. Courier, Lobau, au musée de Versailles ; Talleyrand, La Fayette), d'une ressemblance souvent serrée et d'un faire parfois chaleureux. La carrière et l'œuvre de Scheffer n'en manquent pas moins d'unité, et ne laisseront dans l'histoire qu'un souvenir indécis[1].

1. Steuben (1788-1856), autre esprit germanique, s'en est tenu à la première manière de Scheffer : sa *Jeanne la folle* (musée de Lille), ses deux *Esmeralda* (musée de Nantes), sa *Bataille d'Ivry* (plafond du Louvre)

DECAMPS. — Il en est tout autrement de Decamps (1803-1860); celui-là sut mesurer ses forces et borner ses ambitions, et dès qu'il se fut fait une manière, il ne s'en départit point, jusqu'à la fin. Ce n'était pas un esprit curieux,

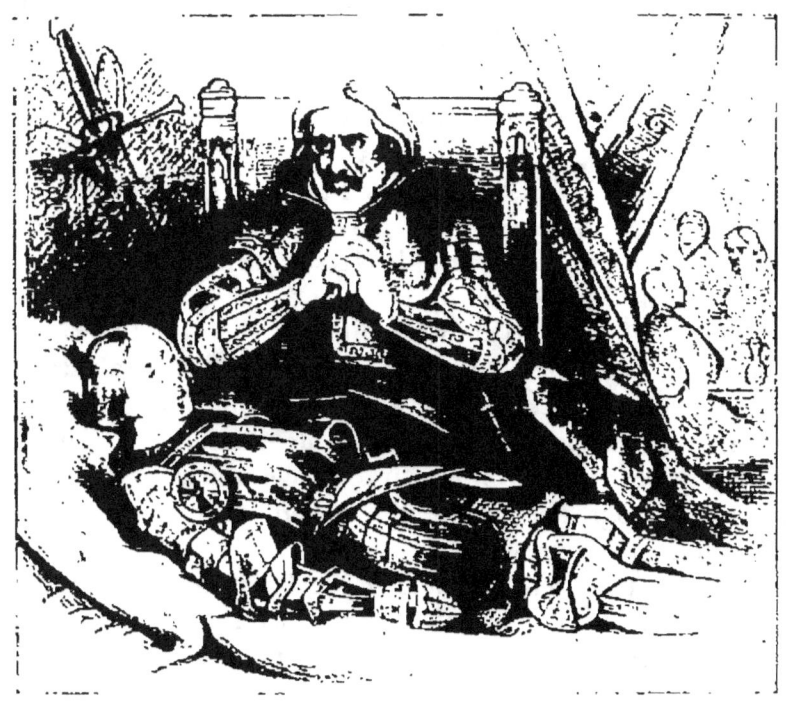

FIG. 36. — ARY SCHEFFER. — LE LARMOYEUR.
(Musée de Rotterdam. — D'après la lithographie de Cam. Rogier.)

ouvert à toutes sortes de préoccupations et d'inquiétudes. Il avait la conception d'un Hollandais qui peint ce qu'il voit, dans son champ limité, avec le seul désir de le traduire aussi fidèlement que possible. De là ce grand nombre de

rappellent invinciblement ce maître, auquel il ne le cède guère, en ses bonnes pages. — Henry Scheffer (1798-1862), frère d'Ary, a travaillé pour Versailles; on se souvient de son *Arrestation de Charlotte Corday* (1830), page mouvementée, sinon émouvante.

chevaux de halage, de chiens de meute ou d'arrêt, de pourceaux en quête, de singes curieusement étudiés aux ménageries et transformés — à l'imitation de Téniers et de Chardin — en parodistes attitrés des ridicules humains. Mais, a côté des secrets de la forme, il sondait curieusement les mystères de la lumière, moins attiré d'ailleurs par son expansion tranquille, qui noie trop également les objets, que par ses visites furtives ou ses irruptions violentes, qui exagèrent les reliefs et les colorations. Cette recherche des effets véhéments le conduisit à raffiner sa technique, à condenser et à émailler ses pâtes, pour en tirer des rutilances d'émail, des irradiations de vitraux. La lumière vibrante, les somptueux et éclatants costumes de l'Orient, qu'il avait d'abord peints de chic, sollicitèrent sa conscience d'artiste. Il y voyagea, vit les pachas lourds de pelisses, les estafiers dépenaillés, les bourreaux hideux et splendides, la gentille animalité de l'enfance, le suaire mouvant des femmes ; il rendit tout cela non en philosophe ou en ethnographe, mais simplement en peintre amoureux du beau « morceau ».

Peu à peu, cependant, le sens de l'histoire, le goût des grands ensembles s'éveillaient chez Decamps. On doit à cette évolution les amples dessins de l'*Histoire de Samson* et la *Défaite des Cimbres* [fig. 37] (musée du Louvre) où le paysage, par l'âpreté hostile de ses lignes, ne contribue pas moins au drame que le choc des masses armées. La collection Thomy Thiéry (musée du Louvre) permet d'étudier en Decamps l'animalier et l'humoriste ; le musée Condé contient l'*École turque*, les *Enfants au bord de l'eau*, le *Corps de garde*, c'est-à-dire, avec le *Supplice des crochets* de la collection Wallace et la *Sortie de l'École* de la collection Moreau-Nélaton [fig. 38], ses plus belles pages orientales. On n'ose prédire quel sort la postérité fera à cet artiste : la génération actuelle l'apprécie assez peu, les recherches d'ambiance lumineuse, d'atmosphère légère et diffuse, si en faveur aujourd'hui, étant

Fig. 37. — DECAMPS. — DÉFAITE DES CIMBRES. (Musée du Louvre.)

en contradiction formelle avec ses tendances. L'art de Decamps, malgré son éclat, nous paraît opaque et pétrifié, son perpétuel ton de pain grillé nous fatigue. Il n'en a pas moins eu sa vision bien à lui, et l'exécution la plus volontaire et la plus soutenue qui se puisse concevoir.

Adrien Guignet (1817-1854) procède, pour l'imagination, de Delacroix, et, pour le métier, de Decamps, celui de la dernière manière. Il a peint avec prédilection les âges et les mœurs barbares : ses Gaulois, ses Huns, ses condottieri pillards et assassins, exhibent les mêmes mines truculentes et saures, habitent les mêmes paysages fauves aux profondes cassures, aux brusques éboulis. Il y a évidemment dans ce genre une convention un peu monotone; Guignet, tempérament résolu, en fût sorti, à l'applaudissement général, sans la mort qui le surprit avant l'âge. On peut l'étudier au musée d'Autun.

Penguilly L'haridon (1811-1872), élève de Charlet, mena de front les armes et les arts; chef d'escadron d'artillerie, inspecteur des études à l'École polytechnique, ni les assujettissements du métier militaire, ni sa spécialisation savante n'ont réussi à offusquer en lui une véritable vocation de peintre. Ses *Deux chevaliers*, du Salon de 1842, son *Tripot* et son *Mendiant*, de celui de 1847, les scènes de Don Quichotte, les épisodes dramatiques ou burlesques qui suivirent, sont d'une fantaisie vigoureuse et un peu âpre qui a son caractère. Il en est de même du Lyonnais Bellet du Poisat (1823-1883), élève bien émancipé de Flandrin; les *Bohémiens* (musée de Grenoble), d'une inspiration hardie et sauvage, d'une couleur mordante, sont une des pages les plus significatives du romantisme. *Le Christ prêchant les pêcheurs* (musée de Bourg) rappelle de très près certaines compositions de Delacroix. Il y a chez Robert Fleury (1797-1890) quelque chose de la palette de Decamps, mêmes tons rôtis, même aspect foncé; mais ici la touche est plus lourde et la matière moins rare.

L'ÉPOQUE ROMANTIQUE

FIG. 38. — DECAMPS. — SORTIE DE L'ÉCOLE TURQUE. (Collection Moreau-Nélaton.)

Robert Fleury, d'ailleurs, n'est rien moins qu'un pittoresque pur; c'est un esprit rétrospectif, un fureteur d'archives, ami des drames sombres du passé, curieux des Inquisitions et des Saint-Barthélemy, des amendes honorables et des autodafé, de tout le matériel sanglant de l'Histoire. Le *Galilée devant le Saint Office* (1847, musée du Louvre), la *Jeanne Shore* (1850, palais de Fontainebleau), le *Colloque de Poissy* [fig. 39] (1840, musée du Louvre), avec son roitelet blafard, sa Catherine de Médicis composée, et l'insolence hautaine de ses Guises, sont de nobles pages, étudiées et mûries dans leurs moindres détails, où il ne manque que l'apparence de la spontanéité, des repos et des contrastes, un peu de cette facilité heureuse qui est le sourire du Beau.

Parmi les organisations les mieux douées de ce temps, un souvenir est dû à Boissard de Boisdenier (1813-1866), qui fut de l'intimité de Delacroix et faisait de la musique avec lui. Ivre de tous les arts, assoiffé de sensations rares, un dilettantisme qui ne reculait même pas devant la recherche des « paradis artificiels » le disputa trop souvent à la peinture, où il eût excellé. Il n'en faut pour preuve que l'*Épisode de la retraite de Russie* [fig. 40], qui est au musée de Rouen, où le pathétique de la couleur est poussé très loin. Faut-il voir également un romantique dans Félix Trutat (1824-1848), dont Th. Gautier signala vainement au public les débuts pleins de promesses? La *Femme nue* (musée du Louvre), le portrait du père de l'artiste en officier, celui de Trutat et sa mère, sont des morceaux d'une fermeté rare, d'un grand caractère, où l'on croit pressentir un autre Géricault, d'âme plus tendre. Deroy, illustrateur oublié, a laissé un portrait de Baudelaire plein de feu.

CHARLET. — Il faut placer ici Charlet (1792-1845), le peintre des grognards de la Grande Armée, des goguettes militaires et de la gaieté faubourienne, artiste peut-être sur-

FIG. 39. — ROBERT FLEURY. — LE COLLOQUE DE POISSY. (Musée du Louvre.)

fait, dont le talent réel est mêlé de trop de vulgarité. Son action sur les esprits, son rôle politique militant resteraient à peu près ses seuls titres sérieux au souvenir, si sa foi napoléonienne et sa sensibilité humanitaire ne lui avaient inspiré une œuvre de haute valeur : *la Retraite de Russie* [fig. 41] (musée de Lyon), où le dénûment et la souffrance de nos soldats se traînant dans la neige, sous le harcèlement des cosaques, sont rendus avec une véritable puissance tragique. Il a laissé en Hippolyte Bellangé (1800-1866) un imitateur plus soigneux et plus correct, mais un peu menu (*la Revue des Tuileries*, au musée du Louvre; *les Cuirassiers de Waterloo*, au musée de Bordeaux). Raffet (1804-1860) l'emporte de beaucoup sur l'un et l'autre, et nul n'a traduit avec cet accent les grandeurs et les misères de la gloire militaire, vue dans son négligé comme dans ses fastes épiques; mais c'est surtout un lithographe; il a très peu peint à l'huile et préférait l'aquarelle pour ses notations rapides de ressemblance ou d'action (voir à la Bibliothèque nationale ses portraits de militaires et de diplomates, ses études prises pendant la guerre austro-italienne de 1849, etc.). Nous ne pouvons nous étendre sur son œuvre gravé, dont les pièces universellement célèbres sont la *Revue de minuit* [fig. 42], *le Réveil*, le *Combat d'Oued-Alleg*, *le Bataillon sacré à Waterloo*, et les suites sur le siège d'Anvers, la retraite et le siège de Constantine, l'expédition de Rome, et un voyage en Crimée, qu'il fit avec le prince Demidoff. Aimé de Lemud (1816-1887), de Thionville, outre divers tableaux recueillis par les musées lorrains, s'est fait connaître par des lithographies pleines d'une sentimentalité tout allemande : *Jacques Callot, Maître Wolfram, Hélène d'Adelsfreit*, sur lesquelles tranche une planche magnifique : *le Retour des Cendres*, digne de Raffet dans ses plus beaux jours.

EUGÈNE LAMI. — Bien qu'ayant aussi pratiqué la gravure sur pierre dans la *Vie de château*, le *Voyage en Angle-*

L'ÉPOQUE ROMANTIQUE 91

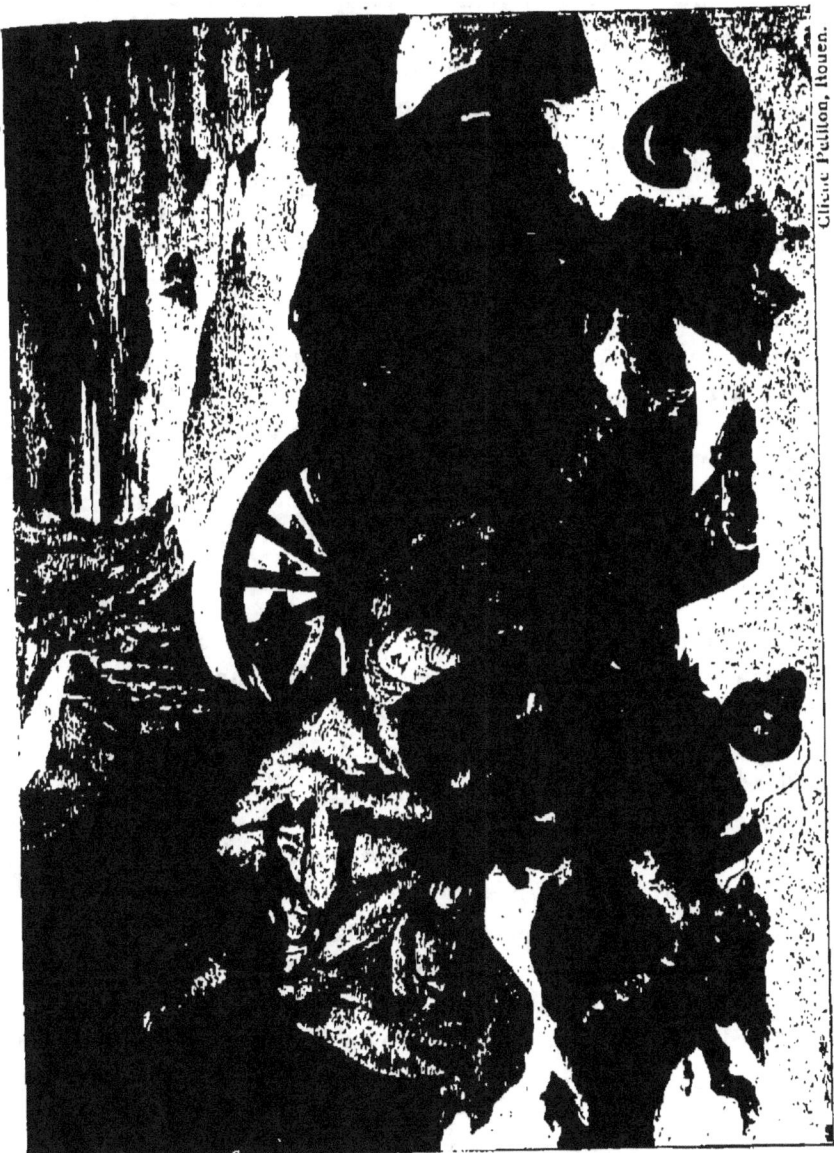

FIG. 40. — BOISSARD DE BOISDENIER. — ÉPISODE DE LA RETRAITE DE RUSSIE. (Musée de Rouen.)
Cliché Peltion, Rouen.

terre avec Henry Monnier, etc., Eugène Lami (1800-1890) est surtout un peintre. Plusieurs toiles militaires : *Bataille d'Hondschoote* [fig. 43] (musée de Lille), *Bataille de Wattignies*, la *Capitulation d'Anvers*, l'*Attentat de Fieschi* (musée de Versailles), attestent la bravoure et l'éclat de sa facture ; mais sa spécialité, où il fut incomparable, fut l'expression de la vie mondaine et officielle, sports, bals, galas de tout genre, dans de petits cadres traités avec la plus brillante désinvolture. Le *Bal aux Tuileries*, la *Revue des chasseurs*, l'*Escalier de marbre à Versailles*, une *Soirée chez le duc d'Orléans*, le *Souper offert à la reine d'Angleterre* (musée du Luxembourg), parmi cent autres, attestent la verve extraordinaire, la liberté et le brio de son talent. Il faut remonter au xviii^e siècle pour trouver tant d'esprit uni à tant de sûreté, et encore s'y ajoute-t-il ici un sentiment de la couleur, frais et pétillant, où les Anglais, Bonington en tête, sont évidemment pour quelque chose.

EUGÈNE ISABEY. — Une physionomie assez analogue à celle de Lami est celle d'Eugène Isabey (1804-1886), fils du célèbre miniaturiste. Il commença par des marines vivement enlevées, l'*Ouragan devant Dieppe* (1827), le *Port de Dunkerque* (1831), le *Combat du Texel* (1839, musée de Versailles), le *Port de Dieppe* (1842, musée de Nancy), où les caprices et les fureurs des éléments étaient rendus avec beaucoup de franchise et de vigueur, puis s'adonna à la peinture officielle : l'*Arrivée du cercueil de Napoléon I^{er}* (1840, musée de Versailles). *Reception de la Reine Victoria au Tréport* (1846), et séduit par les pompes de la vie d'apparat, la transporta dans le passé, pour avoir à draper des velours et faire miroiter des satins (*Cérémonie dans l'église de Delft*, 1847 [fig. 44], musée du Louvre), le *Mariage d'Henri IV* (1848). L'*Embarquement de Ruyter* (1851, musée du Louvre) le ramène aux marines, qu'il se plaît à dramatiser par des naufrages ou des incendies (*le Steamer*

FIG. 41. — CHARLET. — LA RETRAITE DE RUSSIE. (Musée de Lyon.)
(D'après la lithographie de Raffet.)

« *l'Austria* » *en flammes*, 1859, musée de Bordeaux ; *le Trois-Mâts* « *l'Émily* » *en perdition*). Il finit par traiter des scènes de genre : boutiques d'armurier, cabinets d'alchimiste, rendez-vous de chasse, auberges normandes, d'un caractère bien factice, mais que relevait la prestesse impétueuse de la brosse. Néanmoins son métier papillotant, sa touche heurtée et dispersée, sans enveloppe unifiante, lassent rapidement.

Tassaert. — Tassaert (1800-1874) lui est, à ce point de vue, supérieur, dans ses beaux morceaux du moins. Sa destinée fut singulière et malheureuse. Né avec des dons de peintre qui l'apparentent à Fragonard, il travailla chez Lethière, débuta par des toiles historiques : *Louis XI* (1827), une *Scène de Juillet 1830* (1831), le *Dernier triomphe de Robespierre* (1833), et obtint, avec la *Mort du Corrège* (1834), un succès qui lui attira des commandes pour Versailles. Mais sa vocation n'était pas là. Il y avait chez lui, bizarrement accouplés, un érotique et un élégiaque, et malgré l'accueil très honorable fait à ses *Funérailles de Dagobert à Saint-Denis* (1838, musée de Versailles), et à la *Mort d'Héloïse*, il se confina peu à peu dans de petits tableaux de genre, où il se plaisait alternativement à retracer des scènes de volupté (*Érigone*, 1846 ; *Nymphe surprise par un satyre*, 1847 ; *Ariane abandonnée*, 1849 ; les *Jardins d'Armide*, *Sarah la Baigneuse*, 1850 ; *la Jeune femme au verre de vin* [musée de Montpellier]; etc.) et des épisodes lugubres (les *Enfants malheureux*; la *Famille malheureuse*, 1849 [fig. 45], musée du Louvre ; la *Jeune fille mourante*, 1853 ; le *Petit dénicheur d'oiseaux*, 1854). Des tableaux de piété nombreux conciliaient tant bien que mal l'édification et la sensualité ; Marie Magdeleine et les divers saints « tentés » lui fournirent les prétextes nécessaires. De tout cela résulte une œuvre inégale et mêlée, mais où les pages délicieuses abondent. Si l'on peut se plaire médiocrement aux élégies, que déparent une émotion trop expansive et des accessoires trop par-

L'ÉPOQUE ROMANTIQUE

FIG. 42. — RAFFET. — REVUE DE MINUIT.

lants : réchaud à charbon, etc., il est impossible de méconnaître, dans les nus et les déshabillés chers à Tassaert, une beauté de carnations, une finesse de lumière, une touche moelleuse et fondue, une limpidité blonde de coloration qui sont d'un maître. Ces qualités furent peu appréciées ; les quelques amateurs qui comprirent Tassaert ne suffirent pas à le faire vivre ; maladif, peu équilibré, solitaire et misanthrope, il vieillit dans un désordre et une gêne croissants, chercha dans le vin des excitants trompeurs, et devenu presque aveugle, une nuit de suprême détresse, se suicida par asphyxie, comme les pauvres héroïnes de ses tableaux.

Camille Roqueplan (1802-1855), avec des dons moindres, eut une destinée infiniment plus riante. Après avoir travaillé chez Abel de Pujol, puis chez Gros, il débuta en 1822, par un *Soleil couchant* et une scène d'écurie où se sentait l'influence des Anglais, Bonington et peut-être Morland ; en 1827, la *Mort de l'espion Morris* (musée de Lille) attesta chez lui des qualités de metteur en scène peu communes ; une marine, au salon de 1831, fut remarquée ; en 1833, commença avec le *Jean-Jacques faisant traverser le ruisseau à Mlle de Graffenried et Mlle Galley*, la série anecdotique poursuivie en 1836 avec *Jean-Jacques cueillant des cerises*. L'*Antiquaire*, de 1834, le *Lion amoureux*, de 1836 (galerie Wallace), eurent un succès de public. On prêtait à ces tableaux « l'aisance et l'ampleur des Hollandais », unies à une légèreté et à un piquant bien français ; une *Madeleine au désert*, en 1838, plut beaucoup également ; mais la santé délicate de l'artiste réclamait des soins : il voyagea dans le midi de l'Europe, d'où il reparut en 1847 avec un ensemble de sujets espagnols robustement traités. Sa *Fontaine du Grand figuier*, du Salon de 1852, est au Luxembourg, et rappelle assez Decamps par l'aspect fauve et compact. Roqueplan a peu de personnalité, c'est un habile qui sait s'assimiler des manières et des qualités diverses ; l'agrément de ses tableaux a beaucoup pâli. Jean-

ron (1809-1877) est un tempérament plus mâle et plus

FIG. 43. — EUG. LAMI. — LA BATAILLE D'HONDSCHOOTE. (Musée de Lille.)

fruste : les *Petits Patriotes* (1830), les *Bohémiens* (1846).

le *Port d'Ambleteuse,* qui a passé au Luxembourg, sont des morceaux vigoureux, aux tonalités chaudes. La politique le disputa à l'art, il put concilier un moment ses goûts dans les fonctions de directeur des musées nationaux, qu'il remplit pendant la Révolution de 1848.

Alfred de Dreux, né en 1808, tué en duel en 1860, a été, au moins pour les choses de sport, un Eugène Lami plus corsé, mais moins vif et pimpant; neveu de Dedreux-Dorcy, l'ami de Géricault, il prit à l'école de celui-ci un goût très vif des chevaux, dont il étudia toutes les races et, avec prédilection, la race anglaise. Il en a bien exprimé, dans ses toiles un peu brunes, l'agilité nerveuse et le feu. Jadin (1805-1882) traita de préférence les sujets de vénerie et se fit une spécialité des chiens. Il en sut rendre au naturel les types et les allures. Sa touche est appuyée et grasse, sa couleur a noirci. Barye (1795-1875), le grand statuaire, n'a pas dédaigné de traiter à l'aquarelle, ou même à l'huile, dans de petits cadres, les fauves qu'il modelait si bien. Ses œuvres peintes ont un grand caractère, tant par l'accord du paysage et du drame que par la coloration sinistre qui y règne. Saint-Marcel (1819-1890), paysagiste et surtout animalier, excelle à exprimer le rythme et la détente de ses farouches modèles par de larges cernures de plume relevées de sobres teintes. Beaucoup de ses lavis ont mérité d'être attribués à Delacroix.

Nous passerons vite sur les « voltigeurs » du Romantisme. Les frères Johannot [Alfred (1800-1837) et Tony (1803-1852)], bien que peintres tous deux — on doit au premier un *Don Juan naufragé* (1831), une *Entrée de M*^{lle} *de Montpensier à Orléans* (1833), au second une *Mort de Duguesclin* (1835), une *Bataille de Roosebecque* (1839, musée de Versailles), à l'un et à l'autre d'innombrables scènes de genre — et qu'ils aient manifesté, Alfred surtout, des aptitudes de coloristes, font surtout figure d'illustrateurs. Les planches d'Alfred, en réalité autant de

FIG. 44. — ISABEY. — CÉRÉMONIE DANS L'ÉGLISE DE DELFT.
(Musée du Louvre.)

petits tableaux à l'huile, que le graveur a transportés sur acier, pour les œuvres de Walter Scott; les vignettes de Tony pour *les Sept châteaux du Roi de Bohême*, le théâtre de *Molière*, *Don Quichotte*, *l'Ane mort*, *Werther*, sont des interprétations assez libres, sans nulle profondeur assurément, mais dégagées et spirituelles, pleines, tantôt de mouvement, tantôt de bonhomie.

Célestin Nanteuil (1813-1873) eut la spécialité des frontispices pour les romans et drames de Victor Hugo et de son école. Il en fit de curieuses compositions, situant dans d'hybrides architectures, où le gothique se compliquait de rococo, les épisodes sensationnels et les cinquièmes actes, avec l'héroïne déchevelée ou le bourreau masqué de rigueur. Quand le genre eut passé, il s'adonna aux couvertures de romances. Entre temps il cultivait la peinture, mais avec moins de personnalité. C'est une figure épisodique du romantisme, un de ses ouvriers les plus actifs, non un protagoniste ni un créateur. Achille Deveria (1800-1857), frère aîné d'Eugène, ne peignit que par occasion, mais ses types de mondaines, ses planches de costumes, surtout ses portraits (Victor Hugo, Lamartine, David d'Angers, Dumas père, Vigny, les sœurs Grisi, etc.), ont, en dehors de leur mérite d'art, dû au beau maniement du crayon gras, une grande valeur documentaire et iconographique.

En regard des forces romantiques groupées autour de Delacroix, les restes de l'école de David, avec Picot, Blondel, Abel de Pujol, n'eussent pu longtemps soutenir une lutte si inégale, sans le concours des élèves d'Ingres; ceux-ci, en général, renchérissant, comme il arrive presque toujours, sur les partis pris de leur maître, au lieu d'adopter une position indépendante, vinrent simplement grossir le contingent rétrograde, et n'étaient une certaine affectation de simplicité et de froideur dans les colorations, un goût

Neurdein frères, phot.

FIG. 45. — TASSAERT. — UNE FAMILLE MALHEUREUSE.
(Musée du Louvre.)

assez marqué pour les mouvements lents et les poses tranquilles, il serait peu aisé de distinguer ce qu'ils ont apporté en propre. Le plus notable d'entre eux est Hippolyte Flandrin (1809-1864).

H. Flandrin. — Né à Lyon, il y étudia d'abord sous des maîtres locaux, Révoil entre autres, entra en 1829 dans l'atelier d'Ingres et, trois ans après, remportait le prix de Rome. Ingres le rejoignit bientôt dans la Ville éternelle, et l'intimité où ils vécurent imprima à jamais son influence dans l'esprit déférent et grave de l'élève. Mais, à la différence de son directeur, la beauté profane, la plastique pure l'attiraient peu : c'est aux sources chrétiennes qu'il puisait plus volontiers. *Saint Clair guérissant les aveugles* (1837, cathédrale de Nantes), son premier envoi, respire une austérité recueillie. *Jésus bénissant les petits enfants* (musée de Lisieux), qui suivit, offrait plus d'onction, d'ingénuité, avec une placidité non moindre. Le *Dante dans le cercle des envieux* (musée de Lyon) revêtit nécessairement une tonalité plus sombre et plus forte, mais sans s'animer sensiblement. Le *Jeune grec assis* (musée du Louvre), belle académie sobre et serrée, est, toutes proportions gardées, l'*Œdipe* de Flandrin. Cependant divers travaux officiels l'acheminaient vers ce qui était sa véritable vocation : la peinture murale. La chapelle de Saint-Jean-l'Évangéliste, à Saint-Séverin, le montra, dans la scène du supplice, plus chaleureux et plus dramatique. Mais les peintures sur fond d'or des absides, à Saint-Paul de Nîmes et à l'église d'Ainay, à Lyon, en le ramenant à la conception byzantine, avec ses figures nettement découpées, sans dégradations ni plans, accentuèrent le côté ascétique de son style. Il l'assouplit pourtant, à quelques années de là, dans le vaste cycle de peintures décorant la nef et le chœur de Saint-Germain-des-Prés, qui reste son œuvre maîtresse. Les épisodes les plus

L'ÉPOQUE ROMANTIQUE

FIG. 46. — H. FLANDRIN. — LA NATIVITÉ. (Église Saint-Germain-des-Prés.)

Cliché Flandrin.

caractéristiques de l'Ancien et du Nouveau Testament y alternent, au-dessus des arcades, ramassant chacun en peu de figures les traits essentiels de chaque scène. Par la simplicité de la distribution, la largeur des mimiques, l'aspect sculptural des groupes, ces compositions se fixent dans l'œil : *le Sacrifice d'Abraham, le Buisson ardent, le Passage de la mer Rouge, la Nativité* [fig. 46], en particulier, se silhouettent avec l'impérieuse netteté des figures schématiques. Le dernier travail de Flandrin fut la double frise de la nef de Saint-Vincent-de-Paul ; les saints, les martyrs y défilent en procession lente, dans l'attirail et avec les emblèmes consacrés. Il y a là force trouvailles de types, d'attitudes et de costumes, sans qu'un ton forcé, une ligne discordante vienne jamais rompre la majesté solennelle de l'ensemble. A l'exemple de son maître, Flandrin a été un portraitiste très remarquable : les images qu'il a tracées de plusieurs personnages de son temps dénotent une pénétration psychologique rare; celle de Napoléon III (1863) [fig. 47], entre autres, est parlante : l'idéalisme trouble, la volonté indécise du modèle y sont inscrits en traits inoubliables; ses effigies féminines respirent une grâce décente, une sérénité exquise. Ses immenses travaux avaient épuisé une santé déjà fragile, et on lui conseilla le séjour reposant de Rome. Il y mourut à cinquante-cinq ans. Son frère Paul (1811-1902) a cultivé, avec une assiduité parfois récompensée, le paysage historique, et laissé d'excellents petits portraits au crayon (musées du Luxembourg et de Lyon).

Il faut faire une place, à côté de Flandrin, à la petite école mystique de Lyon que personnifient les noms d'Orsel, Périn et Gabriel Tyr. Plus encore que chez lui, le sentiment religieux en est le principe inspirateur, mais sans nul mépris ascétique de la forme, respectée, aimée au contraire, comme l'image et l'habitat passager de Dieu. Gabriel Tyr résumait son programme dans un mot célèbre : « Il faut baptiser l'art grec. » Victor Orsel (1795-

FIG. 47. — H. FLANDRIN. — NAPOLÉON III.
(Musée de Versailles.)

1850), le premier en date, offre une analogie assez grande avec l'allemand Overbeck : même sentiment recueilli, mêmes attitudes tranquilles, même coloris transparent et comme éthéré. Son *Moïse présenté à Pharaon*, du musée de Lyon, était encore conçu dans les formules de son maître Guérin; les figures en sont froides, mais pleines de goût; la *Vierge protectrice de Lyon*, à l'église de Fourvières, l'allégorie du Bien et du Mal (musée de Lyon) sont des œuvres très pures, dont la seconde, avec ses petits médaillons épisodiques, affecte la naïveté des primitifs. Orsel passa toute la fin de sa vie à Paris, à décorer la chapelle des Litanies de la Vierge, à Notre-Dame-de-Lorette, que continua Gabriel Tyr (1817-1868) avec une abnégation complète de sa personnalité. Alphonse Périn (1798-1875) déploya le même soin pieux et une symbolique encore plus subtile dans la chapelle symétrique de l'Eucharistie. On songe, devant les suaves compositions des trois amis, aux prédelles de l'Angelico.

Amaury Duval (1808-1885), qui a écrit sur l'atelier d'Ingres un volume intéressant, fut un de ses disciples les plus zélés, mais les plus impersonnels. Il a décoré l'église de Saint-Germain-en-Laye, des chapelles à Saint-Méry et Saint-Germain-l'Auxerrois de peintures sans grand relief[1]; quelques bons portraits, la *Jeune fille à la poupée*, délicate étude de nu qui a figuré au musée du Luxembourg, et une académie élégante: *Mlle Psyché*, au musée de Riom, complètent un bagage, somme toute, modeste.

Mottez (1809-1897) se partagea également entre les thèmes mythologiques (*Léda*, 1842; *Ulysse et les Sirènes*, 1848) ou antiques (*Phryné devant l'Aréopage*, *Zeuxis et ses modèles*, 1859) et la peinture religieuse.

[1]. Celles de Saint-Germain-en-Laye, dans leur discrétion voulue, ont néanmoins de l'onction et du charme; voir notamment la pecheresse dans le panneau *Misericordia*, et le jeune mort dans le panneau *Caritas*.

L'ÉPOQUE ROMANTIQUE 107

FIG. 48. — H. VERNET. — COMBAT DE LA BARRIÈRE DE CLICHY. (Musée du Louvre.)
Neurdein frères, phot.

Celle-ci paraît avoir reçu le meilleur de son inspiration, à en juger par la chapelle Saint-Martin à Saint-Sulpice et les peintures, malheureusement presque disparues aujourd'hui, du porche de Saint-Germain l'Auxerrois. C'est un dessinateur très sûr et il compose avec goût.

Ziegler (1804-1856) se fit connaître par un *Giotto dans l'atelier de Cimabué* (1833, musée de Bordeaux) que suivirent un *Saint Luc peignant la Vierge* (1839, musée de Brest) et un *Saint Georges terrassant le dragon* (musée de Nancy); ces ouvrages se recommandaient par une composition claire et une couleur suffisamment expressive. Entre temps, M. Thiers lui confia, sur le vu d'une esquisse, et au détriment de Paul Delaroche qui en avait été chargé, la décoration de la coupole de la Madeleine, où il peignit une vaste glorification du Christianisme. Cette œuvre, qui a perdu beaucoup de sa fraîcheur primitive, et appellerait un nettoyage, ne manquait ni d'ampleur ni de mouvement. Mais le mécontentement du roi, qui avait vainement insisté auprès de l'artiste pour qu'il restituât sa commande à Delaroche, le priva dorénavant de tous travaux officiels. Ziégler, sans abandonner la peinture, se livra dès lors surtout à des recherches de céramique. Henri Lehmann (1814-1882), né à Kiel, outre un grand nombre de tableaux de chevalet : les *Océanides* (1850) longtemps au Luxembourg, le *Repos* (1864) et plusieurs beaux portraits (Liszt, la comtesse d'Agoult, le comte de Nieuwerkerke, Mgr Darboy), a fait de vastes travaux de décoration à Saint-Merry, à l'Hôtel de Ville où il peignit pour la galerie des fêtes un ensemble de caissons et de pendentifs, détruit par l'incendie de 1871, et qui fût, pour l'invention et le goût, resté son meilleur titre à l'estime, au Luxembourg, enfin, où il fut chargé des deux hémicycles de la salle du Trône. Il y représenta l'apothéose des rois de France. La facilité de composition l'emporte chez lui sur la fermeté de la facture.

L'ÉPOQUE ROMANTIQUE 109

Entre les deux camps évoluent, avec la diversité de leur tempérament et de leurs allures, un grand nombre d'artistes qu'on ne saurait proprement qualifier de

FIG. 49. — H. VERNET. — ASSAUT ET PRISE DE CONSTANTINE.
(Musée de Versailles.)

« neutres », — car ils ne restèrent totalement étrangers ni au traditionalisme des uns ni au goût d'innovation des autres, et plusieurs d'entre eux accusent certaines parties d'originalité, — mais bien plutôt d' « éclectiques », en tant

qu'ils se flattèrent de prendre ici et là de quoi se constituer une manière également éloignée de l'excès dans les deux sens. A vrai dire, ce fut moins chez eux, le plus souvent, affaire de réflexion et de méthode, que de tendances natives et inconscientes.

HORACE VERNET. — On ne peut en effet faire honneur — ou grief, si l'on préfère — à l'esprit critique d'Horace Vernet (1789-1863) de la position intermédiaire qu'il occupe, avec des œuvres comme *Jules II commandant les travaux du Vatican*, *Édith cherchant le corps d'Harold* (1828), la *Rencontre de Raphaël et de Michel-Ange* (1833, musée du Louvre), *Mazeppa* (1825, musée d'Avignon) ou *Judith tuant Holopherne* (1831, musée du Louvre). Ces tableaux sont des exercices où il crut faire montre de sa bonne éducation de peintre et prouver qu'il pouvait, lui aussi, se réclamer du « style ». Il avait bien produit, dans la formule romantique la plus exagérée, une *Lénore* qui est au musée de Nantes. Mais sa véritable vocation est le genre historique, et c'est là que ses qualités de narrateur ingénieux diversifiant les épisodes, contrastant les effets, mettant le sourire près des larmes, avaient naturellement place. Il porta ces qualités à leur point culminant dans le *Combat de la barrière de Clichy* [fig. 48] (1822, musée du Louvre). Le naturel de ses bonshommes, si bien « à leur affaire », le désordre pittoresque de l'action, l'aspect décousu de cette lutte improvisée où figuraient moins de professionnels que de simples civils, tout cela est dit nettement, légèrement, avec un esprit détaché qui plaît encore, quelque autre idéal que nous nous fassions actuellement de la peinture. Ce tableau type, il le refit, le délaya trop souvent, ne le surpassa jamais.

L'énumération de ses toiles militaires nous entraînerait trop loin; elles relèvent de deux poétiques différentes. Dans les batailles anciennes, Fontenoy, Iéna, Friedland,

Wagram (1836, musée de Versailles), il met au premier plan un groupe important : le souverain ou le général en chef

Neurdein frères, phot.
FIG. 50. — P. DELAROCHE. — MORT D'ÉLISABETH D'ANGLETERRE.
(Musée du Louvre.)

entouré de son état-major, donnant des ordres, recevant des drapeaux pris, félicitant un soldat valeureux et blessé;

quant à l'action proprement dite, elle se déroule dans le fond, en proportions minuscules. Dans les guerres contemporaines, au contraire, avec un milieu militaire qui lui est familier, un terrain qu'il a reconnu lui-même, il opère autrement; c'est sur le soldat, l'anonyme glorieux qui gagne les victoires, qu'il porte toute son attention et sa sollicitude, et il prend plaisir à montrer un à un les aspects de son héroïsme, l'entrain farouche, l'adresse agile, ou la gaieté goguenarde. C'est ainsi que l'*Assaut de Constantine* [fig. 49], la *Prise de la Smalah* (1845, musée de Versailles), la *Bataille de l'Isly* (1846, id.), sont pleins de portraits pris sur nature, vraie galerie de héros inconscients. Le défaut grave, ici, c'est le manque de sacrifices, le morcellement exagéré de l'effet, l'absence totale d'impression d'ensemble, en sorte qu'il est tel tableau de lui (de dimensions d'ailleurs excessives et qui exigerait, pour être embrassée en entier, un recul que l'exiguïté des musées, où même notre myopie, rend impossible) qu'il faut en quelque sorte dérouler d'un bout à l'autre, comme un papyrus gigantesque. Vernet ignore également le pouvoir expressif du ton, ses toiles sont bariolées, tachetées, coloriées si l'on veut, mais non peintes. Ces réserves faites, — et elles sont très sérieuses, — il nous semble que le discrédit actuel de ces ouvrages frise l'injustice, et que dans cinquante ans, moins tard peut-être, on reconnaîtra les jolies qualités françaises qui pullulent dans ces toiles, surfaites sans doute jadis, et trop décriées aujourd'hui.

Vernet, n'étant pas, techniquement parlant, un artiste, eut dans l'Europe entière un renom extraordinaire; les souverains se disputaient sa personne et le couvraient à l'envi de leurs ordres. Quelque chose de cette popularité échut en partage à son gendre, Paul Delaroche (1797-1856).

DELAROCHE. — Élève de Watelet, puis de Gros, Paul Delaroche débuta en 1822, par un *Joas sauvé par Josabeth*

et une *Descente de croix*; diverses toiles d'histoire anecdotique suivirent, mais c'est en 1827 qu'il frappa son grand coup avec la *Mort d'Élisabeth* [fig. 50] (musée du Louvre), ouvrage ou il se rapproche singulièrement des romantiques : la reine, livide, affaissée dans son costume d'apparat, parmi le trouble et l'empressement de ses femmes également couvertes de parures, formait, avec ses chatoiements d'étoffes, son encombrement de détails parasites, un ensemble dont Devéria eût tiré gloire. A ce même Salon, la *Mort du président Duranti*, plus sobre d'accessoires, concentrait mieux l'impression tragique. Un effet de nuit, assez lourd, la *Prise du Trocadéro* (musée de Versailles), avec ses soldats aux écoutes attendant le signal de l'assaut, s'ajoutait à ces deux toiles. A dater de 1830, Delaroche eut à chaque Salon plusieurs œuvres à sensation ; en 1831 : *Cromwell ouvrant le cercueil de Charles I*er (musée de Nîmes), effet trop littéraire comportant chez le principal personnage une complexité d'expression intraduisible ; *les Enfants d'Édouard* (musée du Louvre), blottis et enlacés sur leur lit, écoutant avec terreur l'approche des assassins dénoncée par l'émoi d'un petit chien. L'ingéniosité de ce spectacle, l'angoisse habilement dosée qu'il distillait passionnèrent tous les cœurs sensibles. *Richelieu remontant le Rhône* (collection Wallace), vers Lyon, suivi de la barque qui conduit Cinq-Mars et de Thou au supplice, dégageait une autre forme d'horreur, moins mystérieuse, moins raffinée, mais appréciable encore. De plus en plus voué aux mises en scène sanglantes, Delaroche exposa en 1834 le *Supplice de Jane Grey* (Galerie Tate, à Londres), avec sa touchante victime cherchant à tâtons le billot. L'année suivante un succès de meilleur aloi accueillit l'*Assassinat du duc de Guise* [fig. 51] (musée Condé). Ici l'adroite disposition des personnages, l'exécution précise et fine primaient les gros moyens de mélodrame. *Strafford conduit au supplice, Charles I*er *insulté* (1837), continuèrent la série des

exécutions. La *Sainte Cécile* morte (musée du Louvre), passant au fil de l'eau sous la caresse de la lune, visait au moins à une impression picturale.

Mais une entreprise plus noble occupait Delaroche, la décoration de l'hémicycle de l'École des Beaux-Arts, qui lui demanda quatre ans. De sévères études, un viril effort s'y manifestent. La dispersion des personnages, presque tous d'ailleurs ingénieusement caractérisés, mais qui ne se rattachent les uns aux autres que d'une manière bien artificielle, est le défaut principal de cette vaste composition, comme l'encombrement celui de l'*Apothéose d'Homère*, dont le groupe central des trois Hellènes déifiés, flanqué des deux allégories féminines, évoque ici invinciblement le souvenir. A la suite d'un voyage prolongé en Italie, l'esprit de Delaroche prit un tour mystique, sa manière en même temps se spiritualisa et s'agrandit, son coloris dispersé fit place à une sobriété assez harmonieuse; la Vierge, et la Vierge douloureuse, est l'héroïne de prédilection de ce cycle. De nombreux portraits, dont ceux de M. Guizot et du marquis de Pastoret sont les plus célèbres, à défaut d'une grande originalité d'interprétation et d'une qualité savoureuse de palette, attestent chez lui une observation réfléchie et une grande conscience de dessin. Profondément atteint par la perte prématurée de sa femme, la mélancolie qu'il en conçut influença fâcheusement sa santé; les soins nécessaires avaient ralenti sa production, sa mort causa néanmoins d'unanimes regrets. Il a connu la grande popularité, que ni Ingres ni Delacroix ne goûtèrent, car émanant de la masse des demi-connaisseurs, sensibles aux petits effets et effarouchés des grandes audaces, elle se refuse presque toujours au génie. Si tombé que soit aujourd'hui son nom, il garde une véritable importance dans l'histoire de l'art au xixe siècle, puisqu'il incarna pendant près de trente ans l'idéal des classes moyennes.

FIG. 51. — P. DELAROCHE. — ASSASSINAT DU DUC DE GUISE. (Musée Condé)

Sigalon (1788-1837), né à Uzès de parents très pauvres, se forma lui-même, économisa sur ses premiers gains de quoi se rendre à Paris, travailla chez Guérin et exposa en 1822 sa *Jeune courtisane* (musée du Louvre) dont la liberté de facture, la chaleur relative de coloration plurent beaucoup. La *Locuste essayant des poisons* (1824, musée de Nîmes) fut plus discutée, bien que témoignant de sérieuses qualités dramatiques. *Athalie faisant égorger les enfants royaux* (1827, musée de Nantes), immense toile pleine de groupes contrastés, offre la vaste ordonnance et l'aspect scénique d'un Lethière, mais avec moins d'unité, ce qu'excuse la nature d'un sujet nécessairement fragmenté en épisodes multiples. Sans se laisser décourager par d'excessives attaques, il poursuivit sa voie, de plus en plus épris de la grandeur biblique, de la majesté des fastes chrétiens, et peignit sa *Vision de saint Jérome* (1831, musée du Louvre) où le souvenir de Michel-Ange est manifeste. M. Thiers, qui suivait avec sympathie ses efforts courageux et sa vie pénible, l'envoya à Rome avec mission de copier le *Jugement dernier*. Il passa trois ans à ce travail (École des Beaux-Arts) dont l'exposition fit une grande sensation. Il était reparti, pour copier les Prophètes et les Sybilles de la Sixtine, et se mettait à l'œuvre quand il fut emporté par le choléra. Sigalon, dans sa trop courte carrière, présente le type même de l'éclectique, non pas celui dont le scepticisme calculateur cherche indifféremment le succès dans toutes les directions, mais l'artiste doué de sens critique qui prétend associer aux résultats acquis par la tradition les conquêtes des novateurs. Si ce système n'a donné avec lui que de demi-résultats, c'est, croyons-nous, parce que l'éclectisme est par essence stérile, qu'une œuvre d'art ne se compose pas à l'aide d'industrieux dosages, mais sort d'un jet, du tempérament surchauffé par la passion; l'instinct en est donc l'élément prépondérant, et c'est la méconnais-

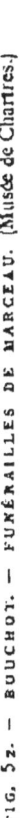

FIG. 52. — BOUCHOT. — FUNÉRAILLES DE MARCEAU. (Musée de Chartres.)

sance de ce principe qui est le vice foncier de l'éclectisme.

Une autre destinée prématurément interrompue fut celle de François Bouchot (1800-1842), élève de Lethière et de Regnault, grand prix de 1823. Il avait débuté en 1827 par un *Bacchus et Erigone* d'accent assez chaleureux ; il exposa en 1835 les *Funérailles de Marceau* [fig. 52] (musée de Chartres), vaste composition où le héros mort passe sur un brancard, salué par les officiers ennemis, parmi les lamentations de ses soldats, que scandent les roulements funèbres des tambours ; les haies de troupes au port d'armes forment un cadre majestueux à la scène. La belle distribution de la lumière, qui tombe en plein sur Marceau et le groupe qui l'entoure, se dégradant peu à peu vers les fonds fuligineux que dramatise l'éclat des torches ; le groupe vigoureux et alerte des jeunes tambours qui synthétise la vigueur et l'espoir persistants de l'armée républicaine, tout cela était du bel art, presque du grand art. La *Bataille de Zurich* (musée de Versailles) avec la calme figure de Masséna tout à ses combinaisons savantes enfin victorieuses, le *18 Brumaire* (musée du Louvre) montrant l'instant critique où Bonaparte, violemment apostrophé par les représentants en toges rouges, n'attend plus rien que de la brusque intervention de ses grenadiers, attestèrent une abondance de moyens dramatiques, une diversité de ressources expressives assez rares. Bouchot fut moins favorisé par une commande de peintures, pour la Madeleine, peu en harmonie avec son tempérament. Il allait sûrement se relever de ce demi-échec, quand une affection de poitrine l'enleva à quarante-deux ans.

Heim. — Heim (1787-1865), au contraire, a atteint un âge assez avancé pour jouir, à près de soixante-dix ans, du suprême triomphe, après des années d'injuste décri. Élève de Vincent, prix de Rome de 1807, une *Arrivée de Jacob en Mésopotamie* (1812) lui valut son premier succès, suivi en

FIG. 53. — BEIM. — CHARLES X DISTRIBUANT LES RÉCOMPENSES, AU SALON DE 1824. (Musée du Louvre.)

1819 de celui du *Martyre de saint Cyr et de sainte Juliette* (église Saint-Gervais). En 1822, la *Prise du temple de Jérusalem* (musée du Louvre) fut acclamée pour sa composition claire et mouvementée que commande un morceau vigoureux, l'homme qui se jette à la tête d'un cheval pour protéger une femme renversée. Mais le romantisme arrivait, comme un flot qui monte et déborde tout; Heim, fidèle néanmoins à la tradition reçue, fit des plafonds contestables pour le Louvre, de froides illustrations pour les murs du Palais-Bourbon; il y joignit des tableaux de commande, préférables parce qu'ils avaient trait à la réalité contemporaine, pour le musée de Versailles : *Louis-Philippe recevant la députation qui l'appelle au trône* (1834), le *Champ de mai de 1815* (1836), sans qu'on doive oublier sa *Bataille de Rocroy*, dans des tonalités claires qui donnent à la toile un aspect de fête guerrière. Son vrai talent pourtant n'était pas là, mais dans les tableaux anecdotiques de format plus restreint, faits de portraits adroitement assemblés. Il s'est, par deux fois, mesuré avec ce genre difficile, à vingt ans d'intervalle, en 1827 dans le *Charles X distribuant les récompenses aux artistes, à la clôture du Salon de 1824* [fig. 54] (musée du Louvre), et en 1847 dans la *Lecture faite par Andrieux au foyer de la Comédie-Française* [fig. 54] (musée de Versailles). La réussite en fut identique et absolue. Nulle sécheresse, nulle uniformité dans ces ouvrages, où les particularités individuelles de chaque personnage sont précisées avec esprit, sans excès d'insistance, où les groupements sont ingénieusement motivés par l'épisode central. Ces qualités se retrouvent dans ses portraits au crayon d'académiciens; ils complétaient son contingent à l'Exposition universelle de 1855, où les idées de réalisme en retour de faveur lui valurent une réapparition presque glorieuse.

Victor Schnetz (1786-1870), élève de Regnault, eut une carrière plus égale, mais son œuvre est loin de posséder les

FIG. 54. — BEIM. — UNE LECTURE D'ANDRIEUX, A LA COMÉDIE-FRANÇAISE. (Musée de Versailles.)

mêmes éléments de survie. Après diverses expositions peu remarquées, il exposa en 1824 une *Bohémienne prédisant l'avenir à Sixte-Quint* (musée du Louvre), ouvrage de genre historique où sont en germe toutes ses productions ultérieures, et qui attira l'attention. Dès lors les études de types, de paysages et de costumes italiens se succèdent (le *Vœu à la Madone*, musée du Louvre), tantôt sous des prétextes pris à l'histoire, tantôt pour leur seul intérêt pittoresque, mais assaisonné le plus souvent d'un ingrédient dramatique : inondation, brigandage, assassinat. Toutes ces toiles se ressemblent par l'uniformité des types campagnols, d'une beauté trop régulière, d'une noblesse de prestance identique, par la monotonie de l'effet coloré, dans une gamme montée où dominent les jaunes et le rouge-brique. De consciencieuses études sont à la base, mais l'exploitation continue d'un domaine trop limité, la persistance du procédé, l'exagération monumentale des dimensions lassent vite la curiosité et engendrent l'ennui. Directeur de l'École de Rome, Schnetz y fut apprécié comme un esprit vif, ouvert et affable, ne s'en faisant d'ailleurs pas accroire sur ses mérites de peintre. Il a quelques tableaux à Versailles : les *Batailles de Cérisoles* et de *Sénef*, notamment.

Léopold Robert. — Il convient, croyons nous, de placer auprès de Schnetz un peintre, suisse de naissance, mais qui se rattache aussi étroitement qu'Ary Scheffer à l'École française, Léopold Robert (1794-1835). Ce fut un amant exclusif de l'Italie, et toutes ses productions y ont trait. Il y avait trouvé un type de beauté classique, sculpturale, qu'il se plut à diversifier dans tous ses ouvrages. Il commença par des études fragmentaires de pâtres, de brigands, puis groupa peu à peu ses travaux, en vue de vastes compositions où il projetait de caractériser les régions et les saisons de la péninsule. Ses premiers tableaux lui attirèrent une popularité immédiate :

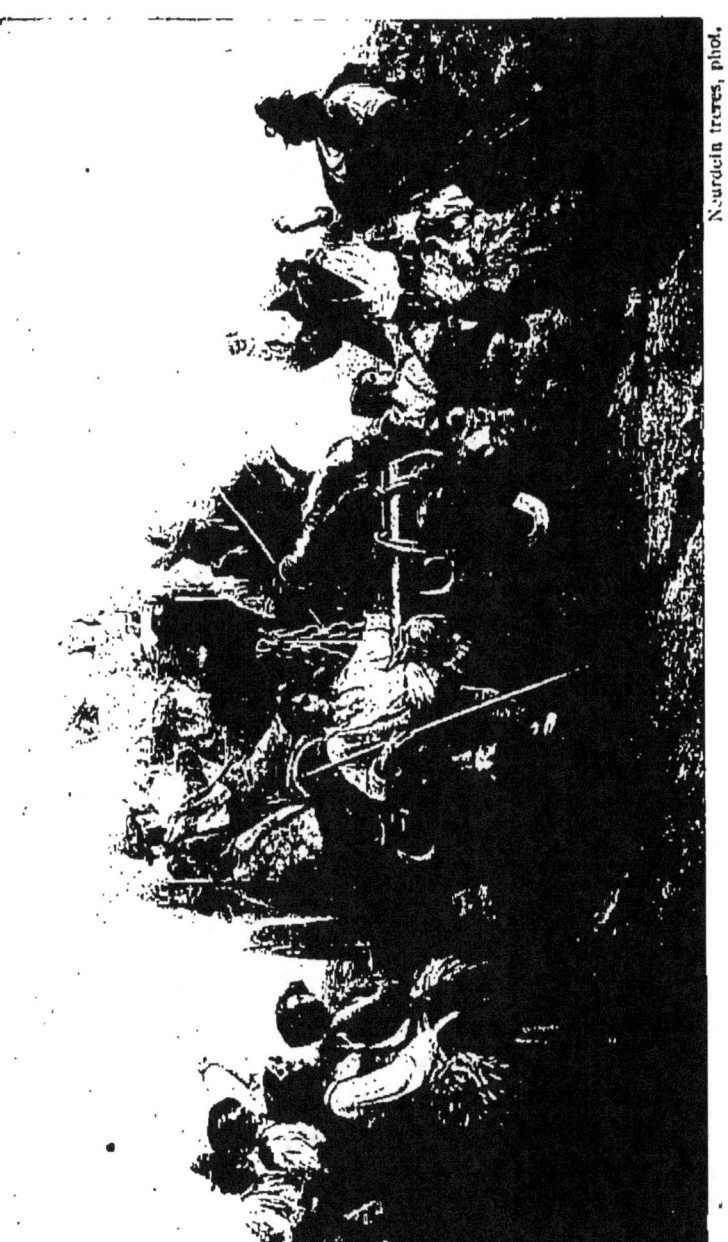

FIG. 55. — LÉOPOLD ROBERT. — L'ARRIVÉE DES MOISSONNEURS DANS LES MARAIS PONTINS. (Musée du Louvre)

Neurdein frères, phot.

l'*Improvisateur napolitain* (1824), la *Madone de l'arc* (1827, musée du Louvre), où il synthétisait le printemps et le pays de Naples, les *Moissonneurs des Marais Pontins* [fig. 55] (musée du Louvre), consacrés à l'été et à la campagne de Rome, plurent à la fois aux traditionnels par le serré du dessin et la recherche du style, aux novateurs par les éléments de vérité pittoresque : costumes, attirails, qui y foisonnaient. Une foule de scènes de genre, puisées aux mêmes sources, moines, pâtres, pèlerins, bandits, etc., paraissaient entre temps. La dernière grande œuvre de Robert, les *Pêcheurs de l'Adriatique*, porte les traces d'une mélancolie profonde causée par une passion disproportionnée qui le conduisit au suicide. Ce tableau, exposé à Paris en 1836, y provoqua de vives manifestations d'admiration et de regret.

Cette popularité était-elle durable? Les faits ont déjà répondu : la conception de L. Robert est tout artificielle, consistant à grouper des éléments réels soigneusement choisis, non pas comme expressifs, mais comme beaux de plastique, en arrangements d'ensemble qui visent à représenter les opérations importantes et les fêtes de la vie rustique. Mais tout élément de naturel, de familiarité, tout caractère spontané et naïf en sont bannis. Ces bergers, ces pêcheurs posent devant le spectateur, étudiant leurs cambrures, rythmant leurs gestes comme des modèles de profession. Les accents de trivialité nécessaires, parce qu'ils en font partie intégrante, dans les représentations de la vie populaire, font totalement défaut; de même les taches colorées, les vigueurs destinées à relever la saveur de l'ensemble. Ces tableaux au ton de terre cuite, sans atmosphère, sans sacrifices, d'une égalité de facture implacable, ont, avec plus d'imagination et de goût, la facticité des toiles de Schnetz, et ne leur survivront guère.

Léon Cogniet (1794-1880) fut, comme Schnetz, un excellent maître, et le grand nombre d'élèves glorieux sortis de

son atelier sera son meilleur titre au souvenir. Élève de Guérin, grand prix de 1817, ses premiers ouvrages remarqués furent un *Marius sur les ruines de Carthage* et un *Massacre des Innocents* (1824), toiles plus laborieuses qu'inspi-

FIG. 56. — LÉON COGNIET. — LE DÉPART DE LA GARDE NATIONALE EN 1792.
(Musée de Versailles.)

rées. Mais *Saint Étienne distribuant des secours* (musée de la Ville de Paris) manifesta une sobriété de composition et une fraîcheur de palette toutes nouvelles chez lui. L'œuvre plaît encore par une sorte de candeur sérieuse.

Il travailla ensuite pour Versailles, qu'il dota notamment d'un *Départ de la garde nationale en 1792* [fig. 56]. assez animé et pittoresque, avec le piédestal vide d'Henri IV et une vue perspective de la Seine. Le plus grand succès de sa carrière fut *le Tintoret peignant sa fille morte* (1845, musée de Bordeaux). On a peine à se l'expliquer aujourd'hui. Il y a là assurément tout ce qui peut remuer la sensibilité bourgeoise : une jeune morte, belle de pâleur et d'innocence, un père accablé de désespoir, mais puisant dans son génie une énergie suprême pour disputer au néant l'image, tout au moins, de ce qu'il aima ; et l'émotion physique des nerfs vient s'y joindre, grâce à un de ces artifices chers à Paul Delaroche, un rayon de lumière tremblant sur un rideau rouge. Mais l'exécution est d'une extrême mollesse, et la farouche figure du grand peintre, qu'il n'y avait pourtant qu'à lui emprunter à lui-même, a quelque chose de creux et de soufflé. Un plafond au Louvre, une chapelle à la Madeleine n'ajoutèrent rien au bagage de Léon Cogniet ; des paysages composés, d'un assez large sentiment décoratif, ont péri dans l'incendie de l'Hôtel de Ville. Les portraits qu'on doit à l'artiste sont parfois assez robustes, celui de Louis-Philippe entre autres.

Alexandre Laemlein (1813-1871), originaire de la Bavière, d'où il vint travailler chez Regnault, fut le collaborateur d'Alaux à Fontainebleau, et décora Sainte-Clotilde de peintures mystiques à intentions subtiles, dans le goût d'outre-Rhin ; il a laissé diverses compositions religieuses d'un style assez large et fier : *Résurrection de Tabitha* (1843), *l'Échelle de Jacob* (1847), la *Vision de Zacharie* (1851, musée de Rochefort) qui rappellent la manière de Sigalon. Claudius Jacquand (1805-1878) a joui d'une vogue assez prolongée, avec des compositions historiques bien pondérées, d'une facture ferme, d'un caractère grave et volontiers solennel, d'une chaleur de coloration un peu uniforme due à l'usage invariable du bitume : *Thomas Morus* (musée

L'ÉPOQUE ROMANTIQUE

FIG. 57. — COUDER. — LE SERMENT DU JEU DE PAUME. (Musée de Versailles.)

de Lyon), l'*In Pace* (musée de Hambourg), *Saint Bonaventure refusant le cardinalat* et *l'Amende honorable* qui figurèrent au Luxembourg. Il a décoré la chapelle de la Vierge à Saint-Philippe-du-Roule. Des mérites analogues distinguent les ouvrages d'Édouard Cibot (1799-1877) dont le musée d'Amiens conserve une *Charité*, celui de Rouen une *Frédégonde et Prétextat*.

Auguste Couder (1789-1873), élève de Regnault, puis de David, remporta un grand succès en 1817 avec le *Lévite d'Ephraïm* (musée du Louvre), assez dramatique d'arrangement, mais péchant par la sécheresse ; une foule de tableaux suivirent : le *Soldat de Marathon*, les *Adieux de Léonidas à sa famille*, sont les plus connus. Après un séjour de trois ans en Allemagne, où il élargit son style, Couder, enrôlé parmi les décorateurs de Versailles et désormais voué aux sujets modernes, plus conformes à son talent, y exécuta une suite de compositions remarquables : la *Bataille de Lawfeld* (1836) d'une coloration très vigoureuse, la *Capitulation de York-Town* (1837), la *Prise de Lérida* (1838), qui assurèrent son entrée a l'Institut. Trois grandes toiles empruntées à l'histoire de la Révolution montrèrent son talent en plein épanouissement : l'*Ouverture des Etats généraux* (1840), la *Fête de la Fédération* (1844) [fig. 57], où figurent d'innombrables personnages, formant un ensemble d'une tonalité harmonieuse et légère, le *Serment du Jeu de paume* (1848) d'un mouvement entraînant, où il a heureusement utilisé, sans plagiat, la grande esquisse de David. Il peignit aussi le chevet de Saint-Germain-l'Auxerrois ; mais la fin de sa vie fut consacrée surtout à des recherches esthétiques. Couder résume en lui toutes les qualités moyennes de l'éclectisme, et donne même, çà et là, des marques de tempérament.

ANTOINE COURT. — Antoine Court (1797-1865), élève de Gros, prix de Rome en 1821, avec un *Samson livré aux*

L'ÉPOQUE ROMANTIQUE

FIG. 58. — COURT. — LA MORT DE CÉSAR. (Musée de Rouen.)

Philistins, a fait un moment figure de grand peintre. La *Mort de César* [fig. 58], du Salon de 1827 (musée de Rouen), associait les vertus de conscience et de tenue de l'École avec une largeur d'effet toute nouvelle. C'est la page de Plutarque prenant corps de saisissante façon : Antoine debout, en haut des rostres du Forum, découvre le corps du héros, et brandissant sa toge trouée de coups, appelle sur ses meurtriers la vengeance du peuple romain. Sa silhouette, détachée sur un arrière-plan de temples et de monuments divers, domine toute la composition ; sur les côtés et par devant, les sénateurs, les légionnaires, la foule de tout ordre s'entassent, avec des expressions et des mouvements appropriés aux sentiments de chacun, mais comme noyés dans l'émotion générale grandissante ; déjà les plus ardents s'excitent aux représailles, tandis que les conjurés se dissimulent, sous l'orage prêt à éclater. Une belle logique française préside à tous les détails de ce grand spectacle et ordonne ces masses confuses. Seule la couleur, un peu lourde, laisse à désirer dans cette œuvre forte qui, contrastant avec un envoi récent : *la Jeune fille et le fleuve Scamandre* (musée d'Alençon), tout de grâce sensuelle, portait témoignage d'une singulière souplesse d'aptitudes.

Le *Boissy d'Anglas saluant la tête du député Féraud* (1833, musée de Rouen) représente un effort non moins considérable ; ici, au lieu de ce cadre monumental qui donnait à la composition précédente la fermeté de ses lignes maîtresses et la pondération de ses plans, la foule seule, furieuse, débraillée, agitant de toutes parts des poings tendus, des armes bizarres ; une mer de têtes convulsées et tordues, un tumulte de couleurs criardes entrechoquant dans tous les sens ses vagues déchaînées. Au milieu, pâle, mais serein, avec la sublimité de l'immolation acceptée, un homme, seule raison, seul cœur humain libre et paisible dans ce chaos frénétique. Tout cela est nettement, vigoureusement exprimé dans le tableau de

Court; ce qui y frappe et déconcerte le regard, c'est la tonalité trop claire, trop tendre, pour une telle scène ; le désaccord est grand entre la fureur sanguinaire des passions lâchées et le langage fleuri, presque sémillant, qui les exprime. Delacroix, dans sa sublime esquisse du musée de Bordeaux, n'a pas commis cette faute : la lumière déclinante et plus parcimonieusement distribuée, la poussière et la fumée enveloppant l'action d'une sorte de voile, assourdissent et éteignent les aigreurs de colorations de tant de loques tragiques, et ne laissent que confusément scintiller l'éclair des fusils et des piques. De là un effet d'ensemble qui, renforçant l'impression d'égarement moral par le trouble et la confusion de la tonalité, répond avec bonheur à ce besoin d'unité logique qui est une des lois de l'esprit et par conséquent de l'œuvre d'art. Le reste de la production de Court : un *Saint Pierre prisonnier* (1835), un *Saint Louis à la Sainte-Chapelle* (1841), peut être laissé sous silence, malgré d'honorables mérites de composition, de même que ses portraits dont plusieurs, au musée de Rouen, attestent une exactitude consciencieuse, mais sans maîtrise dans la conception ni dans le métier.

Nous passerons beaucoup plus vite sur Vinchon (1789-1855), élève de David, auteur d'un autre *Boissy d'Anglas* (1835, à la ville d'Annonay), qui eut son heure de popularité, et des *Enrôlements volontaires de 1792* (1851, musée de Versailles); sur Alaux (1786-1864), élève de Vincent, signataire de plusieurs toiles du musée de Versailles : *Bataille de Villaviciosa* (1837), *Entrée de Louis XIV à Valenciennes* (1838), bien pimpante pour un assaut, *Bataille de Denain* (1839); on lui doit la décoration de la coupole du Luxembourg, et il repeignit sans discrétion les Niccolo dell'Abbate de la galerie Henri II, à Fontainebleau. Avec ce médiocre contingent, il fut chargé d'honneurs officiels : Institut, direction de l'École de Rome. Sa meilleure page est la frise

de la salle des États généraux à Versailles, d'une bonne tenue sobre et grave. Les deux Hesse, l'oncle, Auguste (1795-1869), et le neveu Alexandre (1806-1879), l'un et l'autre élèves de Gros, ont décoré force églises de Paris ; Alexandre est surtout peintre d'histoire et a, comme tel, signé d'estimables toiles : *Honneurs funèbres rendus au Titien* (1833), le *Triomphe de Pisani* (1847, musée du Louvre); cette dernière ressemble beaucoup à un Robert Fleury. Le premier succéda à l'Institut à Delacroix, le second à Ingres; nul n'oserait dire qu'ils les y aient remplacés. Adolphe Brune (1810-1878), élève également de Gros, auteur en 1834 d'une *Tentation de saint Antoine* qui le classa comme coloriste, de *l'Envie rongée par un serpent*, au Salon de 1839 (musée de Dôle), qui reçut les mêmes éloges, d'une *Descente de croix* (1845) où son tempérament robuste sembla faiblir, d'un *Caïn tuant Abel* qui affirmait de nouveau sa prédilection pour les sujets sombres, a exécuté des décorations à la salle du trône, au Luxembourg, et d'autres peintures (détruites en 1871) à la Bibliothèque du Louvre. Cet artiste, entièrement oublié, malgré des qualités de savoir et une certaine chaleur de ton, n'a pas eu la bonne fortune de travailler pour Versailles, qui conserve les noms de tant de peintres moins méritants. Ce sont trop souvent des raisons de cet ordre qui décident de la survivance d'une réputation, et c'est de quoi nous rendre toujours attentifs aux révélations imprévues susceptibles de nous faire corriger par des revisions partielles les jugements de l'impartiale, mais faillible histoire.

L'exposition centennale de 1900, qui mit Trutat dans une lumière imprévue, et fit reparaître Bonhommé, Bazille, Régamey et divers autres, évoqua également, avec un délicieux portrait de jeune fille, le nom totalement ignoré d'Eugène Larivière, né en 1800, mort à vingt-trois ans. C'était le frère cadet d'un homme moins doué assurément, mais dont Versailles a sauvegardé les titres : Charles Lari-

vière (1798-1876), élève de Guérin, Girodet et Gros, et grand prix de 1824. Il a peint nombre de scènes d'histoire,

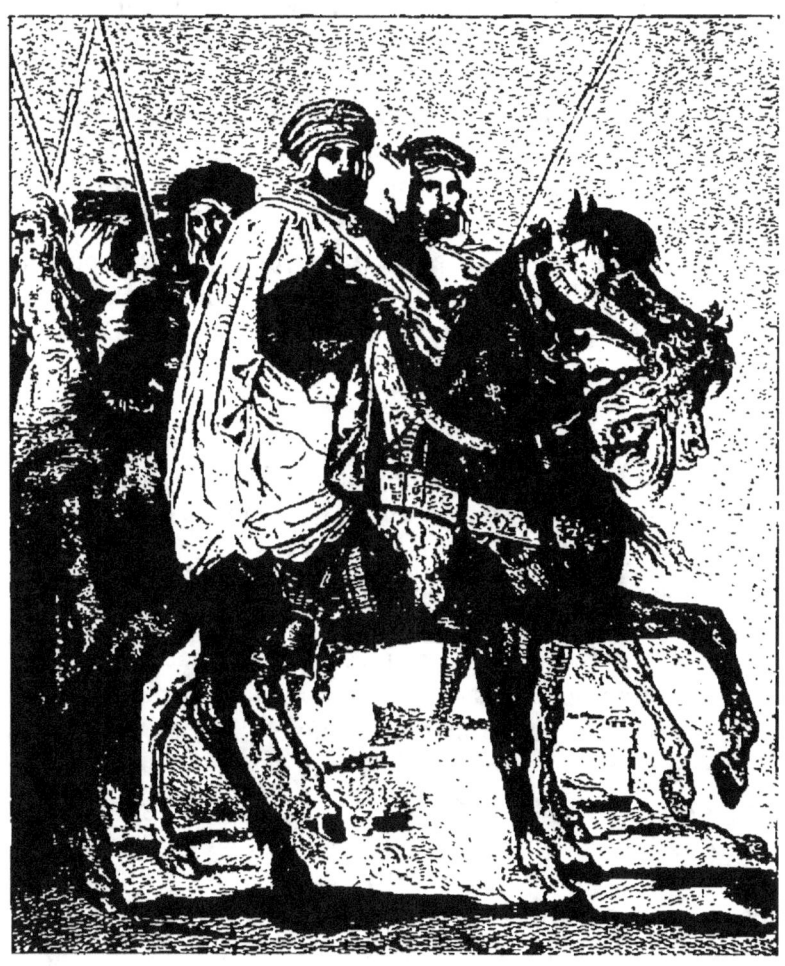

FIG. 59. — CHASSÉRIAU. — LE CAÏD DE CONSTANTINE
(Musée de Versailles.)

dont l'une, la *Peste de Rome sous Nicolas V* (1831) fit beaucoup attendre de lui; il compose bien et peint grasse-

ment, mais sa facture est sommaire. Le *Duc d'Orléans lieutenant général du royaume*, arrivant à l'Hôtel de Ville (1836), présente au plus haut point ces diverses caractéristiques. Il se fit une spécialité du portrait militaire et brossa d'innombrables effigies, parmi lesquelles on peut citer celles des maréchaux Gérard et Exelmans, comme donnant bien la note de son talent franc et un peu terre à terre. Dubufe (Claude-Marie, 1789-1864), après s'être adonné à la peinture de style, traita avec la même complaisance les sujets sentimentaux et le portrait mondain. Il y apporta une recherche d'élégance convenue qui lui valut de grands, mais éphémères succès.

CHASSÉRIAU. — Nous arrivons, avec le nom de Théodore Chassériau (1819-1856), à l'admirable et généreux jeune homme dont l'effort raisonné et systématique s'appliqua non plus à prendre à droite ou à gauche, suivant la fantaisie ou le besoin du moment, des éléments plus ou moins assimilables, mais à réconcilier les deux maîtres qu'il chérissait également, et, en associant leurs qualités distinctes, à mettre fin au dualisme regrettable qui, en face de dessinateurs exclusifs, dressait des coloristes intransigeants. Né en 1819, à Saint-Domingue, élève d'Ingres, qu'il suivit un moment à Rome, il obtenait, à dix-sept ans, avec un *Caïn maudit* et un *Retour de l'Enfant prodigue* (musée de la Rochelle), étonnant de maturité, sa première récompense. Mais, dès 1839, on le voit aux sujets religieux substituer de plus en plus les thèmes propices à la glorification plastique de la femme : *Suzanne au bain*, *Vénus anadyomène*, *Andromède liée au rocher* (1841), la *Toilette d'Esther* (1842). Il y apportait la même ferveur, la même sensualité idéale en quelque sorte que son maître, de qui l'*Esther*, notamment, avec la fraîcheur légèrement acide de sa coloration, pourrait porter la signature. Mais un voyage en Algérie ouvrit ses yeux à d'autres beautés. Chasseriau y fut fas-

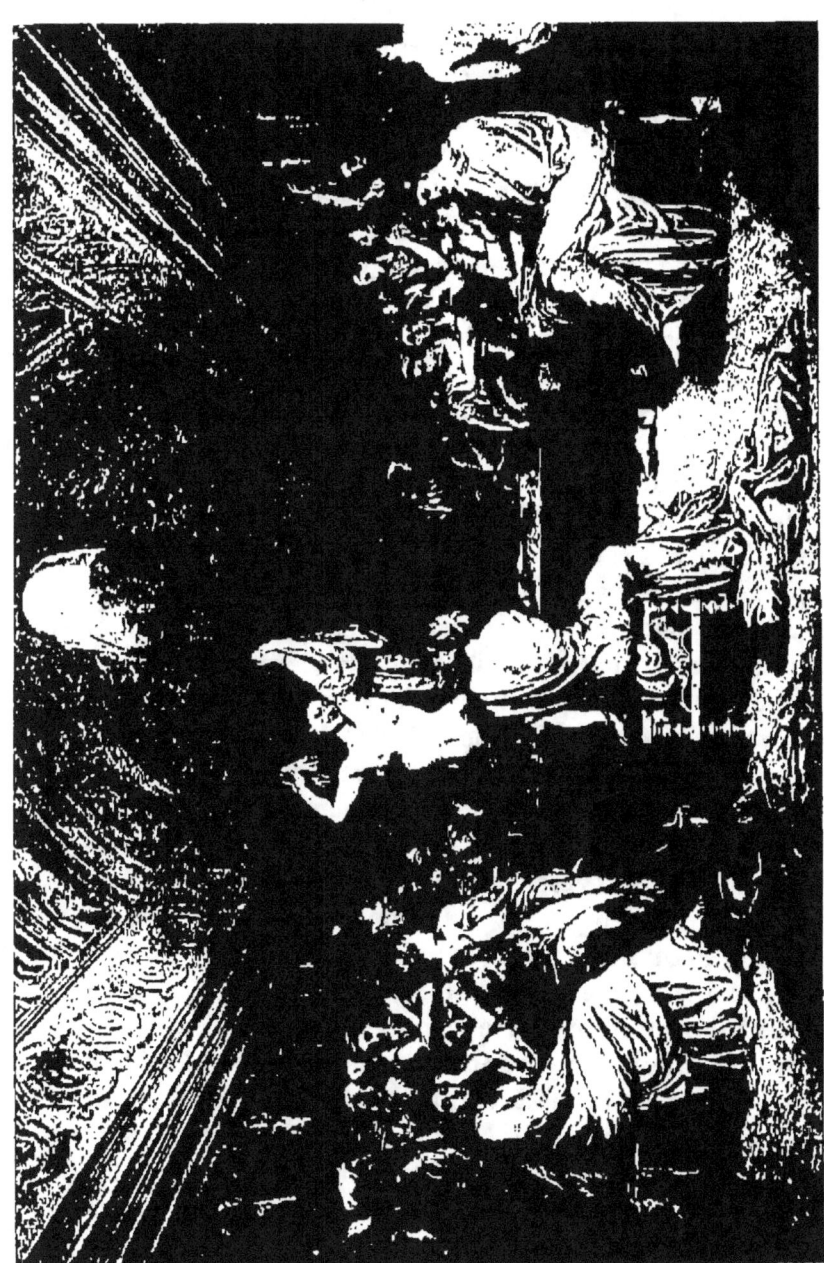

FIG. 60. — CHASSÉRIAU. — LE TEPIDARIUM. (Musée du Louvre.)

ciné, tantôt par l'ardente palpitation du ton dans la lumière, tantôt par l'heureux épanouissement de la forme dans le conflit pacifique des ombres et des reflets. C'était de quoi le convertir à la vision et aux pratiques de Delacroix, et son *Portrait équestre du Caïd de Constantine* [fig. 59] (1845, musée de Versailles) rappelle les pages les plus brillantes de celui-ci. Seulement le nouveau culte ne le rendit pas apostat à l'ancien, et son rêve fut, dès lors, de les unir, en corsant les modelés si purs et si fins, mais un peu abstraits d'Ingres, à l'aide des tonalités moelleuses ou de l'enveloppe rutilante de son rival, et en leur donnant la mobilité qui leur manque par l'indétermination du contour et la caresse frissonnante du rayon.

Seulement, la difficulté à résoudre était telle qu'on voit Chassériau rivaliser tour à tour avec ses deux modèles, mais sans parvenir à les amalgamer en lui. Ingres revit dans le *Portrait des deux sœurs* du peintre (1842), silhouetté et peint par aplats comme celui de M^me Rivière. C'est Delacroix, par contre, qu'évoquent *Macbeth et les Sorcières*, la *Défense des Gaules* (1855, musée de Clermont-Ferrand), dont les splendides accords vibrent et flottent dans l'air, hors de linéaments peu affirmés, et même les seize eaux-fortes, pleines de mélancolie ou d'horreur, pour l'illustration d'Othello. C'est de lui encore, mais avec une grande liberté d'allures, qu'il s'inspire dans les peintures murales de Saint-Merri et de Saint-Roch qui offrent un ragoût d'exotisme bien particulier; et, dans la *Déposition de croix* qui orne la voussure du chœur de Saint-Philippe-du-Roule, on note une frappante analogie avec la *Pietà* de Saint-Denis-du-Saint-Sacrement. Même expression du drame par la couleur, même vibration riche et pleine; il n'est pas jusqu'aux types qui ne tendent à s'identifier, les femmes, par exemple, avec la longueur pliante des tailles et le fort volume des têtes.

Dans l'intervalle, néanmoins, *le Tepidarium* [fig. 60]

(1853, musée du Louvre), présente des traces de fusion des deux influences, Chassériau s'y montrant occupé de serrer ses modelés et d'affiner ses galbes, tout en poussant le ton à son maximum d'intensité harmonieuse. Enfin la décoration monumentale du palais de la Cour des Comptes, avec une palette de la plus complexe richesse, déroule, autant qu'on en peut juger par les fragments échappés à l'incendie de 1871, l'ordonnance rassise et les gestes mesurés chers au maître de Montauban. C'est là que l'artiste a donné l'expression la plus complète de son génie. Les grisailles : *le Silence, la Méditation, l'Étude*, les *Forgerons*, les *Guerriers détachant les chevaux*, ont une largeur et une noblesse dignes de l'antique. Ce qui reste des grands panneaux polychromes : *le Commerce rapproche les peuples, la Paix, protectrice des arts et des travaux de la terre* (musée du Louvre), *l'Ordre et la Force*, évoque avec un égal bonheur, tantôt l'activité pittoresque et les piquants rapprochements du négoce, tantôt les tableaux riants ou paisibles de la vie rustique, tantôt la majesté du pouvoir modérateur. Il y a là un mélange si heureux de détails individuels et de traits généraux, de familiarité et de style, de recherche plastique et d'éloquence dans le ton, qu'on peut tenir pour à peu près atteint l'objectif que Chassériau s'était proposé. Que n'eût-il fait par la suite, la maturité et l'expérience aidant, si la double usure d'un travail opiniâtre et d'une vie trop ardente n'avait détruit, à trente-sept ans, ce type splendide d'humanité?

GLEYRE. — Charles Gleyre (1806-1874) était originaire du canton de Vaud; après un court passage dans l'atelier d'Hersent, il travailla et se forma seul. Esprit méditatif, lettré de race, il produisit assez peu, mais communiqua à tous ses ouvrages son caractère réfléchi, et y porta un souci de perfection qu'on y constate avec respect. Son envoi de

1840, un *Saint Jean à Patmos*, frappa la critique par l'aspect concentré et inspiré de la figure. *Les Illusions perdues* [fig. 61] (musée du Louvre), exposé en 1843, où il montra l'homme au revers de la vie, contemplant, du rivage sur lequel la nuit descend, la barque qui emporte l'essaim rieur et insouciant de ses illusions, eurent un succès, en quelque sorte littéraire, qui s'est longtemps prolongé. Le métier, mince à l'excès, n'en est pas exempt de sécheresse. Le *Départ des apôtres*, de 1845 (église de Montargis), se rapproche beaucoup des compositions de Flandrin, de même que *la Pentecôte* (église Sainte-Marguerite, a Paris). Mais *la Nymphe Écho* de 1847, la *Danse des Bacchantes* de 1849, sont des ouvrages très personnels. Le nu y est traité avec un soin extrême : dessin ressenti, modelé ferme, carnations tendres et fraîches, voilà ce qui distingue le premier de ces tableaux ; la variété et la beauté des attitudes dans le second, qui ne contient pas moins de treize figures demi-nature, sont des plus remarquables. La vehémence du mouvement chez les unes, l'air accablé et déja assoupi des autres, l'admirable raccourci d'une Bacchante tombée à terre, autant de traits qui rappellent les beaux bas-reliefs des sarcophages, dont on y retrouve la composition un peu compacte, ou les fêtes bachiques de Poussin. L'*Exécution du major Davel* (musée de Lausanne), qui rappelle une des pires violences des guerres intestines, offre une ordonnance sévère et comme silencieuse, où seule l'expression des visages parle éloquemment. Les *Romains passant sous le joug des Helvètes* (musée de Lausanne), entre les têtes coupées de leurs chefs, sous le fouet des barbares et la risée des enfants, forment un spectacle excellemment agencé, mais assez froid ; le trop grand entassement des figures, l'inertie passive des vaincus en ont banni le mouvement et la vie. C'est au contraire la vie, une vie se débattant contre la mort, dans un paroxysme de terreur et une fuite vertigineuse de bête traquée, qui enfièvre le

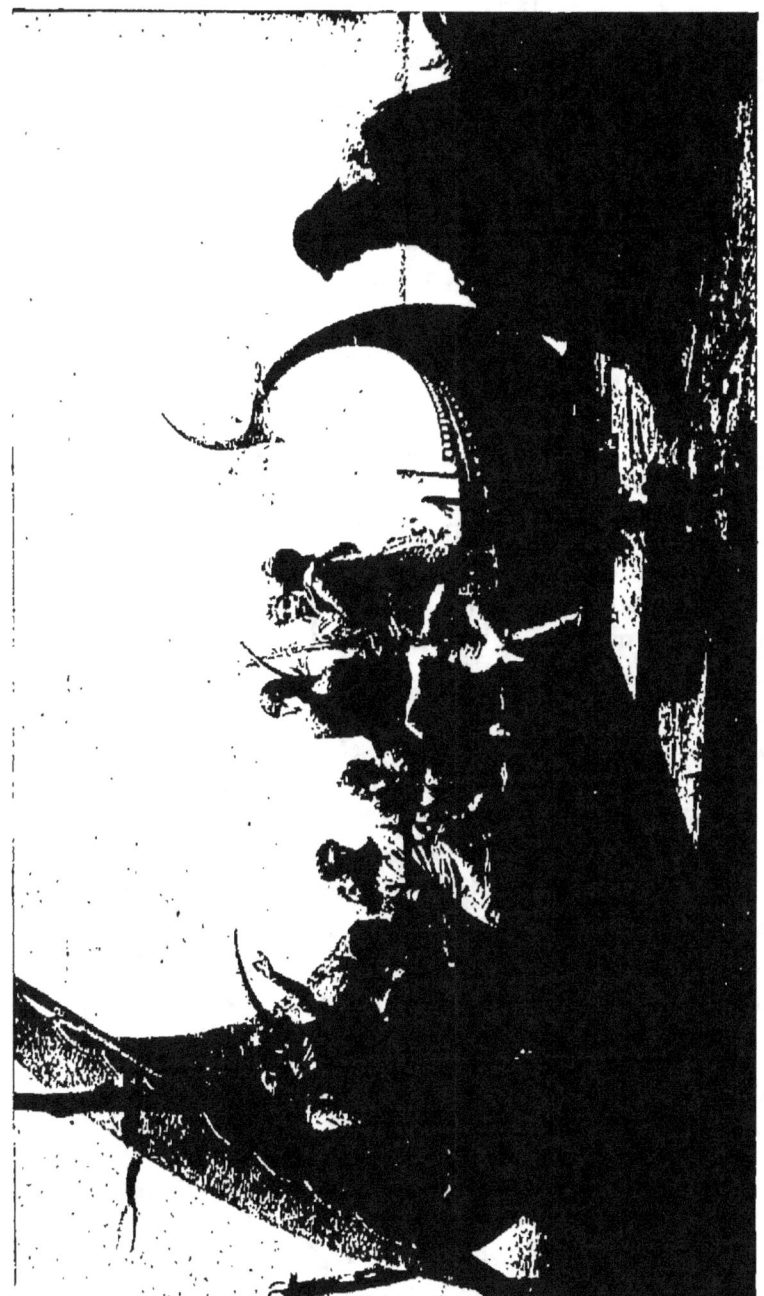

FIG. 61. — CH. GLEYRE. — LES ILLUSIONS PERDUES. (Musée du Louvre.)
Neurdein frères, phot.

Penthée poursuivi par les Ménades, du musée de Bâle. L'effet de cette chasse à l'homme est saisissant. D'autres compositions plus familières et plus calmes : *Hercule filant chez Omphale* (musée de Neuchâtel), la *Charmeuse* (musée de Bâle), *le Bain* (ou les *Femmes à la vasque*) respirent le goût classique, le fin sentiment de l'antiquité qui recommandent Gleyre, comme aussi cet amour des belles formes jeunes et pleines par lequel il s'apparente à l'auteur de la *Source*. Ce Suisse de naissance est un Français affiné d'hellénisme.

COUTURE. — Un début retentissant, de hautes ambitions, une carrière indécise, une destinée manquée, c'est ce qu'évoque le nom de Thomas Couture (1815-1879). Il avait intéressé Gros, dont il suivait l'atelier. A la mort du maître, il passa chez Delaroche, de qui l'enseignement lui convenait assurément moins bien. De Rome, où un second prix lui avait valu l'hospitalité de l'État, il envoya, en 1840, un *Jeune Vénitien après une orgie*, toile largement traitée, dans le sentiment des peintres de la Lagune. L'*Enfant prodigue* de 1841, avec son attitude prostrée, fut remarqué. La *Soif de l'or* (1844, musée de Toulouse) fit fanatisme. C'est pourtant un ouvrage assez faible, dont les frottis bitumineux relevés de taches vives ne rachètent pas un dessin approximatif et un modelé soufflé. Mais *les Romains de la Décadence* [fig. 62] (1847, musée du Louvre) emportèrent tout, et Couture fut sacré grand peintre. Un portique à colonnes flanquées de statues abrite une vaste table, le long de laquelle patriciens, affranchis, courtisanes, étendus çà et là sur des lits, se livrent aux mimiques variées de l'ivresse et de la volupté. Le centre optique du tableau est une femme aux cheveux défaits, au regard chargé de langueur, dont la pose et les draperies rappellent étrangement une figure des frontons du Parthénon. Çà et là, des plaisants font assaut ; deux philosophes contemplent en silence l'orgie

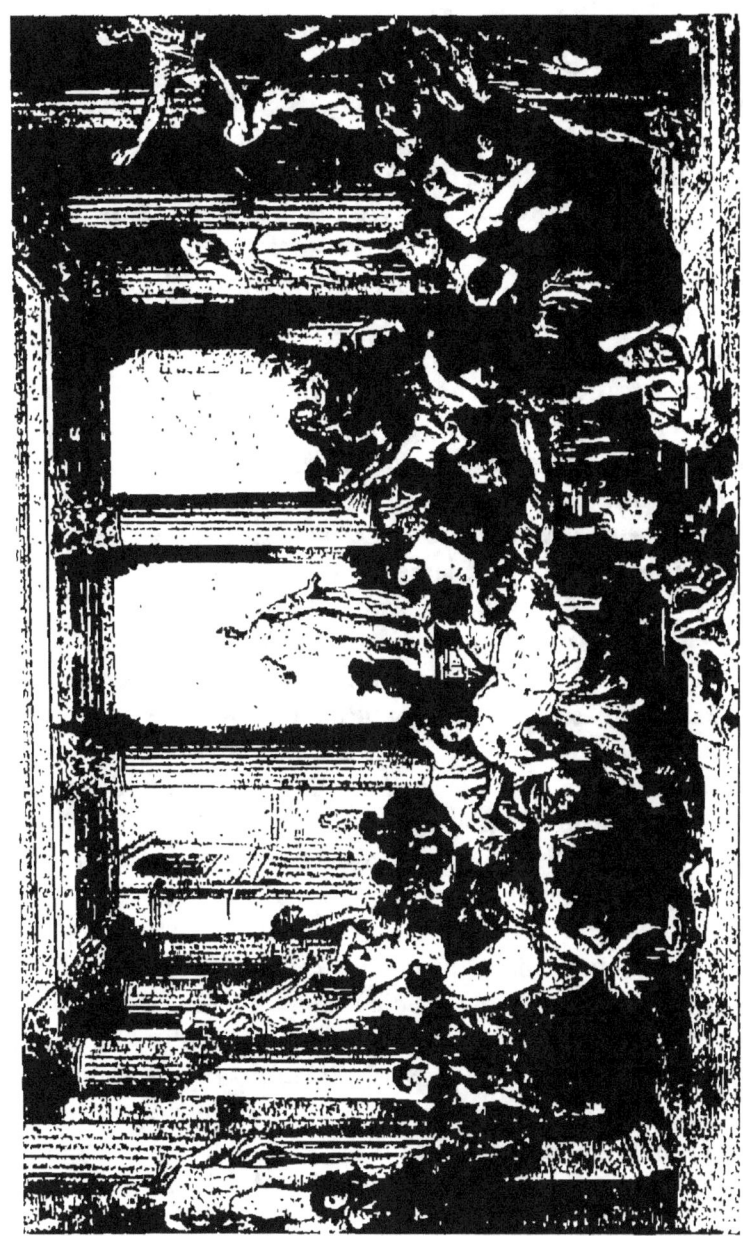

FIG. 62. — TH. COUTURE. — LES ROMAINS DE LA DÉCADENCE. (Musée du Louvre.)

où sombrent les dernières vertus de Rome. La composition a l'air d'une grande guirlande dénouée qui ondule et s'affaisse. Les tons amortis et fanés des étoffes s'opposent aux gris blonds des architectures, en une harmonie véronésienne. Mais la contexture des corps est lâche, les figures sont dénuées de tout accent individuel; on est là dans une humanité de théâtre faite de vagues comparses. Qu'on se reporte aux *Noces de Cana,* ou seulement au *Repas chez Lévi,* on sentira toute la différence du chef-d'œuvre regorgeant de vie au pastiche adroit et artificiel. Couture se croyait apte à toutes les tâches : le souffle lui manqua pour les grands ensembles, qu'il s'agit du *Retour des troupes de Crimée* ou des *Enrôlements volontaires* et du *Baptême du prince impérial,* abandonnés en cours d'exécution. Une *Orgie parisienne* aux intentions de pendant, rapetissée en sujet de genre; un projet, assez saugrenu, de *Triomphe de la courtisane,* de jolis morceaux de facture comme *le Trouvère* (1843) et *le Fauconnier* (1855), voilà à quoi se réduisit la production de Couture, et ce que cette gloire hâtive réalisa de ses promesses. Papety (1815-1849), du moins, échappa par une mort prématurée aux déceptions de l'avortement. Sa *Femme couchée* de 1839 avait donné des espérances que le *Rêve de bonheur* (1843, musée de Compiègne) ne réalisa qu'incomplètement : un sentiment voluptueux de la forme y est déparé par la mollesse de l'exécution.

Nous sommes arrivé au terme de cette longue énumération des contingents de l'éclectisme. Ce n'est pas en accroître beaucoup l'importance que d'y adjoindre, parmi les marinistes, Gudin (1802-1879), élève de Girodet, dont les débuts annonçaient mieux que la carrière ne tint, en dépit de la faveur soutenue du public et du Gouvernement pour des œuvres d'une facilité superficielle, et Le Poittevin (1806-1870) qui ne vaut pas, à beaucoup près, Isabey. Parmi les peintres de genre, André Giroux (1801-1879) et

Fortin (1815-1865), malgré leurs mérites d'observation et d'arrangement, ne sont plus que des noms aux trois quarts oubliés, et les œuvres de Duval Lecamus (1790-1854) et de Biard (1798-1882), avec leurs prétentions humoristiques, plus discrètes chez l'un, plus fantasques chez l'autre, n'éveillent aujourd'hui qu'une curiosité apitoyée pour la vulgarité de goût dont elles témoignent.

Bibliographie.

Les ouvrages mentionnés au chapitre précédent, et en outre :

Pierre Pétroz. — *L'art et la critique en France.* Germer-Baillière.

Léon Rosenthal. — *La peinture romantique.* Henry May.

Camille Mauclair. — *The great french painters from 1830 to the present day.* Duckworth, Londres.

Ch. Baudelaire. — *L'art romantique.* Calmann-Lévy.

Th. Gautier. — *Histoire du romantisme.* Charpentier.

— *Portraits contemporains.* Charpentier.

Ch. Blanc. — *Les artistes de mon temps* (sur Delacroix, Eug. Devéria, Chenavard, Edouard Bertin, Hipp. Flandrin, Grandville, Troyon, Gavarni, H. Regnault, Corot). Didot.

And. Michel. — *Notes sur l'art moderne* (sur Delacroix, Millet, Puvis de Chavannes, Corot). A. Colin.

Th. Silvestre. — *Les artistes français* (Delacroix, Courbet, Ingres, Diaz, Decamps, Corot, Chenavard, H. Vernet). Bruxelles, *Office de publicité*.

Gustave Planche. — *Portraits d'artistes* (sur Ingres, Gleyre, Paul Huet, Chenavard, Gericault, Delacroix, Hipp. Flandrin, Léop. Robert). Michel Lévy.

Vicomte H. Delaborde. — *Ingres.* Plon.

Charles Blanc. — *Ingres.*

Momméja. — *Ingres.* Laurens.

Amaury Duval. — *L'atelier d'Ingres.* Charpentier.

Louis Flandrin. — *Hippolyte Flandrin.* Laurens.

Eugène Véron. — *Eugène Delacroix.* Dumas.

Maurice Tourneux. — *Eugène Delacroix.* Laurens.

Alfred Robaut. — *L'œuvre de Delacroix.* Charavay.

Charles Clément. — *Decamps*. Librairie de l'Art.
Adolphe Moreau. — *Decamps et son œuvre.*
Bernard Prost. — *Tassaert*. Baschet.
Armand Dayot. — *Les Vernet*. Laurens.
— *Charlet et son œuvre.* Henry May.
Lhomme. — *Raffet*. Librairie de l'Art.
J.-B. Delécluze. — *Léopold Robert.*
Feuillet de Conches. — *Léopold Robert.*
Ch. Clément. — *Léopold Robert* d'après sa correspondance.
— *Gleyre*. Didier.
Alphonse Périn. — *Œuvres diverses de Victor Orsel.*
Alone. — *Eugène Devéria*. Fischbacher.
Valbert Chevillard. — *Théodore Chassériau*. Lemerre.

III

LE PAYSAGE ET LES GENRES SECONDAIRES

Nous avons vu, au premier chapitre de ce volume, à quels excès de sécheresse et de froideur en était venue, aux débuts du xix⁰ siècle, notre école de paysage attardée dans une convention qui ne lui permettait de regarder la Nature qu'au travers de la mythologie et de la littérature, et s'évertuant à la corriger, suivant des règles arbitraires, pour la rendre digne des hôtes immortels qu'elle y plaçait. Nous avons dit qu'à cette même époque un homme, un solitaire, de sens droit et de vision saine, avait réagi de toutes ses forces contre cette conception artificielle et tenté de transporter chez nous l'observation sincère et naïve, les franches pratiques des maîtres hollandais. Mais Michel vécut et mourut ignoré, et sa protestation resta sans écho. Toutefois des yeux s'ouvraient, çà et là, aux beautés simples de la vérité. Rémond (1795-1875), l'émule de Michallon, s'obstinait encore à peindre des *Œdipe à Colone* (1819) et des *Enlèvement de Déjanire,* que déjà son aîné, Watelet (1780-1866), délaissait muses et satyres pour exposer des vues suburbaines et des motifs rustiques, traités, il est vrai, avec une méticulosité timide, mais sans aucune défigura-

tion convenue. Une légion de jeunes artistes parcourait l'Italie et, sur ce théâtre naturel, des formes nobles. Théodore d'Aligny (1798-1870, *Prométhée*, *Villa italienne*, musée du Louvre), Alexandre Desgoffe (1805-1882), Édouard Bertin (1797-1871), tout en sacrifiant encore aux épisodes héroïques, ne craignaient pas de respecter les caractères et les accidents des sites qu'ils retraçaient. En 1825, Camille Corot (1796-1875) partait à son tour pour la Ville éternelle.

Cependant, dès 1824, une source féconde d'inspiration s'était ouverte pour le paysage français dans les œuvres de Constable, exposées au Salon, et que le journal de Delacroix et sa correspondance nous signalent comme ayant fait, dans les jeunes milieux artistiques, la plus vive impression. Le maître anglais ne s'attachait pas à rendre chaque détail d'un site déterminé, en le réduisant en quelque sorte au carreau, mais à en traduire, par des moyens résumés, la signification pittoresque. En quoi, bien loin de se montrer moins fidèle interprète que les copistes minutieux, il exprimait plus fortement qu'eux le caractère véritable du paysage, pris dans ses dominantes : masses et colorations, ou plutôt l'impression que ce paysage, ramassé par la mise au point, produit sur une rétine et une âme humaines. C'est à quoi vont bientôt se vouer les Paul Huet (1804-1869), les Flers (1802-1868), tandis qu'un de Laberge (1805-1842), un Cabat (1812-1893), un Garbet (1800[?]-1845), plus déférents aux formules d'Hobbéma ou de Wynants, s'attacheront à rendre par le menu les tuiles d'un toit ou les feuilles d'un taillis. C'est entre ces diverses tendances que va désormais s'orienter le paysage français, sans préjudice des évolutions particulières que nous aurons à constater çà et là, vers une interprétation plus synthétique chez Corot, vers une vision plus stylisée chez Cabat.

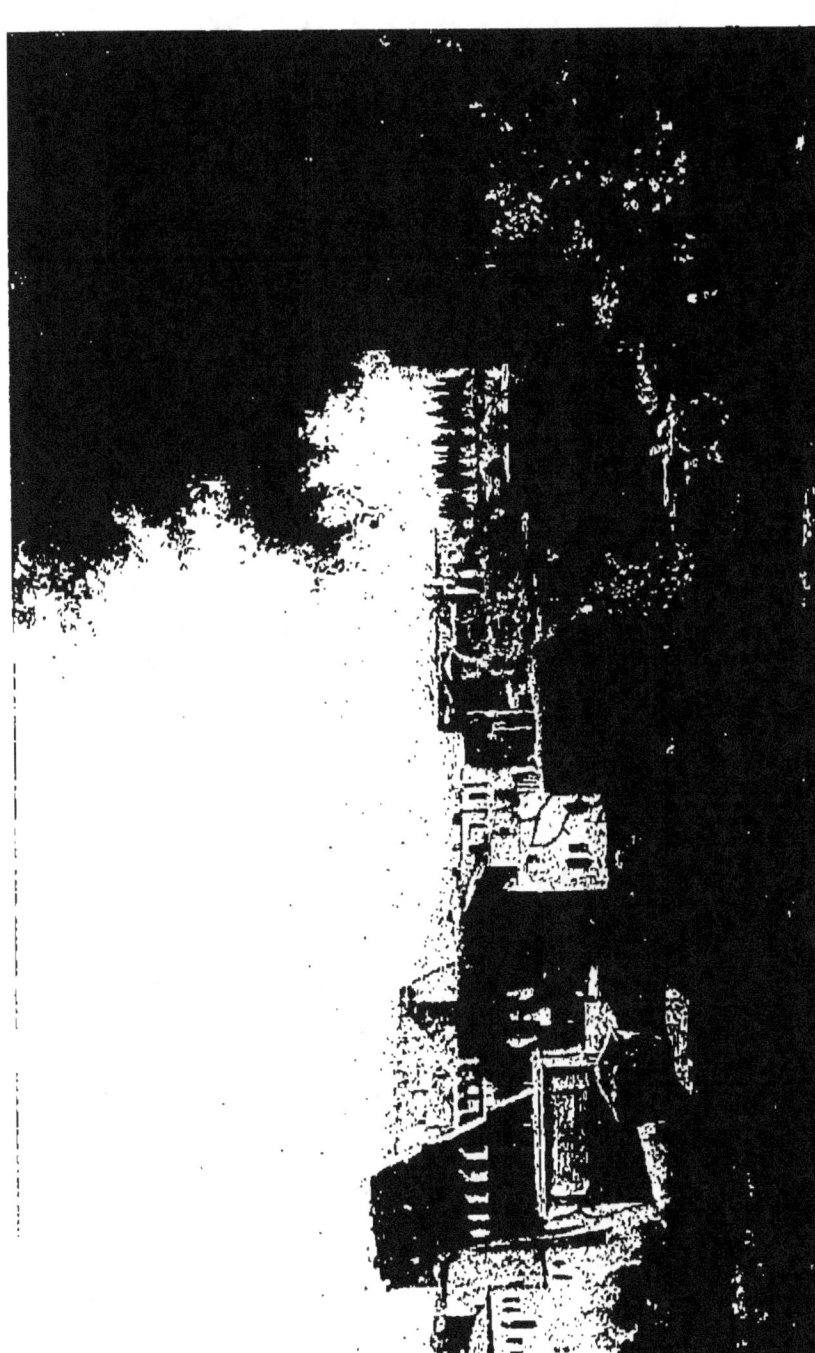

FIG. 63. — COROT. — LE COLISÉE (Musée du Louvre.)

Cliché Giraudon.

Corot. — Corot commença, au sortir du lycée, par être employé de commerce pendant huit années; il atteignait vingt-six ans, quand la notification bien nette de sa volonté d'être artiste rallia ses parents, honnêtes bourgeois parisiens, à cette vocation longtemps combattue. Il travailla d'abord avec Michallon, dont il retint ce conseil : « Bien regarder la nature et la reproduire naïvement, avec le plus grand scrupule... » Après trois années d'études dans l'atelier de Victor Bertin, il franchit à son tour les Alpes, se fixa à Rome et y peignit ces études si sincères du *Colisée* [fig. 63] et du *Forum* qu'il a léguées au Louvre, puis une série de vues du château Saint-Ange, de la Trinité des Monts, de l'île San Bartolomeo et du Campo romano avec ses files d'aqueducs en ruines. Au retour d'une excursion dans les Marches, il envoya au Salon le *Pont de Narni* (1827), motif pittoresque qui lui avait inspiré une étude exquise, mais qu'il crut devoir accommoder quelque peu au goût académique, car si, affranchi du joug de ses maîtres et en contact avec l'admirable nature italienne, il n'avait songé d'abord qu'à s'en saisir et à se l'assimiler avidement, l'influence de Bertin le ressaisissait devant le tableau destiné au public, et la superstition invétérée du « style » lui persuadait d'ennoblir les notations trop littérales de son pinceau à l'aide de personnages édifiants ou de groupes mythologiques. Il en résulta longtemps, dans son œuvre, une sorte de désharmonie entre les premiers plans, en proie à des figurations conventionnelles, et la grâce naïve et sans apprêts de leur entourage de bois ou de rochers.

Mais, peu à peu, son instinct d'artiste prit le dessus, et sans renoncer à peupler ses paysages, il donna aux figures un caractère d'imprécision voulue qui en faisait, à son gré, des dryades ou des bergères, le nocher Caron ou un simple passeur d'eau, ne leur demandant que d'animer de leurs notes vives la grisaille vaporeuse des verdures, ou d'équilibrer, par d'heureux rappels de

tons, la composition de ses sujets. Sous le négligé apparent de sa construction, en effet, se sentent des dessous très bien établis, une charpente logique, qu'il lui suffit d'habiller de frottis légers, jetés comme au hasard, pour établir ses masses et creuser ses lointains ; ses ciels, faits de rien, sont étonnamment distants et profonds ; leur conca-

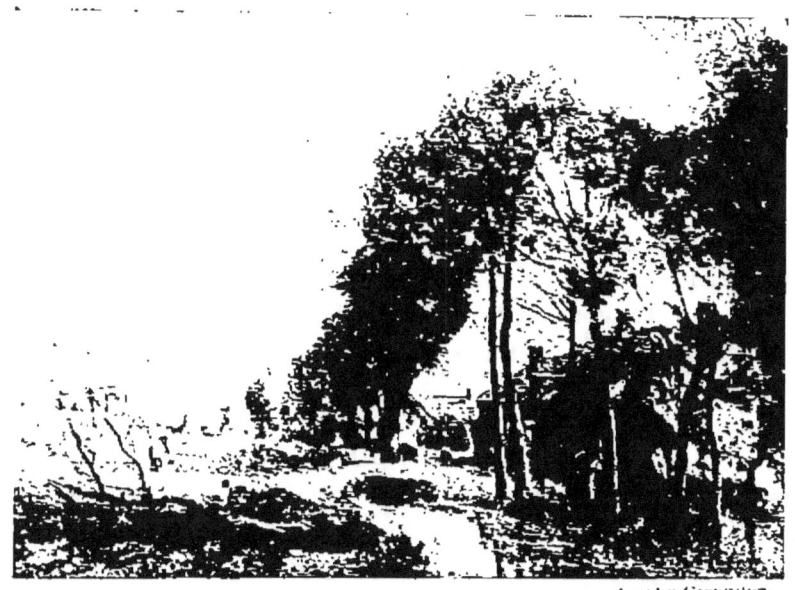

FIG. 64. — COROT. — LA ROUTE D'ARRAS.
(Musée du Louvre.)

vité, accusée, on ne sait comment, par une dégradation de ton, par un capricieux cumulus ou un stratus indolent placé à propos, s'arrondit au-dessus des étendues de terre et d'eau qu'elle rejoint peu à peu, à l'horizon.

Mais ce qui donne aux compositions de Corot une grâce inégalée, c'est leur fraîcheur de paysages vierges, tout neufs, comme si le soleil les éclairait pour la première fois, où l'œil se baigne délicieusement, où il semble qu'on respire l'air purifié des cimes ou la brise balsamique

des bois. Et cette légèreté sans prix est obtenue par la seule simplicité des moyens, en « enlevant » la toile du premier coup, sans reprises, sans surcharges, sans raccords pénibles, avec une palette débarrassée des terres épaisses et des bitumes. La grâce mouillée et frileuse des matins, le mystère des soirs voilés de vapeurs, sont les thèmes qu'il préfère; la brutalité du plein midi, qui accuse si durement les objets, dépouillés des pudeurs de l'ombre, a rarement tenté son pinceau. Une âme d'enfant, ou de sylphe instinctif et heureux, s'ébat dans ces lisières de bois, volète sur ces étangs glacés d'argent et de mauve, tout enveloppés de silence et de poésie. Au surplus, Corot n'a pas été seulement le peintre magique des aubes et des crépuscules; la forme humaine a en lui un adorateur passionné; les nus qu'il place parmi de frêles verdures, ou reflète dans les eaux dorées: *Eurydice blessée*, la *Bacchante à la panthère*, la *Nymphe couchée au bord de la mer*, l'*Étoile du Matin* (musée de Toulouse), le *Bain de Diane* (musée de Bordeaux), la *Danse des Nymphes* du musée de Glasgow, s'ils n'ont pas la rigueur de construction, la fermeté d'attaches des Prudhon, rivalisent avec eux pour la grâce chaste du modelé, pour la finesse nacrée des carnations. Il ne hait point d'ailleurs les notes vibrantes, et dans ses intérieurs pleins d'intimité tiède, la *Jeune fille à la mandoline*, la *Femme au capulet* (musée de Lyon) revêtent des étoffes éclatantes, dont les beaux accords, par leur plénitude, rappellent certaines pages de Van der Meer.

Enfin, ce poète et ce rêveur fut un touriste intrépide, un infatigable piéton parcourant nos vieilles provinces, relevant nos monuments mémorables, nos antiques cités emmurées, et donnant de la *Cathédrale de Chartres* (collection Moreau-Nélaton) ou du *Port de la Rochelle* (collection Robaut), de maint site agreste dont les heureuses proportions et les harmonies discrètes l'ont conquis, chemin faisant, la *Route d'Arras* [fig. 64] (musée du Louvre), des

FIG. 65. — COROT. — CASTELGANDOLFO. (Musée du Louvre.)

interprétations synthétiques qui sont d'inoubliables décors de vérité sublimée, comme il avait été déjà l'évocateur magique des bourgs haut perchés de Toscane (*Vue de Volterra*, collection Moreau-Nélaton) et de Campanie (*Castelgandolfo* [fig. 65], musée du Louvre), le pèlerin extasié de la Piazzetta et du grand Canal. Corot est un maître unique dans notre art, d'une séduction insensible et profonde, s'insinuant en notre confiance, en notre tendresse, avec des mots chuchotés et des gestes berceurs, et c'est de quoi nous prendre pour la vie [1].

PAUL HUET. — Parisien comme Corot, de souche bourgeoise également, Paul Huet est un esprit tout autre. Dès 1822, au sortir des ateliers de Gros et de Guérin, et avant l'apparition de Constable à nos Salons, il peignait déjà des études de nature, dans un style large et panoramique, sans s'attarder au détail, mais en cherchant l'effet d'ensemble, l'aspect dominant du site reproduit. Sa tonalité riche de substance, sa touche grasse, comme cette aptitude à résumer son sujet, l'apparentaient d'instinct aux Anglais, qu'on lui reprocha d'imiter, a tort, les dates disent pourquoi. La *Vue de la Fère* (1827), celles d'*Eu* et de *Honfleur* (1834), le *Château d'Arques* (1838, musée d'Orléans), la *Vue de Rouen* (1839, musée de Rouen), le *Palais des Papes* (1843, musée d'Avignon) le montrèrent successivement aux prises avec les motifs les plus divers, et toujours préoccupé de l'énergique construction des terrains, de la fuite insensible des plans, de l'ampleur et des vastes mouvements du ciel, cherchant non pas les coins abrités et intimes, mais les grands horizons noyés de lumière, au dela des larges déroulements de pays. Il y avait en lui, comme Th. Gautier l'a dit, du décorateur de théâtre. Il atteignit le maximum

1. Le musée où l'on peut le mieux, en dehors du Louvre, étudier l'œuvre de Corot, est celui de Reims qui ne compte pas moins de seize toiles du maître.

FIG. 66. — PAUL HUET. — L'INONDATION DE SAINT-CLOUD. (Musée du Louvre.)

Cliché Giraudon.

d'effet pittoresque dans l'*Inondation de Saint-Cloud* [fig. 66] (1855, musée du Louvre), où les grands arbres courbés par le vent d'orage, sous de noirs amoncellements de nuées, laissent tremper leurs chevelures dans la nappe trouble des eaux débordées. Ce cataclysme de la nature est poignant comme un drame humain. Esprit cultivé, ouvert, s'exprimant avec délicatesse ou profondeur sur les matières de son art, Paul Huet, tenté par tous les modes d'interprétation, a fait de très belles eaux-fortes (les *Sources de Royat*, etc.) et dessiné, pour le *Paul et Virginie*, de Curmer, des bois d'une étrange puissance d'effet, dans leurs formats minuscules.

Pierre Thuillier (1799-1858), élève de Watelet, voyagea beaucoup, puis se fixa à Amiens et y peignit, d'après ses études, des sites très variés rendus avec vérité et largeur (*Entrée de forêt dans les Ardennes*, musée de Lyon; *les Rochers de Freilly*, musée d'Amiens; *le Lac d'Annecy*, musée de Genève).

Camille Flers, fils d'un fabricant de porcelaines qui l'avait placé chez le célèbre peintre de décors Cicéri, se sentit hanté du démon théâtral, puis piqué de la tarentule des voyages; resté en panne à Rio de Janeiro, réduit à y débuter comme danseur de caractère, puis de retour à Cadix, où il embarqua sur un corsaire, une lettre de rappel de son père mit fin à ses aventures et fit de lui, pour le reste de sa vie, le plus casanier des artistes. Il se prit de passion pour les fraîches vallées, les fermes plantureuses du pays normand, et ne se lassa plus de rendre les oseraies touffues et les beaux pacages des unes, les fumiers éclatants et les pommiers déjetés des autres. Sa facture franche, nourrie, un peu lourde, exprima à merveille ces grasses beautés, et ses nombreux paysages ont un air de bonhomie campagnarde, une santé réjouie qui font passer sur un certain manque de distinction dans le ton et de légèreté dans les lumières (*Bords de rivière*, musée du Louvre).

De Laberge a été, dans la génération de 1830, un indépendant et un isolé. Admirateur passionné, religieux de la nature, convaincu qu'elle ne fait rien d'inutile, que le plus infime détail y contient une signification profonde, il s'appliqua à la rendre avec une fidélité scrupuleuse, dans la moindre de ses manifestations, graminées du fossé, ronces des haies, feuilles, fibres et nodosités des troncs. On le vit consumer deux ans à peindre uniquement les masses d'arbres, éclairées à contre-jour par le soleil couchant, qui sont au Louvre, et dont le noircissement de la couleur empêche aujourd'hui de distinguer un seul détail. Même minutie dans l'*Arrivée de la diligence* (1831, musée du Louvre), le *Médecin de campagne* (1832), la *Vieille au mouton* (1836). Il mourut prématurément, ayant usé, avec ses forces, dans ce travail ingrat, des facultés nobles et dignes d'un meilleur emploi.

Cabat. — Louis Cabat, élève de Flers, débuta en 1833 avec quatre tableaux pris sur place, d'après de modestes motifs d'arbres et d'eaux traités avec une sincérité minutieuse qui plut beaucoup. Le *Jardin Beaujon* exposé l'année suivante, et qu'on a revu en 1900, est le type de ces paysages simples et rustiques, avec des bouquets d'arbres, des clôtures de fermes, des chemins peu frayés, où l'on sent la vie paisible, la continuité de la nature. Le charme reposant qui se dégageait de ces toiles se retrouva dans la *Plaine d'Arques* et la *Vue prise à Lisieux*, du Salon de 1836, la *Vue prise dans l'Indre* et la *Vue de forêt à Fontainebleau* exposées en 1837. La critique leur donna force éloges, mais mitigés de réserves, çà et là, sur le manque d'invention et sur l'absence de style de ces ouvrages. Cabat ne fut que trop sensible à ces reproches; il alla en Italie, et en rapporta en 1838 un *Chemin pris dans la vallée de Narni*, où il s'était étudié à élargir ses effets, à étoffer ses masses, mais d'où l'accent familier, l'intimité de sentiment avaient

disparu. Dès lors il ne fit que persister dans ce parti pris, et les sites transalpins, encore émondés et appauvris, lui fournirent une série de morceaux sans saveur, d'où l'attention publique se détourna. C'est là que les consécrations officielles, comme de juste, attendaient l'artiste, qui pourvu d'un fauteuil académique, chargé de la direction de l'École de Rome, vieillit dans un genre de plus en plus conventionnel et enseigna à ses pensionnaires un art de formules creuses et de fausse noblesse. Garbet, artiste oublié, a reparu à l'Exposition universelle de 1900 avec une *Foire de Saint-Germain* très curieuse, qui, d'une part, rappelait, dans les terrains et la verdure, la vigueur un peu monochrome de la première manière de Cabat, et de l'autre, par l'accent rude de la touche et la belle qualité de matière des personnages, faisait pressentir les pages populaires de Courbet.

Peu à peu, cependant, le paysage rentré en faveur, et tout fermentant de sèves nouvelles, attirait à lui de jeunes vocations, et déjà s'annonçait la glorieuse pléiade des Théodore Rousseau, des Jules Dupré et des Daubigny. Un artiste de second plan, Français (1814-1897), forme la transition entre Corot et eux; sans personnalité bien accusée, attiré d'abord par la grâce sérieuse et fière des paysages italiens (le *Temple de la Sibylle, à Tivoli*), puis captivé tour à tour par l'intimité riante des environs de Paris (le *Parc de Saint-Cloud*, avec figures de Meissonier, la *Route de Combs-la-Ville*, 1879) et la fraîche vigueur des Vosges, il a rendu ses impressions dans une langue facile et légère, où manquent les accents nerveux et les fortes sonorités. Ses grands succès de public furent dans le paysage historique : *Orphée pleurant Eurydice* (1863, musée du Luxembourg), *Daphnis et Chloé* (1872, id.), *Adam et Ève chassés du paradis* et le *Baptême du Christ* (1877, église de la Trinité). Mais Français se recommande surtout à l'estime des gens de goût par son œuvre litho-

LE PAYSAGE ET LES GENRES SECONDAIRES

FIG. 67. — TH. ROUSSEAU. — SORTIE DE LA FORÊT DE FONTAINEBLEAU. (Musée du Louvre.)

Cliché Lévy frères.

graphique (la *Barque de Don Juan*, d'après Delacroix, et une foule de reproductions fines et précises des maîtres contemporains du paysage). On peut placer auprès de lui Anastasi (1819-1889), mort aveugle, ami des sites pondérés (la *Terrasse du Pincio*, musée du Luxembourg ; le *Colisée*, musée de Mâcon), qui a travaillé en Allemagne et en Hollande. Il est, à l'exemple de Français, tout à la fois peintre et lithographe. Alexis Achard (1807-1884), son aîné, a interprété les aspects de la Normandie et du Dauphiné, son pays natal, avec un talent plein de fraîcheur et de souplesse. Enfin quelque chose de l'inspiration de Corot, mais comme voilée de mélancolie, revit chez Eugène Lavieille (1820-1889), peintre de l'hiver et de la nuit (*Barbizon en Janvier*, 1855 ; la *Nuit à la Celle*, musée de Melun ; *Nuit d'octobre*, musée du Luxembourg).

THÉODORE ROUSSEAU. — Théodore Rousseau (1812-1868) est une des plus grandes figures de l'art français. Né à Paris, d'un modeste tailleur, dès treize ans, au cours d'une tournée dans le Jura, il s'essayait à noter sur un album les sites qui le frappaient ; un oncle amoureux d'art obtint qu'on le laissât entrer à l'atelier de Rémond, qu'il quitta en 1828 pour celui de Lethière ; il y peignit d'après la figure, mais échoua au concours de Rome. Il copiait les Hollandais et Claude Lorrain, et, l'été, travaillait avec délices dans les vallées de l'Yvette et du Loing. Un voyage en Auvergne, en 1830, lui inspira de robustes études d'après cette âpre nature volcanique : son premier envoi au Salon en provenait ; en 1833, il exposa une vue prise à Granville. En 1834, un souvenir du Jura : la *Descente des vaches*, et l'*Allée des châtaigniers* peinte en Vendée, furent refusés par le jury. Il entrait cependant en pleine période de maîtrise. Épris, pour la vie, de la forêt de Fontainebleau, avec ses splendides futaies, ses rochers vêtus de mousses, ses

FIG. 68. — TH. ROUSSEAU. — MARAIS DANS LES LANDES. (Musée du Louvre.)

Neurdein frères, phot.

fougères qu'incendie l'automne, il donna successivement la *Lisière de forêt* (1849), le *Coucher de soleil par un temps orageux* (1852), les *Terrains d'automne* (1849), l'*Avenue dans la forêt* et la *Sortie de forêt à Fontainebleau* [fig. 67] (1855, musée du Louvre) qui jalonnent de chefs-d'œuvre cette phase décisive. Le *Marais dans les Landes* [fig. 68] (1852, musée du Louvre), est comme le point culminant de sa carrière; depuis 1848, l'ostracisme officiel avait cessé, la presse l'acclamait, les grands amateurs se disputaient ses œuvres. Mais peu à peu sa santé s'altéra, le dérangement d'esprit de sa femme lui causait de grands chagrins; l'amitié de Millet, son voisin de Barbizon, lui était d'un sérieux secours moral dans ses traverses, et lui, de son côté, aidait le grand peintre rustique, toujours gêné, par les procédés les plus délicats. Une hémiplégie l'enleva à cinquante-six ans.

L'énumération des paysages, avec la généralité et la monotonie de leurs titres, ne dit rien au lecteur, qui ne peut, sous l'identité des étiquettes, percevoir la différence profonde des plantations, des perspectives et des éclairages. Il vaut mieux s'essayer à caractériser l'œuvre dans son ensemble. Elle est, avant tout, d'un dessinateur; la construction est le souci constant, l'effort sensible de Rousseau : établir ses terrains, agencer ses masses d'arbres, conduire par d'imperceptibles transitions ses plans à la ligne d'horizon; faire sentir, par la direction et l'insistance variables de la touche, la densité compacte du sol, le moelleux et le pliant des végétations basses, le scellement résistant des arbres; aérer les frondaisons et les échancrer de lumière, faire saillir ses fonds sur le ciel, sans rompre l'harmonie ni troubler l'équilibre des subordinations nécessaires, voilà sa préoccupation dominante. Le jeu mobile des colorations, sous l'action de la réfringence atmosphérique, les mystérieux échanges qui, par l'intermédiaire du reflet, marient les objets voisins, la

langue subtile, rapide, infiniment souple et diverse des tons, de leurs complémentaires, de leurs analogues et de leurs contraires, il soupçonne toutes ces choses, s'y essaie, mais sans s'évertuer, en homme dont la recherche est ailleurs.

Par contre, nul, comme lui, n'a exprimé par l'énergie patiente du pinceau l'assiette solide des terrains, la vitalité tenace du végétal, la logique de sa structure, la beauté de son port, et cette individualité particulière qui oppose la sveltesse sinueuse du bouleau à l'élancement fier et rigide du hêtre, à la silhouette trapue, noueuse et tordue du chêne. Sa peinture offre quelque chose de la tonicité salubre des forêts, de la santé robuste des grands arbres; les mièvreries gentilles, les sensibleries affectées lui sont inconnues; la durée et l'endurance mêlées de résignation et d'héroïsme, tels sont les traits de cette œuvre, virile comme l'âme qui l'a conçue. Toutefois, dans la dernière partie de sa vie, la volonté et l'obstination deviennent trop visibles chez Rousseau; il veut lutter avec la nature qui multiplie indifféremment les détails, sans se rendre compte que c'est là une question d'échelle, et que le recul nécessaire, devant des masses dépassant de beaucoup la taille humaine, est pour nos yeux le grand agent d'élimination et de synthèse, tandis qu'une toile restreinte, faite pour être vue de près, doit suppléer à ce recul par des sacrifices, pour produire le même effet. De cette méconnaissance est résultée une facture pénible, tatillonne, au petit point, qui donne une monotonie et une froideur cruelles à ses ouvrages de la fin. Défaut touchant d'ailleurs, imputable à un excès de conscience artistique, et qui disparaît dans la splendeur de ses grands chefs-d'œuvre.

Th. Rousseau a laissé un élève distingué en Charles Le Roux (1814-1895), dont le Luxembourg a recueilli deux toiles, d'un dessin énergique et serré, d'un effet lumineux, hardi.

Diaz. — Il convient également de rapprocher de lui Narcisse Diaz (1808-1876), coloriste brillant, parfois hasardeux, figuriste toujours contestable en ses turqueries comme en ses oaristys, qu'il traite d'une touche molle et beurrée, sous laquelle toute armature, toute articulation se dérobe. Mais dans ses clairières parcourues de bûcheronnes boitillantes, dans ses frondaisons que trouent avec peine des chutes de lumière, ruisselant ensuite en perles sur les troncs ravinés, il a le beau métier serré de Rousseau, avec un sens supérieur de l'effet, appréciable surtout dans quelques magnifiques plaines sous l'orage, avec des ciels crépitants qui versent pêle-mêle, par les interstices de leurs nuages, des foudres et des rayons (collection Thomy Thiéry au Louvre).

Jules Dupré. — Jules Dupré (1811-1889) est un artiste d'envergure plus vaste, dont les premières œuvres promettaient un maître. Fils, comme Flers, d'un fabricant de porcelaines, il résista, lui aussi, aux objurgations paternelles et, dès 1831, envoyait au Salon des études de nature, un peu lâchées, mais franches et nourries; en 1835 une *Vue des environs d'Abbeville*, un *Intérieur de cour rustique* furent remarqués; l'année suivante, l'*Entrée d'un hameau dans les landes*, un *Coucher de soleil* le montrèrent en pleine possession de son art. Un voyage en Angleterre le confirma dans son amour des larges synthèses et des belles pâtes; la Sologne, le Limousin tentèrent tour à tour son pinceau; il fit de larges marines, un peu compactes, et finit sa vie à l'Isle-Adam dont la situation pittoresque lui a inspiré de nobles toiles. Dupré cherche, avant tout, le relief, qu'il ne craint pas de demander à des empâtements confinant au crépissage; épris de la majesté des grands arbres, il aime à les détacher sur l'horizontalité d'un pacage ou à les courber sur quelque marais qui les reflète.

FIG. 69. — DAUBIGNY. — LE PRINTEMPS. (Musée du Louvre.)

Cliché Giraudon.

Les amples silhouettes, les masses puissantes abondent dans ses tableaux, mais il se répète avec quelque monotonie, et affectionne en outre une gamme fauve qui, jointe à ses amas de matière, ôte trop souvent à ses ouvrages toute impression de fraîcheur et de légèreté. Le chic, voilà où cet ouvrier trop habile, trop sûr de ses pratiques, trop confiant dans ses formules, a quelquefois versé, et c'est ce qui le relègue à une distance appréciable de Rousseau, toujours si sincère (collection Thomy Thiéry, au musée du Louvre).

Ch. Daubigny. — Charles Daubigny (1817-1878), fils d'un miniaturiste qui guida ses premiers pas, travailla ensuite chez Delaroche, puis ayant économisé sou à sou pour entreprendre un voyage en Italie, resta un an dans ce pays qui n'eut, chose curieuse, aucune influence sur son développement artistique. A son retour, il s'adonna à l'illustration, et on lui doit nombre d'excellents bois, notamment pour une relation du Retour des Cendres de Napoléon Ier. Il débuta comme peintre au Salon de 1838, avec une *Vue de Notre-Dame de Paris*, que suivit, en 1840, un *Saint Jérome au désert*, accompagné d'une *Vue prise dans le val d'Oisans*; il exposait en même temps des gravures à l'eau-forte, genre où il acquit une réelle habileté; il s'y distingue par la vigueur de l'effet et la largeur de l'exécution (le *Buisson*, le *Coup de soleil*, d'après J. Ruysdaël). Peu à peu, il fixa son chevalet dans la vallée de l'Oise, aux environs d'Auvers, et, à part quelques fugues en Morvan, ou sur la côte caennaise, d'où il rapporta de très belles études, il ne bougea plus de sa rivière, sur laquelle il travaillait en bateau, peignant, sans se lasser, ses berges veloutées, la moire de son eau froncée par le courant, la neige blanche et rose des vergers avoisinants, qui lui ont, notamment, inspiré son *Printemps* [fig. 69] (musée du Louvre).

FIG. 70. — CHINTREUIL. — L'ESPACE. (Musée du Louvre.)

Daubigny est surtout un exécutant; sa composition est peu variée, mais il a la palette la plus fraîche, la plus riante, la plus savoureuse; les terrains humides, les végétations tendres, la poussée drue et vivace des herbes, sont ce qu'il rend à ravir, sans insister, d'une touche libre, rapide, parfois un peu lâche; ses toiles sentent la terre et la sève, et cette impression de nature est si puissante qu'elle fait passer sur un certain prosaïsme trop littéral, une absence d'interprétation et de style qui lui interdit accès parmi les créateurs comme Corot et Th. Rousseau (*Bords de l'Oise*, musée de Bordeaux; *Écluse d'Optevoz*, musée de Rouen; la *Cascade de Saint-Cloud*, musée de Châlons-sur-Marne). Son fils Karl (1846-1886) a suivi ses traces à distance, en se défendant de l'imiter, mais sans succès. Parmi ses élèves, une petite place est due à Cals (1810-1880) qui a surtout traité, dans un sentiment d'intimité naïve, des sujets familiaux pris chez les pauvres gens, mais qui, dans le paysage, offre les mêmes verts riches et séveux, le même aspect plantureux que Daubigny.

CHINTREUIL. — Antoine Chintreuil (1814-1873), bien que non encore classé à son rang, est une personnalité très franche, et tout à fait distinguée. Commis de librairie et dévoré du désir de peindre, il passait ses nuits à esquisser des compositions ambitieuses et confuses; les conseils de Corot le tournèrent vers le paysage. Il débuta au Salon de 1847; Béranger s'employa activement à lui obtenir quelques achats de l'État; libéré des premiers besoins, il se fixa à Igny, près de Paris, et y travailla avec acharnement. La plupart de ses toiles lui restaient pour compte, et son ami, le bon peintre Jean Desbrosses, eut de quoi s'en faire, à sa mort, toute une collection. Plusieurs autres, des plus importantes et des plus neuves comme vision : *l'Espace* [fig. 70], *Pluie et soleil*, sont entrées au musée du Luxembourg et de

là au musée du Louvre, mais l'originalité même de l'artiste le desservait, loin de l'aider. Il n'y a guère longtemps qu'on apprécie à leur valeur ces tableaux, d'une tonalité si fraîche et si tendre, où sont traduits avec une sincérité sans apprêt les matins emperlés de rosée, les pluies rapides que traverse un rais de soleil, les brumes laiteuses qui se lèvent des prés, les grandes trouées lumineuses s'enfonçant à perte de vue, avec le damier des cultures et le semis irrégulier des arbres, tous les aspects résultant des variations atmosphériques, toute la poésie des grandes étendues où l'œil nage sans obstacle. Le métier, chez Chintreuil, loin de s'afficher, se dissimule; il n'a nul brio de palette ou de brosse, nul thème favori, nul air de bravoure pour faire valoir sa dextérité de praticien, et c'est sans doute ce qui refroidit à son égard le zèle des amateurs. Mais la discrète sûreté de sa construction, la profondeur aérée de ses perspectives, la finesse égale et mesurée de sa lumière prévaudront sur une certaine timidité de touche, un manque de ramassé dans l'effet et de ragoût dans le ton, et l'approbation des poètes lui tiendra lieu de l'engouement des virtuoses.

Les goûts exotiques mis en honneur par le romantisme prirent corps dans la peinture dite « orientaliste », très en faveur depuis lors, et qui a fourni à notre école, un peu desservie par la disparition graduelle des costumes, des usages et des rites originaux de la France continentale, les ressources de pittoresque dont elle commençait à manquer. Il a été parlé plus haut de Decamps, qui ne fut point un pur orientaliste. C'est au contraire le cas de Prosper Marilhat.

Marilhat. — Marilhat (1811-1847), né à Thiers, d'une bonne famille qui soigna son éducation, travailla quelque temps chez Roqueplan. Mais un riche Allemand l'emmena

presque aussitôt, comme dessinateur, dans un voyage en Orient ; il vit ainsi successivement la Grèce, la Syrie, la Palestine et l'Égypte, où il séjourna quelque temps. Il rentra à Paris en 1833, atteint d'une maladie nerveuse qu'il promena dès lors vainement en Italie et en Algérie ; une fièvre chaude l'emporta, à trente-six ans. Élégant et distingué d'allures, il a porté ces façons dans son art ; l'Orient, sous son pinceau, est moins « mastoc » et moins brûlé que chez Decamps ; l'air y abonde, caressant les formes de son chaud frémissement, et reliant par des transitions sourdes et insensibles les tonalités les plus exaltées. La *Mosquée du Sultan Hakem au Caire* [fig. 71] (1834, musée du Louvre), l'*Erechteion* (galerie Wallace), le *Tombeau de cheik près de Rosette* (1837) sont demeurés célèbres, mais la palme revient a la *Vue de Balbeck* (1840), avec ses premiers plans qu'anime la halte d'une caravane de chameliers, et la puissante superposition de ses murs à pic et de ses colonnades dans la légèreté fluide du ciel.

Une pléiade de paysagistes voyageurs se donna pour tâche de vulgariser les sites nobles ou abrupts du bassin méditerranéen : Dauzats (1804-1868), le premier en date de ces pionniers, avait devancé en Orient Decamps et Marilhat, en Afrique Delacroix. Épris des beaux massifs qui dessinent sur l'horizon comme des architectures naturelles, il aima aussi les édifices construits de main d'homme, couvents, cathédrales, et les images qu'il en a données ont, avec l'ampleur de la touche et la chaleur du ton en plus, une précision de relevés techniques (le *Couvent du mont Athos* et la *Giralda, à Séville,* musée du Louvre). Bellel (1816-1898), ami des fiers escarpements et des végétations décoratives, déserta l'Auvergne pour la Méditerranée. Joyant (1803-1854), lié avec Bonington et Léopold Robert, devint le portraitiste attitré de Venise, dont il exprima, dans le goût de Canaletto, les belles har-

FIG. 71. — MARILHAT. — RUINES DE LA MOSQUÉE DU SULTAN HAKEM. (Musée du Louvre.)

Neurdein frères, phot.

monies pleines et l'animation silencieuse. Lanoue (1812-1872) parcourut pieusement l'Italie, cherchant les sites bien composés, les éminences aux formes nobles, qu'il traduit avec une fermeté savante (*Vue de la forêt du Gombo, Vue du Tibre*, musée du Louvre). Jules Laurens (1825-1901) poussa jusqu'en Perse, et modela dans une riche matière les puissants contreforts rocheux et les mosquées vernissées. Il a dessiné d'excellentes lithographies (*Voyage en Turquie et en Perse; le Musée de Montpellier*). Nous trouverons plus loin la deuxième génération des orientalistes: Fromentin, Belly, Ziem, Dehodencq, Guillaumet.

Les animaliers n'ont pas manqué à la génération de 1830. C'est, en première ligne, Brascassat (1804-1867). Né à Bordeaux, il vint travailler à Paris chez Hersent, et remporta un prix de paysage historique. Il s'adonna quelque temps à ce genre, et envoya d'Italie diverses compositions conformes aux canons sacramentels, mais ayant exposé ensuite un paysage avec animaux et une étude de chien, le succès qui accueillit ces ouvrages décida de sa carrière: la *Vache attaquée par des loups*, la *Lutte de taureaux* (1837, musée de Nantes), le *Paysage avec animaux* (1845, musée du Louvre), le *Repos d'animaux* sont ses œuvres les plus notables; elles le conduisirent à l'Institut. Très soignées de dessin, bien étudiées dans leurs allures, les bêtes de Brascassat sont trop astiquées et trop propres; leurs membres nets, leur pelage brillant dénoncent des individus bien tenus et bien élevés, non des êtres instinctifs, spontanés, naturels en un mot, de qui la beauté réside uniquement dans l'accentuation des caractères et l'énergie des fonctions. Qu'eût pensé de cette descendance le taureau de Paul Potter, hagard, baveux et crotté à souhait?

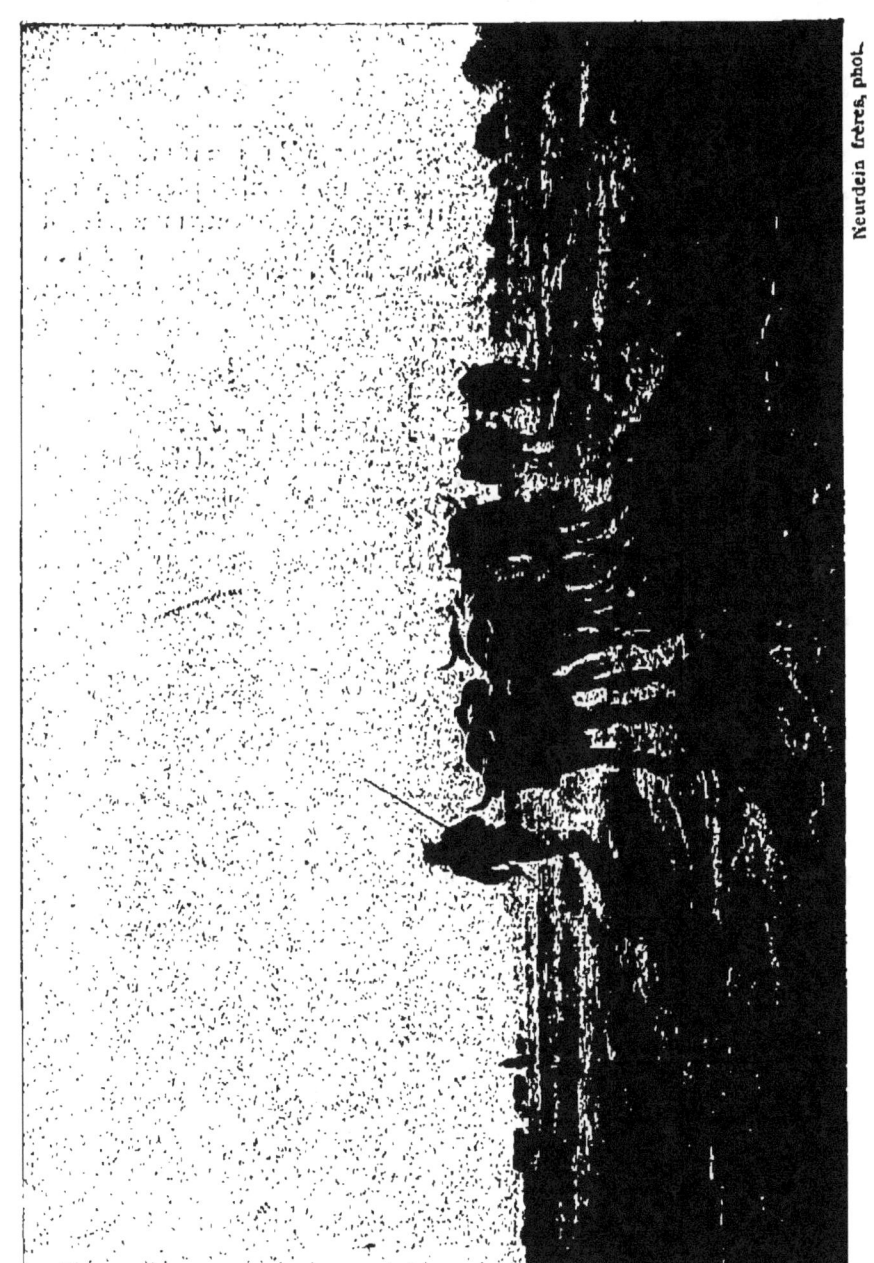

FIG. 72. — TROYON. — BŒUFS SE RENDANT AU LABOUR. (Musée du Louvre.)

Neurdein frères, phot.

TROYON. — Un artiste plus respectueux de la nature et plus apte à l'exprimer, se révéla en Constant Troyon (1813-1865). Ouvrier décorateur à la manufacture de Sèvres, et tourmenté de la vocation artistique, il partit à pied, à l'aventure, travaillant çà et là, pour manger, du métier qu'on lui avait appris. Il commença par des paysages, pris à Sèvres et aux environs, dont le succès fut d'abord médiocre; sans se décourager, il poursuivit son tour de France, envoyant à chaque Salon des études de nature pleines de franchise et de saveur. Un voyage en Hollande, qu'il fit vers 1848, mit en lumière ses aptitudes d'animalier, l'étude des maîtres locaux ayant fécondé ses dispositions natives. Dès lors, ses tableaux s'animèrent de formes puissantes et de chauds pelages. Les *Bœufs se rendant au labour* [fig. 72], le *Retour à la ferme*, la *Barrière*, les *Hauteurs de Suresnes*, tous quatre au musée du Louvre, pour ne citer que quelques-unes de ses compositions, sont d'excellentes toiles où le paysage et ses hôtes familiers s'assortissent à souhait, où la fécondité du sol s'exalte et se renouvelle au contact de ces précieux auxiliaires. Les prairies irriguées, les enclos ombreux propices aux lentes digestions et aux siestes, les chemins que le piétinement hâté des troupeaux emplit d'une âcre poussière, les labours aux mottes luisantes que parcourent les hautes silhouettes tranquilles agrandies par le soir, tous ces spectacles pacifiques ont trouvé en Troyon un chantre à la voix pleine et mâle, sinon un poète inspiré. Il ne faut pas lui demander, en effet, cette magie lumineuse qui auréole les pacages de Cuyp; mais l'atmosphère grasse et saturée des plaines normandes, la richesse nourricière du sol, la robuste et saine complexion des bêtes de ferme n'ont jamais eu d'interprète plus sincère, plus exact et mieux assuré de ses moyens.

Charles Jacque (1813-1894) est le peintre attitré de la bergerie et de la basse-cour. Une odeur de suint et de fumier

se dégage de ses toiles encombrées, remuantes, où l'effarement niais des moutons se bouscule autour des crèches pleines, où l'agitation multicolore des volailles s'ébouriffe et leur avidité bruyante se querelle au-dessus du grain répandu. La toison poudreuse, l'air docile et humble des bêtes à laine; la vitalité surexcitée, la mobilité fébrile, ou le repos toujours sur le qui-vive de la gent emplumée, tout cela, Jacque le rend d'un pinceau alerte, hâtif parfois, puis, vers la fin de sa vie, un peu empêtré et sali; mais le graveur à la pointe est, chez lui, supérieur pour la vivacité et l'esprit de l'outil, et le seul Bracquemond le lui dispute, avec la goguenardise finaude de ses canards.

Parmi les peintres de fleurs de cette époque, le plus notoire est Simon Saint-Jean (1808-1860), de Lyon, qui a sur ses prédécesseurs cette supériorité de traiter ses sujets dans un large sentiment décoratif, et d'en faire bien sentir la pulpe charnue et humide et comme la matière vivante. Il cherche volontiers des groupements rationnels pour ses fleurs, en les assortissant à un motif central, ou à une idée particulière de solennité, de fête ou de deuil. Son *Offrande à la Vierge* (musée de Lyon), sa *Notre-Dame des Roses* (musée du Louvre) expriment clairement une intention de ce genre. L'écueil qu'il n'évite pas toujours est une certaine subtilité littéraire de nature à changer parfois le tableau en logogriphe. Son successeur, Vernay (1821-1896), Lyonnais également, ne s'embarrasse pas de telles idées ; il ne cherche, pour ses bouquets ou ses desserts, que des arrangements harmonieux, de puissants contrastes, où sa palette éclatante le sert à souhait; peut-être y a-t-il dans sa facture un excès de matérialité dû à l'absence de liaisons et de demi-teintes. Diaz a fait quelques prouesses dans cet ordre de productions, mais ses fleurs, merveilleusement fraîches et lustrées, manquent, dans leurs formes trop empâtées, de cette légèreté fragile qui est une de leurs séductions.

Un mot, maintenant, sur les productions de cette époque dans deux voies essentiellement opposées. La décoration de théâtre acquit, dans le premier tiers du siècle dernier, une perfection qu'elle n'avait point encore atteinte ; l'heureux emploi de la perspective aérienne, l'habileté de l'éclairage, le mariage adroit des « praticables » et des châssis donnèrent tout à la fois un relief et une profondeur saisissants aux décors de *la Muette*, de *Guillaume Tell*, de *Robert le Diable*, par Cicéri (1782-1868), bientôt suivi et presque égalé par Cambon (1802-1875) et Séchan (1803-1874). A l'autre extrémité de l'échelle, la miniature gardait la faveur d'un nombreux public, grâce au talent délicat et fin de M^me de Mirbel (1796-1849), et à celui de M^me Herbelin (1820-1904), plus large dans ses procédés empruntés à la peinture à l'huile. Même ampleur chez Rochard (1788-1872), qui travailla surtout en Angleterre. Joseph Hesse (1781-1849), père du peintre Alexandre Hesse, mérite aussi une mention.

Un exposé de l'art qui nous occupe, à l'époque que nous avons atteinte, c'est-à-dire la fin du règne de Louis-Philippe, serait incomplet, s'il ne s'y trouvait quelques détails sur les artistes humoristes. Si l'art est non seulement l'expression d'un idéal particulier, mais la traduction des idées, des sentiments et des passions des générations successives par un certain nombre d'hommes pourvus, à un degré élevé, de la faculté représentative, l'écho qu'éveillent en eux les faits contemporains, les interprétations plastiques qu'ils en donnent ne sauraient être négligés par la critique. A côté, en effet, d'une foule de productions éphémères, il arrive souvent que des émotions passagères prennent corps dans des œuvres qui, tout improvisées qu'elles sont, les expriment avec vivacité et avec force, et leur assignent ainsi un caractère durable. Tel fut le cas pendant la dynastie de Juillet. Le régime de liberté relative inauguré par la Charte de 1830 imprima à la presse satirique un vif

essor et, par contre-coup, toutes les formes de la malice et de la raillerie se donnèrent libre carrière, aussi bien à l'égard des ridicules privés que des manifestations politiques. Jamais, sauf sous la Ligue et la Révolution, le crayon n'avait pris de telles libertés ; mais, à ces deux époques, l'abolition de tout frein légal avait produit un débordement de violences où l'art sombra rapidement, tandis que les contraintes modérées du nouveau régime, en forçant les imaginations à s'ingénier, à trouver des formes détournées et allusives, furent pour l'invention parodique le plus utile des stimulants.

Decamps, le premier, mit son art au service des passions publiques, mais ce fut par intervalles que son crayon lithographique s'exerça sur les puissants du jour... ou de la veille. Le *Pieu monarque*, *En l'an de grâce 1840*, raillaient impitoyablement l'inertie actuelle et la sénilité à venir de Charles X ; *la France pleure les victimes...* stigmatisait l'optimisme servile des courtisans. Grandville (1803-1847) n'a pas pratiqué la peinture ; sa fantaisie précise, laborieuse, un peu allemande, s'est donné cours dans des publications célèbres : *Scènes de la vie des animaux*, *les Petites misères humaines*, *les Fleurs animées*, *Un autre monde*. Le caricaturiste politique, en lui, est inférieur, il manque du don de ramasser une situation complexe en un épisode parlant ou une figure expressive ; ses compositions sont trop touffues, trop encombrées de personnages et d'accessoires, son dessin est grêle et coupant. Traviès (1804-1859) s'acquit une célébrité quelque peu usurpée avec son type grotesque et contrefait de Mayeux, en qui il incarnait toutes les laideurs morales et sociales. Quelques-unes de ses planches ont pourtant (*le Chiffonnier Liard*, entre autres) une franchise et une bonhomie populaires. Henry Monnier (1805-1877) n'a guère touché à la politique : la routine désœuvrée des bureaucrates, la sottise épanouie, la faconde niaise des bourgeois, résumées dans

l'immortel Joseph Prudhomme, la sentimentalité bavarde des grisettes, même les élégances menues et frétillantes de l'ancien régime, voilà ses thèmes de prédilection. Il les traita d'abord avec une grâce agile, une prestesse nerveuse ; puis peu à peu ses types s'alourdirent, son trait appuya, devint massif. Le dessinateur, en lui, cédait peu à peu la place à l'humoriste des scènes dialoguées, au comédien protée des rôles à transformations, que seul nous avons connu.

DAUMIER. — C'est une personnalité autrement considérable qu'Honoré Daumier (1808-1879), un des plus grands artistes de notre pays. Les noms les plus glorieux viennent à l'esprit, ceux de Rabelais et de Molière, devant l'œuvre colossale tout imprégnée de cordialité généreuse, de verve indignée, de philosophie amère et salubre, de ce géant de la charge et du rire. Il y avait en lui, avec un observateur très perspicace des travers et des vices, un ouvrier ardent du progrès social, un démocrate avisé et ferme. Mais l'artiste primait tout : un sens puissant de la forme, élargie et synthétisée, mais toujours logique et construite, jusqu'en ses altérations voulues; une aptitude singulière à résumer, à symboliser en quelques traits un événement, une théorie, une crise; un don de la couleur qui, par le simple jeu des valeurs, accuse les plans, les saillies, les lointains, et crée au drame représenté une atmosphère de somnolence ennuyée (le *Ventre législatif*), de tristesse grandiose (*Enfoncé Lafayette!*), d'horreur tragique (la *Rue Transnonain*) [fig. 73]; une pénétration physionomique experte à faire transparaître sous le masque d'hypocrisie doucereux ou solennel la grimace des passions et des appétits (les *Juges des accusés d'avril*, les *Représentants représentés*); enfin une sorte de lyrisme hilare, excellant aux évocations cocasses, aux travestissements bouffons de la légende ou de la littérature (*Histoire ancienne; Phy-*

sionomies tragiques), tels sont, trop en résumé, les aptitudes dominantes, les traits essentiels de cette extraordinaire figure artistique.

Le peintre, en lui, ne le cédait point au dessinateur : pendant la période finale de sa vie, où l'on crut voir son génie de caricaturiste s'alanguir parfois dans ses affabulations un peu lâchées et sommaires du *Charivari*,

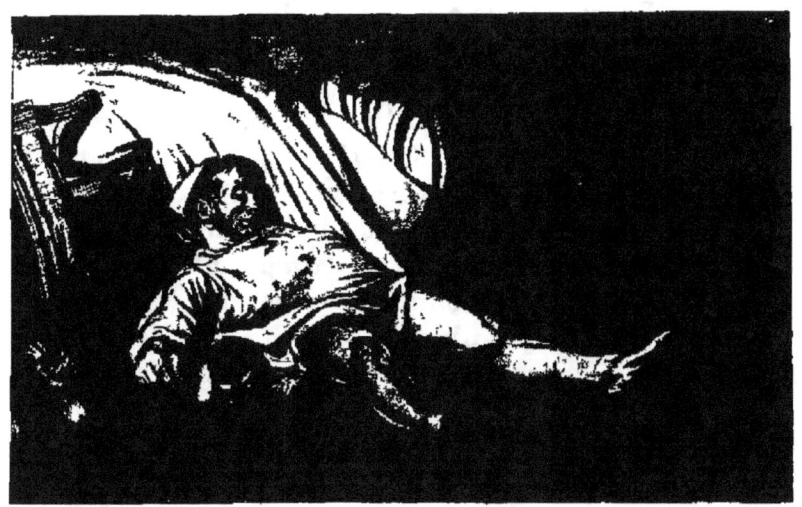

FIG. 73. — DAUMIER — LA RUE TRANSNONAIN.

un clair-obscuriste à la Rembrandt, un intimiste à la Chardin s'éveillaient, se précisaient en lui. Conversations, lectures, amusements bourgeois, goguettes populaires, scènes de la vie de théâtre, étalages de plein vent, baignades, intérieurs d'omnibus ou de wagon, tous les petits faits de la vie journalière, trouvaient chez Daumier un interprète primesautier, expert à camper une silhouette, à faire moutonner une foule, à exprimer par un rehaut coloré ou une touche de lumière la physionomie d'un lieu. Ses bibliomanes, ses amateurs de pein-

ture, ses cabotins se démenant dans les fulgurances de la rampe, sont surprenants, les uns de jouissance fébrile ou de délectation casanière et concentrée, les autres de frénésie gesticulante et d'agitation simiesque. Et la sûreté rapide du métier, la belle matière coulante et nourrie, l'énergie de l'accent, la franchise de l'éclairage font de ces petits panneaux aux aspects d'esquisses, des morceaux d'art achevés. Par le choix des tonalités, Daumier s'y apparente à Decamps, mais combien plus large, plus aisé et plus libre !

GAVARNI. — Point de nature plus opposée que Guillaume Chevallier, dit « Gavarni » (1804-1866). Nature délicate et amie des élégances, attirée par les côtés voluptueux et raffinés de la vie, la politique le laissait indifférent, les mœurs seules l'occupaient, et celles de la femme avant tout. Les contacts, les manèges, les conflits des sexes ont été, jusqu'à la fin, son étude de prédilection. Vivant dans un monde de plaisir, il y trouva force modèles à son goût, les analysa avec une dextérité et une finesse extrêmes, sans excès de prétentions satiriques, par pure curiosité de psychologue. Peu à peu cependant le vide de ces cervelles, la vanité de ces existences, leur agitation sans but et leur lente dérive dans la satiété et dans l'ennui suscitèrent en lui le pessimiste qui y couvait, et son existence finit dans un dégoût croissant de ses semblables et une misanthropie presque sauvage. Mais il avait, chemin faisant, amassé les plus précieux documents sur la société légère et la vie galante de son temps, dont il restera un des historiographes les moins négligeables. Son dessin souple et insinuant, sa merveilleuse adresse à vêtir et à poser ses modèles, le raccourci nerveux et piquant de ses légendes, font de son art quelque chose de tout à fait personnel et d'infiniment séduisant (principaux albums : *la Vie de jeune homme, les Étudiants de Paris, Clichy, les Lorettes*

Fourberies des femmes, le Carnaval à Paris, les Enfants terribles, la *Route de Toulon*, les *Propos de Thomas Vireloque*, etc.).

Bibliographie.

Ern. Chesneau. — *Peintres et statuaires romantiques* (sur Paul Huet, Louis Boulanger, Delacroix, Ingres, Corot, Tassaert, Millet). Charavay.

Phil. Burty. — *Maîtres et petits maîtres* (sur Th. Rousseau, Dauzats, Flers, Paul Huet, Gavarni, Millet, Diaz). Charpentier.

Alfred Robaut. — *L'œuvre de Corot*, avec notice par Moreau-Nélaton. Floury.

Maurice Hamel. — *L'œuvre de Corot*. Manzi.

Alfred Sensier. — *Souvenirs sur Théodore Rousseau*. Techener.

Walther Gensel. — *Millet et Théodore Rousseau*. Velhagen et Klasing, Bielefeld.

Gustave Geffroy et Arsène Alexandre. — *Corot et Millet*. Bureaux du *Studio*, Ollendorf.

Fréderic Henriet. — *Chintreuil*.

Alfred Hustin. — *Troyon*. Librairie de l'Art.

Champfleury. — *Henry Monnier*. Dentu.

Arsène Alexandre. — *Daumier*. Laurens.

Gustave Geffroy. — *Daumier*. Librairie de l'Art ancien et moderne.

Henri Frantz et Octave Uzanne. — *Daumier et Gavarni*. Bureaux du *Studio*, Ollendorf.

Edmond et Jules de Goncourt. — *Gavarni*. Plon et Charpentier.

Eugène Forgues. — *Gavarni*. Librairie de l'Art.

Sainte-Beuve. — *Nouveaux lundis*, tome VI (sur Gavarni). Michel-Lévy.

Baudelaire. — *Curiosités esthétiques* (sur la caricature). Michel-Lévy.

IV

LA PEINTURE SOUS LE SECOND EMPIRE

La longue paix continentale, la liberté mesurée, la prospérité matérielle que la France dut à la monarchie de Juillet, en permettant à tous les ordres de la production et de la recherche de se développer sans entraves, avaient, parallèlement aux entreprises de l'industrie et du commerce, activé le mouvement des esprits dans l'ordre de la spéculation et de la théorie; selon leurs tendances respectives, les imaginations s'adonnaient, soit aux utopies sociales, soit à la métaphysique de l'art envisagé comme véhicule d'idées, ou cherchaient dans sa pratique une issue à des émotions et à des rêves que le romantisme avait affranchis de toute contrainte. La Révolution de 1848 surexcita encore les ambitions de ceux d'entre les artistes qui, jugeant toutes les libertés solidaires et toutes les compétences innées, brûlaient d'instituer un art social en harmonie avec l'avènement des classes populaires et d'en faire le couronnement d'une civilisation nouvelle. Beaucoup d'entre eux sollicitèrent, dans ce but, des mandats électifs.

Mais cette effervescence tomba bientôt. La période tumultuaire qui suivit le 24 février laissa rapidement place à la réaction des intérêts apeurés, et le coup d'État, qui en

tira une dynastie, inaugura une période de compression et de silence. Les esprits, dégrisés de leurs illusions, se détournèrent des grandes conceptions idéales, et le besoin d'ordre et de sécurité que le nouveau régime avait habilement su fomenter et qu'il s'offrait à satisfaire, prit corps dans une littérature et un art plus étroitement attachés aux contingences prochaines. Ceux même des cerveaux que continuaient de hanter des aspirations nobles, prirent néanmoins conscience des nécessités expérimentales, trop méconnues par les réformateurs de la première heure, et cherchèrent le support nécessaire des améliorations à venir dans l'étude des milieux et la connaissance des besoins réels. Cette double tendance engendra ce qu'on a nommé le *réalisme*, où l'art et la littérature trouvèrent pendant un assez long temps leur aliment.

Par une conséquence naturelle, les études historiques reprirent faveur, mais limitées par l'illibéralisme du régime impérial à des périodes lointaines et à des recherches de pure archéologie; il en résulta, la physionomie césarienne de la dynastie aidant, un renouveau d'intérêt pour l'ancienne Rome, qui influencé par les tendances nouvelles vers l'exactitude documentaire, prit corps, en peinture, dans ce qu'on a appelé le style néo-pompéien. Enfin, arrachée par la déconvenue de l'idéalisme aux évocations passionnées comme aux synthèses hardies, et sollicitée d'ailleurs par le goût de confort bourgeois auquel les inquiétudes récentes donnaient une nouvelle poussée, notre école se tourna vers les gentillesses digestives de l'anecdote sentimentale ou grivoise. De cet ensemble de circonstances et de raisons est résulté le caractère à la fois terre à terre et composite de la peinture du second Empire. L'étude franche et sympathique des réalités populaires a donné naissance à l'art de Millet et de Courbet; l'érudition rétrospective, rapetissée à la mesure des intelligences moyennes, offre pour principal représentant

Gérôme ; l'anecdote familière assortissant au luxe du mobilier des images précises, tranquilles et soignées, a eu son maître en Meissonier. Nous commencerons par lui.

A. — *Le Genre anecdotique.*

MEISSONIER. — Né à Lyon, en 1815, d'un père commissionnaire en denrées coloniales, et d'une miniaturiste, élève de M*me* Jacottot, Meissonier fit ses études à Paris, où son père avait transporté son commerce, et la vocation artistique s'étant éveillée en lui, obtint de travailler d'abord chez un ancien prix de Rome nommé Pottier, resté obscur, puis à l'atelier de Léon Cogniet, alors occupé à exécuter pour le musée du Louvre un plafond de *l'Expédition d'Égypte,* et chez lequel il vit force chevaux, soldats et uniformes. Il dut peindre pour vivre, son père ne lui allouant qu'une pension infime, des éventails et des attributs de sainteté, et put enfin faire admettre quelques bois dans une Bible publiée par le célèbre éditeur Curmer. Celui-ci lui confia ensuite des illustrations pour *Paul et Virginie* et *la Chaumière indienne,* où la finesse et l'ampleur du travail furent très remarquées; Meissonier donna, peu après, des types populaires pour *les Français peints par eux-mêmes,* et dessina en 1846 les vignettes de *Lazarille de Tormes,* dans une réimpression du fameux *Gil Blas* de Jean Gigoux. Sa carrière d'illustrateur devait se clore, à douze ans de là, dans un triomphe : celui des *Contes Rémois,* dont les bois égalent, pour le moins, les meilleures parties de son œuvre peinte. Il y règne une aisance, une gaieté, un charme d'aménité et d'accortise féminines trop souvent absents de ses tableaux. De cette époque datent ses essais dans l'eauforte, où il s'évertuait volontiers sur des planches minus-

cules (le petit *Fumeur*, le *Sergent rapporteur*, etc.), très rares et recherchées aujourd'hui.

Son premier envoi au Salon de peinture date de 1834; ce sont des *Bourgeois flamands* (collection Wallace); des *Joueurs d'échecs* suivent en 1836, un *Liseur* en 1840, une *Partie d'échecs* en 1841. Il est désormais sûr de sa voie, c'est le « genre », exclusivement cherché dans la vie rétrospective; mais il apporte dans cette conception un goût, une conscience, un scrupule qui rachètent en partie ce qu'elle a de factice. Il s'est fait, dès lors, une loi de ne rien livrer au hasard, de n'exécuter aucun détail de chic; meubles, bibelots, ustensiles posent devant lui, en même temps que le modèle; il règle lui-même le ton, la coupe, le degré d'usure de l'habit, du chapeau, mettant tous ses soins à donner aux choses un air adapté, habituel, où la personnalité des hommes qu'il a en vue se manifeste et se complète. A cette époque, il se plaît aux intérieurs clos et confortables, aux occupations casanières, revenant à trois et quatre reprises sur un même thème, la *Lecture* par exemple, pour le plaisir d'exprimer chaque fois un âge, un tempérament, une condition sociale différents.

Ce n'est que par intervalles qu'apparaît dans son œuvre une scène bruyante, exigeant des mouvements violents : la *Rixe* (collection du Roi d'Angleterre) est la plus célèbre : les attitudes y sont diversifiées avec le plus grand soin, les gestes de la fureur merveilleusement traduits, l'effet reste froid, malheureusement. La faute en est à l'exécution, qui demeure compassée et minutieuse, et ne laisse rien sentir, dans la touche ni dans le ton, de l'emportement des passions à rendre. Il y a moins d'intérêt encore dans les lansquenets, reîtres, hallebardiers qu'il montre au corps de garde ou à la parade : ce ne sont par trop, ici, que des collections de cuirasses et de pourpoints taillés, il est vrai, et fourbis par un spécialiste. Il est plus heureux dans les scènes familières de pro-

menade ou de voyage; le coup de l'étrier au seuil de l'auberge, sur le cheval impatient, devant le valet obséquieux ou la belle fille qui rit avec sympathie au buveur, est un sujet qui l'a toujours bien inspiré.

Meissonier se sentit de bonne heure l'ambition de monter plus haut, et de l'anecdote anonyme voulut s'élever à l'histoire. Il a fait, dans cet ordre d'idées, quatre tentatives mémorables : *Napoléon III à Solférino* [fig. 74] (musée du Louvre), *1814* (collection Chauchard), *les Cuirassiers de 1805* (musée Condé) et *1807* (musée de New-York). Dans le premier de ces tableaux, l'action se passe à la cantonade, en quelque sorte, traduite seulement au premier plan par le feu d'une batterie française, dans les lointains par des vols de fumées et des remuements indistincts de bataillons. Tout l'intérêt se ramasse sur le souverain, qui, placé en avant de son état-major, contemple la bataille avec son flegme fataliste. Les ressemblances, malgré l'échelle lilliputienne de l'œuvre, sont extraordinaires, la facture nerveuse et large, dans les chevaux notamment, dont Meissonier possédait une connaissance approfondie. Le *1814*, qui montre Napoléon Ier chevauchant, suivi de ses généraux, à travers la neige détrempée de boue, dans un silence gros de pensées et d'inquiétudes, associe excellemment l'hostilité des éléments et les mornes préoccupations d'une campagne désespérée. C'est l'œuvre la plus forte du peintre, celle dans laquelle il se résume. La *Revue des cuirassiers en 1805*, dans une vaste plaine gazonnée, sous un ciel gris d'octobre, étale, sur une longue ligne biaise, l'ennui d'un régiment impatient d'agir, que va redresser tout à l'heure sur les selles l'arrivée de l'Empereur déjà en vue. Meissonier a prodigué pour ce sujet ingrat toutes les ressources de la mimique, moins encore chez les hommes que dans leurs montures qui piaffent, grattent la terre, s'ébrouent, encensent, et rompent ainsi l'uniformité de ce front interminable. Mais

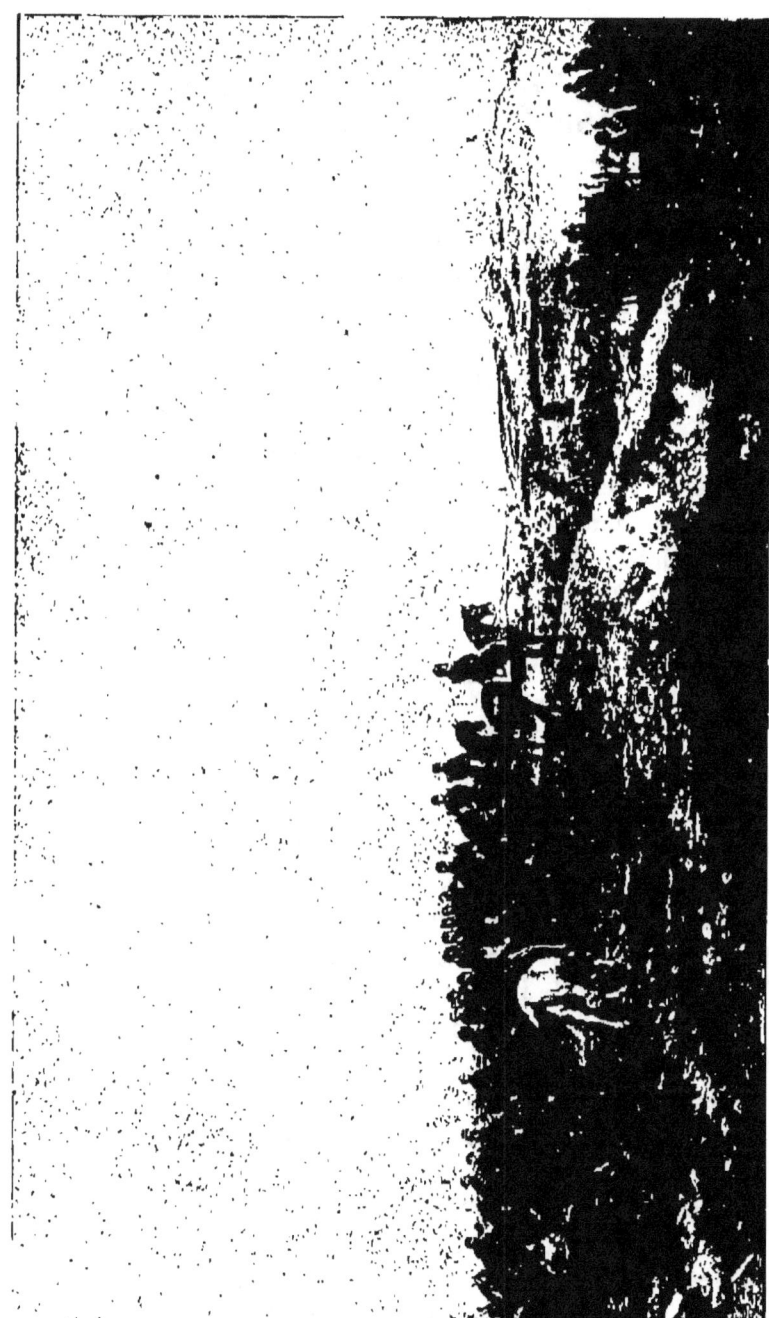

FIG. 74. — MEISSONIER. — NAPOLÉON III A SOLFÉRINO. (Musée du Louvre.)

la facture est sourde, terreuse, triste, et la curiosité s'éparpille sur tant de détails ingénieux, sans savoir où concentrer son effort.

Le *1807* (ou *Friedland*) nous place au contraire au vif de l'action; l'Empereur, sur un tertre, au milieu de ses maréchaux, salue ses cuirassiers qui, la latte brandie, la bouche dilatée dans un cri d'orgueil et de joie, se ruent pour charger sur les bataillons russes, d'un seul élan vertigineux. Les cuirasses étincellent, les naseaux fument, les lourds sabots battent le sol qui tremble, la trombe déchaînée jaillit dans un éclair livide. La toile fourmille de morceaux merveilleusement rendus, de gestes et d'expressions heureusement différenciés, mais la précision méticuleuse de la facture, qui ne fait grâce d'aucun bouton des tuniques, d'aucun anneau des gourmettes, ralentit, immobilise, pour ainsi dire, ce galop effréné, qu'on voudrait voir passer, confusément, dans un voile de poussière traversé de lueurs d'acier. L'artiste, nous devons le reconnaître, pourrait ici s'abriter derrière la convention traditionnelle qui ne sacrifie à la rapidité du mouvement aucun détail des objets. Mais cette convention a fait son temps, sa fausseté saute aux yeux, et il appartenait à un esprit réfléchi, presque scientifique, comme Meissonier, de s'affranchir de pratiques surannées. Un autre défaut choque dans le tableau ; il ne fait ni chaud, ni clair, en ce jour lumineux de juin, et la participation du rayon fait fâcheusement défaut à cette grande fête guerrière, dénonçant l'insuffisante attention portée par le peintre aux phénomènes atmosphériques, au rôle de la clarté diffuse dans la coloration des corps. Il se rendit compte, sur le tard, de cette lacune, et s'essaya à plusieurs reprises à traduire (*Laveuses, Joueurs de boules à Antibes*) l'action exaltante ou l'uniformité monochrome du plein soleil. A Venise, par contre, d'où datent ses études dernières, il ne parut pas sentir la gaieté dansante, l'ondoiement léger

que fait courir sur les surfaces la réflexion des eaux, partout présentes et toujours remuées; ses architectures se détachent durement sur des fonds plombés et morts.

Meissonier connut tous les succès, et mourut, en 1890, au faîte des honneurs; sa gloire européenne égala celle d'Horace Vernet. Mais il fut supérieur à ce dernier par la conscience artistique, par le travail acharné, par la perfection — toujours un peu laborieuse — de certains de ses ouvrages. Il est permis de préférer des génies plus spontanés, des visions plus larges, des esprits en communication plus directe avec les aspirations et les inquiétudes de leur temps. Mais si étroitement traditionnel qu'ait été Meissonier, si étranger qu'on le voie à la recherche de modes d'expression et de procédés techniques nouveaux, il reste une figure notable de l'art français, et il incarne à un degré supérieur quelques-unes des meilleures qualités de notre race.

La différence est grande, et la chute presque pénible, de Meissonier aux divers artistes qui, autour de lui ou à sa suite, s'adonnèrent au genre anecdotique, sous le second Empire. Quand on a noté au passage les noms de Plassan (1817-1903) et de Chavet (1822), loué d'un mot la finesse délicate de Fauvelet (1819), la conscience érudite de Théophile Gide (1822-1890) et de Vetter (1820), la fantaisie croustillante d'Édouard de Beaumont (1815-1888), la sensualité riante d'Henri Baron (1817-1885), on a payé à des œuvres légères l'hommage rapide qu'elles méritent. Il y eut plus de fonds chez Charles Comte (1816-1896), dont le *Serment d'Henri de Guise* est d'un sentiment mélodramatique, mais dont l'*Henri III et le duc de Guise* (musée du Luxembourg), et l'*Henri III visitant sa ménagerie*, plurent à bon droit par l'ingéniosité de la composition; et surtout chez James Tissot (1836-1902), dessinateur serré dans sa *Rencontre de Faust et de Marguerite* (musée du Luxembourg), d'un archaïsme savoureux. Voué plus tard à la vie

moderne, il en retraça à plaisir les aspects excentriques; mais de retour d'un long séjour à Londres, où il avait costumé à la moderne et à la mode anglaise les personnages de *l'Enfant prodigue*[1], il fut touché d'une sorte d'illumination religieuse, et consacra le reste de son existence à recueillir en Palestine les immenses matériaux d'une illustration de la Vie de Jésus-Christ et de la Bible. Les aquarelles qu'il en tira, frappantes de caractère local, d'expression concentrée et de pathétique, offrent trop souvent une coloration dure et un aspect compact. Un autre artiste, Isidore Patrois (1815-1875), sous une influence analogue, après d'intéressantes études de la vie russe, dédia une série de toiles, où l'effort de restitution est souvent heureux, aux faits et gestes de Jeanne Darc.

Les deux seuls peintres qui, dans les sujets de genre, aient déployé un mérite technique supérieur, sont John Lewis Brown (1829-1890) et Ferdinand Roybet (1840). Le premier est un Meissonier plus limité dans ses effets, mais, comme lui, costumier émérite, praticien accompli du cheval, doué par surcroît d'un beau sentiment du paysage, et coloriste aux notes fraîches et vives, un peu dispersées parfois (*le 17 Juin 1815*, musée de Bordeaux; *Before the Start*, musée du Luxembourg). Le second, qui se plaît à étendre, et même à exagérer ses formats, met une palette magnifique et une touche large et grasse au service d'affabulations contestables. On y sent en effet trop fréquemment, sous les brocards et les satins, la gaucherie du modèle endimanché, et l'insignifiante vulgarité des personnages, ou la ressemblance trop fidèle de personnalités coudoyées chaque jour, souligne fâcheusement l'artifice de ces historiettes. Son meilleur tableau est une *Chasse au faucon*, au musée de Cologne (*Charles le Téméraire à Nesles*, l'*Astronome*, la *Main chaude*, etc.).

1. La série des quatre tableaux vient d'entrer au musée du Luxembourg.

On peut rattacher à cette pléiade d'anecdotiers quelques peintres de date un peu antérieure et qui cultivèrent avec prédilection le genre « Louis XV ». C'est d'abord Eugène Giraud (1806-1881), ethnographe amusant, caricaturiste véridique en ses charges à l'aquarelle, et dont les pages les plus populaires (l'*Enrôlement volontaire*, 1835, musée de Nantes, et *la Permission de dix heures*, par exemple), sont assurément les moindres titres. Son fils, Victor Giraud (1840-1871), une des victimes du siège de Paris, annonçait une belle carrière. Le *Marchand d'esclaves* (1867, musée du Louvre), le *Retour du mari* (1868, musée de Montpellier), le *Charmeur d'oiseaux* (1870), attestent un sens rare du pittoresque et du drame. Émile Wattier (1800-1869), metteur en scène voluptueux et plein de verve (*Un petit souper sous la Régence*, la *Toilette de la Pompadour*), fut entre temps décorateur et a, de plus, gravé d'une main souple l'œuvre entier de Boucher; Faustin Besson (1821-1882), dans *la Jeunesse de Lantara* (musée de Dôle), *Boucher et Rosine*, l'*Enfance de Grétry* (musée de Toulouse), révèle une facilité ingénieuse, une animation enjouée qui l'apparentent à Baron et à Roqueplan. Il a décoré les appartements des Tuileries et de Saint-Cloud. Quant à Charles Bargue, il fut surtout un dessinateur sûr et fin, que ses tableaux peu nombreux classent, pour leur perfection minutieuse, entre Meissonier et Gérôme (*Sentinelle*, *Joueur de flûte*, de la vente Wilson). Gustave Jacquet (1846) s'est attaché au même genre que Roybet, mais les spectacles de la Renaissance alternent sur ses toiles avec les fêtes galantes (*Rêverie*; la *Première arrivée*; *Jeune fille au lézard*, musée du Luxembourg); s'il y déploie une élégance et un sentiment des grâces féminines inconnus de son rival, son métier est moins ferme et moins riche; toute vraisemblance historique fait d'ailleurs défaut aux ouvrages de l'un, comme de l'autre.

B. — *La Peinture néo-pompéienne.*

Gérôme. — Le style néo-pompéien, création éphémère du second Empire, a eu en Gérôme, tout à la fois son initiateur et son dernier fidèle. Né à Vesoul en 1824, mort en 1903, il n'a cessé de travailler jusqu'à sa mort, avec une conviction intraitable, et sans diminution très appréciable de ses moyens, puisque si sa finesse d'œil et sa souplesse de touche diminuèrent dans les dernières années, c'est cette même période qui donna naissance à la plupart de ses œuvres sculptées, que beaucoup préfèrent à sa peinture. D'une famille aisée (son père était orfèvre) qui ne contraria en rien sa vocation, il fit ses études d'art chez Delaroche, qu'il accompagna en Italie, et débuta au Salon de 1847 avec un *Combat de coqs* [fig. 75] (musée du Luxembourg), dont le retentissement fut grand. C'était une scène empruntée à l'antiquité intime : devant un paysage harmonieux baigné par la mer, au pied d'une stèle accostée d'une statue, un éphèbe et une jeune fille nus s'amusent à exciter l'un contre l'autre les belliqueux volatiles; simple prétexte à associer de jolies formes contrastées, mollement enveloppées chez l'une, nerveuses et bronzées chez l'autre, dans un décor d'un archaïsme précis et fin. Au sortir des orgies romantiques, cet ouvrage d'une sobriété raffinée eut le succès de réaction de *Lucrèce* au lendemain des *Burgraves*. D'autres thèmes analogues suivirent: *Anacréon, Bacchus et l'Amour* en 1849 (musée de Toulouse), *Bacchus et l'Amour ivres* (musée de Bordeaux), *Intérieur grec* en 1851, *Idylle* en 1853. L'année d'après, Gérôme voyageait en Turquie; en 1855, il envoya à l'Exposition universelle une vaste composition : le *Siècle d'Auguste* (musée d'Amiens), où il opposait au faste de l'Empire triomphant les humbles débuts du

Christianisme; l'ordonnance très claire et des épisodes ingénieux recommandent encore cet ouvrage, dont l'exécution est trop menue pour ses dimensions.

Cependant Gérôme, d'esprit ouvert et curieux, séduit par le pittoresque des sites et des costumes, promena sa fantaisie, plusieurs années durant, en Égypte, et il fit

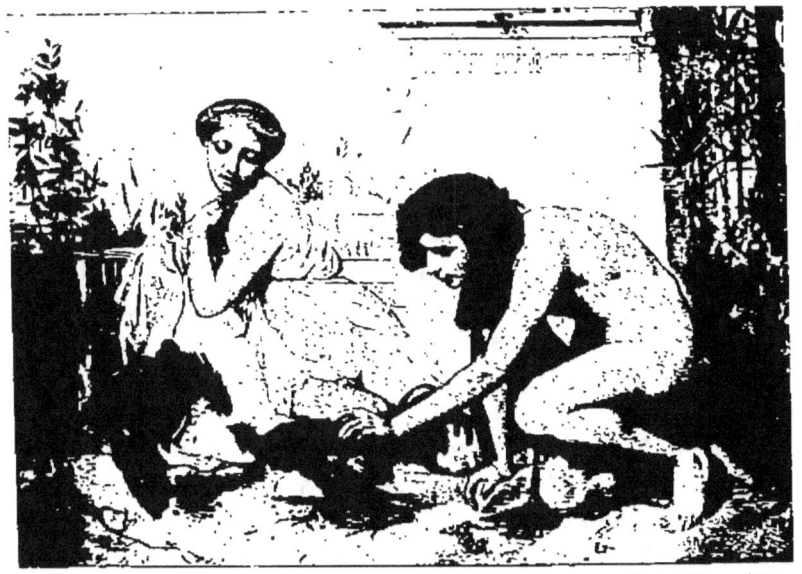

Cliché Giraudon.
FIG. 75. — GÉRÔME. — COMBAT DE COQS.
(Musée du Luxembourg.)

dès lors alterner les motifs rapportés de ses voyages avec des sujets antiques, traités généralement dans un goût égrillard (*le Roi Candaule*, 1859; *Phryné devant l'Aréopage*; *Socrate chez Aspasie*; *les Deux Augures*, 1861), qui le servirent plus auprès du public que des études serrées telles que le *Hache-paille* (1861) ou le *Boucher turc* (1863). Il s'attache une préoccupation plus élevée, la reconstitution des mœurs romaines, aux grandes scènes de cirque très documentées et, dans les parties conjecturales, fort plau-

sibles, qui ont pour titre : *Ave, Cæsar* et *Pollice verso*. Gérôme fit également des incursions dans l'histoire moderne avec *Louis XIV faisant dîner Molière* (1863), la *Mort du maréchal Ney* (1868), une *Collaboration* (Corneille et Molière), *Rex tibicen* et *l'Éminence grise* (1874), et il rencontra peut-être la meilleure de ses inspirations dans l'interprétation d'une cérémonie contemporaine : la *Réception des Ambassadeurs siamois à Fontainebleau* (1865, musée de Versailles). Si, en effet, l'exécution du vainqueur d'Elchingen s'était trouvée ramenée par la maigreur de la facture aux proportions d'un fait divers, si le virtuose était, en Frédéric II, apparu un peu trop caricatural, et si la curiosité railleuse des courtisans pouvait donner le change sur la grande figure du père Joseph, la précision et l'esprit du métier suffisaient pleinement, cette fois, au rendu d'une scène dont tout l'intérêt résidait dans le contraste de deux races juxtaposées. A trois reprises encore, Gérôme avait cherché le pathétique : dans la *Sortie du bal masqué* (1857, musée Condé), dans la *Mort de César* (1859), où le soin excessif du détail rapetissait l'effet, enfin dans le *Retour du Golgotha* (1868). Il crut là faire œuvre de novateur inspiré, en substituant à la représentation même des suppliciés du Calvaire l'ombre portée des trois croix s'allongeant sur le terrain devant la foule, qui revient, frivole et bavarde, du lieu de l'exécution. Mais c'était trop peu d'un artifice d'optique, pour opposer l'immensité du drame accompli à la petitesse des hommes et des passions qui l'avaient produit, et l'ingéniosité trop subtile de l'idée n'amène chez le spectateur qu'un sourire intrigué, au lieu de l'émotion profonde que l'artiste a voulu faire naître.

A partir de 1880, la sécheresse qui avait, presque dès la première heure, menacé le talent de l'artiste, s'accusa de plus en plus, au point, dans les dernières œuvres, tels *Bains turcs* en particulier, que les matières les plus

diverses, y compris la chair féminine, se trouvent transformées en quelque chose de dur, de vitreux et de cassant. A mesure que ses facultés picturales baissaient, Gérôme, étonné de voir le public attiré par une vision plus philosophique, un métier plus large, vers de nouveaux artistes, manifestait plus de rigueur dans son credo, plus de violence dans ses excommunications. Il en vint à incarner délibérément la réaction en art, sans être de taille à soutenir un rôle si ingrat, au lieu de se demander si sa conception terre à terre, envisageant toutes choses par les petits côtés amusants, son culte exagéré du détail et du bibelot, pouvaient suffire aux aspirations des jeunes générations vers un art synthétique, compréhensif et humain. Sa curiosité ingénieuse, son habileté de mise en scène le défendront mal des sévérités de l'avenir, de moins en moins indulgent, selon toute vraisemblance, à l'érotisme laborieux et aux épigrammes érudites. Et, moins heureux que Meissonier, bien qu'il ait sur lui l'avantage, au point de vue de la facilité de composition et du renouvellement des thèmes, il n'aura pas à sa décharge la belle conscience artistique qui, chez ce dernier, poussait en toute chose le souci de la perfection technique au plus haut point dont il fût capable. Néanmoins certains de ses sujets continueront de plaire, la *Danse du sabre* par exemple, ou le *Prisonnier* (musée de Nantes), par l'exact équilibre entre le but et les moyens, et l'air d'aisance qu'il garde dans la précision la plus extrême.

Le style néo-pompéien eut quelques adeptes assez notables : un peintre de sujets sacrés, connu par des décorations à Saint-Eustache et à Saint-Séverin, Eloy Biennoury (1823-1893), s'y rallia sur le tard, avec diverses compositions ingénieuses et sèches qui sont peut-être ce qui se rapproche le plus des ouvrages du chef de file : *la Maison du peintre, à Pompéi* (1867), *Socrate s'exerçant à la patience*, et *Ésope composant une fable* (1869). Des travaux

importants aux Tuileries et à la bibliothèque du Louvre ont péri dans les incendies de 1871, mais on peut bien étudier au musée de Troyes ses tableaux de chevalet. Gustave Boulanger (1824-1888) qui, à l'exemple de Gérôme, fut aussi un orientaliste, apporta dans ces évocations un talent appliqué et froid, lustrant également les marbres et les torses. Sa *Promenade sur la Voie Appienne*, sa *Répétition du Joueur de flûte* (1861, musée de Versailles), sinon sa *Cella frigidaria* (1864) ou son *Mamillare* (1867), qui rappellent les pages suspectes de Gérôme, piquent la curiosité par le choix des accessoires et la sobriété judicieuse du décor. Émile Lévy (1826-1890) cultiva, non sans goût, le genre bucolique (*Idylle*, 1866); mais la *Mort d'Orphée* (musée du Luxembourg) était un sujet trop fort pour lui, il n'y a vu qu'un prétexte à agencer des nus élégants ; sa *Meta sudans* (musée du Luxembourg) offre bien des mollesses, auprès de morceaux assez nerveux : les porteurs africains, entre autres. La plus séduisante de ses interprétations de l'antique est *Apollon et Midas* (musée de Montpellier). Il a laissé quelques portraits distingués, notamment celui de Barbey d'Aurevilly (musée du Luxembourg). Picou (1824-1895) a été l'incarnation même du genre, mais dans son acception la plus bourgeoise; un fade anacréontisme minaude en ses innombrables toiles de genre (*l'Amour à l'encan*, *la Maison des amours*), et ses grandes compositions (*Cléopâtre sur le Cydnus*, musée d'Aix; *le Styx*, musée de Nantes) sont d'une extrême froideur.

HAMON. — Une mention plus détaillée est due à Hamon (1821-1874). Né à Plouha, en Bretagne, d'une famille pauvre qui l'avait mis dans un cloître, il s'en échappa, pour tenter les voies de l'art sous Delaroche, puis sous Gleyre, qui l'encouragea et lui fit avoir une subvention de son département. Presque dès ses débuts, en 1849, avec *l'Égalité au sérail* et une *Affiche romaine*, il ma-

nifesta son originalité propre. Au lieu de se tenir, comme les autres néo-pompéiens, à l'exactitude littérale du milieu, il chercha dans la vie antique un simple moyen de transposition pour ses rêves d'amour paisible, de sérénité familiale, et son humour souriant d'ironiste. *Ma sœur n'y est pas* (1853), la *Cantharide esclave*, la *Sœur aînée* (1861), *l'Aurore* (1864) buvant la rosée dans un calice de fleurs, *la Lune*, sautant à la corde sur la boule de la terre, sont, les unes, des visions de bonheur domestique ou de claustration nostalgique tour à tour pleines de grâce mutine et de mélancolie languissante, les autres des fantaisies quintessenciées dont l'obscurité pique agréablement l'imagination. La facture assourdie, estompée aux contours, tenue dans des tonalités éteintes, leur donne un aspect irréel bien d'accord avec leur inspiration, qui évoque mieux que des notations plus écrites les fresques pâlies des villas romaines exhumées des cendres. A ce titre, Hamon, sans nulle prétention archéologique, a justifié, çà et là, tout autant que ses rivaux, le vocable sous lequel on les englobe. Ses grandes compositions en forme de bas-reliefs : *la Comédie humaine* (1852, musée du Louvre), *l'Escamoteur* (musée de Nantes), sont moins intéressantes, la signification philosophique en est vague, et la personnalité rudimentaire des comparses aide médiocrement à la débrouiller. Il n'en a pas moins, dans ses figures sveltes et fraîches de jeunes filles, dans ses marmots blonds, aux formes tassées et aux gestes courts, créé toute une humanité idéale qui repose, par son ingénuité tendre, de la sécheresse et de l'artificiel de l'époque impériale.

Son continuateur, Jean Aubert (1824), a conté, jusqu'en ces dernières années, les prouesses d'Éros, dans une langue gentiment puérile. Le domaine de ces fictions s'étendit, grâce à Eugène Froment (1820-1900), à l'illustration des livres et au décor céramique, et elles firent une longue carrière à la manufacture de Sèvres. Hector Leroux (1829-1900)

a été le suprême tenant du genre; c'est le peintre attitré de la religion romaine; aucun humour, aucune malice chez celui-là, mais une tendresse recueillie pour les blanches prêtresses dont il nous dit tour à tour, d'une langue un peu molle, la chasteté, les honneurs et les infortunes (*la Vestale Tuccia*, musée de Washington; *Funérailles au Columbarium de la maison des Césars*, musée du Luxembourg; *l'Éruption de l'an 79 à Herculanum*, id.).

C. — *Le Réalisme.*

Tandis qu'une partie de la génération de 1850 s'attardait aux curiosités de l'anecdote, ou s'évertuait à l'évocation des âges lointains, quelques solitaires poursuivaient des recherches tout opposées. Témoins attristés des révolutions récentes, et frappés du malaise social né des vicissitudes de l'industrialisme et de la poursuite fébrile des jouissances, ils tournaient les yeux vers le monde obscur du travail, vers la vie rude et saine des champs, frappés tout à la fois de la beauté rassérénante de la nature et des ressources d'énergie et de grandeur qui couvent dans le peuple, et jaloux d'associer dans leur œuvre, en les vivifiant l'un par l'autre, ces deux éléments et ces deux forces. Eurent-ils la notion très lucide de la tâche qu'ils entreprenaient, ou l'impulsion suivie par eux ne se manifesta-t-elle que dans les régions sub-conscientes de leur esprit?

J.-F. MILLET. — Il n'est pas douteux que Jean-François Millet, tout au moins, n'ait eu la pleine intuition de son but, car ce fut une haute intelligence, en même temps qu'un grand artiste. Né en 1814, à Gréville, près de Cherbourg, d'une famille de paysans en qui se perpétuaient des mœurs

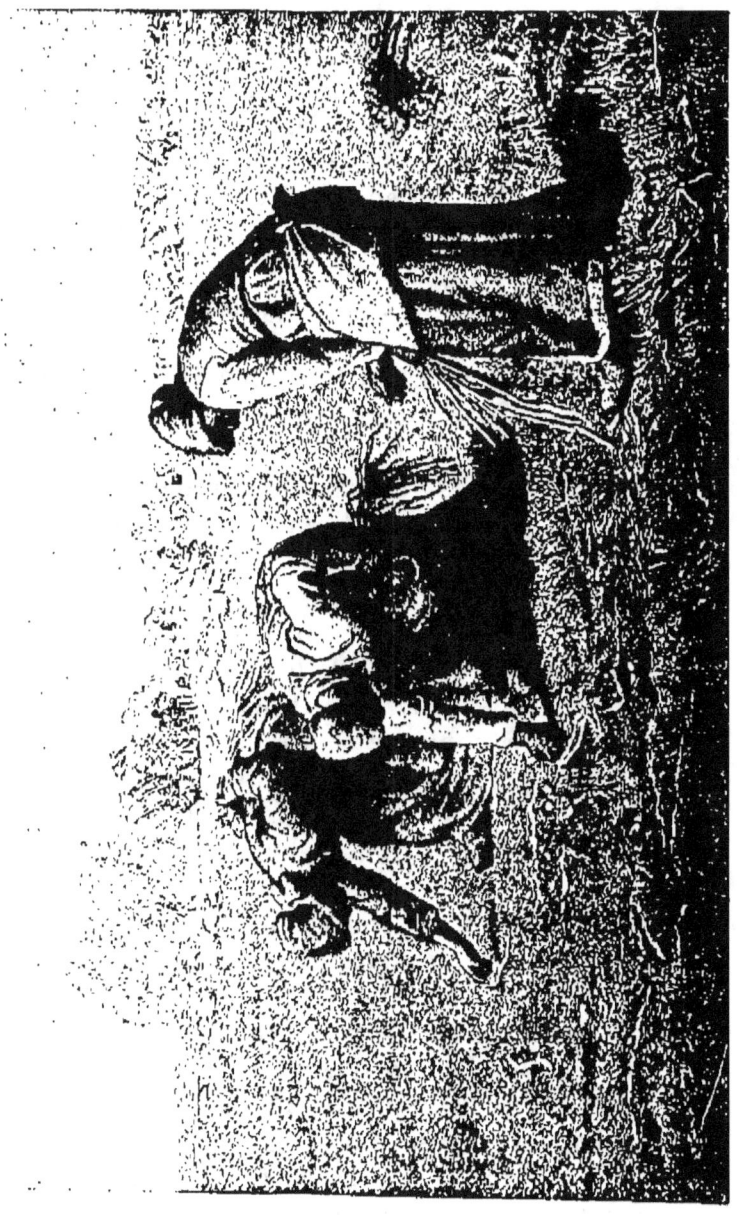

FIG. 76. — MILLET. — LES GLANEUSES. (Musée du Louvre.)

pures et des traditions patriarcales, ses dispositions pour le dessin furent remarquées de bonne heure par un professeur local nommé Mouchel. Bien que devenu, à vingt et un ans, chef du domaine par suite de la mort de son père, il sentit l'appel impérieux de l'art et s'en fut travailler à Cherbourg chez un élève de Gros, M. Langlois; mais le musée de cette ville fut son meilleur maître. Doté, non sans quelque difficulté, d'une petite pension par les assemblées locales, il partit en 1837 pour Paris, travailla chez Paul Delaroche qui comprit assez peu sa nature, et surtout au Louvre, et vécut tant bien que mal des portraits des petites gens parmi lesquelles il se retrouvait le soir. Les conseils d'un camarade nommé Marolle le tournèrent vers le genre anacréontique, et il passa plusieurs années à exécuter pour les marchands des pastiches de Boucher et de Fragonard. Il eut un portrait au Salon de 1840, mais ses envois de 1842 furent refusés. En 1844 on remarqua de lui une *Femme portant une cruche de lait;* après divers séjours à Cherbourg, où il s'était marié, en 1841, avec une jeune fille de la ville, qui le laissa veuf trois ans après, et au Havre où il peignit le portrait d'un officier de marine, conservé au musée de Rouen, il se fixa définitivement à Paris avec sa nouvelle compagne, une Bretonne qui partagea fidèlement toutes les épreuves de sa vie. Les compositions mythologiques alternaient sur son chevalet avec les scènes rustiques, une *Leçon de flûte*, une *Offrande à Pan* (musée de Montpellier) avec un *Homme roulant une brouette d'herbes*, et une *Jeune fille portant un agneau*.

L'*Œdipe détaché de l'arbre*, du Salon de 1847, toile assez confuse par l'excès d'empâtements, fut le dernier tribut de Millet à l'antiquité païenne. En 1848 il envoya un *Vanneur* (musée du Louvre), et une *Captivité des Juifs à Babylone*. Le premier fut signalé avec grands éloges par Théophile Gautier; l'artiste pouvait entrevoir le

succès, quand la révolution de 1848 éclata ; il souffrit plus qu'aucun autre de la gêne générale. L'insécurité de Paris et l'épidémie de choléra de l'année suivante l'amenèrent à se fixer à la campagne, au hameau de Barbizon, près de Melun ; sauf quelques voyages de santé ou de vacances,

Cliché Lecadre

FIG. 77. — MILLET. — L'HOMME A LA HOUE.

en Auvergne, en Alsace, et un court séjour à Londres après la guerre de 1870, il n'en devait plus bouger jusqu'à sa mort, en 1875. Il y vécut en véritable paysan, hiver comme été, de l'existence la plus simple et la plus frugale, souvent malade, plus souvent gêné d'argent, ses charges de famille n'étant point compensées par la vente rare et modique de ses ouvrages. Mais, somme toute, il fut heureux, menant la vie de son choix, dans un milieu

de bois, de cultures, de grands horizons, solitaires et sauvages en dépit de la proximité de Paris, qui n'interposaient nuls voisins fâcheux, nulle société importune entre la nature et lui. C'est dans cette retraite, partagée par Théodore Rousseau, visitée et égayée par Diaz, Charles Jacque et quelques autres, que s'élabora cette œuvre austère et profonde qui a renouvelé dans l'école française la notion de la vie rurale.

Nous ne voulons point suivre pas à pas ses expositions successives, les polémiques qu'elles soulevèrent, les adhésions qui se groupèrent peu à peu autour du peintre. Disons seulement que la faveur du grand public ne lui arriva que sur le tard, après la guerre de 1870; mais sa cause, dès 1857, date de l'apparition des *Glaneuses* [fig. 76] (musée du Louvre), était gagnée auprès des artistes. Ses œuvres les plus illustres sont ces *Glaneuses*, *l'Angelus* (collection Chauchard), la grande *Tondeuse de moutons* (1860), *la Becquée* (id., musée de Lille), *l'Attente* (ou le retour de Tobie), la *Tonte des moutons* (1860), la *Bergère* [fig. 79] (1862, collection Chauchard), *l'Homme à la houe* [fig. 77] (1863), *la Naissance du veau* (1864) auxquels il faut joindre *le Bûcheron et la Mort* de 1859 (musée Jacobsen, à Copenhague). Mais à côté des peintures, qui comprennent encore des paysages comme *le Printemps* (musée du Louvre) et des toiles décoratives représentant *les Saisons*, Millet a exécuté un grand nombre de pastels et de dessins rehaussés où respire peut-être le plus pur de son génie. Ce sont des types de paysans : *la Baratteuse* (musée du Louvre), le *Vigneron au repos;* des scènes familiales : la *Leçon de tricot*, *l'Enfant malade*, *Soins maternels*, des effets de plein air évoquant la paix nocturne ou la désolation de l'hiver : le *Parc à moutons* (musée de Glasgow), *la Herse* [fig. 78], ou des idylles agrestes mettant en relief l'instinctive gentillesse des petites pastoures : *le Nouveau-né*, *Jeunes bergères au repos*, *Bergère assise*

sur une barrière, d'autres motifs encore amplifiant jusqu'à la majesté, par la poésie de l'éclairage, des silhouettes rustiques : les *Puiseuses d'eau*, le *Berger*.

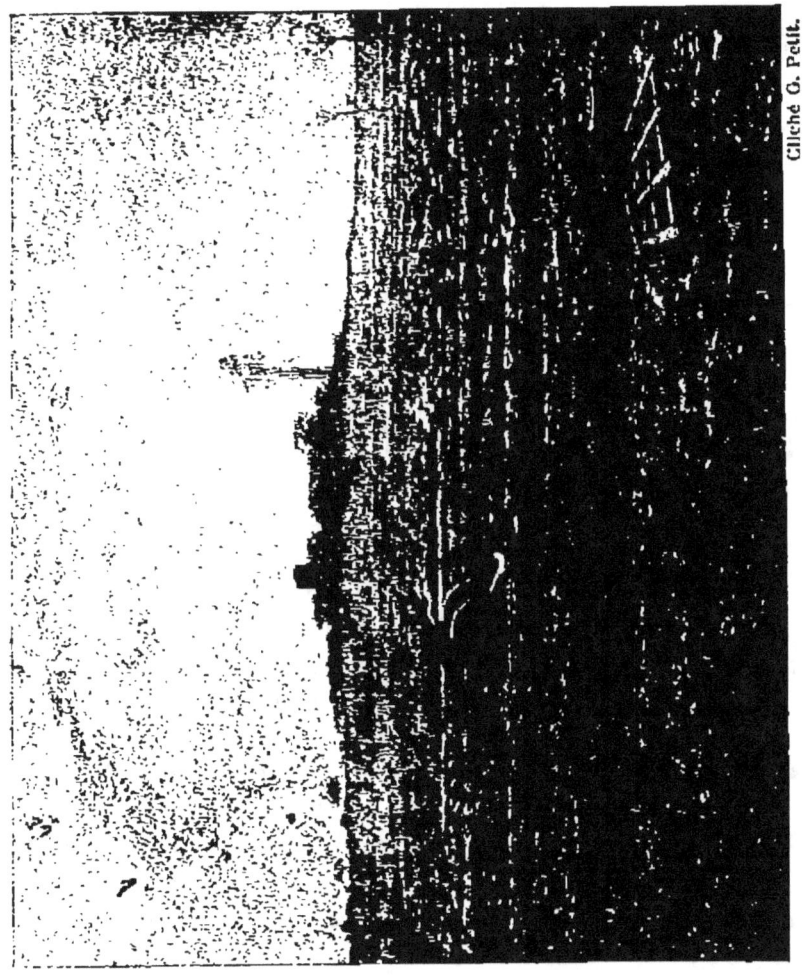

FIG. 78. — MILLET. — LA HERSE.

Cette énumération, extrêmement incomplète, donne pourtant quelque idée de la variété d'inspiration de Millet. Son effort change fréquemment d'objet. C'est tantôt la

représentation du travail manuel, de l'action musculaire, et l'artiste s'attache alors à exprimer l'assiette et l'aplomb de la charpente, à faire sentir la tension ou la pesée des membres. D'autres fois, le paysan devient un motif pittoresque, le point culminant d'un paysage dont l'immensité semble se ramasser dans sa silhouette et dans son geste. Puis ce sont les intermèdes du travail, la sieste, le repas absorbé lentement, les réunions paisibles sous le lumignon, autour de la grosse table. Çà et là, les joies simples et toutes physiques des fillettes, accroupies devant un feu de sarments, suivant de l'œil un vol d'oiseaux migrateurs, plongeant leur jeune corps dans le froid du ruisseau. Aucune place là dedans pour l'idylle, pour la romance; point de couples enlacés, de regards confondus et noyés; point de buveurs chancelants, ni même de jeux rustiques. La vie est un enchaînement de labeurs et de devoirs, payés du seul repos de la conscience et de l'équilibre de la santé. La beauté en réside dans l'obéissance aux instincts salutaires, l'accomplissement des tâches héritées, le tribut de solidarité payé au corps social.

Cette conception si haute et si fière, mais un peu triste et puritaine, a trouvé en Millet son interprète idéal. Nulle convention, nul artifice dans son œuvre. C'est à la réalité seule qu'il demande le caractère, appuyant sur les traits décisifs, éliminant le détail oiseux. Par ces simplifications savantes, ses modèles, sans rien perdre de leur laideur osseuse, de leur fruste carrure, de leur démarche pesante et balancée, prennent une sorte de dignité et de noblesse. On sent en eux les serviteurs d'une loi éternelle, inéluctable, les ouvriers d'une tâche auguste qui consiste à nourrir les hommes, à procurer et faire durer la vie terrestre dans ses conditions essentielles. La nature, d'ailleurs, se charge de donner à leur œuvre un cadre de magnificence et de sérénité. La gloire du soleil, les fêtes de la verdure, les souffles frais du ciel enveloppent ces brèves et

simples destinées et y versent l'apaisement et la quiétude.

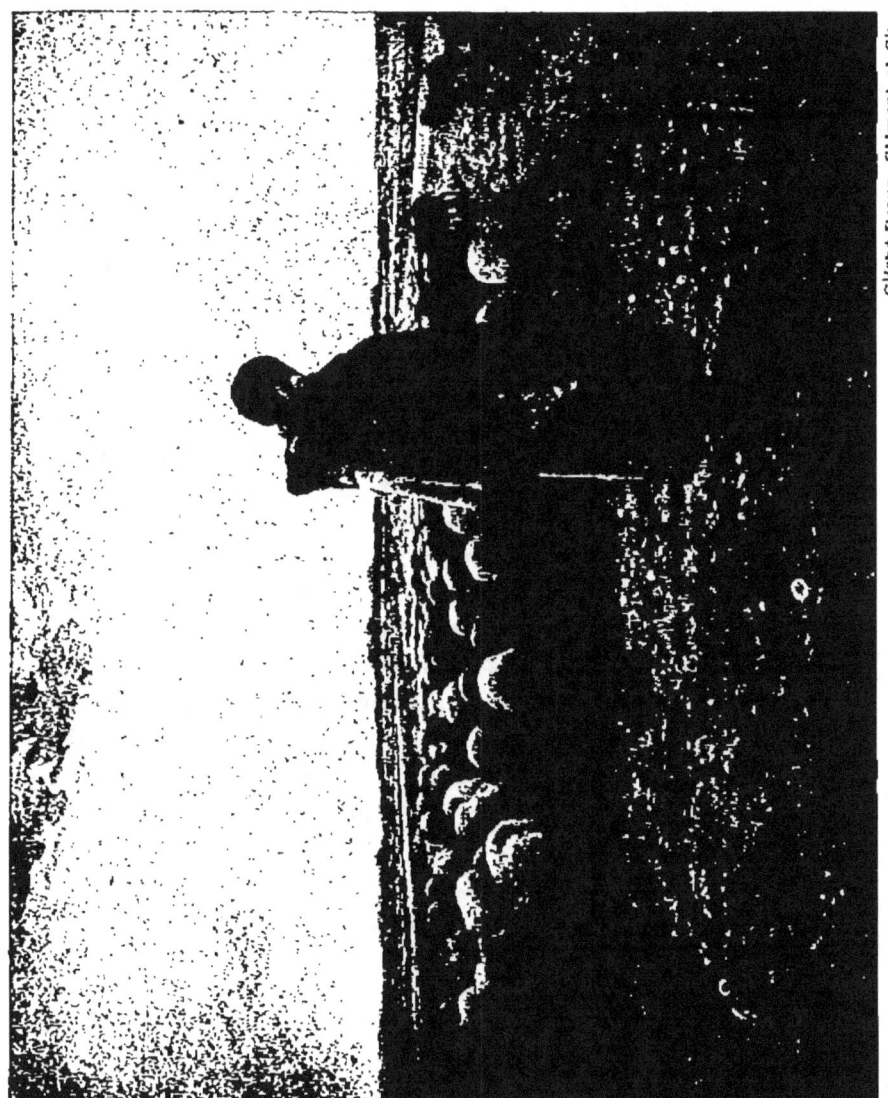

Fig. 79. — MILLET. — LA BERGÈRE. (Collection Chauchard.)

Mais ce philosophe est un peintre, et les questions de

métier se posent pour lui, comme les autres. Sa facture est large et sobre, car il peint de souvenir, ne gardant ainsi dans son cerveau et sa rétine que la ligne maîtresse, le ton fondamental, la déformation caractéristique qui lui donnent l'aspect d'ensemble, l'allure générale. Il emploie très peu de tons, jugeant que le bariolage brise l'unité des figures et éparpille le regard ; celui qu'il préfère est entre le brun et le roux, dont le dosage inégal donne à ses toiles l'aspect tantôt de la terre fraîche, et tantôt du blé mûr ; mais des glacis de bleu et d'émeraude viennent à propos réveiller cette harmonie un peu sourde. La touche est, par malheur, souvent uniforme et molle, et n'a pas la franchise d'effet de ses dessins ou de ses eaux-fortes (le *Départ pour le travail, la Grande bergère, Femme faisant manger son enfant*, etc.), merveilleusement déterminés dans leurs plans par le réseau tour à tour lâche et serré des hachures. Telle qu'elle est, néanmoins, elle suffit à exprimer les saillies, les volumes, les résistances, et traduit comme il faut la massiveté placide des tâcherons et des animaux. Quant à l'intensité d'expression des formes, à leur rapport avec les objets voisins, à leur dégradation dans l'atmosphère, c'est affaire à son dessin synthétique de les rendre, et il s'en acquitte à merveille. Nul n'a, depuis Poussin, dont Millet rappelle la figure grave et méditative, plus étroitement associé la nature et l'homme, mieux marqué leur dépendance réciproque, les liens d'accoutumance, de sympathie, d'analogie qui les unissent ; le sol a, dans ses œuvres, donné quelque chose de son endurance et de son instinctive majesté à ceux qui l'habitent, le façonnent et le fécondent.

Courbet. — Auprès de cette figure presque biblique, la physionomie matoise et faraude de Gustave Courbet fait assez pauvre mine. Mais il y eut chez cet ami des humbles, moins touché des vertus du travail résigné, que curieux

du vagabondage hasardeux des chemineaux, des illicites aubaines du braconnier, des écoles buissonnières de toute sorte, une manière, sinon de réformateur, du moins de réfractaire, dont le talent doit peut-être à ce pli de son esprit sa saveur fruste et sa liberté d'accent. Il était né à Ornans, en 1819, d'une famille aisée, qui rêvait pour lui les triomphes du barreau ; mais, dès sa sortie du petit séminaire, l'envie de peindre le prit, et il travailla avec un artiste obscur de Besançon, nommé Flageoulot ; à Paris, même gamme : l'école de droit fut vite délaissée pour les ateliers en renom, Steuben d'abord, puis Auguste Hesse. Un romantisme confus bouillonnait en lui, enfantant tour à tour un *Loth et ses filles*, une *Odalisque*, une *Lélia*. Il exposa, en 1844, son portrait, mais se vit refuser les *Amants dans la campagne*, ainsi que *l'Homme blessé*, morceau d'une rare fermeté qu'a recueilli le Louvre. Autre refus, en 1846, pour *l'Homme à la pipe*, du musée de Montpellier.

Cinq tableaux au Salon sans jury de 1848, *l'Après-dînée à Ornans*, à celui de 1849 affirmèrent définitivement en lui un exécutant magnifique. Cette dernière toile (musée de Lille), malheureusement très fatiguée, met en scène, dans une chambre assez sombre, trois compagnons, la pipe aux lèvres et le verre à portée, en écoutant un quatrième qui berce de son violon leur béatitude digestive et le sommeil d'un gros chien assoupi à leurs pieds. C'est une composition tout hollandaise de caractère, d'une largeur et d'une aisance de touche superbes, d'une belle qualité de pâte et d'enveloppe, où sonne vraiment la maîtrise. L'année suivante, ce fut mieux encore, avec l'*Enterrement à Ornans* (musée du Louvre), et les *Casseurs de pierres* [fig. 80] (musée de Dresde). Dans un paysage entouré de toutes parts de hauts plateaux calcaires, au soir tombant, un mort vient d'atteindre sa fosse, escorté des vieilles femmes en mantes noires, des

citadins endimanchés, des chantres vêtus et coiffés de rouge, du clergé en ornements de deuil; agenouillé sur le sol, le fossoyeur attend la bière portée à bras. Il y a là une collection de types locaux vraiment extraordinaires de trivialité, de décrépitude rabougrie, confinant presque à la caricature. La critique s'en émut, et affecta d'y voir une sorte de dérision de la mort; rien de semblable n'avait effleuré l'artiste, l'ivresse du vrai seul avait guidé son pinceau dans l'implacable travail des ressemblances, qu'aggravaient encore, aux yeux des Parisiens, des accoutrements saugrenus. L'œuvre, un peu vaste pour sa portée, garde dans ses tonalités assombries une saveur intense. Quant aux *Casseurs de pierres*, c'est peut-être le morceau le plus accompli qu'ait exécuté Courbet : la simplicité tranquille de l'action, la facture robuste des deux personnages; la coloration, d'une richesse et d'une harmonie extrêmes dans sa gamme fauve relevée de gris et de vert, y sont dignes d'admiration.

Mais il ne resta pas, par malheur, à ce point d'équilibre; il y a dans presque tous les ouvrages qui suivirent, des lourdeurs, des maladresses, des affectations de vulgarité, et çà et là, une sorte de rhétorique qui déplaisent. Le naturalisme l'avait définitivement conquis (et il fallait l'entendre railler d'un rire gras « mossieur Raphaël »), mais prenait chez lui quelque chose de provocant et d'infatué, comme dans ses *Baigneuses* (1853, musée de Montpellier), dont les formes sont vulgarisées à plaisir, ou dans ce tableau de la *Rencontre* (1855, musée de Montpellier), malicieusement baptisé par le public : *Bonjour, monsieur Courbet!* ou la déférence de l'amateur Bruyas à l'égard du peintre s'exprime par une mimique d'une obséquiosité excessive.

Même prétention dans une vaste composition, *l'Atelier* (1855); le peintre y groupe autour de son chevalet une foule de personnages, mi-portraits, mi-allégories, témoi-

gnant par leur réunion de l'apostolat qu'il assignait à l'« Artiste » dans la société humaine. Un nu puissant et sobre, du moins, y parlait juste et bien. L'affectation

FIG. 80. — COURBET. — LES CASSEURS DE PIERRES. (Musée de Dresde.)
Cliché Lecadre.

de profondeur reparaît dans le portrait de Proudhon (musée de la Ville de Paris), dont l'attitude de « penseur » est des moins heureuses, dans l'*Aumône du mendiant*,

de 1868, avec le geste emphatiquement grandiose du vieux chemineau. On se repose heureusement de ces outrances calculées devant des scènes de travail simples et naturelles comme les *Cribleuses de blé* (1855, musée de Nantes), des compositions avec animaux, d'un grand style, telles que le *Rut des cerfs* (1861, musée du Louvre), ou la *Biche forcée sur la neige* (1867, musée de Besançon), tableau plein de mouvements saisis et de raccourcis audacieux; des paysages du Jura, ravins rocailleux, gorges vertes et fraîches où filtre une lumière mystérieuse (*le Ruisseau du puits noir*, 1855, musée du Louvre; *la Remise des chevreuils*, 1866 [fig. 81], id.), ou coteaux d'un vert tendre et laiteux qu'endeuille la funèbre ascension des sapins. Par contre, les marines prises sur la côte normande, comme *la Vague* (musée du Louvre), affectent la compacité du mortier, et il y a des fautes de proportion dans la *Sieste pendant les foins* (musee de la Ville de Paris), et des sous-entendus malséants dans son grand tableau de nu : la *Femme au perroquet*, peint pour Khalil Bey.

Cependant l'artiste militant se doublait peu à peu, en Courbet, d'un propagandiste politique; déjà le *Retour de la Conférence*, de 1863, qui présente en grandeur naturelle des curés ivres entrechoquant leurs titubations, constituait un véritable manifeste anticlérical. On sait le bruyant refus de la croix de la Légion d'honneur en 1870, et, par un acheminement graduel, l'affiliation du peintre au parti révolutionnaire et la part qu'il prit à la Commune de Paris. Condamné par le conseil de guerre à six mois de prison pour usurpation de fonctions et destruction de monument public (la colonne Vendôme, dont les frais de réédification, montant à 323 000 francs, furent mis à sa charge), il se fixa en Suisse en 1873. Bien qu'en repos désormais, sa santé ébranlée par les angoisses de la fuite et le régime de la détention ne fit plus que dé-

cliner; il travaillait néanmoins toujours à des paysages et à des natures mortes, mais il était à bout de souffle.

FIG. 81. — COURBET. — LA REMISE DES CHEVREUILS. (Musée du Louvre.)

Il mourut à la Tour de Peilz, près de Vevey, en 1877.
Il faut isoler, chez Courbet, le pur artiste du sophiste turbulent et du politicien étourdi qu'il a été, pour ne le

considérer que dans son œuvre peinte. Elle est pleine de
qualités de premier ordre, et rien dans le métier ne sent le
révolutionnaire, mais au contraire la tradition, largement
comprise et interprétée, des naturistes hollandais et espa-
gnols. C'est le même sens des réalités tranchées et crues,
servi par le même amour des belles matières et un égal
ragoût dans l'exécution. Courbet peint du premier coup,
avec des tons purs crânement étalés au couteau à palette;
il modèle dans la pâte par grands accents décisifs posés
dans le sens de la forme, et se plaît aux belles coulées où
tremble un rayon. Ses ombres, toutefois, sont souvent
lourdes et noires, et les bitumes dont il les réchauffe y ont
parfois déterminé de fâcheux désordres. Il n'a rien intro-
duit de nouveau dans la peinture française : ni raffinement,
ni mystère, ni sentiment des fluides impondérables et des
ambiances lumineuses; il s'est contenté d'être un superbe
ouvrier, et ce mot exprime bien à la fois la franche bravoure
de sa technique et ce qu'il y a en lui de vulgarité avanta-
geuse et satisfaite. Tel qu'il est, au demeurant, on lui doit
cette justice qu'il a opportunément rappelé une école, ané-
miée par la fausse distinction et les mièvres élégances, au
beau métier dru et copieux des grands réalistes.

LEGROS. — Les meilleures qualités de Courbet se retrou-
vent chez Alphonse Legros (1837). Né à Dijon, il eut pour
maître Lecoq de Boisbaudran, professeur très distingué qui
enseignait à ses élèves à se passer du modèle pour peindre,
après l'avoir scrupuleusement étudié sous tous ses aspects,
laissant à la mémoire le soin de le reconstituer ensuite; il
débuta en 1857 avec un portrait de son père (musée de
Tours) loyalement observé et rendu. L'*Angelus*, maintenant
en Angleterre, suivit, en 1859. L'*Ex-voto* (musée de Dijon)
de 1861, *le Lutrin* (1863) eurent si peu de succès que,
talonné par le besoin, et utilisant quelques relations
anglaises, il se fixa à Londres, où, au bout de quelques

FIG. 82. — RIBOT. — SAINT-SÉBASTIEN. (Musée du Luxembourg.)

Cliché Giraudon.

années, Poynter lui céda sa place de professeur à University-College, qu'il occupa dix-huit ans. L'esprit tourné vers les choses de la religion, il les évoqua dans les milieux populaires, avec les *Femmes en prière* (1860, Tate Gallery), le *Baptême* (1869), la *Bénédiction de la mer* (1872), non sans retracer divers épisodes de l'Évangile (*Retour de l'Enfant prodigue*), de la légende des saints (*Lapidation de saint Étienne*) et de l'histoire de l'Église (l'*Amende honorable*, musée du Luxembourg). Il a fait de très nombreux portraits à la pointe d'argent, et gravé quantité d'eaux-fortes : la *Mort du vagabond*, l'*Orage*, l'*Incendie au village*, le *Triomphe de la mort*, etc., d'un beau sentiment de nature et d'un accent pathétique. Sa peinture, qui, dans l'*Amende honorable*, se rapproche, par l'acéré du trait et la fraîcheur limpide du ton, de certains primitifs, est large, grasse, d'une richesse étoffée, faite de consonnances graves, dans les sujets modernes (voir en particulier l'*Ex-voto* et la *Dame au chien* du musée d'Alençon).

TH. RIBOT. — Bien que Théodule Ribot (1823-1891) ait fréquemment abordé les sujets dits « de style », il relève du réalisme par l'accent populaire et la sympathie humaine qu'il y porte, et plus encore par la crudité savoureuse de sa facture. Il se plaît aux scènes de violence et de sang, mais c'est un tendre qui saisit là, soit une occasion de s'apitoyer sur des martyrs, soit un prétexte à anathèmes contre la barbarie et la férocité des hommes. Ses thèmes favoris, comme les caractères de sa technique, le rattachent à cette rude école napolitaine qui enfanta les sombres génies de Caravage et de Ribera. Le *Saint Sébastien* [fig. 82] (musée du Luxembourg) et *le Supplice des coins* (musée de Rouen) appartenaient au cycle des tragédies; *le Bon Samaritain* et *Jésus parmi les docteurs* (musée du Luxembourg) interprètent l'Évangile et ses paraboles dans un sentiment familier et attendri à la Rem-

brandt. *L'Huître et les Plaideurs* (musée de Caen) raille la vénalité de la justice officielle.

Tout ramène, dans l'œuvre de Ribot, aux humbles et aux pacifiques. Il aime, par contraste avec les atrocités de l'histoire, à contempler des spectacles de méditation et de silence, quelque rabbin

> Versant sur une bible un flot de barbe grise,

quelque grand'mère à besicles sommeillant sur un tricot commencé, sans laisser de s'amuser au tumulte jovial d'un *Cabaret normand*, au naïf compagnonnage d'une fillette et d'un chien. Les types rugueux des marins tannés par l'embrun, les visages couperosés des vieilles ménagères (*la Comptabilité*), l'affairement comique des marmitons et leurs affublements falots lui sont prétextes à beaux emportements de brosse, à modelés frappés en médaille, à jeux délicats des blancs sur le rougeoiement des fournaises; de même les natures mortes qui sont, chez lui, d'une frugalité rare, mais d'une santé superbe, exaltent leurs fraîches carnations au contraste du grès rêche des marmites et de l'émail sourd des poêlons. Son procédé, par malheur, est assez artificiel, c'est l'intervention systématique, tant reprochée au Caravage, d'ombres opaques, complaisantes ténèbres qui cernent et avivent les clairs du centre de la toile, et donnent à trop peu de frais aux parties privilégiées un repoussé brutal qui frappe l'œil, mais le lasse vite par la monotonie et le manque de vérité atmosphérique.

BONVIN. — François Bonvin (1817-1887) forme avec lui un contraste complet. Aucune vision tragique n'effleure ce contemplatif studieux et calme qui aime les vies encloses, les colloques à voix basse, les besognes soignées, les ustensiles propres. Le recueillement des cloîtres, les lentes promenades dans le préau, les réfectoires, pleins du bourdon-

nement des bénédicités, l'atelier de couture où s'affairent les orphelines, la petite chaire d'où le catéchiste domine de son grave maintien les rangées attentives de tabliers bleus et de béguins noirs, le laboratoire de quelque « père » en froc brun, avec ses alambics bien fourbis, c'est de quoi passionner son œil et occuper sa main pendant des années. Mais il aime aussi, comme Peter de Hooch, les vestibules carrelés où s'escrime le balai, la servante avec son seau de cuivre qu'elle remplit à la fontaine, devant de claires enfilades d'offices et de lingeries. Et à l'exemple de ses bons maîtres, il traite ces choses modestes d'un pinceau respectueux et comme attendri, s'attachant à l'exact rendu des matières, au naturel des physionomies, à l'inconsciente adaptation des gestes, révélateurs de l'habitude et du caractère. La lumière intérieure, avec son glissement insinuant, ses nappes tranquilles, les échanges de coloration qu'elle provoque entre les objets, est le grand agent d'harmonie et de beauté dans ces demeures ordonnées qu'elle pare de ses changeants prestiges. La seule infériorité de Bonvin, en ces transcriptions si exactes, où il s'est méritoirement abstenu de tout élément rétrospectif, pour n'introduire dans des images de vérité aucun ingrédient suspect, est une certaine lourdeur insistante de l'outil qui donne au travail quelque chose de peiné et d'un peu morose. Un peu plus de laconisme, quelques abréviations heureuses, et nous aurions eu, nous aussi, un petit maître à opposer à la trop favorisée Hollande (L'*Ave Maria* [fig. 83], *la Fontaine, le Benedicite*, musée du Luxembourg).

Amand Gautier (1825-1894) a traité comme Bonvin, mais avec moins de minutie patiente et dans une gamme plus fraîche, des sujets empruntés à la vie des religieuses, et de préférence, des sœurs de charité; il y glisse seulement çà et là un soupçon de sentimentalité. Tous deux sont de beaux peintres de natures mortes, plus

LA PEINTURE SOUS LE SECOND EMPIRE 215

FIG. 83. — BONVIN. — L'AVE MARIA. (Musée du Luxembourg.)

magistrales chez Bonvin, d'une grâce négligée chez Gautier. Édouard Brandon (1831-1897) déploie les mêmes qualités que Bonvin, avec de belles résonances graves de ton, dans un genre un peu étroit : les intérieurs de synagogues et les assemblées juives. Élie Servin (1829-1884), entremêle les paysages de banlieue verdoyants et drus, pris généralement dans la vallée du Morin, et les études de cours intérieures dont la lumière perpendiculaire caresse les moisissures et les mousses, avec leurs puisards, et les ateliers ou appentis qui y abritent le travail domestique. La palette de Courbet relève de ses beaux accents ces humbles gîtes, dont les habitants sont généralement absents (*le Puits du charcutier*, musée du Louvre). François Bonhomme (1809-1881), tout au contraire, se plaît à la mise en scène de l'activité industrielle, aux opérations de la fonte, du puddlage, du laminage, dans les grandes usines métallurgiques pleines de bruit et de vapeur diffuse. Les formes gigantesques et singulières des machines, la trépidation des volants et des roues en marche, les feux bizarrement distribués des luminaires luttant avec la clarté poudreuse du jour et le rougeoiement des brasiers, fournissent des motifs d'une nouveauté saisissante et grandiose dont il eut le mérite de comprendre, dès 1838, la haute valeur pittoresque, et dont il sut rendre avec une vérité pleine d'énergie la beauté formidable et troublante.

La conception réaliste s'atténue, s'édulcore, pour ainsi dire, dans les œuvres des artistes qui suivent, et qui en ont tempéré l'âpreté, soit par une recherche systématique des éléments de poésie que peuvent receler les populations et les mœurs rurales, soit par un goût marqué pour les élégances et les curiosités de la mode.

Jules Breton. — Jules Breton, né en 1827 à Courrières, en Artois, étudia sous le peintre belge Félix de Vigne,

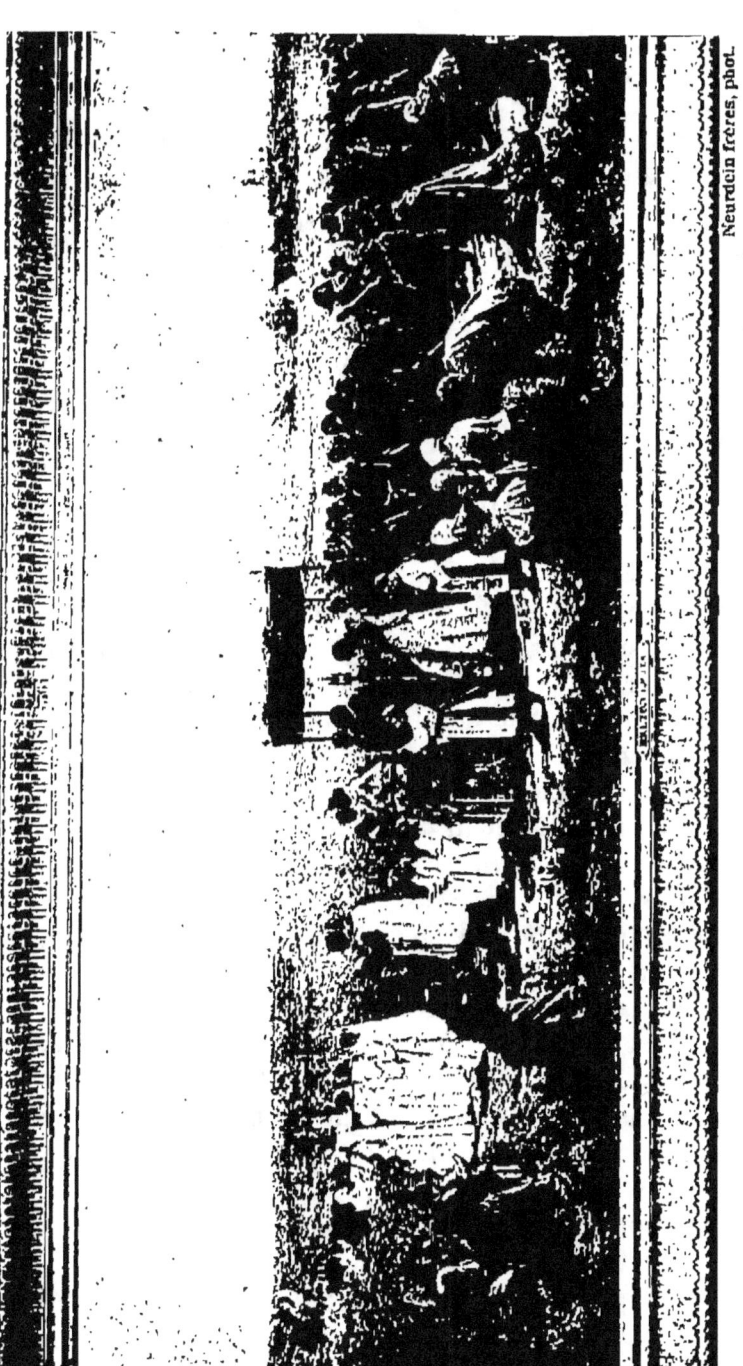

FIG. 84. — JULES BRETON. — LA BÉNÉDICTION DES BLÉS. (Musée du Luxembourg.)

dont il devait épouser la fille, et arrivant à Paris dans le désordre de la Révolution de 1848, commença par des sujets très sombres : *Misère et désespoir* en 1849, *la Faim*, en 1850. Peu à peu son imagination se rasséréna, et sollicité, comme George Sand à la même époque, par les spectacles rustiques, il s'attacha à en exprimer la beauté traditionnelle et les rites immuables. *Le Retour des moissonneurs* en 1853, *la Bénédiction des blés* en 1857 [fig. 84] (musée du Luxembourg), *le Rappel des Glaneuses* (id.) et *la Plantation d'un calvaire* en 1859 (musée de Lille), sont des compositions d'une belle ordonnance, d'une tonalité harmonieuse, où l'on ne peut critiquer qu'une recherche un peu excessive du style, acquis parfois aux dépens de la vérité profonde et intime des types et des allures. Le succès considérable de ces ouvrages devait engager l'artiste plus avant dans cette voie; l'égalité réglée de sa production, la fraîcheur riante de ses inspirations ont fixé sur lui la faveur publique, que justifie le charme réel d'un grand nombre de ses toiles. Citons seulement, parmi les plus heureuses : *A la Fontaine*, sa médaille d'honneur de 1872 (musée de Quimper), *les Feux de la saint Jean*, *l'Étoile du soir*, *les Premières communiantes*.

Avant lui, Adolphe Leleux (1812-1891) avait, dès 1838, fixé son chevalet en terre bretonne et popularisé les larges braies flottantes, les vestes soutachées et les grands chapeaux ronds, comme les jolies coiffes aux brides voltigeantes, dans une suite de compositions pleines de mouvement et de belle humeur (la *Danse bretonne*, 1843 ; le *Retour du marché*, 1847 ; les *Joueurs de boules*, 1861, etc.), tandis que son frère Armand (1818-1885) poussait ses investigations, également consciencieuses et lucides, en Espagne et en Italie (*Arrieros andaloux*, 1847 ; *une Posada*, 1849 ; *le Couvent de Sassuolo* 1864). De son côté, Edmond Hédouin (1820-1889),

à la suite de pérégrinations analogues et aussi fructueuses, abandonnait l'Algérie et les Pyrénées pour peindre, en pleine Beauce, ses *Glaneuses pendant l'orage* (musée du Luxembourg). Mais c'est surtout comme graveur à l'eau-forte qu'il s'est acquis une réputation solide.

Les mœurs accueillantes, l'aspect plantureux et les costumes si récréatifs de l'Alsace trouvèrent, d'autre part, d'excellents interprètes. Gustave Brion (1824-1877) avait débuté en 1847 par un *Intérieur à Dambach* que suivirent des *Schlitteurs de la Forêt-Noire* (1853), un *Train de bois sur le Rhin* et un *Enterrement dans les Vosges* (1855), une *Noce alsacienne* (1855), les *Pèlerins de Saint-Odile* (1863, musée du Louvre), *le Jour des Rois* (1865). Sa facilité d'arrangement, sa palette luxuriante, la verve dégagée de son exécution reçurent le meilleur accueil. Entre temps, il s'était converti à l'archéologie et exécuta diverses restitutions (*Siège d'une ville par les Romains*) qui attirèrent sur lui l'attention de Napoléon III, occupé à son histoire de Jules César. Mais la plus originale et la plus durable de ses œuvres est son illustration dessinée pour *les Misérables* de Victor Hugo, pleine d'ampleur et de caractère, et d'un excellent sentiment historique. La destinée de Charles Marchal (1826-1877) fut moins égale et moins heureuse; voué de bonne heure à la peinture de genre, l'Alsace l'avait bien inspiré, en donnant une base solide d'observation à son talent allègre et cordial; *le Choral de Luther* (1863) et *la Foire aux Servantes* (1864) ont longtemps fait la joie des visiteurs du Luxembourg; des sujets parisiens dont la mondanité s'agrémentait d'une philosophie très accessible : *Pénélope* et *Phryné* (1868), lui valurent une vogue passagère. Mais une fatigue précoce, des troubles de la vue assombrirent sa vie, qui se termina par un suicide. Adolphe Jundt (1830-1884) finit de même, sans cause connue. Ce fut un paysagiste charmant (*Sous bois*, 1883; les *Iles du Rhin*), doublé d'un humo-

riste exhilarant (*l'Invitation à la noce, le Premier né*, le *Dimanche au pays de Bade*), satirisant gaiement, mais sans fiel, les allures un peu lourdes et le débraillé intermittent des Rhénans des deux rives.

Feyen-Perrin (1826-1888) s'est extrêmement dispersé; des compositions empruntées au Dante (*le Cercle des voluptueux*, 1859), à la vie réelle (*Leçon d'anatomie du docteur Velpeau*, 1864, musée de Tours), à l'histoire (*le Corps de Charles le Téméraire retrouvé près de Nancy*, 1865); des nus larges et délicats tout à la fois, l'acheminèrent aux études du pays breton, qu'il traita fidèlement quant aux costumes, avec une certaine mièvrerie sentimentale dans les têtes (la *Vanneuse*, le *Retour de la pêche aux huîtres*, 1873, musée du Luxembourg; *Cancalaises à la Source*). L'affinement poétique de la race est heureusement servi dans ses toiles par la couleur, d'une tenue distinguée dans sa dominante gris-perle. Enfin les intérieurs mondains de Paris, la vie douillette des femmes à la mode, parmi les bibelots précieux, furent excellemment traduits par un artiste, bruxellois à la vérité, mais dont le fond d'esprit et la résidence assidue parmi nous firent un Français d'adoption, Alfred Stevens (1828), coloriste et clair-obscuriste de race, qui a traité ses séduisants modèles avec des caresses de touche et des exquisités de nuances dignes des Flamands du plus beau temps (*Après le bal*, musée du Luxembourg; la *Dame en rose, A l'Atelier*, musée de Bruxelles; *la Rentrée, Miss Fauvette, la Veuve, Liseuse, la Visite, l'Inde à Paris*, etc.).

Un de ses compatriotes, Gustave De Jonghe (1829-1893), également doué d'un œil délicat, a traité les mêmes sujets, mais la mignardise, chez lui, dégénère souvent en fadeur. Comme s'il était dit que les élégances de la Parisienne, aussi bien que les aspects pittoresques de nos rues (dont Menzel fut, vers la fin du second Empire, le notateur incroyablement perspicace et véridique), devaient surtout inspirer

les étrangers, c'est un Hambourgeois de naissance, Ferdinand Heilbuth (1825-1889), d'abord adonné au genre historique (*Le Tasse à Ferrare*), puis à l'analyse finement ironique de la Rome pontificale, avec ses conclavistes valétudinaires, ses lourds équipages et ses valets galonnés, (*Promenade des cardinaux au Monte-Pincio*, 1863 ; *Cardinal montant dans son carrosse*, 1865 ; *Antichambre*, 1866), qui a laissé la transcription, sinon la plus fidèle, du moins la plus agréablement suggestive des plaisirs mondains de l'été, garden-parties, canotages, etc., entre 1860 et 1880. Les claires toilettes aux nuances tendres, fleuries d'ombrelles et d'écharpes, s'y encadrent harmonieusement entre les massifs d'azalées, le gazon clair des pelouses, et l'argent des rivières qu'égratigne le sillage des cygnes majestueux. C'est un peu du Watteau en surface, sans magie et sans rêve, mais le positivisme insoucieux d'une génération experte aux jouissances s'y exprime à souhait (*Au Jardin*, *Présentation*, *Villégiature*, *un Samedi*, etc.)[1].

MANET. — Il y a loin de ces images gracieuses aux œuvres hardies, brutales, incorrectes parfois, mais pleines de personnalité et de saveur d'Édouard Manet (1832-1883), avec qui le réalisme, toujours honni des jurys officiels, incompris et raillé du public, accomplit une seconde et décisive étape. Né d'une famille de magistrats, sa famille, pour couper court à ses velléités artistiques, l'embarqua à

1. Le napolitain de Nittis (1846-1884), fixé de bonne heure à Paris, peignit les rencontres et réunions mondaines du Bois de Boulogne et de Longchamps ; un séjour à Londres l'achemina vers l'impressionnisme, et il compta dès lors, chez nous, parmi ceux qui en adaptèrent le plus heureusement les principes aux représentations de la vie élégante et aux vues urbaines (la *Place des Pyramides*, au musée du Luxembourg). Il faudrait encore citer, parmi les étrangers quasi-naturalisés par un long séjour, l'allemand Schreyer (1828-1899), peintre habile de chevaux et de sujets militaires, le paysagiste anglais Wyld (1806-1889) ; le *Mont Saint-Michel vu d'Avranches*, musée du Luxembourg) et le Danois Schenck (1828-1901), animalier humoristique qui eut son heure de succès.

seize ans sur un transport à destination de la Guadeloupe, et il fit, en qualité de novice, un voyage au long cours qui lui laissa d'agréables impressions de nature, consignées au fur et à mesure sur ses albums. Mais une fois de retour, ses insistances eurent raison du mauvais vouloir des siens, qui le laissèrent entrer chez Couture. On était à la veille du 2 décembre, dont il put voir de très près quelques-uns des plus sanglants épisodes. Il fit divers voyages en Allemagne, en Italie, où Venise l'enchanta, et en particulier ses Tintoret; puis ce fut le tour des Espagnols du musée du Louvre. On en voit l'influence dans ses tableaux de début du Salon de 1861 : *Guitarrero*, et le portrait de son père et de sa mère. Du premier, Th. Gautier aima la crânerie populaire et la belle pâte. La même hantise s'affichait dans *le Gamin au chien*, *l'Enfant à l'épée*, et dans une composition singulière et hybride : *le Vieux musicien*.

Le Déjeuner sur l'herbe, de 1863 (collection Moreau-Nélaton), montra chez Manet un talent tout à fait émancipé. Déjà, l'année même du *Guitarrero*, il avait peint un sujet de plein air, *la Musique aux Tuileries*, plein d'un foisonnement lumineux de toilettes claires, soutenu par les noirs très francs que fournissaient les vêtements masculins. Mais, cette fois, les audaces de la palette s'aggravaient d'une véritable provocation au goût bourgeois : non seulement la répartition admise des lumières et des ombres était bouleversée dans cette toile, uniformément claire et tirant tout son piquant de l'heureuse gradation des valeurs, mais deux nus féminins, dont l'un entier, sans restrictions, se juxtaposaient à des hommes en jaquettes. Sans se demander si ce n'était point là simple reprise d'une tradition vénitienne empruntée à Giorgione et à Titien, on cria à l'indécence et au scandale; toutes les convenances étaient enfreintes, comme toutes les conventions. L'œuvre fut refusée, et une notoriété de mauvais aloi s'attacha dès lors au nom de Manet. *Les Anges au tombeau du Christ*, retour à la

manière espagnole du peintre, avec des gris dignes du Greco, et un *Combat de taureaux* furent reçus en 1865 ;

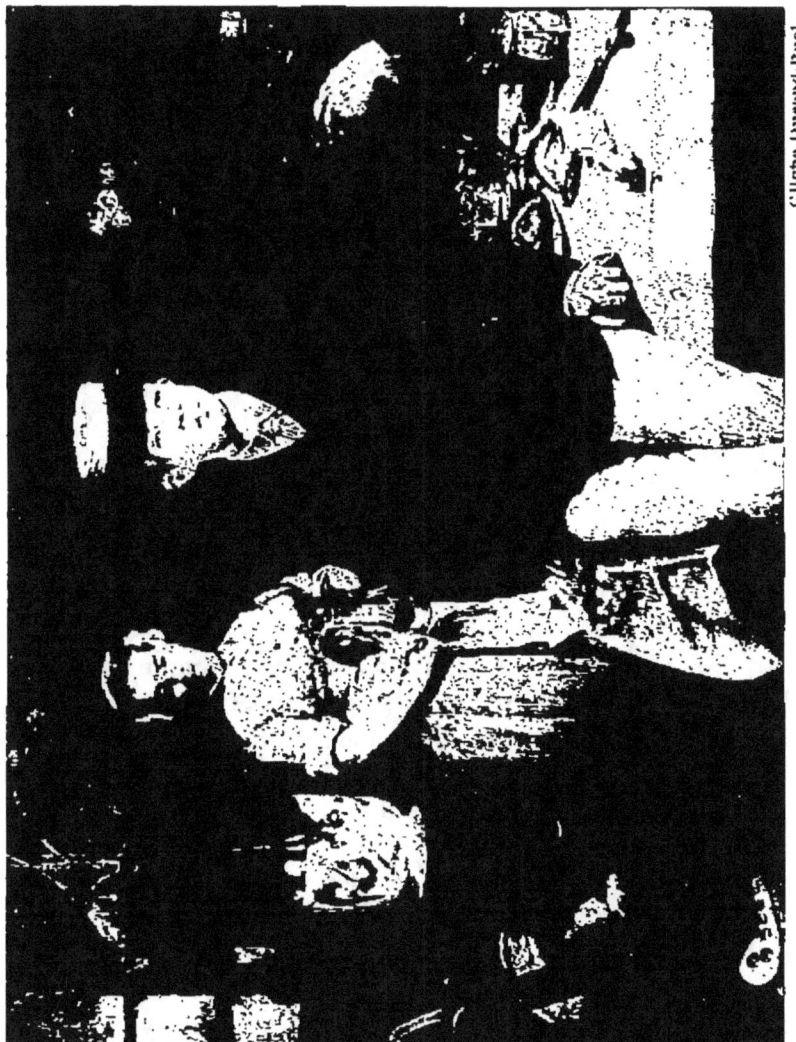

FIG. 85. — MANET. — LE DÉJEUNER.

le *Jésus insulté* du Salon suivant, et surtout l'*Olympia* qui l'accompagnait, déchaînèrent de nouvelles fureurs.

C'était un déshabillé, plus encore qu'un nu, avec des accessoires : négresse apportant un bouquet, chat noir, qui évoquaient la débauche vénale dans tout son cynisme. On ne remarqua pas que ce petit corps nerveux et fluet faisait avec le blanc des draps un accord d'une délicatesse rare et nouvelle. Par contre-coup, les deux envois de 1866 : le *Fifre de la garde* et le portrait de Rouvière dans *Hamlet* (collection Vanderbildt à New-York) furent refusés sans phrases. Ce n'en étaient pas moins deux morceaux précieux, l'un par la largeur de sa touche et la vibrante harmonie de la veste et du pantalon avec les jaunes du bonnet de police et le blanc cru du baudrier, l'autre par la magnifique qualité des noirs, moelleusement dégradés sur les gris du fond. Cependant, sans se décourager d'une nouvelle injustice, son exclusion de l'Exposition universelle de 1867, Manet réunit dans un baraquement spécial avoisinant celui qu'occupait Courbet, cinquante de ses toiles. Un public moins prévenu que celui d'alors eût ouvert les yeux aux rares qualités qui ressortaient d'un tel ensemble. Malgré la modernité familière des thèmes, on sentait là un talent primesautier, abréviateur hardi, synthétiste puissant de la famille des Goya et des Franz Hals, fondant heureusement dans sa personnalité complexe les ressouvenirs et les impressions directes et enrichissant ainsi l'art d'une vision et d'une œuvre originales.

Les envois saillants de Manet aux Salons suivants furent : en 1868, le portrait d'Emile Zola, le plus convaincu et le plus militant de ses défenseurs ; en 1869, *le Balcon* (musée du Luxembourg), qui n'est pas de ses meilleures œuvres, et *le Déjeuner* [fig. 85], qui y tient au contraire un des premiers rangs ; on ne peut se lasser de la symphonie en gris et noir de cette dernière toile, avec la magnifique figure du jeune homme en veston de velours et le délicieux éclat de la nature morte. Le portrait d'Eva Gonzalès, au Salon de 1878, était un bouquet de tons

clairs harmonisés sans sauces, sans liaisons factices, par l'heureux rapport des valeurs: on le proclama discordant

FIG. 86. — MANET. — LE BON BOCK.
(Collection J.-B. Faure)

et criard. De cette époque datent le portrait de Théodore Duret en complet gris, *l'Exécution de Maximilien* à Qué-

retaro, dont il existe deux versions, l'une et l'autre saisissantes dans leur brutalité rapide.

La guerre survint, Manet servit dans l'état-major pendant le siège, et, dès l'armistice, se rendit dans les Pyrénées. Il peignit au passage un *Port de Bordeaux*, et peu après un *Port de Boulogne* le soir, avec le steamer en partance; la vie mouvante de l'eau, où dansent les grands reflets des coques, a rarement été mieux exprimée. A ces marines se rattache le *Combat de l'Alabama et du Kearsage* exposé en 1872, dont le grand acteur est la mer, remplissant l'immensité de sa respiration formidable. Cependant le temps avait fait son œuvre, l'accoutumance ralliait peu à peu les uns, la curiosité sympathique naturelle aux jeunes envers un oseur et un combatif poussait les autres. De ces dispositions naquit l'universel succès, au Salon de 1873, du *Bon bock* [fig. 86] (collection J.-B. Faure), toile franche et saine dont la coupe et la facture rappelaient Franz Hals. Il y avait plus d'originalité dans l'autre envoi, à peine remarqué, le portrait de Berthe Morisot[1], belle-sœur du peintre, et elle-même artiste exquise dans ses visions printanières de jardins où s'alanguissent des jeunes femmes et qu'animent des enfants. La pose abandonnée et songeuse du modèle était une trouvaille; la femme de nos jours, aux sens affinés par l'intelligence, s'y livrait en une évocation idéale. L'année suivante vit paraître ces études de vie parisienne : le *Bal de l'Opéra*, avec son défilé pressé d'habits noirs lutinant les dominos, les débardeurs et les « bébés », et la *Dame à l'éventail* rêvassant sur un sopha, dans un décor d'écrans japonais. Le *Chemin de fer* (Salon de 1874) réveilla les hostilités; c'était un des premiers « plein air » de l'artiste, peint tout entier dans un jardin donnant sur la tranchée du chemin de fer de l'Ouest, dont les trains l'emplissaient de vapeur. L'absence

1. Née en 1841, morte en 1895.

d'action déterminée fut le principal grief du public. Il allait en voir bien d'autres.

FIG. 87. — MANET. — EN BATEAU. (Collection Havemeyer, New-York.) Cliché Durand-Ruel.

C'est à cette époque que, sous l'influence de Claude Monet dont il avait fait la connaissance en 1866, et des autres « impressionnistes » Pissaro, Renoir, Bazille, devenus éga-

lement ses amis, Manet se mit à peindre dehors non plus de simples études à utiliser ensuite, mais de grands tableaux définitifs. Son coup d'audace dans cet ordre d'idées date de 1874, c'est *Argenteuil*, un canotier et une canotière devisant sur le banc d'une embarcation, dans le clapotement de l'eau lumineuse ; ici pas une ombre, pas un repoussoir, la pleine clarté tombe d'aplomb, exaltant le ton de chaque objet, et le mariant par les reflets aux objets avoisinants. Le bleu d'outremer de l'eau, le blanc aveuglant des voiles et des bordages, les taches multicolores courant sur les vêtements et les visages, causèrent une stupeur profonde, qui se mêlait d'irritation devant la banalité vulgaire des modèles quelconques, coudoyés chaque jour à la campagne, mais évidemment indignes de la consécration d'une œuvre d'art. Mêmes révoltes devant *le Linge*, de 1876, qui fut refusé, ainsi que *l'Artiste*, portrait en pied du graveur Desboutin bourrant sa pipe. Au Salon suivant, le jury accepta le portrait en pied du chanteur Faure, mais rejeta *Nana*, en corset et jupon, s'habillant sous les yeux d'un visiteur, le chapeau sur la tête, sujet scabreux à la vérité, mais qui ne l'était point davantage que les innombrables « chastetés de Joseph » de la peinture traditionnelle, comme le remarque M. Duret.

En 1878, nouvelle exclusion, de l'Exposition universelle cette fois. Mais en 1879, on accueillit *En bateau* [fig. 87] (collection Havemeyer, à New-York), variante de l'*Argenteuil* au point de vue de l'effet lumineux, mais exquise, avec son canotier en maillot blanc tenant le gouvernail sous la voile gonflée, et qui, tout aussi hardie quant au parti pris, choqua moins (simple affaire de types sans doute); et *Dans la serre* (Galerie nationale à Berlin) : un homme et une femme du monde causant, parmi les plantes vertes, dans la clarté diffuse saturée de reflets, qui fut attaqué, présentant un aspect nouveau. Ceci est le point culminant de la carrière de Manet, qui exposa

encore, en fait d'œuvres saillantes, *Chez le Père Lathuille* (1880), couple en partie fine sous une véranda vitrée qu'entourent des verdures et des massifs, en qui se répétait, sur un mode plus aigu, l'effet de lumière de la *Serre*, mais dont le personnage masculin est déplaisant; le *Portrait de M. Pertuiset*, en complet battant neuf, à la chasse au lion, parmi des arbres, composition pour le moins artificielle (1881), le *Bar des Folies-Bergère* (1882, collection Pellerin), où trône une vendeuse dans un miroitement de clartés reflétées, et les portraits très physionomiques d'Henri Rochefort et d'Antonin Proust. Au salon de 1881, une manifestation se produisit en faveur de Manet; dix-sept « jeunes » du jury lui décernèrent une deuxième médaille, ce dont Antonin Proust, éphémère ministre des arts, profita, au 1er janvier suivant, pour le décorer. Il devait peu survivre à cette consécration. Une ataxie suivie de gangrène l'emporta, après plusieurs mois de souffrances aiguës et une inutile amputation, le 30 avril 1883.

Nous nous sommes étendu, peut-être avec excès, sur les péripéties de la carrière artistique de Manet, mais l'influence exercée par lui sur l'école actuelle est si considérable, il a, à un tel point, renouvelé les tendances et la technique de la peinture, que ces détails nous semblent se justifier. Manet est un peintre et rien autre chose : il ne songe pas à ressusciter pour notre instruction les siècles passés, à retracer des scènes pathétiques, à amener sur les lèvres un sourire amusé. Le spectacle du monde sensible et de la vie extérieure lui suffit. Il commença par l'Humanité et finit par la Nature. Ses modèles des premiers temps se meuvent encore dans un cadre abstrait, où tout l'effort de l'artiste s'emploie à traduire le relief de leur forme et la tache curieuse qu'ils déterminent sur les fonds. Un peu plus tard, il s'avise de les mêler au milieu pittoresque qui les entoure dans la réalité, de rendre les réactions réciproques qui les y relient et les y accordent; c'est de ce jour qu'il

devient novateur. Et le voilà s'évertuant à substituer aux juxtapositions mortes des êtres et des choses qui constituaient la généralité des ordonnances d'alors, une ambiance véritable projetant sur les personnages les clartés du ciel, la réflexion des teintes propres aux objets environnants, et faisant d'un tableau une unité lumineuse et colorée, où tout participe de la même vibration et du même frisson.

Ce jour-là, un grand pas était fait vers la *vie* intense et totale du tableau. Cette nécessité, que Delacroix avait entrevue, de l'harmonie du cadre et de la scène, et résolue en partie par l'emploi des complémentaires, en partie dénaturée par une adaptation un peu artificielle du caractère des sites à l'action représentée, reçoit maintenant sa solution naturelle, la lumière devenant l'agent essentiel de l'unité dans le tableau. Ajoutons que l'absence de psychologie dans l'œuvre de Manet est négligeable, en présence du progrès apporté et des perspectives ouvertes par lui à l'art. De grands maîtres, au surplus, Velazquez, Franz Hals, s'en sont assez peu souciés, et la vie organique leur a paru le plus souvent un domaine suffisant pour les évolutions de leur génie. Il ne va pas, loin de là, à leur taille comme exécutant; si la fraîcheur et la force de sa couleur sont souvent prestigieuses, il manque fréquemment de goût et montre un penchant excessif pour la vulgarité des types et des manières, sans lui imprimer, par l'exagération systématique que ses maîtres donnent à la laideur, l'espèce de grandeur qui distingue *Hille Bobe* ou *el Bobo de Coria*. D'autre part, ses figures sont parfois mal construites (voir le portrait de Pertuiset), l'armature intérieure n'y soutient pas l'enveloppe vacillante des tissus. Malgré ces lacunes, Manet reste un artiste des plus considérables, une sorte de Jean-Baptiste de la peinture, et les étrangers, à cet égard, ont mieux aperçu que nous le rôle d'annonciateur qui lui revient dans l'art, non pas français seulement, mais universel.

LA PEINTURE SOUS LE SECOND EMPIRE

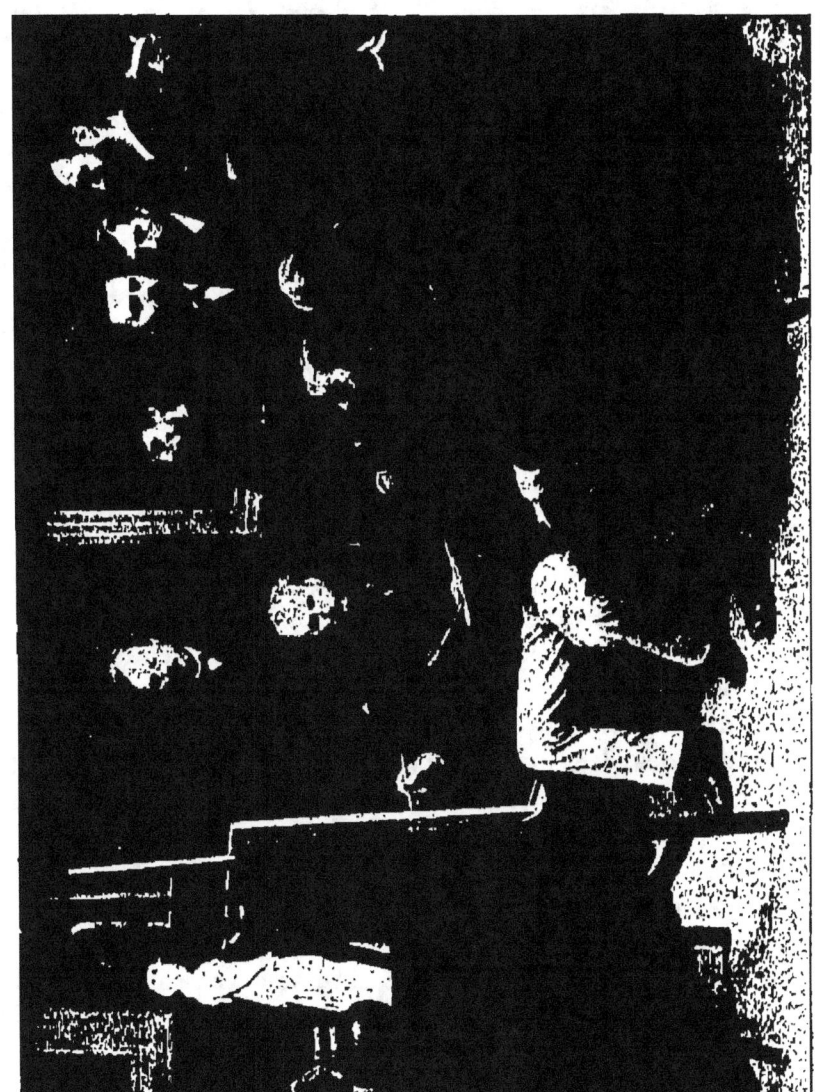

FIG. 88. — FANTIN-LATOUR. — L'ATELIER AUX BATIGNOLLES. (Musée du Luxembourg.)

Fantin-Latour. — Fantin-Latour (1836-1904), Dauphinois d'origine, porta dans la vie la ténacité un peu taciturne des montagnards. Fils d'un peintre pastelliste de quelque talent, qui commença son éducation artistique, il la poursuivit avec Lecoq de Boisbaudran et travailla un temps chez Courbet; mais c'était surtout un hôte assidu des musées, copiant sans relâche les grands vénitiens, Rubens et Delacroix. Son goût l'inclinait vers les coloristes, et de fait, il a porté dans ses compositions idéales si nombreuses, où il cherche à transposer picturalement les créations des musiciens, une délicatesse et des chatoiements de tons très séduisants; les nus onduleux s'y abandonnent dans des sites de rêve, parmi des vapeurs argentées, où éclate la richesse des tissus de pourpre et des gazes lamées. Toutefois ce n'est point l'évocateur de fictions qui prime en lui, mais, de beaucoup, le peintre de la vie réelle, saisie dans l'intimité du foyer domestique ou l'épanchement des réunions amicales. Bien qu'on parle peu dans ses tableaux, Fantin est surtout un peintre de « conversations », suivant le terme accepté. Il fut mêlé de près au mouvement réaliste, et lié d'une amitié très vive à Manet, dont il a peint un portrait exquis et représenté l'atelier des Batignolles, avec tous les adeptes des idées nouvelles faisant cercle autour de l'artiste [fig. 88]. Son art, néanmoins, ne fréquente pas la rue, ni les lieux publics, fût-ce pour s'y essayer aux effets de plein air; le *home* seul, avec ses occupations tranquilles et silencieuses, l'attire et le retient. Il rend, comme personne ne l'a fait de son temps, sauf Bonvin, mais avec plus d'aisance et de légèreté, la clarté paisible qui caresse au passage un vieux meuble familial, une table chargée d'un vase de fleurs, de quelques livres, ou d'un ouvrage de main, et circule autour des figures graves et reposées, comme une amie discrète aux mouvements insensibles. *La Lecture* (1863), le *Portrait de M. et M*me *Edwin Edwards* (1875, National Gallery à Londres), *la Famille Dubourg* [fig. 89] (1878), *le Dessin*

(1879, musée de Bruxelles), *la Broderie* (1881), sont d'admirables spécimens de cet art recueilli, où respire

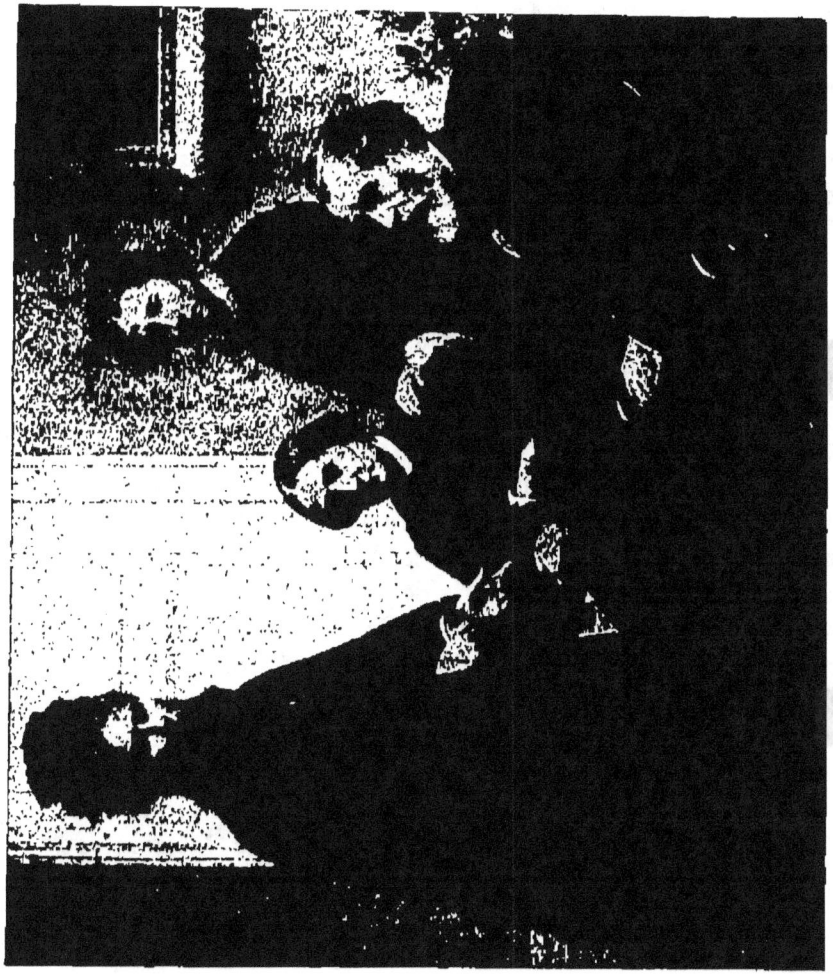

FIG. 89. — FANTIN-LATOUR. — LA FAMILLE DUBOURG.

quelque chose de la cordialité de Chardin, mais moins populaire et démonstrative.

La distinction, tel est le caractère et le mérite suprême de ces œuvres. Il y a plus d'animation, sinon beaucoup plus de bruit, dans ces réunions où l'artiste aimait à grouper ses amis, ses compagnons de luttes. L'*Hommage à Delacroix*, de 1863 (collection Moreau-Nélaton), rassemble ainsi, autour du portrait du grand peintre, Baudelaire, Manet, Whistler, Champfleury, Duranty, etc.; mais à son arrangement un peu factice succédèrent des dispositions plus naturelles et plus vraies, avec l'*Atelier aux Batignolles* déjà mentionné plus haut, *un Coin de table* (1872), qui réunissait en une fin de déjeuner les jeunes adeptes du *Parnasse*, et *Autour du piano* (collection Adolphe Jullien) où le compositeur Chabrier improvise devant quelques intimes de choix. Le coloris, toujours à base de gris, se monte et s'échauffe çà et là, empruntant au besoin aux accessoires les vibrations nécessaires; mais c'est surtout dans ses fleurs et ses fruits que Fantin a donné libre jeu au coloriste qui tressaillait en lui. Ce sont pures merveilles que ces natures mortes, impeccablement construites : le lustre mouillé des roses, le velours tiède des pensées, la transparence poudrée du raisin, l'épiderme duveteux des pêches y mettent la substance même de ces choses délicates et riches, gloire de la terre et joie des sens. Fantin, longtemps méconnu des jurys, et, jusque sur le tard, ignoré du public, finit enfin par connaître le succès, et même la mode. On ne l'en vit ni surpris, ni grisé.

S'il est un domaine où le réalisme doive logiquement s'accorder libre carrière, c'est sans conteste la peinture militaire, bien qu'elle ait, à toutes les époques, donné lieu à des mises en scènes arbitraires et à des travestissements courtisanesques. Seulement, les engins meurtriers et les gros effectifs de la guerre moderne ayant à la fois relégué dans le passé les prouesses individuelles et fait un péril de la coquetterie voyante des uniformes, les batailles prennent de plus en plus l'aspect d'évolutions anonymes et

peu distinctes sur l'échiquier du terrain ; le pittoresque ne peut plus trouver prise que dans tel corps à corps de détail, tel épisode furieux de résistance acculée. C'est de quoi singulièrement rétrécir l'horizon et gêner les allures des artistes. L'embarras qu'ils en ressentent est manifeste dans la production du dernier siècle, et les toiles militaires hésitent et oscillent péniblement entre des ensembles panoramiques sans intérêt artistique et des engagements fragmentaires, sans signification comme documents. Néanmoins, Isidore Pils (1813-1875), qui avait débuté par le prix de Rome et la peinture religieuse, puis conquis une popularité facile avec son *Rouget de l'Isle chantant la Marseillaise* (1849, musée du Louvre), ayant eu la bonne inspiration de suivre nos troupes en Crimée, y a trouvé matière à plusieurs compositions intéressantes : le *Débarquement de l'armée française* (1857), le *Défilé des Zouaves dans la tranchée* (1859) et la *Bataille de l'Alma* (1861), qu'il réduit en réalité au passage de la rivière par notre artillerie. Une ordonnance claire, des types bien saisis dans leur rudesse et leur bonne humeur martiales, un dessin correct et sûr, une coloration suffisamment animée firent la fortune de cette dernière toile, qui est au musée de Versailles. Pils eut moins de bonheur avec ses décorations de l'Opéra, d'une convention assez lourde. Ses aquarelles sont, au contraire, enlevées de verve (épisodes du Siège et de la Commune, au musée Carnavalet).

Adolphe Yvon (1817-1893) fut l'historiographe en titre des guerres du second Empire. Artiste consciencieux et appliqué, il suivit nos états-majors, fixa la topographie et choisit, avec l'agrément officiel, le point culminant des actions militaires (*la Gorge, la Courtine*, et la *Prise de Malakoff*, ces trois toiles au musée de Versailles ; la *Bataille de Solférino*, id.). Mais son dessin est d'une extrême mollesse, sa tonalité dépourvue de tout accent, et le don de caractérisation lui fait à peu près complètement défaut.

Sa meilleure toile, et de beaucoup, à Versailles également, est *le Maréchal Ney pendant la retraite de Russie*, où il y a plus d'énergie et de liberté. Il avait débuté par des dessins tirés de la *Divine Comédie*. Il finit par des portraits ressemblants, mais sans style. Alexandre Protais (1826-1890), dont la vogue fut grande, un moment, dans les classes moyennes, a été le chantre élégiaque de nos campagnes ; ses tableaux, de format réduit, *Avant le combat*, *Après le combat*, les *Deux amis*, glissèrent dans les choses de la guerre une sentimentalité de romance qui fait heureusement place, dans quelques-unes de ses compositions (*le Bataillon carré, à Waterloo*, au musée du Luxembourg), à une vision plus puissante et plus mâle. Ses petits « chasseurs à pied » sont restés populaires. Le plus véritablement artiste des peintres militaires de cette époque est Guillaume Régamey (1837-1875), élève de Lecoq de Boisbaudran, mort prématurément, dont la *Batterie de tambours des grenadiers de la garde*, alignée sous un ciel d'orage (musée de Pau), et les *Cuirassiers* en manteau blanc, debout près de leurs chevaux, firent sensation à l'Exposition universelle de 1900, par de magnifiques qualités de métier qui rappelaient Géricault. Le Luxembourg ne possède malheureusement de lui que des *Cuirassiers dans une auberge*, qui donnent une faible idée de cet observateur lucide et de ce coloriste vigoureux, servi par une fierté de style de moins en moins commune.

D. — *La Peinture de style, la décoration, le portrait.*

Le second Empire a vu naître ou se développer, dans ce qu'on est convenu d'appeler la « peinture de style », une foule de talents distingués, auxquels il ne manque souvent que la grandeur. L'extension de la culture intellectuelle, la

curiosité et l'émulation entretenues par la multiplication des moyens de transport, la diffusion du luxe dans les milieux enrichis par les progrès de l'industrie et des échanges, avaient créé pour les choses d'art une clientèle assez nombreuse, visant plus à la délectation des yeux qu'au travail de la pensée et cherchant, pour les demeures élégantes qui s'élevaient en foule dans le Paris modernisé de M. Haussmann, une sorte de confort spécial destiné à ce qu'il y avait de plus délicat dans les aspirations de leurs habitants. De là une demande abondante de portraits, de nus, de motifs empruntés à l'ordre des allégories galantes, de nature à encourager les vocations des artistes, en assurant leurs besoins. Mais le décor de haut style, avec ses généralisations symboliques, tient peu de place dans l'art de cette époque, les industriels et les financiers enrichis ayant assez communément donné le ton au régime, plutôt que les politiques à idées générales, comme on en avait vu sous Louis-Philippe.

CHENAVARD. — Le projet de décoration du Panthéon conçu par Chenavard (1807-1895), avec l'assentiment de Ledru-Rollin, fut abandonné, par suite de la restitution de l'édifice au culte. Il ne convient pas, ce semble, de le regretter; les cartons exposés au musée de Lyon déroulent l'histoire de la civilisation sous forme d'épisodes suffisamment significatifs, mais traités sans maîtrise aucune, dans un esprit de littéralité bien terre à terre. *La divina Tragœdia*, du même, que le Luxembourg a restituée à sa ville natale, nous montre l'écroulement des dogmes supplantés par l'évangile humanitaire, sous la forme d'un chaos de nus blafards empêtrés d'accessoires selon la formule de Cornélius, et l'obscurité l'y dispute à la froideur. Les commentaires de Chenavard, rapportés par Th. Gautier et Ch. Blanc, sont plus intéressants que ses œuvres.

CABANEL. — Il y a moins d'ambition et plus de sens plastique chez Alexandre Cabanel (1823-1889), dont nous ne nous attarderons à analyser ni les grandes toiles qui visent au style héroïque : la *Mort de Moïse* (1852); *le Paradis perdu*, au Maximilianeum de Munich; la *Glorification de saint Louis* (musée de Versailles), composition pondérée et grave, ni les évocations historiques : *Absalon et Thamar* (1875, musée du Luxembourg); *Lucrèce et Tarquin* (1877); *Cléopâtre essayant des poisons* (musée d'Anvers, 1887), ni les emprunts littéraires : la *Mort de Paolo et Francesca* (1870); le *Désespoir de Phèdre* (1880, musée de Montpellier). La conception de ces œuvres, assez bourgeoise, dans le goût de Paul Delaroche, est encore desservie par la mollesse de la construction et l'inharmonie aigrelette des tons. L'artiste se ressaisit heureusement, et c'est encore un domaine suffisamment vaste, dans le nu mythologique, qu'il traite avec un agréable sentiment des lignes onduleuses et des carnations tendres (*Nymphe enlevée par un faune*, 1861, musée de Lille; la *Naissance de Vénus*, 1863 [fig. 90], musée du Luxembourg); il en est de même de l'historiette poétique, contée avec grâce et parfois nuancée de mélancolie (*Aglaé et Boniface*, 1857; le *Poète florentin*, 1861); c'est enfin le portrait (*Napoléon III en habit de bal*, la *Comtesse de Clermont-Tonnerre*, *M. Armand*, au musée du Luxembourg; *Mme Morès*, 1851, musée de Montpellier; *le Fondateur et la Fondatrice des Petites Sœurs des Pauvres*, etc.), qu'il traite avec beaucoup de distinction, et où il atteint parfois au caractère. Son cycle de peintures murales sur la *Vie de saint Louis*, au Panthéon, malgré la conscience des études préparatoires, et en dépit de la noblesse touchante de la figure à célébrer, manque de mouvement, de puissance et d'émotion. Les pendentifs de l'Hôtel de Ville valaient mieux, avec leurs gracieuses allégories des *Mois*. *Les Cinq sens, les Heures, les Quatre éléments*, lui fournirent également d'ingénieux motifs pour les hôtels Pereire et Say.

FIG. 90 — CABANEL. — NAISSANCE DE VÉNUS. (Musée du Luxembourg.)

E. Delaunay. — La personnalité apparaît plus accusée, le talent plus volontaire et plus ferme chez Élie Delaunay (1828-1891). Son envoi de Rome (musée de Tours), la *Mort de Lucrèce*, offre une ordonnance un peu froide, mais un type très écrit dans Brutus brandissant le couteau ensanglanté, et un charme touchant dans la victime s'affaissant comme une fleur coupée, en ses vêtements blancs. Ses tableaux de chevalet sont peu nombreux; il faut retenir l'admirable *Peste de Rome* [fig. 91] (1869, musée du Luxembourg), avec la terreur de ses rues, jonchées de cadavres, la lumière livide qui enveloppe la scène d'un voile sinistre, et les deux farouches figures de l'ange exterminateur et de son hâve ministre frappant de sa pique les portes maudites. L'*Ixion* (1876, musée de Nantes) est une académie singulièrement puissante, et l'on peut hésiter entre les deux versions de la *Communion des apôtres* (1876, musée du Luxembourg et cathédrale de Nantes), où l'onction évangélique du Christ et la ferveur enthousiaste des disciples sont excellemment opposées. Mais la décoration appelait Delaunay; un salon tout entier lui échut au foyer de l'Opéra, où il a représenté *Apollon et les Muses*, le *Retour d'Eurydice*, et *Amphion bâtissant Thèbes*. Malgré le souvenir dangereux de Raphaël, la première de ses compositions frappe par sa grandeur tranquille; la deuxième exprime avec force l'effroi hagard du poète entraînant loin des Enfers sa compagne tremblante, presque évanouie et déjà ressaisie par l'Hadès. La mort a interrompu ses travaux au Panthéon, mais à défaut de la *Marche d'Attila*, dont il n'avait tracé que le canevas, *Sainte Geneviève exhortant les habitants à la résistance* offre une composition animée, avec des types populaires bien saisis, dans un paysage d'arbrisseaux et d'eau plein de fraîcheur. Ses décorations au couvent de la Visitation à Nantes, relatives à la vie de la bienheureuse de Chantal, plaisent par la naïveté ingé-

nieuse des détails; la *Visitation*, qui les accompagne, a

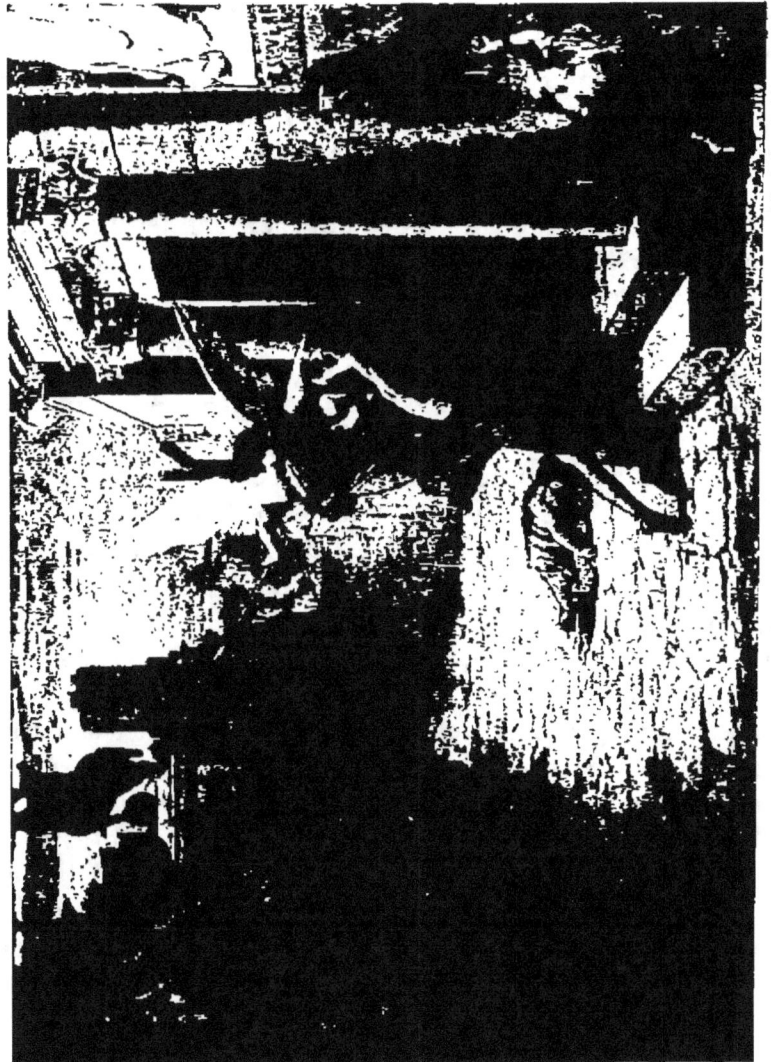

FIG. 91. — DELAUNAY. — LA PESTE DE ROME. (Musée du Louvre.)

la simplicité cordiale d'un Filippo Lippi. Enfin l'*Apollon* qu'il peignit pour l'hôtel Sédille est peut-être la page la

plus noble qu'il ait tracée. Mais Delaunay vivra surtout par ses portraits, d'une loyauté d'observation extrême, d'une conscience de rendu intraitable, d'une variété de facture qui sait tour à tour exprimer la sérénité confiante de sa mère septuagénaire (musée du Luxembourg), la vieillesse héroïque et mutilée du général Mellinet [fig. 92] (musée de Nantes), la finesse circonspecte de l'acteur Régnier (*id*.), la bonhomie grasse et lippue d'Henri Meilhac, la joliesse sobrement élégante de Mme Toulmouche, ou le deuil presque tragique de Mme Georges Bizet émergeant de ses voiles de veuve. Sa touche, parfois rêche et métallique, son dessin un peu coupant, s'assouplissent à miracle, au gré des caractères de la personnalité reproduite, mais la dominante reste une force concentrée, une réserve un peu hautaine qui font songer au Bronzino.

Il faudrait faire une place, après ces beaux artistes, à Félix Barrias (1822) dont les *Exilés de Tibère* (musée du Luxembourg) ont jadis fait retentir le nom; à Auguste Glaize (1807-1893), épigone assagi du romantisme, mais demeuré fidèle à ses indignations juvéniles (le *Pilori*, 1855; la *Folie humaine*, 1872); à François Tabar (1818-1869) qui hérita du goût de Decamps et de Guignet pour le pittoresque des âges barbares, et situa ses orgies et ses carnages dans des sites abrupts comme des forteresses ou étagés comme des cirques (*Supplice de Brunehaut*, musée de Rouen). Il porta ces inspirations dans plusieurs tableaux tirés des guerres de Crimée et d'Italie. Charles Jalabert (1819-1903), d'aptitudes très analogues à celles de Cabanel, décora à ses côtés l'hôtel Pereire et fit, à son exemple, de beaux portraits, parmi lesquels un chef-d'œuvre : la reine Marie-Amélie (musée Condé); le Luxembourg a de lui une composition d'une belle tenue : *Virgile lisant les Géorgiques*. Théodore Maillot (1826-1888) fut un artiste de savoir et de conscience de qui le goût archaïsant se manifeste curieusement dans la *Procession de la Châsse*

de sainte *Geneviève*, au Panthéon; avec Eugène Lenep-

FIG. 92. — DELAUNAY. — LE GÉNÉRAL NELLINET.
(Musée de Nantes.)

veu (1819-1898), la correction académique prend de l'ampleur dans le plafond de l'Opéra, et du caractère dans les

peintures murales de Saint-Ambroise, mais il a douloureusement échoué dans la *Vie de Jeanne d'Arc*, au Panthéon.

Nommons encore Félix Giacomotti (1828) qui a au Luxembourg un *Enlèvement d'Amymone* d'une belle arabesque; les Alsaciens Schutzenberger (1825) et Émile Ehrmann (1833), celui-là connu surtout par son *Centaure chassant le sanglier*, au Luxembourg, celui-ci par son plafond : *les Muses*, au Palais de la Légion d'honneur, et ses modèles de tapisserie (Bibliothèque nationale); Louis Müller (1815-1892) que son *Dernier jour de la Terreur* (musée de Versailles) fit instantanément célèbre, par sa mise en scène dramatique, en dépit d'une couleur trop fleurie et papillotante, mais dont le plafond au Pavillon Daru, du Louvre, non plus que la *Lady Macbeth* et un épisode de la Passion, assez vigoureusement peint cependant : *Nous voulons Barabas*, ne soutinrent la réputation. Félix Jobbé-Duval (1821-1889) et Emile Bin (1825-1897), peintres, l'un et l'autre, de mythologies et de nu, ont, le premier lourdement décoré la Cour de Rennes et l'escalier des Archives nationales (les *Mystères de Bacchus*, 1873), le second, brossé quelques compositions d'une facture froide, mais d'une silhouette simple et hardie (le *Supplice de Prométhée*, musée de Marseille, *Persée et Andromède*, musée de Tours). Léon Benouville (1821-1859), mort trop jeune, avait en lui quelque chose de la mysticité de Flandrin. Il s'est survécu par sa *Mort de saint François d'Assise* (1853, musée du Louvre) pleine d'un recueillement attendri.

P. BAUDRY. — Paul Baudry (1828-1886) les dépasse tous pour l'heureuse facilité du génie, l'abondance égale de la production. Il réalisa l'accord d'un tempérament inquiet, passionné, d'une nervosité presque féminine, avec la volonté patiente et tenace du fils de paysan. Par là s'expliquent à la fois la délicatesse précieuse de son talent, et le caractère

LA PEINTURE SOUS LE SECOND EMPIRE 245

soutenu et systématique de son œuvre, à travers les fluctuations de son goût et les changements de sa manière. Prix de Rome en 1850, avec une *Zénobie retrouvée sur les bords de l'Araxe* d'une mélancolie harmonieuse, un

FIG. 73. — BAUDRY. — LE JUGEMENT DE PARIS. (Foyer de l'Opéra.)
(Reproduction autorisée par Goupil et Cie, éditeurs à Paris.)

de ses envois : la *Fortune et le jeune enfant* (musée du Luxembourg), empreint d'un sentiment titianesque très accusé, fit grande impression ; le *Supplice d'une Vestale* (musée de Lille), composition encombrée, pleine de beaux

morceaux, la victime, notamment, délicieusement défaillante, confirma ces promesses. Baudry se complut dès lors, pendant plusieurs années, à caresser, à rythmer des nus féminins d'un galbe et d'un type bien à lui : une *Léda* rêveuse frôlée par le cygne, une *Madeleine pénitente* (musée de Nantes), une *Toilette de Vénus* (musée de Bordeaux), *la Perle et la vague*, où les tons d'ambre du début se fondaient en finesse nacrée, en transparences bleutées par l'affleurement des veines. D'importants travaux de décoration à l'hôtel Guillemin (*les Quatre Saisons*), *les Attributs des dieux* à l'hôtel Fould, *Cybèle et Amphitrite* à l'hôtel de Nadaillac, *les Grandes cités d'Italie* à l'hôtel Galliera, le montrèrent rompu aux exigences des emplacements, aux problèmes du raccourci, aux subtilités allégoriques.

Ces ouvrages l'acheminaient à la grande tâche de sa vie, les peintures du foyer de l'Opéra ; il s'y prépara plusieurs années par des études assidues, copiant les Michel-Ange de la Sixtine, interrogeant les Signorelli d'Orvieto, les cartons de Raphaël à Londres, et par un plafond à compartiments exécuté à l'hôtel Païva, et dont l'ovale central : *les Quatre heures du jour*, disait avec éclat quelle largeur de style, quelle fierté d'accent avait éveillées en lui le commerce des maîtres. Les coquetteries un peu mièvres d'antan avaient fait place à des formes puissantes et pleines, d'un jet hardi.

Ses travaux pour l'Opéra lui prirent huit ans, qu'interrompit seul son retour à Paris, pour y combattre dans le rang. En 1874, les trente-trois peintures étaient terminées, ayant pour thème commun la glorification de la musique, dont le pouvoir pacifiant, l'action civilisatrice, le rôle religieux se personnifient en épisodes appropriés de la fable et de l'histoire, au-dessus des Muses et de génies jouant des différents instruments. Le tout se couronne d'un Apollon dirigeant l'essor de Pégase, entre la Comédie et la Tragédie. L'influence de la Renaissance italienne s'y nuance très heu-

reusement de modernisme dans le caractère des têtes, la grâce mutine ou abandonnée des poses; les modelés très

Cliché Braun, Clément et Cⁱᵉ.
FIG. 94. — BAUDRY. — ENLÈVEMENT DE PSYCHÉ.
(Musée Condé.)

souples s'emperlent de reflets, les étoffes flottantes diaprent les nus de tons tendres et rompus. L'ensemble est d'une grâce délicieuse, un peu frêle parfois, malgré la robustesse des formes que gracilise une couleur trop transparente et

trop lavée [fig. 93]. Somme toute, c'était là le plus vaste effort et la plus belle réussite de la peinture décorative, depuis la Bibliothèque du Palais-Bourbon.

Mais, déjà, Baudry, rêvant de nouveaux cycles décoratifs, acceptait d'enthousiasme de peindre la *Vie de Jeanne d'Arc* au Panthéon, et se livrait à d'ardentes investigations dans nos recueils d'enluminures, résolu cette fois à faire un ouvrage tout français. Sa production n'en était point, au surplus, ralentie : tableaux de chevalet tels que *Diane surprise* et *la Vérité sortant du puits;* grand plafond pour la Cour de cassation : *la Glorification de la Loi* (1881); plafond pour l'hôtel Vanderbildt : *les Noces de Psyché* (1882); plafond au château de Chantilly : *l'Enlèvement de Psyché* (1884) [fig. 94], et panneau pour sa bibliothèque : *la Vision de saint Hubert*, sous les traits du duc de Chartres; tout cela se succédait dans un élan continu d'activité et de fièvre.

Cependant le système nerveux du peintre était atteint, et cette production se ressent d'une sorte d'inquiétude intellectuelle où entrait aussi pour beaucoup la préoccupation de l'impressionnisme en marche et du japonisme envahissant. Ses tendances de cette époque vers la peinture claire, modelée presque sans ombres, qui donnent quelque inconsistance à ses derniers portraits (Louis de Montebello, 1881, Mme Bernstein et son fils, 1883, etc.), le *Saint Hubert* (1882), zébré de reflets, dans un fouillis de branchettes grêles, en témoigne surabondamment. La grâce est toujours souveraine, les galbes restent exquis, l'arrangement facile et riant, mais on sent le peintre plus entraîné que convaincu dans le compromis où il s'essaye. *La Glorification de la Loi* (Cour de cassation) n'en est pas moins une des pages les plus fastueuses de l'art français, avec de belles vigueurs pour supporter l'échafaudage pyramidant de la composition. Était-il à bout de forces, quand il mourut, à cinquante-huit ans ? Sa *Jeanne d'Arc* nous eût-elle apporté de nouvelles sur-

prises et de nouvelles conquêtes? Baudry, quoi qu'il en soit, reste le tempérament décoratif le mieux équilibré, dans sa personnalité composite, que notre école ait produit entre Delacroix et Puvis de Chavannes, et la grâce féminine affinée de distinction n'a pas eu de plus victorieux interprète. Nous avons dû passer rapidement sur ses portraits, qui proclament un continuel effort vers le mieux, ou vers le nouveau, car rien ne se ressemble moins que le *Guizot* et la *Madeleine Brohan* (1860, musée du Luxembourg), que le *Beulé* (1857, musée d'Angers), le *Charles Garnier* (1868) et le *Guillaume* (1876), que l'*Edmond About* (1871) à la Holbein en toque de fourrure, et les effigies un peu troubles dont j'ai parlé plus haut; et c'est là encore un indice éloquent de ce constant mécontentement de soi-même qui fit le tourment et la noblesse de Baudry.

RICARD. — Même recherche inquiète, mêmes raffinements, mêmes scrupules chez l'artiste de hautes aspirations et de très belle conscience que fut Gustave Ricard (1823-1873). Comme le peintre allemand Lenbach, avec lequel il a plus d'un rapport, il ne fit que deux ordres de travaux, des copies et des portraits. Les premières lui donnèrent un sens très sûr de la forme, mais peut-être la fréquentation trop continue de Rembrandt, de Van Dyck et de Titien le détourna-t-elle des recherches originales, imprimant à ses autres ouvrages un caractère, sinon précisément emprunté, du moins un peu étroitement traditionnel. Cette réserve faite, il n'y a qu'à louer dans la plupart de ses toiles, qui se distinguent invariablement par la pénétration physionomique, un style plein de gravité et de noblesse, un goût sobre et raffiné concentrant l'effet sur les parties décisives et excellant à les choisir. Et ce sont tantôt les tonalités riches et profondes de l'école vénitienne, tantôt les roux argentins subtilement vaporisés de Rem-

brandt et son modelé par la lumière, tantôt la touche cavalière, les accents rapides du peintre de Charles Ier : portraits de Chenavard et Loubon (musée de Marseille), Chaplin, Heilbuth (musée du Louvre), Paul de Musset (*id.*), Lanoue (musée de Versailles); de Mmes Sabatier, Arnavon, Baignères, etc.[1].

GUSTAVE MOREAU. — Il n'y a pas moins de recherche technique, avec des visées plus vastes et une philosophie particulière de l'art, chez Gustave Moreau (1826-1898). Il travailla sous Picot, puis visita l'Italie; mais la grande influence qui s'étendit sur toute sa carrière fut celle de Chassériau, qu'il aima tendrement, et dont son beau tableau de *la Jeunesse et la mort* (1865) symbolise d'une façon touchante la trop courte carrière. Ce fut un solitaire, travaillant avec acharnement et méthode, loin du bruit des foules et du tapage des cénacles, à une œuvre incroyablement riche, où son temps ne se révèle ni par une scène de mœurs, ni même par un portrait, comme si l'artiste se fût réfugié dans son cerveau, où s'agitait tout un monde de visions étranges et splendides. Son domaine exclusif est le mythe, c'est-à-dire la transfiguration poétique de l'humanité et de la vie. A cet égard, l'antiquité lui fournissait des thèmes immortels, mais trop simples en général pour son imagination visionnaire, amie des formes complexes, grouillantes, d'une nature hypertrophiée en quelque sorte, où tout bouillonne dans une perpétuelle genèse; aussi amalgame-t-il aux affabulations helléniques ou bibliques des ressouvenirs et des rêves hindous. Ce n'est pas, comme les Grecs, un polythéiste divinisant les forces naturelles, mais en leur maintenant une individualité distincte. Dans son

[1]. Parmi les portraitistes en vogue sous le Second Empire, on doit mentionner, outre le Badois Winterhalter (1806-1873) qui reproduisit les beautés officielles, Pérignon (1806-1882), Bonnegrâce (1812-1882) et Charles Landelle (1821).

Cliché Lecadre.

FIG. 95. — G. MOREAU. — ŒDIPE ET LE SPHINX.

œuvre, de même que dans le monde sous-marin, tous les règnes se confondent; il semble que ses fleurs rampent comme des bêtes, éclairent comme des minéraux; ses types également fusionnent : son *Prométhée* est un Christ et son *Hélène* une Péri. Ainsi la personnalité est ce qui manque le plus à ses héros, ce sont des entités vivantes, infiniment plus que des caractères et des tempéraments. Son *Hercule tuant l'hydre de Lerne* (1876) dénonce par sa phosphorescence irradiée la puissance solaire qu'il incarne, et les replis du monstre à l'agonie se tordent et s'emmêlent ainsi que les vapeurs fuligineuses qu'elle dévore.

C'est pourquoi cet art ne dit rien à la sensibilité; l'homme a besoin de retrouver dans les créations les plus sublimes sa condition fragile, ses faiblesses comme ses grandeurs; il lui faut partout quelque chose de sa ressemblance. Ces êtres mythiques, au contraire, abstractions hétérogènes dont les dehors étincelants déguisent mal l'inconsistance, n'éveillent que notre curiosité, ne piquent que notre imagination. Cela dit sur la nature artificielle des créations de Moreau et la froideur qui s'y attache, il faut convenir que jamais rêve féerique ne s'est exprimé par des moyens confinant de plus près à la magie. Ici conception et facture sont adéquates, l'éblouissement continu d'une couleur qui semble faite de gemmes broyées et de cristaux en fusion convient à merveille à des figures incorporelles et pour ainsi dire translucides, et la scintillation prismatique qui étend sur toutes choses, comme une rosée fixée, son manteau de perles, leur fait un lointain et un mystère de ce voile tremblotant. Qu'on se rappelle *Galatée* (1880) dans sa grotte, *Europe* sur son taureau (musée du Luxembourg), la *Péri* sur son griffon (1866, *id.*), *Salomé* dansant sur les orteils dans la pénombre dorée où Hérode, sur son trône, miroite comme une idole. Moreau ne s'achemina que lentement vers ces prestiges de nécro-

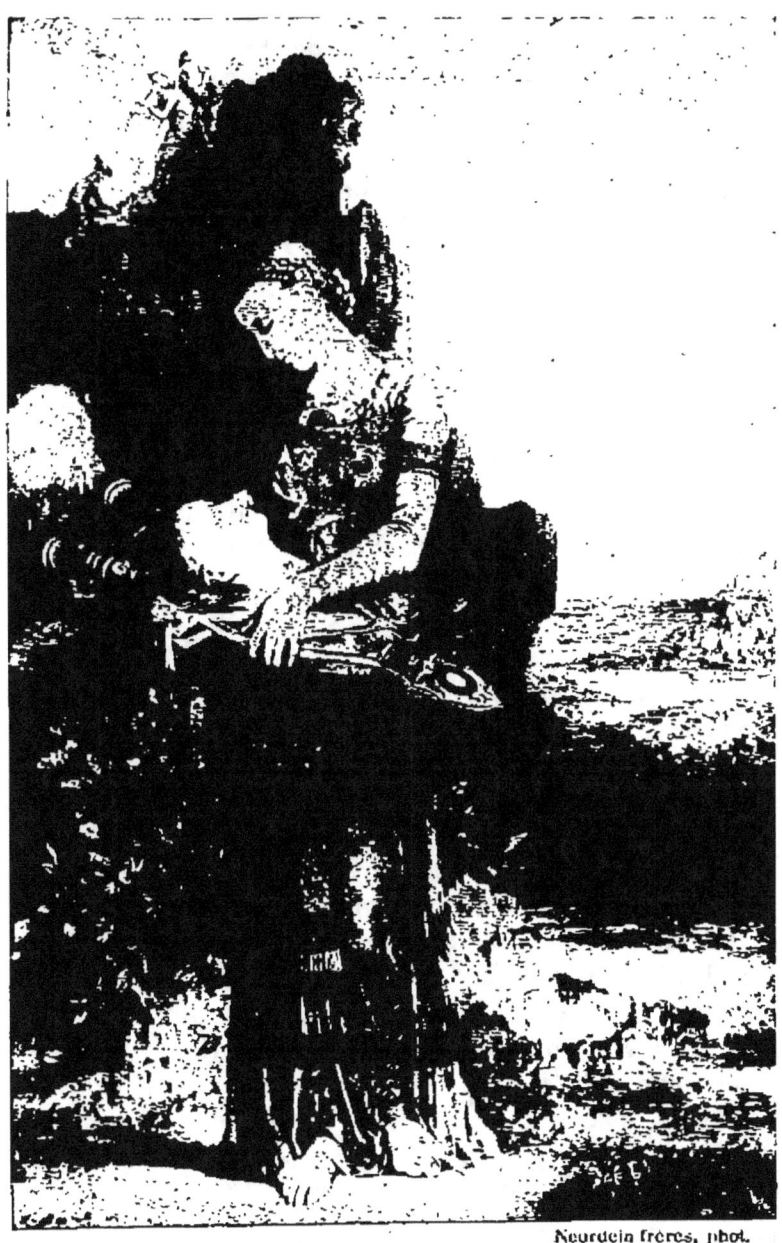

FIG. 96. — G. MOREAU. — JEUNE FILLE TENANT LA TÊTE D'ORPHÉE.
(Musée du Luxembourg.)

mant. Son *Cantique des cantiques* de 1853 (musée de Dijon), son *Thésée s'apprêtant à combattre le Minotaure* (1856, musée de Bourg), ne sont que des imitations assez molles de Delacroix, où des lueurs chaudes baignent des formes ambiguës. L'*Œdipe et le Sphinx* [fig. 95] (1864), la *Jeune fille tenant la tête d'Orphée* [fig. 96] (1867, musée du Luxembourg), d'un dessin plus ressenti, d'une couleur plus ouvrée et plus rare, font effort pour exprimer des types d'humanité, reléguant dans les fonds de paysage les irisations évanescentes. Mais son alchimie allait toujours se sublimant; l'identité disparut peu à peu, comme volatilisée, de ses personnages, et il ne resta plus que de splendides apparences, combattant, trônant, mourant dans des apothéoses de lumière, où le sang des blessures n'est pas pour émouvoir davantage que les flaques du pourpre du couchant.

Puvis de Chavannes. — C'est au contraire la volonté soutenue d'être simple qui distingue Puvis de Chavannes (1824-1898), et sa constante réussite à y parvenir qui le fait grand. Élève de Couture; ami, lui aussi, de Chassériau, et fasciné par ses beaux dons, de même que Moreau en avait hérité le faste et la sensualité orientale, il en dégage, lui, le génie épique et latin. Ses œuvres de chevalet sont relativement secondaires[1]; c'est un pur décorateur, et sa vision agrandie, généralisée, qui ramène les individus à quelques grands plans tranquilles et les paysages à leurs lignes essentielles, se trouve, par là même, la collaboratrice idéale de l'architecture, dont elle respecte les partis pris et ménage les repos. Non qu'il sacrifie à ces convenances particulières la

1. *Le Sommeil* (musée de Lille), *l'Automne* (1864, musée de Lyon), *Décollation de saint Jean-Baptiste* (1870), *Madeleine au désert* (id., collection Cheramy), *Jeunes filles au bord de la mer* (1872), *Pauvre pêcheur* (1881, musée du Luxembourg), *Doux pays* (1882, collection Bonnat).

FIG. 97. — PUVIS DE CHAVANNES. — LE REPOS. (Musée d'Amiens.)

Cliché Lecadre.

solidité et le relief de ses personnages, mais la gamme paisible des tonalités, modulant dans les gris fins, les lilas, les bleus pâles, relevés çà et là d'un jaune, le rythme mesuré des mouvements, l'harmonie des gestes rapprochés qui traduisent la méditation, la possession de soi-même, l'assentiment aux lois générales, tout cela concorde étroitement avec les notions de stabilité et d'équilibre sur lesquelles repose l'art de construire.

Il a pourtant, dans ses premières décorations (1861-1882, musée d'Amiens), évoqué des spectacles de violence et d'horreur; mais ce n'est pas l'action même qu'il met en scène, elle est déjà passée, et le buccin des vainqueurs, juchés sur leurs montures immobiles, clame aux horizons le triomphe, dont les victimes jonchent le sol, en groupes impuissants ou inanimés. Dans ce même musée, les gestes rudes du travail affectent une cadence régulière, les jeux patriotiques se disciplinent avec un ordre qui leur confère la dignité monumentale. Un autre musée (1869), à Marseille, nous présente en vis-à-vis, sur ses murs, la *Colonie grecque* que fut et la *Porte de l'Orient* [fig. 98] que reste l'antique Phocée; un troisième, à Lyon (1884-1886), oppose la *Vision antique* des fêtes physiques et de la volupté contemplative à la *Vision chrétienne* du travail recueilli et fervent, reliant l'une à l'autre par une évocation enchanteresse de la nature, source commune des inspirations diverses. Un dernier, à Rouen (1890-1892), déroule le panorama pittoresque du fleuve et de la cité au pied de groupes rêveurs ou studieux. A la Sorbonne (1884), c'est la divinisation de la science observant les phénomènes, scrutant les causes, et, sur les ruines du passé, posant les fondements de l'avenir. A la bibliothèque de Boston (1896), la théorie des Muses symbolise l'effort parallèle des intelligences pour la découverte et l'utilisation des lois naturelles. A l'Hôtel de Ville de Paris (1890-1893), les Saisons extrêmes encadrent la glorification d'un grand homme. Enfin le Panthéon (1876-

FIG. 96. — PUVIS DE CHAVANNES. — MARSEILLE, PORTE DE L'ORIENT. (Musée de Marseille.)
Cliché Leger, Marseille.

1898) déroule sur ses travées l'enfance candide et l'héroïque vieillesse de la patronne de la cité.

Cet œuvre colossal, dont nous n'avons pu donner qu'un aperçu sommaire, offre dans son ensemble un caractère de sérénité philosophique et d'optimisme réfléchi. C'est l'œuvre d'une intelligence apaisée qui, voyant de haut le cours des choses, rend justice à l'immense transformation imprimée par l'intelligence de l'homme à la planète, sans se préoccuper plus que de raison si sa moralité a suivi les mêmes étapes et réalisé les mêmes progrès. Car de ce côté est le Drame, et il n'en a cure. L'artiste, chez Puvis, est encore supérieur au penseur. Il a opéré dans l'art de la décoration une révolution décisive; renonçant à une figuration trop littérale du corps humain, et le réduisant aux grandes divisions fondamentales, il l'amplifie par là même; une mimique simplifiée, n'exprimant rien d'accidentel, accentue cette impression de majesté, en y associant en quelque sorte l'idée de permanence. Ainsi ces créatures se haussent au niveau des symboles qu'elles expriment, et revêtent une sorte d'autorité auguste. La beauté naturelle des poses, où rien ne sent la contrainte ni la tension, la pureté d'expression des visages libérés de toutes les grimaces humaines, la grâce chaste des groupes qui nouent çà et là ces nobles formes, mais surtout les prodigieux cadres de nature vierge et fraîche où elles évoluent, dans la pâleur tendre des jeunes pousses et des fleurs frileuses, parmi les souples replis des eaux courantes, devant la merveille changeante d'un ciel vert pâle, or, ou mauve, voilà des nouveautés que le décor mural ne s'était point encore essayé à exprimer, et qu'il est à jamais glorieux pour Puvis de Chavannes d'y avoir le premier inscrites.

L'influence de cet art sur la peinture monumentale a été grande, et plus encore sur le paysage. Nous l'apprécierons au chapitre relatif à la troisième République.

On a droit de passer plus rapidement sur les noms qui

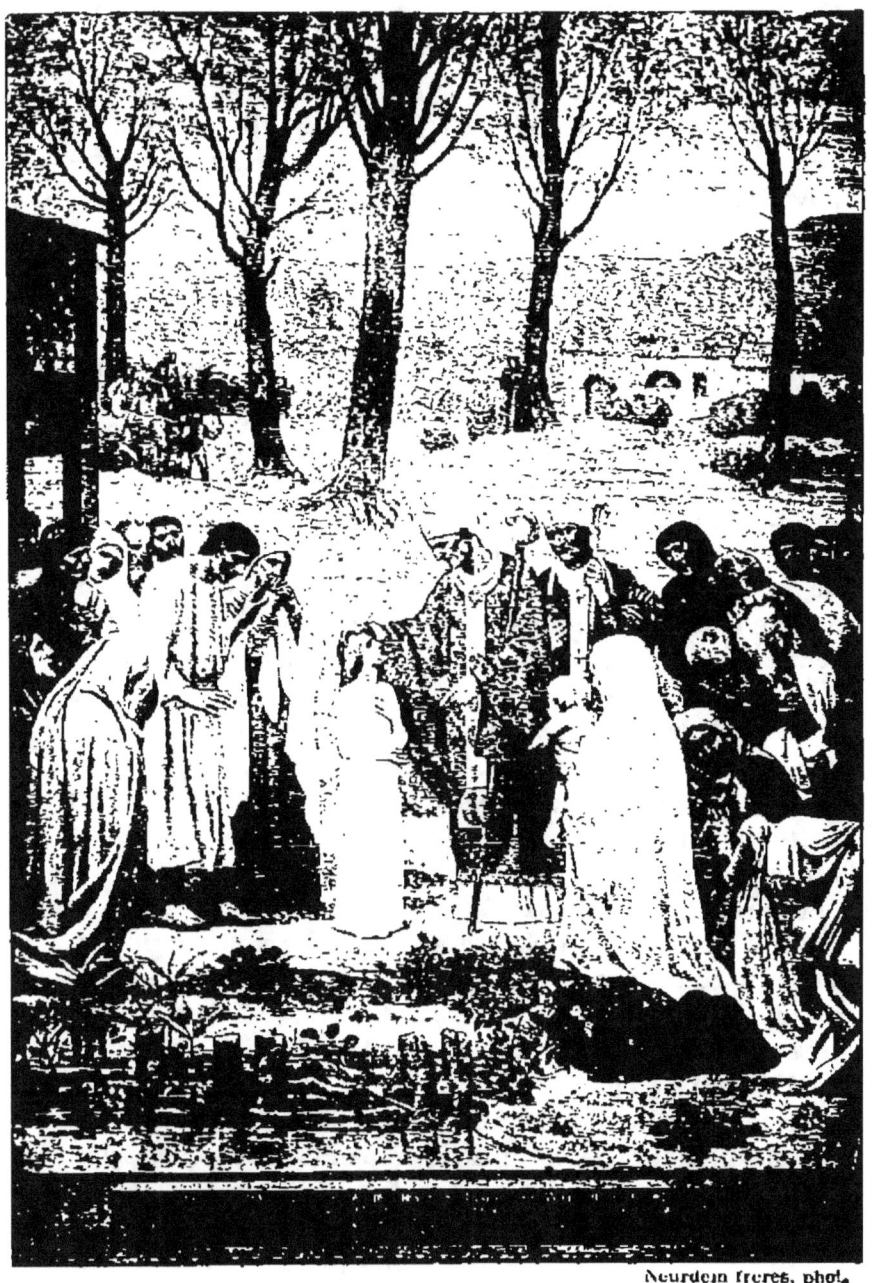

FIG. 99. — PUVIS DE CHAVANNES. — SAINTE GENEVIÈVE MARQUÉE DU SCEAU DIVIN. (Panthéon.)

suivent, en dépit des titres divers qui les recommandent au souvenir : Edouard Dubufe (1819-1883), fils et père de peintres, a cultivé l'anecdote rétrospective (*Clarisse Harlowe*), la peinture de style (triptyque de l'*Enfant prodigue*, 1867) et le portrait, mais ne survit que par ses productions dans ce dernier genre (portraits d'Émile Augier, au musée de Versailles, et de Philippe Rousseau, au musée du Louvre). Les qualités moyennes de James Bertrand (1825-1887) atteignirent leur summum dans sa touchante *Virginie*, roulée par les vagues (musée du Luxembourg); l'agréable talent d'Alfred de Curzon (1820-1895), voué aux paysages du Midi et aux scènes italiennes, se haussa un jour jusqu'à sa lumineuse *Psyché* (musée du Luxembourg). L'*Enfance de Bacchus* (musée du Luxembourg) et *Bacchus et Ariane* (musée de Nancy), de Joseph Ranvier (1832-1896), sont d'un dessin souple et d'une fine tonalité argentée, qualités qui s'unissent à un véritable talent de composition dans son plafond : l'*Aurore*, du palais de la Légion d'honneur. Il y a un beau sentiment du nu et de rares aptitudes de clair-obscuriste chez Charles Sellier (1830-1882); sa *Madeleine pénitente* (musée de Nancy), son *Léandre mort* (*id.*) font vivement regretter sa retraite prématurée. Ces tableaux ont malheureusement souffert d'une mauvaise préparation.

Charles Chaplin (1825-1891) a été, durant vingt ans, le peintre à la mode des chambres à coucher et des boudoirs. Il avait commencé par des études d'un réalisme intransigeant (*Auvergnate des environs du Puy-de-Dôme*, *le Soir dans les bruyères*, musée de Bordeaux), mais se convertit soudain aux « lys et aux roses » et se fit, au petit pied, la destinée d'un Boucher, avec des nus décoratifs quelque peu soufflés, fouettés de vermillon, empâtés de blanc de perle, d'une séduction contestable, et des études de chevalet (la *Dormeuse*, musée de Marseille), les *Bulles de savon* (musée du Luxembourg), *Souvenirs* (*id.*), la *Jeune fille au chat* (*id.*), d'un travail plus précieux, d'un « grain » plus

fin et plus rare. Evariste Luminais (1821-1896) se cantonna dans le genre historique, traité non sans vigueur, dans une gamme brune réveillée de rouges et de verts; ses scènes mérovingiennes, d'une vraisemblance suffisante, confinent parfois à la peinture d'histoire (la *Mort de Chramn*, 1879; les *Énervés de Jumièges*, 1880) par l'habileté de la disposition et l'ampleur du cadre pittoresque. Benjamin Ulmann (1829-1884) a, au Luxembourg, une toile historique d'une belle tenue : *Sylla chez Marius*, et d'importantes décorations au Palais de Justice.

Nous arrivons à un groupe de peintres notables dont les premiers succès datent du second Empire, mais qui ont grandement accru leur réputation sous le régime actuel et fournissent toujours une production régulière.

BOUGUEREAU. — William Bouguereau, né en 1825 à La Rochelle[1], prix de Rome en 1850, la même année que Baudry, a de bonne heure fixé son idéal et n'a cessé, depuis, d'y conformer ses ouvrages, dont la plupart ont obtenu la faveur du grand public. A quarante-deux ans de distance, la *Bacchante lutinant une chèvre* (1863, musée de Bordeaux), et l'*Océanide* du Salon de 1905, pour prendre des spécimens très honorables de son art, réalisent exactement la même conception : faire choix d'une forme châtiée, pure de toute anomalie, fût-elle piquante, en rendre la beauté régulière et saine, en s'interdisant les exagérations destinées à y faire ressortir un caractère particulier, les recherches d'exécution tendant à y accentuer la différence des âges, des types et des complexions. Pour M. Bouguereau, il existe un « canon » du Beau, que l'artiste doit s'attacher à reproduire exclusivement, ne demandant l'intérêt de chaque œuvre particulière qu'à la différenciation des poses et des groupements. Aussi toutes ses jeunes femmes — et il n'a

1. M. Bouguereau est mort au mois d'août 1905.

garde d'en peindre d'autres — sont-elles invariablement gracieuses de lignes, satinées d'épiderme; tous ses jeunes hommes, nerveux et bronzés à l'envi. Ses grands ouvrages sont : les *Funérailles de sainte Cécile aux Catacombes* (1853, musée du Luxembourg), sa meilleure composition pour la fermeté du dessin et la force du ton; le plafond du grand théâtre de Bordeaux (1867); *la Vierge, Jésus et saint Jean-Baptiste, Flore et Zéphyre* (1875); la *Vierge consolatrice, la Jeunesse et l'amour* (1877) d'une présentation ingénieuse, toutes deux au musée du Luxembourg; la *Naissance de Vénus* (1879, *id.*), la *Jeunesse de Bacchus* (1884), vaste composition bien rythmée, maintenant aux États-Unis; l'*Adoration des Bergers et des Mages* (1885, église Saint-Vincent-de-Paul). On se sent presque du respect devant la persistance de ce credo artistique et l'unité de cette carrière.

Ernest Hébert. — Il y a, au contraire, chez Ernest Hébert (Grenoble, 1817) une vision personnelle, la recherche de certaines formes et de certaines expressions, un sentiment particulier du coloris. Comme pour Bouguereau, il est vrai, tous ses tableaux se ressemblent, mais outre que la variété des motifs y est beaucoup plus grande, allant de l'allégorie au portrait par les scènes de genre, leur similitude vient non de l'effacement, mais de l'accentuation d'un type déterminé, ayant son caractère et sa couleur propres. Les séjours successifs de l'artiste à Rome comme pensionnaire, puis comme directeur de la Villa Médicis, ses excursions dans la campagne environnante, aux maremmes peuplées de buffles sauvages, à la population affaiblie et mélancolisée par la fièvre, ont laissé sur la rétine d'Hébert une empreinte indélébile, à laquelle il ramène inconsciemment toutes les idiosyncrasies qui s'offrent à son pinceau, donnant ainsi à ses modèles raffinés du grand monde une expression uni-

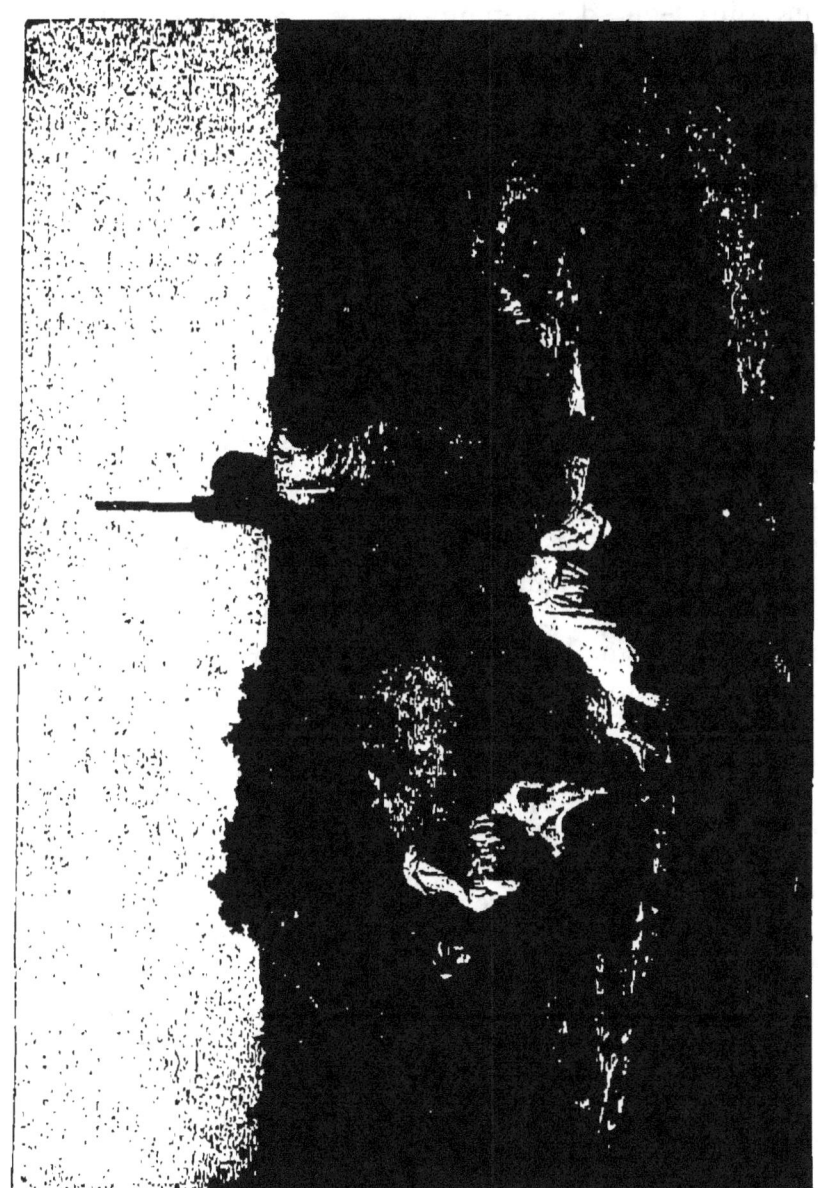

FIG. 100. — BÉDERT. — LA MALARIA. (Musée du Luxembourg.)

Neurdein frères, phot.

forme, dirait-on, de morphinomanes nostalgiques. Sa couleur est belle d'ailleurs, chaude et profonde, avec des bistres verdissants qui semblent saturés de bile, et communiquent aux contadines, dont il se plaît, de temps à autre, à évoquer encore le teint de bistre et les yeux agrandis, un aspect hagard et tragique. On connaît universellement sa *Malaria* [fig. 100] (1850, musée du Luxembourg), son *Baiser de Judas* (1853, *id.*), ses *Cervaroles* (1859, *id.*), et aussi ses vierges byzantines auréolées de métal ou enturbannées d'étoffes (église de la Loupe), qui ont fait école, dans leur anachronisme troublant.

Henner. — Jean-Jacques Henner, né en 1829 dans le Haut-Rhin, mort en 1905, donna du premier coup sa mesure dans son tableau du prix de Rome (*Adam et Eve retrouvant le corps d'Abel*, 1858). Le jeune mort, charmant de pâleur exsangue et d'adolescente maigreur, était une académie idéale. La *Chaste Suzanne* (1865, musée du Luxembourg), simple pièce d'étude, malgré son titre, modelée, d'ailleurs, dans une demi-teinte délicate, développait une belle ligne souple; mais un progrès marqué s'accuse dans la *Biblis* du musée de Dijon (1867) dont le corps virginal, traité dans une gamme de gris argentés et de blancs réchauffés d'ambre d'une exquise finesse, s'alanguit sur sa couche de roseaux. Il fallait en prendre son parti, le peintre ne donnerait jamais que des « morceaux »; c'en est un encore, et bien friand, que la *Femme couchée* sur un drap de satin noir (1869, musée de Mulhouse). Toutefois les deux nus les plus rares qu'il ait créés sont la petite figure couchée : *Naïade* (1875, musée du Luxembourg), et surtout l'*Idylle* [fig. 101] (1872, *id.*) : deux femmes près d'une fontaine; l'une de trois quarts, debout, hanchant légèrement, écoute l'autre, assise, en profil perdu, qui joue de la flûte; celui-là est la perfection même, ferme et charnu comme un Giorgione, émaillé,

perlé comme un Prudhon, dans un paysage ramassé d'une intimité délicieuse. Nous goûtons moins les compositions

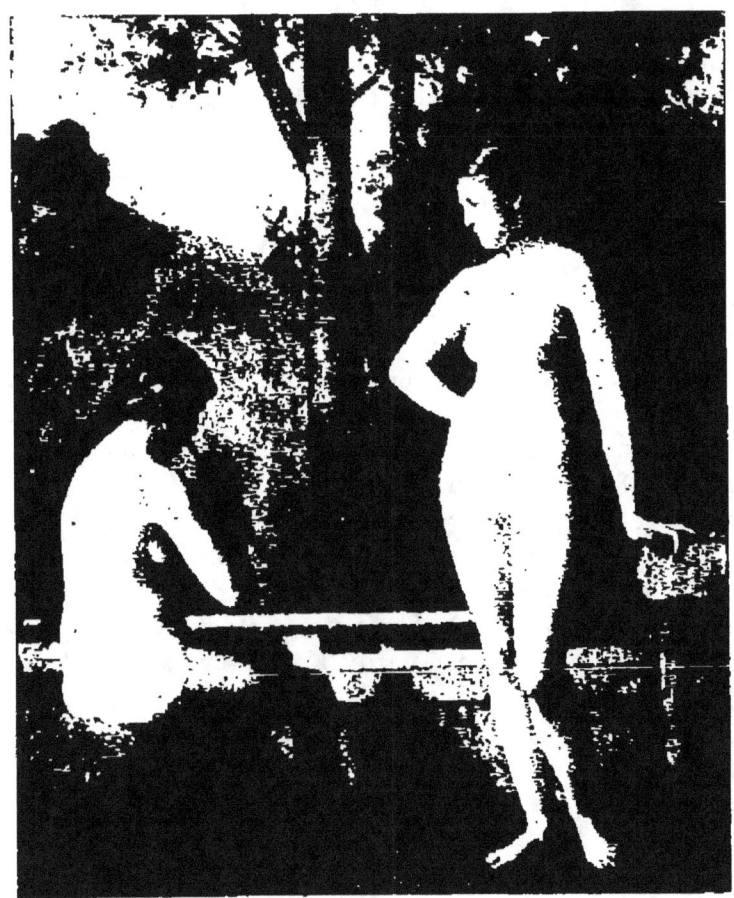

Neurdein frères, phot.

FIG. 101. — HENNER. — IDYLLE.
(Musée du Luxembourg.)

(le *Bon Samaritain*, 1874; *Saint Sébastien et les saintes Femmes*, 1888) où les personnages manquent de liaison; et il en faut toujours revenir aux figures seules (*Madeleine au désert*; *le Christ mort*; *Andromède* liée à son rocher;

la *Religieuse*, musée de Nancy), avec ses beaux noirs, ou aux portraits (le *Général Chanzy*; Mlle *Dauprat*, 1873 ; la *Dame au parapluie*, 1874 ; la *Vieille femme en bonnet*), d'une sobriété pleine de caractère. L'imagination fait défaut à Henner. Son procédé de repoussoir se répète avec excès; le charme insaisissable et mystérieux de ses modelés s'impose toujours.

Jules Lefebvre, né en 1836, élève de Léon Cogniet, prix de Rome de 1861, est un autre fervent du nu; mais à l'exception de sa *Femme au divan rouge*, de 1868, magnifique créature palpitante de vie sensuelle, et de *la Vérité* (1870, musée du Luxembourg), debout au fond de son puits, qu'il pourvut de la membrure robuste des Immortels, il s'ingénie à corriger la nature, en fuselant les formes, en délicatisant les types, qu'il aime à doter d'une diaphanéité tout aristocratique. La *Cigale* (1872), *Chloé* (1875), *Pandore* (1877) ont servi de préludes à la grande composition de 1879 (*Diane surprise*), dont on loua l'ordonnance élégante, les jolis groupements contrastés, sans y chercher ce caractère farouche, cette pudeur cruelle qui immolaient les indiscrets. Un autre prétexte à nu : *Lady Godiva* (musée d'Amiens), parut, à quelques années de là, affecter des proportions démesurées pour une donnée aussi scabreuse. Mais les portraits de Jules Lefebvre, d'une pureté de dessin, d'une distinction réelles, n'ont rencontré que des éloges (M. Léonce Reynaud, 1876; M. Pelpel, 1880; la fille de l'artiste, 1903). D'identiques qualités de savoir et de goût et une même absence d'ampleur signalent les œuvres de Victor Galland (1822-1892), dont l'immense production décorative est éparse dans des habitations particulières. Ses peintures à l'Hôtel de Ville de Paris ont plu par une heureuse adaptation à des surfaces très morcelées; l'artiste y avait représenté les métiers, sur un mode rétrospectif rappelant les origines de l'édifice; mais le panneau qui lui fut confié au Panthéon

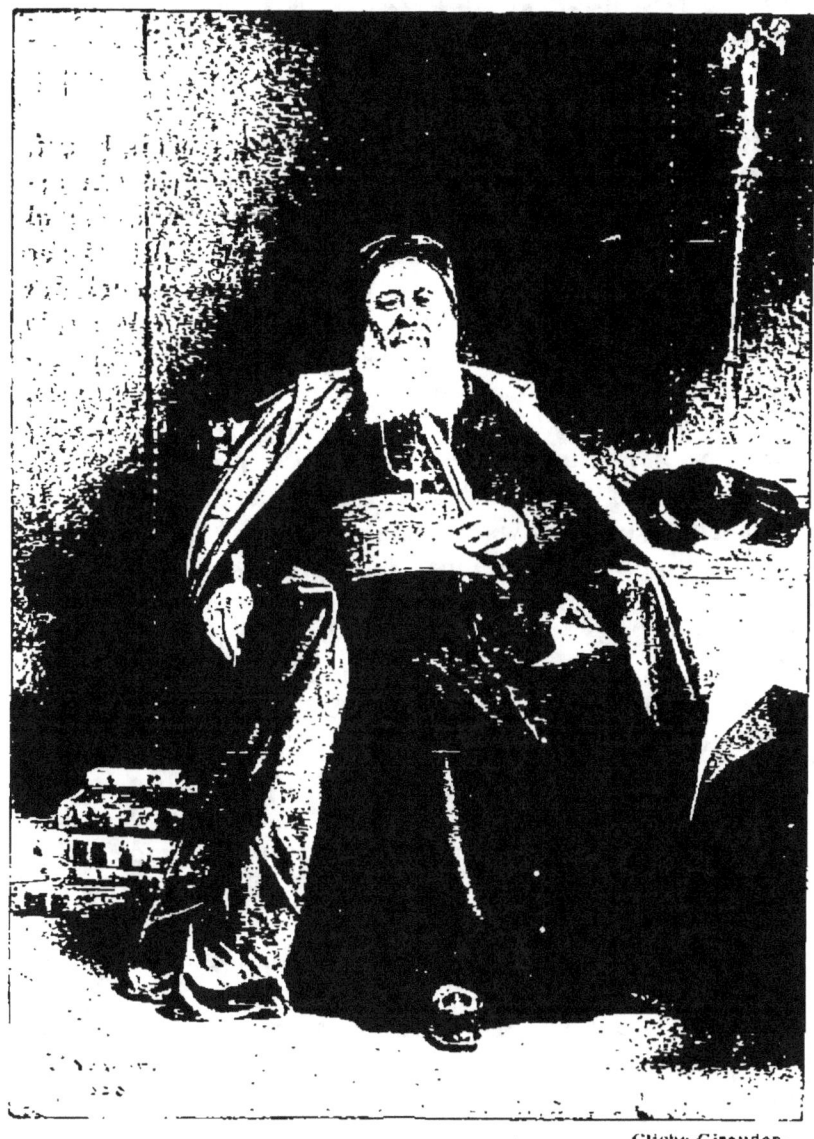

Cliche Giraudon.

FIG. 102. — BONNAT. — LE CARDINAL LAVIGERIE.

(Musée du Luxembourg.)

(1875, *Prédication de saint Denis*) parut, dans ses tonalités d'aquarelle, dépourvu de la grandeur et de la simplicité que réclame le décor monumental.

BONNAT. — Ce panneau a pour vis-à-vis, dans la nef, la *Décollation de saint Denis*, de Léon Bonnat. Cet artiste, né à Bayonne en 1834, élève du peintre espagnol Frédéric de Madrazo, puis de Léon Cogniet, débuta par des compositions dans le goût âpre et tourmenté des maîtres de la péninsule. Un séjour prolongé à Rome le conquit à la beauté italienne, et il exploita pendant plusieurs années le pittoresque si tranché des mœurs locales. Les *Pèlerins devant la statue de saint Pierre* (1864), les *Paysans napolitains devant le palais Farnèse* (1866), réussirent par une exécution robuste et brillante à la fois. Cependant ses visées s'élevaient : un *Saint Vincent de Paul prenant la place d'un galérien* (1866, Ville de Paris), bien composé, d'une tonalité un peu lourde, était suivi d'une *Assomption* (1869, à Bayonne), trop matérielle, mais d'un accent énergique et fier. Un voyage du peintre en Orient donna matière à de nouvelles scènes familières (*Cheiks d'Akaba*, 1872 ; *Barbier turc*, 1873) bien appropriées à sa palette. Mais déjà il se tournait vers le portrait, qui est devenu sa spécialité à peu près exclusive, sauf diverses incursions dans la peinture de style, dont le *Christ en croix* (1874) pour le Palais de Justice, *Job* au musée du Luxembourg, ont été les plus heureuses. Ses tentatives dans la décoration pure (*Saint Denis* au Panthéon, le *Génie des Arts* à l'Hôtel de Ville) ont été plus discutées ; la touche, un peu massive et pesante, qui distingue les productions de l'artiste, n'y paraît point toujours à sa place, dans les plafonds surtout, où l'excès de relief devrait faire place à une facture légère et aérienne ouvrant à travers la voûte un ciel imaginaire. Elle donne au contraire leur tenue et leur autorité aux portraits

d'hommes (Léon Cogniet, Mgr Lavigerie [fig. 102], au musée

FIG. 103. — CAROLUS DURAN. — L'ASSASSINÉ. (Musée de Lille.)

du Luxembourg ; M. Thiers, au musée du Louvre ; M. de Montalivet, au musée de Versailles ; Pasteur, Taine, le

vicomte de Vogué, etc.), tous orientés uniformément vers la force et la décision. Elle ne messied même qu'à moitié à certains portraits de femmes (M^me Pasca, la comtesse Potocka, M^me Cahen, la marquise de Brou, la mère du peintre). Ce remarquable artiste eût fait beaucoup gagner à l'exceptionnelle galerie d'effigies qu'on lui doit, s'il se fût davantage attaché à y diversifier, suivant la nature propre et le rôle social de ses modèles, son exécution, sa mise en toile et ses fonds. Mais n'était-ce pas trop demander à un tempérament sans doute aussi inséparable de ses nodosités que l'arbre l'est de son écorce ?

Nous avons assisté au contraire, chez Tony-Robert Fleury (1838), à un véritable avatar, où la personnalité intellectuelle s'est transformée tout entière, vision, goût et procédés. Fils du peintre du *Colloque de Poissy*, il avait, sous l'influence paternelle, débuté par de grandes « machines » historiques (le *Massacre de Varsovie*, 1866, collection Branicki; le *Dernier jour de Corinthe*, 1870, musée du Luxembourg; *Charlotte Corday à Caen*, 1874; *Vauban donnant le plan des fortifications de Belfort*, 1882, musée de Belfort), dont le succès lui assurait une carrière brillante, quand une véritable révolution intérieure, longtemps débattue dans cet esprit méditatif et scrupuleux, fit de lui l'adepte résolu des idées nouvelles tournées vers les réalités contemporaines et les problèmes de technique. Il les applique avec art dans *le Bain* (1903), *le Lever de l'ouvrière* (1905), vrais régals de délicats, avec leurs tonalités gris bleuté caressées de fines lumières.

CAROLUS DURAN. — Carolus Duran, né à Lille en 1838, se fit connaître en 1866 par une vaste toile : *l'Assassiné* [fig. 103] (musée de Lille), empruntée aux mœurs romaines et peinte avec une fougue et une largeur dignes de Courbet; des portraits nombreux suivirent, entre autres la *Dame au gant* (1869, musée du Luxembourg) en

faille noire, M^me *Feydeau* (1870, musée de Lille) en satin lilas, deux morceaux de « bravoure » dans toute l'acception du mot. Un voyage en Espagne et l'étude passionnée des Velazquez du Prado vinrent discipliner cette fougue, et l'arbre greffé donna de beaux fruits de saveur choisie : *Au bord de la mer* (portrait de l'actrice Croizette à cheval, 1873), *Émile de Girardin* (1875), la *Comtesse Vandal* (1879). Mais l'équilibre se rompait çà et là en duretés de ton, en mollesses de forme également fâcheuses, et le plafond du Louvre à la gloire de Marie de Médicis (1878), l'*Andromède* (1887), le *Triomphe de Bacchus* (1889) offrent parallèlement ces défaillances. L'artiste, du reste, se ressaisit souvent, et il est rare qu'un ou deux ans se passent sans apporter quelque morceau robuste et sain comme le *Vieux lithographe* de 1903, ou l'*Espagnol marchand d'éponges* de 1904. Des dons naturels trahis par un goût inégal, ainsi se résume une œuvre que l'avenir épurera pour le plus grand profit de l'artiste. Enfin un statuaire éminent, Paul Dubois (1829-1905) s'était, depuis 1873, adonné à la peinture de portraits, qui lui doit nombre d'admirables morceaux, serrés comme des Delaunay, mais d'enveloppe plus moelleuse : portrait de mes enfants (1876), portrait de jeune fille (1878), portrait d'enfant (1879), le docteur Parrot (1883), etc.[1].

E. — *Le Paysage, les animaux, la nature morte, etc.*

Nous avons ci-dessus, pour ne pas fragmenter l'étude de leur œuvre, caractérisé ceux des paysagistes qui, bien qu'ayant surtout travaillé sous le second Empire, avaient

[1]. Il faut encore citer, parmi ceux qui ont fait, en faveur de la peinture, de fructueuses infidélités à leur art, le statuaire Falguière (1832-1900) avec *Caïn et Abel*, les *Lutteurs*, *Éventail et poignard* (musée du Luxembourg), les *Nains* (*id.*); et le graveur Ferdinand

déjà un talent formé et un nom connu, lors du coup d'État. Nous pouvons ainsi faire rapidement la revue de la production sous Napoléon III, qui, ces artistes illustres mis à part, et réserve faite des orientalistes, brillamment représentés pendant cette période, ne dépasse guère, en général, un niveau honorablement moyen.

HARPIGNIES. — Un de ceux, toutefois, qui ont, pendant ces vingt années, manifesté dans le paysage une personnalité accusée, est Henri Harpignies, né en 1819, à Valenciennes. Élève du Dauphinois Achard, il a planté un peu partout son chevalet, rapportant d'Italie de superbes études, d'une pâte substantielle et d'une riche couleur (*Rome vue du Palatin* [fig. 104], musée du Luxembourg; *le Vésuve*, musée de Bordeaux), vaguant, après Corot, dans le nord de la France (*les Ruines de Pierrefonds*). à la recherche des beaux mouvements de terrains, des fières silhouettes végétales, qui donnaient à son ferme dessin matière à vigoureux accents. Il s'est peu à peu concentré dans la vallée de la Loire, et s'y plaît à profiler sur la pulvérulence dorée du soir la vaste ramure des châtaigniers et des chênes. Ce qui manque un peu à ces constructions majestueuses, c'est la grâce abandonnée, l'intimité familière, si caractéristiques des campagnes de France, c'est aussi le velouté que l'interposition de la masse d'air donne aux plans successifs, et l'harmonieux accord où elle fond les tonalités distantes. Mais les aquarelles d'Harpignies, ses vues de Paris par exemple, sont des notations résumées d'une sûreté impeccable, où les blancs réservés du papier mettent une profondeur et une légèreté extrêmes. Son élève, Maurice Le Liepvre (1848-1897), a

Gaillard (1834-1887) pour les portraits de sa mère, de M^{gr} de Segur (musée du Luxembourg), etc. Jules Jacquemart (1837-1880), aquafortiste eminent, a laissé d'admirables vues à l'aquarelle de la côte mediterranéenne.

FIG. 104. — HARPIGNIES. — ROME VUE DU PALATIN. (Musée du Luxembourg.)

peint également les bords de la Loire, dans son cours inférieur, avec les longues files de peupliers encadrant son lit à demi tari. Ses toiles aux verdures pâlies ont un grand charme de mélancolie et de solitude.

Fleury Chenu (1833-1875) se fit une spécialité des effets de neige; Blin (1827-1866), mort trop jeune, et Lansyer (1835-1893) se partagèrent les grèves bretonnes, auxquelles ce dernier joignit de fines vues de villes. Rapin (1840-1889) peignit avec amour les rives du Doubs, Mouillon, la houle d'or des blés mûrs, Lambinet (1816-1877) fit verdoyer les berges et les îles de la Seine, Defaux (1826-1900) rendit grassement les cours de ferme, avec leurs hôtes emplumés. Segé (1817-1885) est l'homme des vastes perspectives et des belles futaies; Busson (1822) affectionne les effets de soleil dans les ondées rapides; Pelouze (1840-1891) les verdures lustrées dans les brumes d'argent. Bernier (1823-1902) ne s'écarta guère des chemins creux et des allées de Bretagne; Emile Breton (1831-1902), frère de Jules, rendit avec puissance les soleils couchants d'hiver, les chemins détrempés par les pluies, l'effeuillement lugubre des arbres. Hanoteau (1823-1890) dit les grands pacages et les étangs; Yon (1841-1897), les falaises et les herbages du pays normand; Adolphe Guillon (1829-1896) se plut aux beaux profils de l'Avalonnais; Nazon (1821-1902) fut, trop peu d'années, le peintre harmonieux des heures dorées, Edouard Imer (1820-1881) mit beaucoup de style dans ses vues du Midi, Emile Vernier (1831-1887), lithographe distingué, une franchise robuste dans ses scènes de la côte bretonne, comme Jules Héreau (1839-1880), mort tragiquement en chemin de fer, dans ses marines et ses labours.

Une place particulière est due à Eugène Boudin, de Honfleur (1824-1898), peintre des grèves ardoisées, des mers clapoteuses et des fines mâtures rayant le ciel vaporeux, au-dessus des bassins encombrés. Bien qu'il aime à s'enfermer dans une gamme restreinte de gris et de noirs

où il évolue avec une sûreté extrême, il y mêle volontiers les rouges véhéments d'un toit de tuiles, le bariolage voyant des pavillons hissés, ou la joyeuse diaprure des toilettes mondaines, parmi les cabines de bains ensoleillées. C'est un harmoniste charmant. Louis Lépine (1835-1892), élève de Corot, n'est guère moins doué. Ses vues de Paris, ses quais et ses berges de la Seine sont, dans leur tonalité blonde et perlée, des morceaux d'une séduction rare, où la fine atmosphère de la grande ville s'irise doucement de lumière diffuse. Jules Noël (1819-1881, plusieurs toiles au musée de La Rochelle) et Adolphe Hervier (1818-1879) représentent, pendant cette période, un reste de tradition romantique héritée de Bonington, d'Eugène Isabey et du peintre franco-allemand Hoguet (1813-1867), dont ils aiment les tons vifs et claquants, les lumières en rehauts sur des roux bitumineux. Les plages normandes où sèchent des linges, les vieilles masures déjetées à colombages, les marchés grouillants de tabliers et de coiffes polychromes amusent leur virtuosité fringante.

Enfin une mention est due aux groupes régionaux : les Lyonnais d'abord, sur lesquels tranchent Ravier (1814-1895) et Carrand (1821-1899). Le premier se voua aux effets d'aurore et de crépuscule, qu'il rend avec une poésie pénétrante, mais une palette trop peu variée; le second, très supérieur à notre avis, peint des effets complexes d'aube mouillée, de brouillards transpercés de lumière, de givres poudroyants, avec une diversité et une vigueur emportée de métier qui l'apparentent à Jongkind[1]. L'école

1. Jongkind (Rotterdam, 1819; la Côte Saint-André, 1891) a droit, bien qu'étranger, à une place dans ce livre. S'il commença, en effet, par traiter dans le goût de Van der Neer, mais avec une facture abrégée et cursive, des canaux au clair de lune, des moulins et des patineurs, on le vit à l'atelier d'Isabey en 1849, et ce fut dès lors un des nôtres, qu'il peignît les quais et les rues de Paris ou de Nevers, les bassins de Honfleur ou les coteaux de l'Isère; il le fit dans

de Marseille a donné Émile Loubon (1809-1863), puissant constructeur de paysages étagés à la Decamps, que peuplent des troupeaux à demi sauvages; Auguste Aiguier (1819-1865), beau mariniste qui se souvient de Claude Lorrain et de ses irradiations pacifiques; Paul Guigou (1834-1871), élève de Loubon, ami des friches pierreuses et des garrigues brûlées qu'exalte son âpre couleur; Monticelli enfin (1824-1886), artiste extraordinaire de fantaisie et de puissance, dans quelques-uns de ses paysages touffus et profonds qu'illuminent des nudités entrevues, qu'emplissent de taches rutilantes des cortèges ou des chasses escortés de grands lévriers. Cette poésie de décaméron et de cour d'amour s'envague d'une indécision délicieuse de formes qui, dans ses chatoiements d'émaux et de mosaïque, relègue bien loin les inventions similaires, d'une incorrection si molle, de Diaz (musées de Lille et de Glasgow; collection André, à Marseille).

Fromentin. — L'orientalisme a donné, sous le second Empire, une moisson abondante et superbe. Eugène Fromentin (1820-1876), qui joua le rôle de chef de groupe, tient aujourd'hui un plus haut rang comme littérateur que comme peintre. Élève de Cabat, un voyage qu'il fit en 1846 en Algérie le conquit au pittoresque particulier de cette contrée, où il retourna en 1848 et en 1852, et qui lui a inspiré deux admirables livres descriptifs. Il y fréquenta de préférence l'arrière-pays, non encore métissé de civilisation européenne, suivant les caravanes, s'asseyant aux campements, prenant part aux chasses des grands chefs, et s'évertua à noter, dans des toiles élégamment composées,

un sentiment si libre, avec une telle largeur d'effet, une habileté si grande à situer les choses dans l'espace et à les baigner d'air respirable, que, bien que reste jusqu'à la fin un solitaire, pour ne pas dire un sauvage, la jeune école de paysage le proclama son maître et l'impressionnisme salua en lui un initiateur.

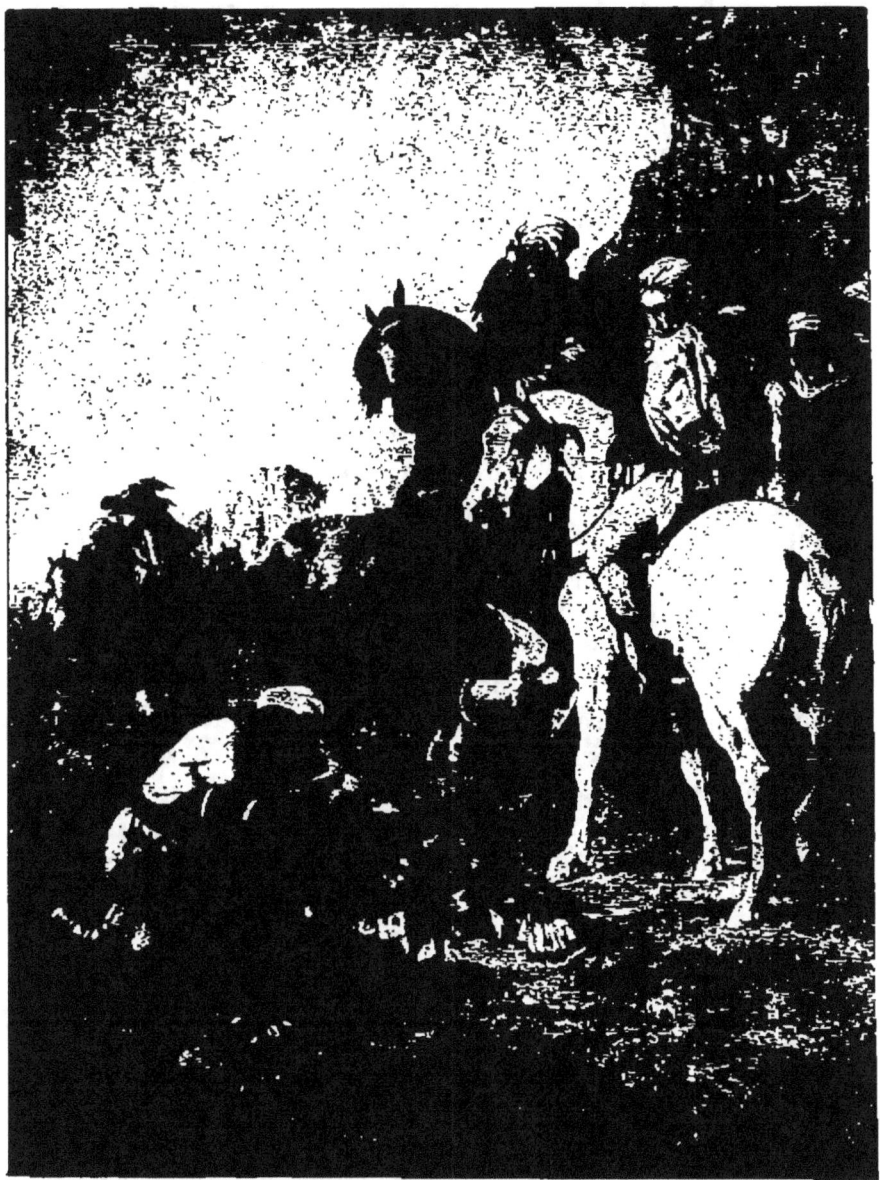

FIG. 105. — FROMENTIN. — CHASSE AU FAUCON.
(Musée du Louvre.)

d'une coloration fine et chatoyante, ses souvenirs et ses études. Ses ouvrages, d'un faire précieux, d'une tenue soignée et comme aristocratique, ne donnent de la vie algérienne, même limitée aux milieux qu'il explora, qu'une idée un peu mince et restreinte. Réserve faite pour quelques toiles d'un sentiment violent et pathétique, *le Simoun*, *la Soif* (musée de Bruxelles), on a peine à concevoir sous ces aspects si ordonnés, si proprets, si « astiqués », une civilisation qui, avec quelques côtés de grandeur, garde des traces considérables de grossièreté et même de barbarie (les *Courriers des Ouled-Nayls*, ministère de l'Intérieur; *la Curée*, musée du Louvre; la *Chasse au faucon* [fig. 105], musée Condé). Plus tard, Fromentin visita l'Egypte et séjourna à Venise; le côté « peintre » de son métier s'y développa sensiblement. Sa manière s'élargit, s'enveloppa, l'air fluide baigna ses compositions (*Femmes fellahs*, musée du Louvre). Il confine, dans cette partie de son œuvre, à Guillaumet (1840-1887), le maître incontesté du Sud-Algérien. Celui-ci ne chercha pas à choisir dans la vie indigène des motifs susceptibles de plaire, il traduisit la nature et la race toutes nues, l'une dans sa sécheresse torride et sa lumière intense, où les contours semblent s'évaporer, l'autre en ses occupations familières : tissage de la laine, traite des brebis, lavage du linge dans les *Oued* pierreux. Il a laissé des gourbis sordides, des fauves oasis aux verdures minérales, des ruelles ocreuses sous l'indigo du ciel, des transcriptions d'une énergie, d'une justesse inoubliables (*Laghouat* [fig. 106], 1879, musée du Luxembourg; *Fabrication des tapis à Bou-Saada*, id.). Ses notes de voyage réunies en « Tableaux algériens » sont d'un écrivain de race.

Alfred Dehodencq (1822-1882) s'est surtout attaché à la représentation de l'Espagne et du Maroc. Il y porta un amour du mouvement et du drame, une coloration chaude et un dessin hardi qui rappellent Delacroix, à la tonalité

FIG. 106. — GUILLAUMET. — LAGHOUAT. [Musée du Luxembourg.]

Neurdein frères, phot.

dominante près, qui est, chez lui, fauve et brûlée. La sauvagerie native des races, l'exaltation physique par le bruit et les diverses gymnastiques religieuses, le côté impulsif et enfantin des âmes ont rarement été traduits avec plus de spontanéité et de fougue (*Fête juive au Maroc*, musée de Poitiers; *Cavalier marocain*, musée de Roubaix; *Combat de taureaux*, musée de Pau; *Arrestation de Charlotte Corday*, musée du Louvre).

Léon Belly (1827-1877, *Bords du Nil*, musée du Louvre; *Pèlerins de la Mecque*, id.), Narcisse Berchère (1822-1891) et Louis Mouchot (1830-1881) ont concentré leurs investigations sur l'Égypte et son fleuve, avec les fellahines voilées si pittoresques en leurs gandourahs bleues, les puiseurs d'eau aux nudités de bronze manœuvrant la *sakieh* et le *chadouf*, les palmeraies découpées dans l'azur incandescent, les vols de flamants roses sur les terres submergées; le premier possède un métier très ferme, le second un sens affiné de la lumière; Mouchot a aussi laissé de charmantes vues de Venise. Tournemine (1814-1873), après une période bretonne, fixa son idéal d'artiste en Asie Mineure; il en a rendu, d'une touche légère et fraîche, les bazars, les cafés et les kiosques ouvragés au bord des eaux. Félix Ziem (1826) partage ses tendresses entre Marseille, sa ville natale, le Bosphore et Venise, avec une prédilection pour cette dernière. C'est un coloriste magnifique, jouant, en virtuose consommé, du jaune de chrome, du vermillon et de l'outremer, mais aussi, depuis de longues années, un improvisateur hasardeux, brossant des décors de fantaisie avec de vagues réminiscences, dans des tonalités d'une crudité par trop simpliste. Un choix sévère s'impose dans son œuvre, qui, amputé de la plus grande partie, transmettra à la postérité le témoignage d'un tempérament exceptionnel (deux *Vues de Venise* [fig. 107], musée du Luxembourg, une à la Galerie Wallace; *Paysage de Hollande*, musée de Rouen; un *Quai à Marseille*, musée de

FIG. 107. — ZIEM. — VENISE. (Musée du Luxembourg.)

Reims; *Sainte-Sophie, le matin*, et le *Vieux port de Marseille, le soir*, a la Ville de Paris).

HENRI REGNAULT. — Enfin, il faut inscrire au ciel de l'orientalisme l'éclatant météore que fut Henri Regnault, né en 1843, tué au combat de Buzenval en 1871. Fils du célèbre chimiste, et élève de Cabanel, il remporta de haut le prix de Rome, avec *Thétis apportant les armes d'Achille*, en 1866. Il fit dans la Ville éternelle de beaux dessins pour la *Rome* de Francis Wey, mais sa verve inquiète appelait des spectacles plus neufs et plus intenses. Il partit pour l'Espagne et y peignit en pleine insurrection le *Portrait du général Prim* [fig. 108], musée du Louvre), pâle et décoiffé, contenant avec peine un pur sang dont les flancs moirés frémissent; c'est toute une allégorie inconsciente des révolutions et de leurs chefs, si vite débordés. De retour à Rome, il mit en train une *Judith tuant Holopherne* (musée de Marseille), ébauche d'une couleur splendide. Passé de nouveau en Espagne, et de là au Maroc, il y peignit sa *Salomé* (collection de Cassin), fantaisie en jaune majeur d'une virtuosité éblouissante, une *Exécution à Tanger* (musée du Louvre) un peu creuse, dans un décor mauresque supérieur aux figures, et une charmante toile de genre inachevée, la *Sortie du Pacha*. Il terminait en outre de très belles aquarelles, quand il rentra précipitamment, pour prendre part à la défense de Paris, où il devait trouver la mort. Une intelligence très vive, un tempérament de feu, mais déjà apte à se contenir, percent dans ces débuts mémorables, qui faisaient entrevoir une grande carrière. Sa correspondance révèle en outre une âme généreuse et une sensibilité exquise.

La peinture d'animaux compta, sous le second Empire, quelques artistes de réelle valeur : Troyon eut dans Émile Van Marcke (1827-1891) un digne continuateur. Il commença, comme son devancier, par travailler pour la manu-

facture, à Sèvres, son lieu natal; des études très poussées le rendirent bientôt maître de tous les détails de structure

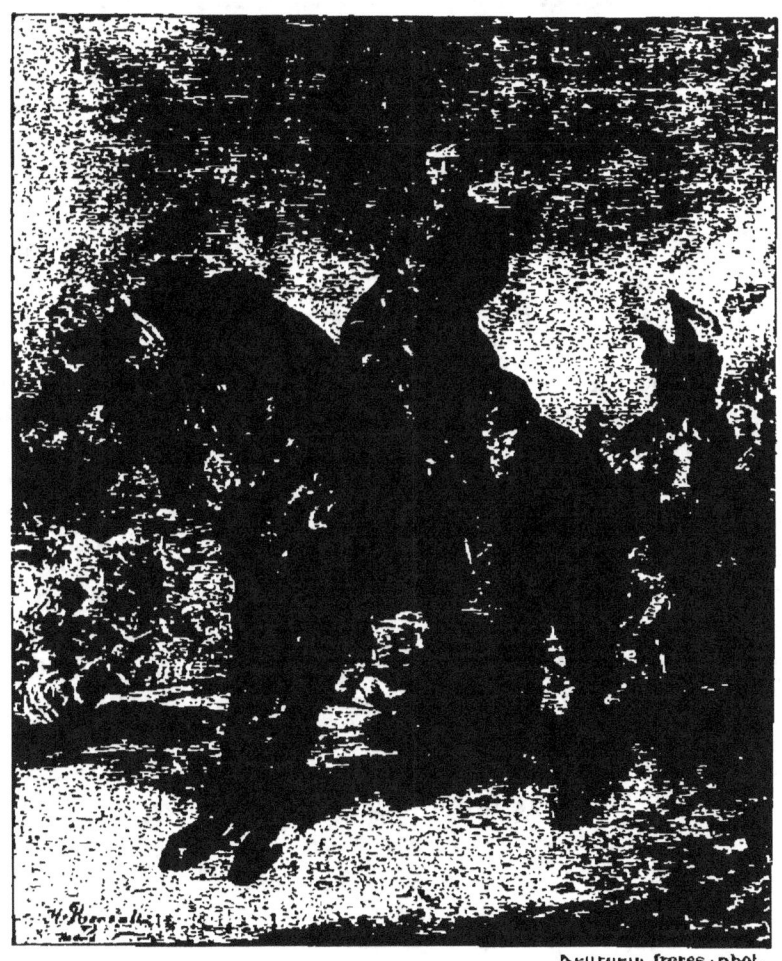

FIG. 108. — H. REGNAULT. — LE GÉNÉRAL PRIM.
(Musée du Louvre.)

du bétail de ferme, parmi lequel il s'attacha de préférence aux vaches. Fixé au Tréport, puis dans la vallée de la

Bresle, il y peignit assidûment, à l'exemple de Troyon, des troupeaux au pacage ou en marche, et ses tableaux ne le cèdent guère à ceux de son devancier, tant pour l'heureuse harmonie du paysage et des animaux, que pour la saine robustesse de l'exécution.

Rosa Bonheur. — Rosa Bonheur (1822-1899) a joui pendant tout le second Empire d'une immense réputation; ses débuts datent du Salon de 1840, avec un modeste couple de lapins. Un succès rapide, où son sexe était bien, à la vérité, pour quelque chose, enhardit son talent et élargit ses visées. Des groupes isolés d'animaux (chiens, chevaux) elle s'éleva aux vastes compositions d'ensemble, et produisit en 1849 le *Labourage nivernais* [fig. 109] (musée du Luxembourg), en 1853 le *Marché aux chevaux* (Galerie Tate, à Londres), en 1855 *la Fenaison en Auvergne* (musée du Luxembourg). Très goûtée en Angleterre, elle y séjourna de longues années et peignit des cerfs et des daims dans des sites d'Ecosse. Rentrée en France et fixée à Thomery, près de Fontainebleau, où elle entretenait une véritable ménagerie, elle ne cessa de travailler, presque jusqu'à sa mort, avec une abondante régularité. Artiste de haute conscience, elle n'a jamais abandonné un tableau sans y avoir mis tout son savoir et tout son effort; la construction de ses bêtes est bonne, leur action variée, leur choix étendu. Le défaut de la plupart de ses ouvrages est une certaine sécheresse minutieuse, et l'absence de sacrifices dans le rendu des animaux aussi bien que du paysage ambiant. Sa couleur, en outre, est peu séduisante, la chaleur et l'éclat y font défaut. Dans un format beaucoup plus modeste, on doit à Jules Veyrassat (1828-1893), aquafortiste distingué par ailleurs, des scènes de moisson, de halage, où les vaillants percherons, aux bâts ornés de houppes rouges et bleues, jouent un rôle fort estimable. Les taureaux romains de Jules Didier (1831), artiste aux fortes

FIG. 109. — ROSA BONHEUR. — LE LABOURAGE NIVERNAIS. (Musée du Luxembourg.)

Cliché Giraudon.

études, les meutes de Mélin (1815-1886) ont droit à un souvenir.

Philippe Rousseau (1816-1887) fut à la fois animalier et peintre de natures mortes, et fit montre, dans l'un et l'autre genre, de rares qualités d'invention et d'esprit (*Un importun*, musée du Luxembourg; *Cigognes faisant la sieste*, id.; *Chevreau broutant des fleurs*, id.). Blaise Desgoffe (1830-1901) porta dans la reproduction des objets d'art et des bibelots précieux un fini d'exécution tout hollandais, moins à sa place dans le rendu des étoffes ou des fleurs. Antoine Vollon (1833-1900) est un ouvrier magnifique alliant la franchise de la touche et la richesse de la matière. Il peint indifféremment des armures, des poissons, des chaudrons, des paysages ou des êtres humains, sans beaucoup plus de préoccupation d'intellectualité dans le dernier cas que dans les autres (*Curiosités*, *Poissons de mer*, *Vue d'Anvers* et *Portrait de l'artiste*, tous quatre au musée du Luxembourg; *Femme du Pollet; la Seine à Bercy*, collection Goujon).

La peinture de décors maintint les traditions de la génération précédente avec Rubé (1815-1899), Despléchin (1802-1870), Lavastre, etc. Dans la miniature, le second Empire coïncide avec le plein développement du beau talent de M^{me} Herbelin, et voit les succès de Maxime David (1798-1870), de Pommayrac (1810-1880) et de Charles Camino (1824-1887).

L'observation humoristique s'exprime avec une verve acérée, sinon dans la caricature politique, du moins dans les scènes de mœurs, alors seules offertes aux censures du crayon.

GUSTAVE DORÉ. — Gustave Doré (1833-1883) débute par des albums d'une fantaisie bouffonne, raillant les costumes et les affectations du jour (les *Différents publics de Paris*, la *Ménagerie parisienne*, etc.); le prodigieux vision-

naire qui est en lui s'essaie ensuite dans l'illustration de Rabelais, s'épanouit dans celle des *Contes drôlatiques* de Balzac et la légende du Juif-Errant, pour s'espacer largement, avec des réussites inégales, dans la *Divine Comédie*, *Don Quichotte*, *Roland Furieux*, la *Bible*, etc. Le fantastique est son domaine; les grouillantes mêlées, les sabbats vertigineux dans des paysages de cauchemar, les enfilades de villes biscornues mordant les nuages de leurs dentelures, les ruelles crochues pleines de batteries et de ribotes; la horde vermineuse et truculente des spadassins, des tirelaine, des phénomènes artificiels et des estropiés véritables; les ribaudes et les matrones, tout l'anormal et l'interlope de la vie s'ébattant confusément dans les pénombres, ce pandœmonium prend forme sous son crayon, qui, avec les seules oppositions de blanc et de noir, lui donne un relief et une réalité saisissants. Il est moins heureux dans les affabulations aux lignes simples, chastes idylles ou tragédies nobles. Son romantisme un peu superficiel, son manque d'études fortes s'y trahissent à son désavantage. Il voulut se guinder à la grande peinture, commençant par des paysages panoramiques, pour s'élever aux vastes compositions à figures (*Bouquetières des rues*, musée de Liverpool; *Entrée de Jésus-Christ à Jérusalem*; *Massacre des Innocents*; *la Banque de Jeu*, à la Galerie Doré, à Londres). En dépit d'admirations peu éclairées, il y échoua manifestement, et l'amère déconvenue qu'il en ressentit assombrit et abrégea sa vie.

Constantin Guys, né à Flessingue (1805-1892), avec des ambitions infiniment plus modestes, a mieux rempli sa destinée; elle fit de lui le transcripteur scrupuleusement véridique des élégances mondaines, entremêlant les crinolines monumentales du temps aux attelages piaffeurs, et l'évocateur des mauvais lieux pittoresques, pleins du débraillé des camisoles. Dans leur prestesse dégagée, ses crayons, ses lavis sont d'irrécusables documents. Félicien Rops (1833-

1898), Namurois d'origine, creusa dans le cuivre d'âpres et intenses types de soupeuses et de détraquées. Sa *Buveuse d'absinthe* ramasse en elle toute la luxure sinistre d'une époque. On résiste mal à l'attirance angoissante de ses nus fermes et musclés, surmontés de faces camardes où affleure la tête de mort, cet excitant des orgies antiques mué en épouvantail moderne. Il suffit de citer les noms de Cham (de son vrai nom Amédée de Noé, 1819-1879) et de Grévin (1827-1892), simples vaudevillistes et échotiers du crayon, dont tout l'esprit est dans leurs légendes.

Bibliographie.

Les ouvrages généraux dejà cités et :

P.-J. Proudhon. — *Du principe de l'art et de sa destination sociale* (sur Courbet).

Jules Breton. — *La vie d'un artiste. Un peintre paysan.* Lemerre.

— *Nos peintres du siècle.* Gauthier.

Georges Lafenestre. — *La tradition dans la peinture francaise du XIX° siècle* (sur Cabanel, Baudry, Delaunay, Hébert). Henri May.

J. Claretie. — *Peintres et Sculpteurs contemporains.* Jouaust.

André Gouirand. — *Les peintres provençaux.* Ollendorf.

Alfred Sensier. — *La vie et l'œuvre de J.-F. Millet.* Quantin.

Romain Rolland. — *J.-F. Millet.* Duckworth, Londres.

Henry Marcel. — *J.-F. Millet.* Laurens.

Louis de Fourcaud. — *Th. Ribot.* Dumas.

Becq de Fouquières. — *Isidore Pils.* Charpentier.

Edmond Bazire. — *Edouard Manet.* Quantin.

Th. Duret. — *Manet et son œuvre.* Floury.

H. Von Tschudi. — *Manet.* Bruno Cassirer, Berlin.

Léonce Bénédite. — *Fantin-Latour.* Librairie de l'Art ancien et moderne.

Ph. Burty et Gust. Larroumet. — *Meissonier.* Baschet.

Octave Gréard. — *Meissonier, souvenirs et entretiens.* Hachette.

Marius Vachon. — *Jules Breton.* Laurens et Braun.

— *Puvis de Chavannes.* Laurens et Braun.

Charles Éphrussi. — *Paul Baudry*. Baschet.

E. Reinaud. — *Charles Jalabert*. Hachette.

Ary Renan. — *Gustave Moreau*. Bureaux de la *Gazette des Beaux-Arts*.

Paul Flat. — *Le Musée Gustave Moreau*. Plon.

Henri Havard. — *L'œuvre de Galland*. Henri May.

Marius Vachon. — *Bouguereau*. Laurens et Braun.

Bern. Prost. — *Bouguereau*. Baschet.

Louis Gonse. — *Eugène Fromentin*. Quantin.

Bern. Prost. — *Narcisse Berchère*. Baschet.

Gabriel Seailles. — *Alfred Dehodencq*. Ollendorf.

Roger Marx. — *Henri Regnault*. Librairie de l'Art.

Louis Fournier. — *Félix Ziem*.

Roger-Milès. — *Félix Ziem*. Librairie de l'art ancien et moderne.

Gustave Cahen. — *Eugène Boudin*. Floury.

K.-J. Huysmans. — *Certains* (sur Millet, Gustave Moreau, Puvis de Chavannes, Rops). Stock.

E. Rodigues (Érasthène Ramiro). — *Félicien Rops*. Floury.

Camille Lemonnier. — *Les peintres de la vie* (sur Courbet, Stevens Rops). Savine.

Arsène Alexandre. — *Cals, ou la joie de peindre*.

V

LA PEINTURE SOUS LA TROISIÈME RÉPUBLIQUE

A. — *La Tradition.*

Un moment terrassée par les désastres de 1870, la France se ressaisit avec une promptitude inespérée, et, dès 1875, son armée refaite, son territoire libéré, son agriculture et son industrie en plein essor, sa constitution définitivement assise sur la base parlementaire et démocratique la montraient sortie de convalescence et désormais en possession de ses organes et de ses forces. Mais, de même que la République, faute d'un personnel gouvernemental rompu à la pratique d'un ordre de choses à peu près sans précédent dans notre pays, dut recourir aux cadres des anciens partis, peu favorables à l'orientation nouvelle, ou malhabiles à la servir, l'art français, la peinture tout au moins (car un heureux renouveau se produisit dans notre statuaire, au lendemain même de la guerre) dut utiliser pendant quelques années les talents formés sous la génération précédente et, avec eux, les conceptions et les formules souvent déjà vieillies qui leur étaient propres. Les caractères inhérents au régime en formation furent donc

assez longs à se manifester dans le domaine de l'interprétation plastique, et il ne sembla pas, durant quelques années, à visiter les expositions, que rien fût changé dans les idées ni dans les mœurs. La prédominance graduelle des éléments populaires de la société, l'intérêt qui s'attache à la mise en scène du travail ne revêtirent que lentement une expression artistique; d'autre part, les principes de liberté que portait en elle l'institution de la République furent plus longs encore à pénétrer dans l'art que dans les lois; on continua de traduire dans un idiome suranné des idées d'un autre temps, et les Salons de 1872 à 1878 n'offrirent au public, à de rares exceptions près, que des survivances. Pendant plusieurs années donc, les groupements se maintinrent comme les tendances, sans autre changement que l'apparition d'individualités nouvelles autour des chefs d'emploi restés en ligne.

L'académisme reçut de notables renforts avec Auguste Cot (1837-1883) dont l'*Escarpolette* (1873) a été transposée en vers, en musique et surtout en chromos (*Mireille sortant de l'église,* musée de Montpellier); Édouard Blanchard (1844-1879, *Hylas entraîné par les nymphes,* 1874; *Françoise de Rimini,* 1880); Jules Machard (1839-1900), auteur d'une *Angélique attachée au rocher* (1868), mais plus connu par un *Narcisse à la source* (1872) et une élégante *Séléné tirant de l'arc* (1874), et qui se fit depuis une spécialité de portraits mondains; Lecomte du Nouy (1842, les *Porteurs de mauvaises nouvelles,* musée du Luxembourg; *Homère,* triptyque, musée de Grenoble); Joseph Blanc (1846-1904), expert aux compositions bien rythmées, le mieux doué de son groupe au point de vue décoratif (*Persée,* 1870; *Enlèvement du Palladium,* 1873, musée d'Angers; l'*Invasion,* 1873, musée de Nancy; la *Vie de Clovis,* au Panthéon, 1873-1883); Philippe Parrot, délicat peintre de nu, mort en 1894 (*Galatée,* musée du Luxembourg; *Printemps,* musée de Gand); Gabriel

Ferrier, né en 1847 (*Martyre de sainte Agnès*, 1878, musée de Rouen ; *Bella matribus detestata*, musée d'Amiens ; le *Christ mort*, 1903, musée de Nîmes), à qui l'on doit des portraits d'une exécution très serrée (M. Gaston Boissier, le général André, M. Ribot).

Quelques artistes, voués également au style, cherchaient, parallèlement, à y introduire un élément de séduction tiré de l'emploi des tons rares et des harmonies raffinées. Formés presque tous à l'école de Fromentin, derrière lequel ils cherchaient confusément Delacroix, ils lui avaient emprunté ses gris rosés et ses mauves si fins. C'était Henri Lévy (1840-1904), qui connut de grands succès avec *Hérodiade* (1872), *Jésus au tombeau* (1873, église Saint-Merry), *Sarpédon* rapporté à Jupiter, charmant bouquet de tonalités délicates (1874, musée du Luxembourg) ; son *Couronnement de Charlemagne*, au Panthéon, d'une facilité élégante, mais un peu molle, ne répondit pas tout à fait à ces débuts ; mais la *Mort d'Eurydice* (musée de Nancy) est une de ses plus pénétrantes inspirations.

FERDINAND HUMBERT. — C'étaient Ferdinand Humbert et Cormon, promis à des destinées plus brillantes. Le premier (né en 1842), après quelques expositions peu remarquées, attira l'attention en 1869 par une étude de nu : *Messaouda*, d'une brutalité savoureuse, que suivirent une *Tireuse de cartes* (1872) d'un beau ragoût de tons, une *Dalila* lascive (1873) et une *Vierge au baldaquin* (1874, musée du Luxembourg), ressouvenir des premiers Vénitiens. La *Femme adultère* (1877) fut sa dernière académie et, sauf une courte incursion dans le réalisme rustique : *Maternité* (1888, triptyque, au musée de Lyon), il se partagea dès lors entre la décoration et le portrait. C'est là que le succès l'a définitivement suivi. Ses panneaux du Panthéon, les « Quatre cultes de l'homme »,

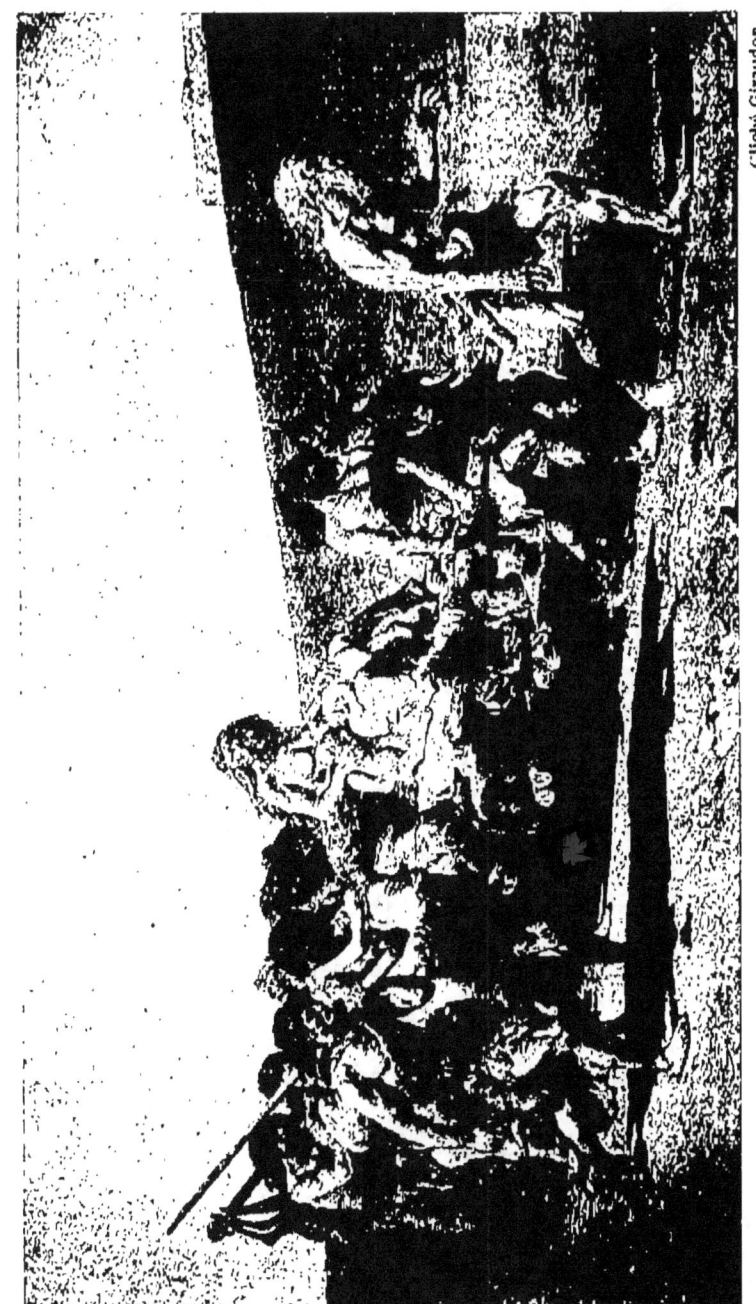

FIG. 110. — FERNAND CORMON. — CAÏN. (Musée du Luxembourg.)

Cliché Giraudon.

inspirés, quant à l'esprit, de Puvis de Chavannes dont ils offrent les ordonnances simples et les attitudes tranquilles, s'en distinguent par une conception personnelle du coloris, maintenu dans une gamme très fraîche et très tendre par de légers accents partout répandus.

Les portraits de Ferdinand Humbert ne sont pas des effigies isolées, abstraites en quelque sorte, mais de véritables tableaux aux fonds de verdure, d'architecture et de fleurs très importants, situant le modèle dans une atmosphère de luxe et de haute élégance. Les tons fins et délicats y abondent, un peu uniformément prodigués peut-être, et la vigueur due à un contraste heureux, à un grand parti pris de simplification, fait parfois défaut à ces compositions; on les a comparées aux productions anglaises du xviiie siècle, mais il n'y est fait aucun usage des bruns ni des roux comme repoussoirs, et la palette de l'artiste est à la fois plus claire et plus variée. Fernand Cormon, né en 1845, débuta par des évocations épiques : les *Noces des Niebelungen* (1870), *Sita* (1873), la *Mort de Ravana* (1875) où la couleur affectait une rutilance, un faste barbares, et se fit une spécialité de la préhistoire avec son robuste *Caïn* [fig. 110] (1880, musée du Luxembourg), le *Retour de la chasse à l'ours* (1884, musée de Saint-Germain) et sa très importante décoration du Muséum d'Histoire naturelle, où il s'ingénie à diversifier, non sans bonheur, les aspects et les vicissitudes de la vie primitive. Ses peintures allégoriques (1878) et son *Retour de Salamine* (1887, musée de Rouen) opposent aux vigueurs un peu âpres de ces divers ouvrages des gentillesses de palette où la personnalité de son métier s'atténue. On lui doit des portraits d'une finesse discrète et distinguée (David Raynal, Henri Maret, le président Loubet).

L'académisme revêt un caractère très intéressant dans les œuvres d'Olivier Merson (1846), à qui un goût inventif et une parfaite possession de son métier permettent de

traiter avec un égal bonheur des illustrations archaïsantes d'ouvrages littéraires (*Notre-Dame de Paris*, l'*Imagier*, *Saint Julien l'hospitalier*) ou religieux (le *Missel de Jeanne Darc*), des peintures de chevalet aux délicatesses précieuses d'enluminure, aux grâces frêles de primitif (le *Loup d'Agubbio*, 1878, musée de Lille; le *Repos en Égypte*, 1879, *Saint François d'Assise prêchant les poissons*, musée de Nantes; le *Sommeil de Fra Angelico*, l'*Arrivée à Bethléem*, l'*Annonciation*, le *Jugement de Pâris*, le *Réveil du printemps*, etc., et de grandes pages murales (*Saint Louis ouvrant les prisons*, *Saint Louis condamnant Enguerrand de Coucy*, à la Cour de cassation; *le Chant au moyen âge*, *la Poésie*, dans l'escalier de l'Opéra-Comique; décoration de la maison de Silvie, à Chantilly). L'art traditionnel se raffine et se diaphanéise chez Raphaël Collin (1850), doué d'un sens jeune et virginal du nu féminin, qu'il aime à marier à de pâles verdures (*Floréal*, 1886, musée du Luxembourg; *Fin d'été*, 1888, à la Sorbonne; l'*Inspiration*, l'*Ode et la Romance*, à l'Opéra-Comique; dessins pour *Daphnis et Chloé*); l'écueil de sa manière est une certaine sécheresse.

JEAN-PAUL LAURENS. — Le salon de 1872 mit en pleine lumière un artiste, Jean-Paul Laurens (né à Toulouse en 1838), depuis plusieurs années sur la brèche, mais dont ni le début, *Caton d'Utique se donnant la mort* (musée de Toulouse), ni les ouvrages ultérieurs n'avaient encore forcé l'attention publique. L'*Exécution du duc d'Enghien* (musée d'Alençon) fut très remarquée pour la simplicité saisissante de la composition et le caractère dramatique de l'effet lumineux. Une autre scène sinistre : l'*Exhumation du pape Formose* et son jugement posthume (musée de Nantes), dénotait un goût des épisodes mortuaires qui s'accusa, les années suivantes, dans l'*Interdit* (1875), le *François de Borgia devant le corps d'Isabelle de Portugal* (1876), l'*État-major autrichien*

saluant la dépouille de Marceau (1877), les *Derniers moments de Maximilien,* empereur du Mexique. Tous ces spectacles étaient traités avec beaucoup de sobriété, sans attitudes oratoires, sans exagérations d'expression ; le métier, en outre, était sain, robuste, avec un beau sentiment des tons pleins et riches : Paul Delaroche était dépassé. Depuis, Jean-Paul Laurens, sans se spécialiser dans un genre à succès, n'a cessé de varier ses sujets et d'assouplir sa facture. Son panneau du Panthéon : la *Mort de sainte Geneviève* [fig. 111], offre des qualités d'ampleur et de caractère bien appropriées à la peinture murale ; le plafond de l'Odéon traduit les passions humaines en groupements de nus traités dans une gamme claire, avec des modelés légers qui font planer la composition. Ses beaux dessins pour les *Récits mérovingiens* d'Augustin Thierry, ses décorations à l'Hôtel de Ville de Paris (*Louis le Gros accordant une charte,* l'*Exécution des Cabochiens, Étienne Marcel protégeant le Dauphin,* l'*Arrestation de Broussel,* le *Jugement d'Anne Dubourg,* la *Voûte d'acier*), offrent une grande diversité d'aspects, une couleur historique très juste, et cette sorte de sérénité objective, chez l'artiste, qui double l'impression du drame. Sa manière s'est encore élargie dans les compositions pour le Capitole de Toulouse : la *Construction des remparts,* le *Lauraguais,* etc. Les cartons de tapisseries ayant trait à Jeanne d'Arc sont plus discutables : l'élément surnaturel, incarné dans des figures colossales, y alourdit et obscurcit l'action. Par contre, les derniers ouvrages de l'artiste (le *24 février 1848* [à la Ville de Paris], le *Champ de bataille de Waterloo*), marquent des progrès nouveaux vers l'unité de l'ensemble, en associant tour à tour la tragédie humaine au décor tumultueux des rues et à la majesté indifférente de la nature. L'exemple offert par Laurens, d'un effort continu de renouvellement, d'une vision toujours plus synthétisée et plus philosophique des choses, qui n'ôte rien chez lui à la valeur

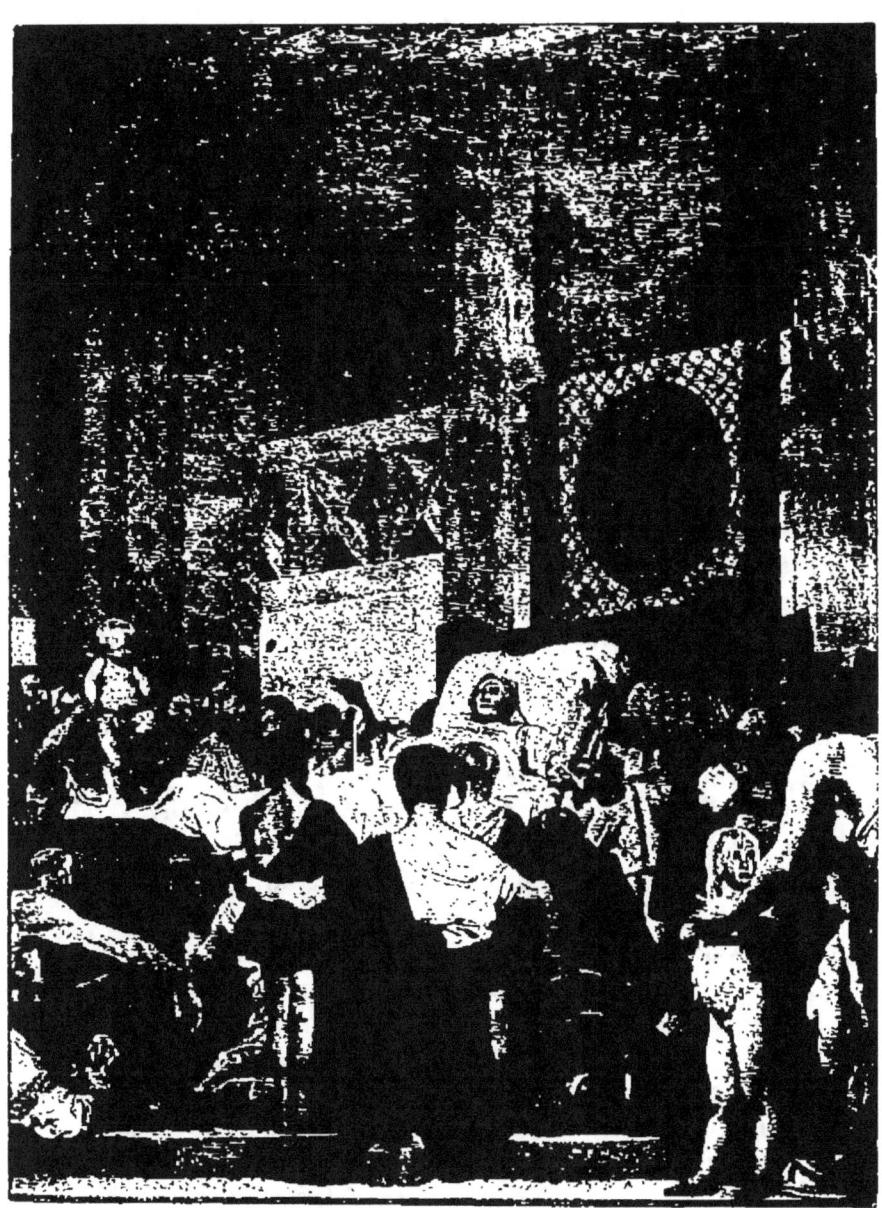

FIG. 111. — J.-P. LAURENS. — MORT DE SAINTE GENEVIÈVE.
(Panthéon.)

expressive du praticien, est une des belles leçons d'énergie et de volonté que nous offre l'art français contemporain. Lucien Mélingue (1841-1889), fils du comédien, agença en compositions adroites et plausibles divers épisodes de notre histoire (la *Levée du siège de Metz par Charles-Quint*, musée de Dijon ; le *Matin du 10 thermidor, Étienne Marcel protégeant le Dauphin*, musée du Luxembourg).

Albert Maignan (1844), élève de Luminais, après des tentatives assez divergentes dans le genre historique, s'engagea en 1874 dans les mêmes voies que Laurens, avec son *Départ de la flotte normande pour l'Angleterre* (musée de Nérac). *Barberousse aux pieds du pape* (1876), l'*Attentat d'Anagni* (1877), les *Derniers moments de Chlodobert* (1880) forment une série d'ouvrages où le sens pittoresque de l'histoire s'unit à une coloration nourrie et mordante. L'auteur se convertit à la peinture claire dans son *Dante rencontrant Matilda* (1881, musée d'Amiens) ; et la *Mort de Carpeaux* (musée du Luxembourg), avec ses statues-fantômes baisant au front l'agonie de l'artiste, le conduisit à la décoration, qu'il n'a plus guère abandonnée depuis (Chambre de Commerce de Saint-Étienne, Opéra-Comique, etc.). Il est permis d'estimer que ses aptitudes l'ont mieux servi dans les œuvres patientes de ses débuts que dans ces vastes toiles d'une texture un peu lâche, où se complaît sa facilité.

BENJAMIN CONSTANT. — Un peintre d'histoire, ce fut également ce qu'annonça Benjamin Constant (1845-1902) dans son *Entrée de Mahomet II à Constantinople* du Salon de 1878 (musée de Toulouse), et ce qu'il visait encore à affirmer avec son *Entrée d'Urbain II à Toulouse* (Palais du Capitole), en 1900. Mais le virtuose éclatant et exclusif qui était en lui n'appréciait dans l'histoire que la pompe ou l'étrangeté des spectacles, et il lui parut plus aisé de les demander, sans préoccupations d'érudition exacte, soit à des souvenirs de voyage aux pays du

soleil, soit à des arrangements artificiels de nus, d'ornements et d'étoffes. A la première catégorie appartiennent ses meilleurs tableaux, d'un vigoureux accent local, *les Derniers rebelles* (1880, musée du Luxembourg), la *Soif*, 1878, etc.; à la seconde, *les Chérifas* (musée de Carcassonne), *la Justice du Chérif* (musée du Luxembourg), simples prétextes à déshabillés voluptueux et à riches décors. Il s'adonna aussi à la peinture murale (Sorbonne; plafonds à l'Hôtel de Ville et à l'Opéra-Comique, celui-ci le meilleur) et, vers la fin de sa vie, se confina de plus en plus dans le portrait, où il s'efforça, souvent avec bonheur (portraits de Lord Dufferin, de la Reine Victoria, de la princesse de Galles, etc.) de diversifier sa facture, d'assouplir sa coloration, l'une et l'autre toujours un peu en surface.

FR. FLAMENG. — Même facilité de talent, mêmes avatars multiples, même aboutissement au portrait chez François Flameng (1856), fils du graveur Léopold Flameng. Mais, chez celui-ci, la curiosité de l'histoire est plus en éveil, et il en a donné nombre d'évocations pittoresques, bien que toujours un peu anecdotiques. La première fut l'*Appel des Girondins* pour l'échafaud (1879), que suivirent les *Vainqueurs de la Bastille* (1881, musée de Rouen) et le *Massacre de Machecoul* (1884, musée d'Agen). Puis vint une série de compositions mondaines et galantes, d'un faire précieux et papillotant, dans des cadres Louis XV ou Directoire, couronnée par deux grands tableaux de bataille habilement agencés, mais où la minutie engendre la sécheresse : *Vive l'Empereur!* (la charge de Waterloo) et *Eylau* (musée du Luxembourg). Le meilleur de l'artiste est dans ses décorations murales (à la Sorbonne : *Installation de la première imprimerie française*, *Pose de la première pierre de l'Église de la Sorbonne*, *Rollin au collège de Beauvais*; à l'Opéra-Comique : *Répétition d'une tragédie à Athènes*, une *Comédie-ballet*) de

plantation souvent originale, avec d'amusants détails archaïques ou de piquants effets d'éclairage, et ses portraits de femmes du monde, en toilettes d'apparat, sur des fonds olympiens dans le genre de Nattier, dont il s'assimile volontiers les arrangements de théâtre et la pompe un peu apprêtée.

Aimé Morot. — Aimé Morot (Nancy, 1850) est un autre exemple de cette diversité d'aptitudes, un peu flottantes et incertaines chez lui, mais assez vite canalisées. Sa première toile importante (1879, musée de Nancy) est un épisode de la *Bataille d'Aquæ Sextiæ*, mêlée confuse de férocités déchaînées, où les femmes cimbres font assaut de valeur, du haut des chariots qui leur servent de gîtes. *Le Bon Samaritain* (1880), composition bien équilibrée, un peu froide, le *Christ en croix* de 1883 furent son tribut aux sujets de style. Mais le réaliste, ami des spectacles violents, des mouvements emportés, qui perçait dans la bataille des Cimbres, prenait occasion d'un voyage en Espagne pour brosser d'une main ardente des courses de taureaux (*Bravo, toro*, 1885; *Toro colante*, id., musée du Luxembourg); il n'y avait de là qu'un pas aux scènes militaires; *Rezonville* (1886, musée du Luxembourg), *Reischoffen* [fig. 112] (1887, musée de Versailles) rendirent avec une furie superbe, masquant des études patientes et une construction impeccable, les charges héroïques de nos armées. Ce fut son point culminant. Ses décorations (Hôtel de Ville de Paris, mairie de Nancy), accusent un entrain très modéré. Vite assagi, tourné au dilettantisme sportif, Morot se contente de faire de beaux portraits d'hommes, mûrs et posés en général, qui ont un peu l'air, avec leur structure massive et leurs fonds abstraits, de Bonnat transposés de roux en gris (le prince d'Arenberg, Henri Germain, Ernest Hébert, etc.).

Une révélation sensationnelle fut celle de Georges

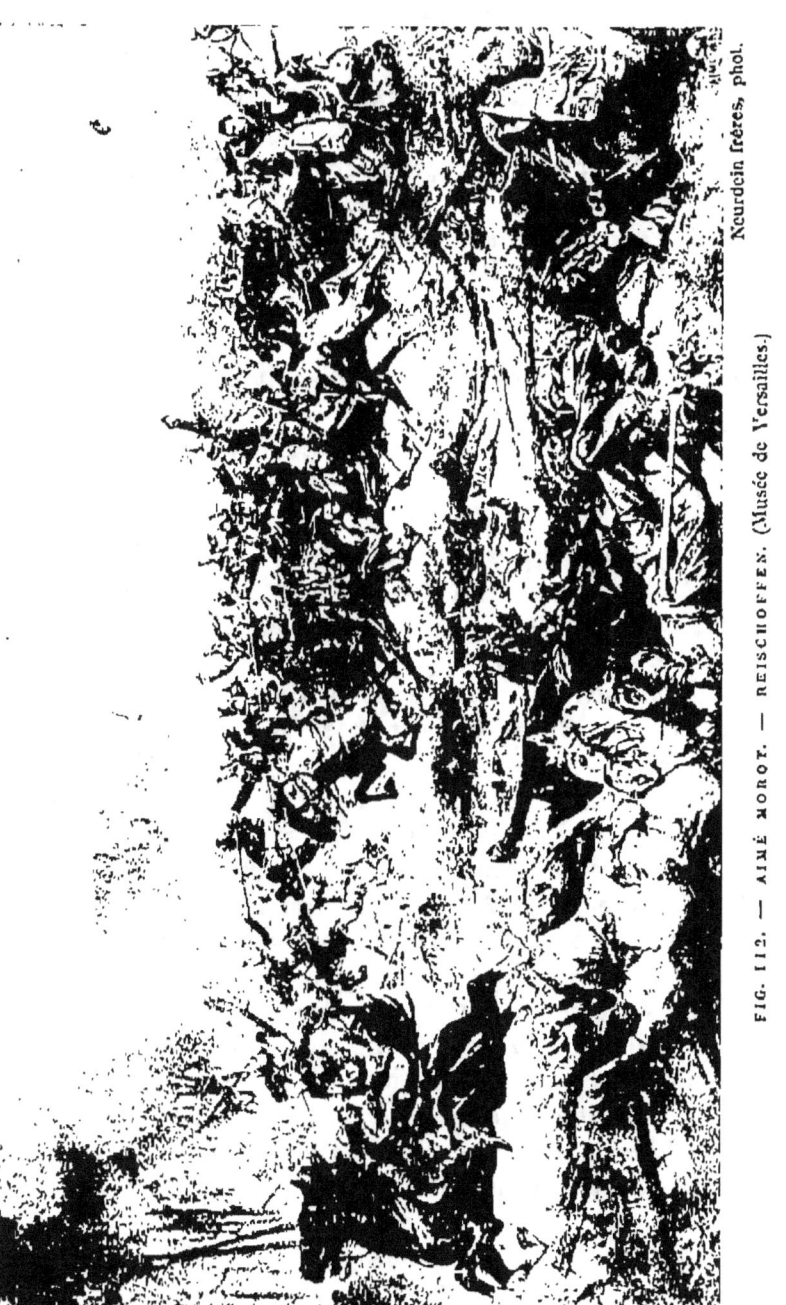

FIG. 112. — AIMÉ MOROT. — REISCHOFFEN. (Musée de Versailles.)

Rochegrosse (1859), beau-fils de Théodore de Banville, au Salon de 1882. Son *Vitellius traîné dans les rues de Rome* (musée de Sens), avec ce déchaînement de foule hurlante autour du gros César pantelant de terreur, était d'un artiste né, ayant de la vie du passé une impression directe et forte, et capable de l'exprimer dans toute son intensité; la *Mort d'Astyanax* (1883) ne démentit point cette impression; c'était bien là la Grèce bizarre des fouilles de Schliemann, et la violence de ces primitifs éclatait dans la grappe convulsive des personnages traversant diagonalement la toile, comme dans la diaprure voyante de leurs costumes et leurs expressions de bestialité. Le peintre ne retrouva cette inspiration que dans la *Curée* (1889) précipitant les conjurés sur César comme une vague déferlante. Il y avait de hautes visées et de puissantes qualités dans la *Mort de Babylone* (1891), colossale orgie transformée en panique. Mais, depuis quelques années déjà, Rochegrosse, hanté par les curiosités de l'archaïsme exotique, s'est de plus en plus tourné vers la virtuosité du décor, du mobilier, des rites de l'Asie barbare et sensuelle. Ses évocations laborieuses, avec la minutie implacable de leur facture, la tyrannie excessive du détail, le manque de sacrifices et d'enveloppe, n'ont pas rencontré le succès de ses débuts. Après une incursion dans l'impressionnisme avec le *Chevalier aux fleurs* (musée du Luxembourg), il s'est adonné plus spécialement à l'illustration (*Salammbô*, les *Princesses*, etc.). Une autre déception, mais inverse en quelque sorte, nous a été donnée par Anquetin (1861), qui, d'un réalisme vigoureux, ami des types tranchés et des franches allures, a versé depuis quelques années dans un genre décoratif tout contestable, boursouflant les ordonnances de Lebrun de nus surnourris.

La persistance courageuse du goût pour les grandes compositions historiques, d'un placement difficile et peu lucratif, fait honneur à Francis Tattegrain (1852), qui y

porte une documentation très sûre et un sens pittoresque des plus avisés. Ses toiles, dont on peut plus ou moins aimer la coloration un peu mince et dispersée, sont agencées avec une remarquable intuition de l'effet, du moment décisif où se résume une action, et la convention n'y a aucune part. La *Reddition des Casselois à Philippe le Bon* (1887, musée de Lille); *Louis XIV après la bataille des Dunes* (1889, musée de Dunkerque); *les Bouches inutiles au siège du Château-Gaillard* (musée de Nantes); *le Sac de Saint-Quentin par les Espagnols* (musée de Saint-Quentin), disent les folies et les horreurs de la guerre avec une précision qui ne recule pas devant l'atroce, sans aucun respect humain, ni aucun ménagement pour « la gloire des armes ». La même pitié profonde se dégage de ses tableaux de la vie maritime (*les Deuillants à Étaples*, 1883, musée d'Amiens; *les Débris du Majestas*, 1888), et les scènes de pêche elles-mêmes n'ont rien des grâces d'idylle qu'on y mêle trop souvent : rudes, sordides au besoin, elles sentent à plein nez le goudron et la « marée »[1].

Cet artiste nous achemine tout naturellement aux tenants du réalisme, à ceux du moins qui le pratiquent dans les données traditionnelles, sans recherche d'innovations techniques ni d'élargissement du genre.

BASTIEN LEPAGE. — Jules-Bastien Lepage (1848-1884), né à Damvillers, élevé au collège de Verdun, entra à l'École des Beaux-Arts en 1867, avec une pension du

1. Le manque de place nous contraint à énumérer seulement un grand nombre de praticiens exercés, soigneux, parfois personnels: Alfred Agache (1843), Georges Becker (1845), Georges Bertrand, Abel Boyé (1864), André Brouillet (1857), Paul Buffet, Calbet, Georges Callot (1857-1903), Georges Clairin (1843), Léon Comerre (1850), Gustave Courtois (1852), Debat-Ponsan (1847), Guillaume Duburc (1853), Paul Gervais (1852), Léon Glaize (1842), Auguste Gorguet (1862), Gabriel Guay (1848), Paul Leroy, Rixens (1846), Saint-Pierre (1833), Schommer (1850), Thirion (1839), Édouard Toudouze (1848), Weerts (1847), Zwiller, etc.

Conseil général de la Meuse. Engagé dans les francs-tireurs et blessé pendant la guerre de 1870, il se révéla au Salon de 1874 avec le *Portrait du grand-père*, tandis qu'il échouait au concours de Rome. Cette œuvre, d'une simplicité et d'une bonhomie charmantes, fut suivie en 1875 d'une *Communiante* et d'un excellent portrait de M. Hayem (musée du Luxembourg) d'une attitude aisée et d'une touche très franche; tel est aussi le cas de celui de M. Wallon (1876, musée du Louvre). En 1877, il peignit son père et sa mère côte à côte, avec une naïveté scrupuleuse digne des primitifs. *Les Foins* [fig. 113] (1878, musée du Luxembourg) le mirent en pleine lumière. La faneuse, assise au milieu des prés fauchés, près de son compagnon endormi, avec sa tête carrée aux pommettes d'acajou, sa taille ramassée, ses bras gourds, toute l'expression saine et obtuse à la fois de sa personne, était une image très forte de rusticité; *Saison d'octobre* (1879) présenta, dans un autre aspect de nature, des créatures identiques, vaquant au ramassage des pommes de terre avec une placidité animale. Parallèlement se succédaient de petits portraits d'un métier raffiné : André Theuriet, Sarah Bernhardt, qu'allaient suivre M. Andrieux, le prince de Galles et M^{me} Drouet. Sa *Jeanne d'Arc entendant les voix*, du Salon de 1880, mit dans les formes paysannes une âme et une noblesse; la réalité du cadre et du type s'adapte excellemment, dans cette toile, à la physionomie illuminée de l'héroïne. Le *Mendiant*, le *Père Jacques*, l'*Amour au village*, qui suivirent, rendaient au naturel les types familiers du terroir. Un séjour à Londres y adjoignit d'intéressantes figures de la rue, bouquetière, ramoneur, cireur de bottes, tour à tour souffreteuses ou délurées. Mais déjà une maladie sourde minait l'artiste; des soins assidus, un traitement en Algérie ne purent le sauver. La *Forge* et la *Moisson*, de 1884, précédèrent de peu sa mort. Il laissa de très vifs regrets, que remplace aujourd'hui un discrédit relatif, très injuste à notre sens. On lui fait grief

LA PEINTURE SOUS LA TROISIÈME RÉPUBLIQUE 305

de n'avoir ni suivi, ni même soupçonné le mouvement impressionniste. Il travailla conformément à sa vision et à son tempérament, cherchant le caractère individuel et non l'ambiance lumineuse. L'un est aussi légitime que

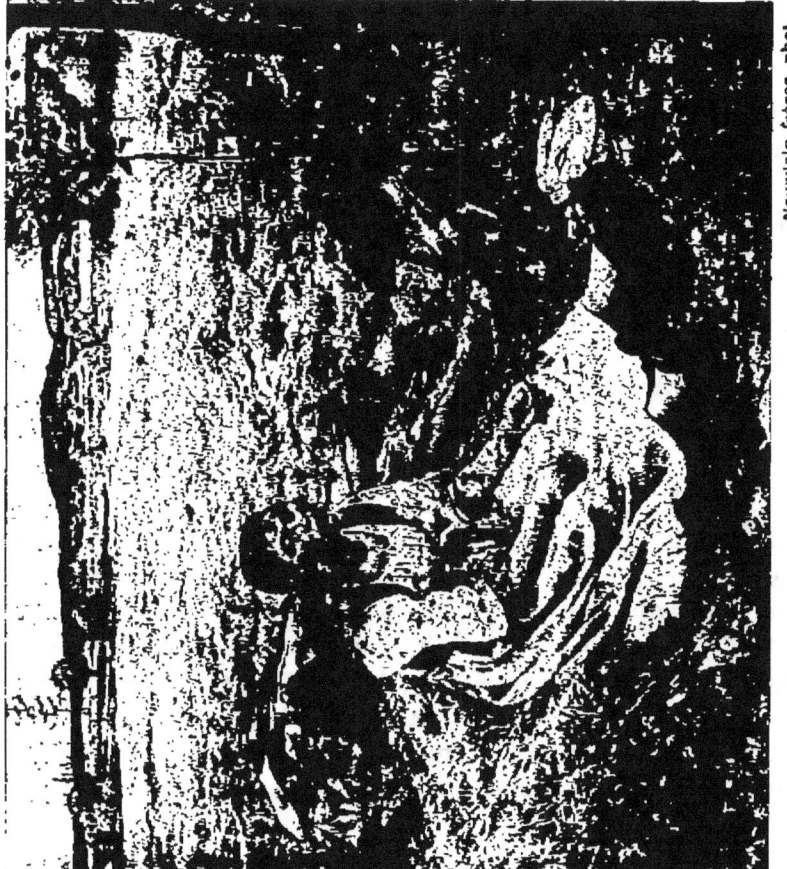

FIG. 113. — BASTIEN LEPAGE. — LES FOINS. (Musée du Luxembourg.)

l'autre, et il suffit à sa gloire qu'il ait exprimé ce qu'il voyait, avec un dessin très sûr et une compréhension sympathique et profonde des êtres frustes et spontanés qu'il peignait. Ses portraits, d'ailleurs, si riches d'expression

physionomique, si délicats et si précieux de métier, prouvent la souplesse de son intelligence comme de ses organes.

DAGNAN-BOUVERET. — A l'art de Bastien-Lepage se rattachent, au moins à leurs débuts, avec des différences de tempérament et de tendances, plusieurs réalistes rustiques qui ont ensuite tenté diverses voies. Dagnan-Bouveret (1852), avec *Un accident* (1880), le tableau qui attira l'attention sur lui, la *Bénédiction des époux* (1883), le *Pain bénit* (1886, musée du Luxembourg), le *Pardon en Bretagne* (1887), *les Conscrits* (Palais-Bourbon), étendit le domaine d'observation du peintre de Damvillers, tout en reprenant ses pratiques, où se glissa peu à peu une certaine recherche du style. Cette préoccupation domine dans la phase suivante, et l'amène aux sujets sacrés (la *Vierge*, la *Cène*, les *Pèlerins d'Emmaüs*); en même temps se marque une prédilection pour les tonalités jaunes tirant sur le vert, qui donnent une fâcheuse uniformité à ses toiles; un panneau décoratif à la Sorbonne, laborieux effort vers le symbolisme, l'arrache seul, dans ces dernières années, au portrait, genre dans lequel il semble définitivement fixé. Dagnan-Bouveret réunit des qualités très estimables : une observation tenace et pénétrante, une conception élevée de l'art, une construction très sûre; mais l'excès même de la conscience refroidit sa main et fige sa verve. L'évolution un peu mystique qui s'est opérée en lui ne permet malheureusement pas d'espérer qu'il revienne à sa manière objective du *Pardon* et des *Conscrits;* c'est pourtant celle qui lui assure le plus de titres à la durée.

Émile Friant (1863) s'est signalé par de charmantes études d'intérieurs : l'*Atelier* (1882), *Un peu de repos* (1883), *Coin d'atelier* (1884), d'une tonalité distinguée et d'une fine lumière. Des scènes de genre, pique-nique, canotages, réussirent moins; on y trouve des crudités, des minuties. L'artiste élargit sa manière, et le *Jour des*

Morts (musée du Luxembourg), *au Cimetière, les Ages de la vie* (musée et mairie de Nancy) attestent diversement son désir de chercher de nouveaux motifs pittoresques dans le costume moderne, fût-ce le plus ingrat de matière et de ton, et des sources d'émotion dans la course fugitive et les implacables destructions du temps. On regretterait de le voir, après ces virils efforts, s'éparpiller en menues productions inclinant vers le goût bourgeois. Jules Muenier débuta par d'aimables scènes algériennes, puis, rentré au pays natal, sut nous intéresser à *la Leçon du curé* (musée du Luxembourg) dans son jardinet, d'une intimité pleine de saveur. Ses paysages animés, très cherchés de ligne, n'ont pas tout à fait retrouvé ce succès ; les tons y manquent souvent de fraîcheur et la facture en est maigre (*les Chemineaux*, musée du Luxembourg). Eugène Buland (1852) s'est spécialisé dans les études de paysans, qu'il traite avec un sens très juste des types et des mimiques, mais avec une minutie insistante et une trivialité trop appuyée. Adolphe Déchenaud échappe à ce défaut dans ses réunions de villageois, comme dans ses portraits larges et simples. André Devambez traduit avec une ironie légère et une belle franchise de pinceau les bagarres de la rue, les solennités familiales, les joies économiques du dimanche.

Édouard Dantan, fils du statuaire Dantan jeune, né en 1848, tué dans un accident de voiture, à Villerville, en 1897, retraça le labeur des tâcherons, les intérieurs humbles, le déshabillé de la vie d'artiste, en ses toiles aux gris délicats (*Dans l'atelier*, musée du Luxembourg ; les *Pauvres gens*, la *Consultation*, 1888 ; la *Serre en construction*, 1890 ; le *Démoulage*, 1896). Ulysse Butin (1838-1883) rendit avec une largeur cordiale les pêcheurs en suroîts cirés, les gars en tricots clopinant dans leurs sabots, les femmes résignées et patientes épiant les voiles sur les môles (*Enterrement d'un marin*, musée du Luxembourg). Ernest Duez (1843-1896), très varié d'aptitudes, de curiosité très

ouverte, passait de l'hagiographie (*Saint Cuthbert*, musée du Luxembourg; le *Miracle des roses*) aux mondanités de boudoir ou de plage, ou semait de fines voilures les glauques étendues marines.

LHERMITTE. — Léon Lhermitte (1844), élève de Lecoq de Boisbaudran, expose depuis 1864; il peignit d'abord des motifs de la Champagne, son pays, puis des scènes bretonnes; le succès vint tard et ne s'affirma qu'avec l'*Intérieur de ferme* de 1881. Mais *la Paye des moissonneurs* (1882, musée du Luxembourg), *la Moisson* (1883) eurent un grand retentissement. *Les Vendanges* (1884), *le Vin* (1885) continuèrent, avec moins d'éclat, la série des opérations rustiques. L'artiste y introduisit divers intermèdes, avec la *Leçon de Claude Bernard* (1889, à la Sorbonne), *la Mort et le Bûcheron* (musée d'Amiens), et, réduisant peu à peu ses cadres, peignit des paysages de plaine et de rivière animés de faneuses, de lavandières, de baigneurs. Ses tableaux, très étudiés dans la composition et le détail, sans idéalisation factice, sont pleins de santé et de bonne humeur, mais constituent plutôt des cartons rehaussés que des peintures, la couleur n'y étant point un élément essentiel d'expression, mais une simple « ajouture ». Aussi est-il permis de préférer ses nombreux fusains, où l'habile répartition des valeurs, la consistance profonde et veloutée des noirs, donnent, dans la transposition monochrome de l'œuvre, une équivalence plus juste de la couleur.

Henri Lerolle (1848), talent d'une plasticité singulière, s'apparente tour à tour, sans imitation, en ses idylles rustiques, puis, en ses modernités, à Jules Breton, à Cazin, à Besnard et au Suédois Zorn (*Dans la campagne*, musée du Luxembourg; l'*Arrivée des bergers*, musée de Carcassonne; *A l'Orgue; Baigneuses*).

Citons encore Renouf (1845-1894, *la Veuve*, musée

de Quimper; *Un coup de main*), et Alfred Guillou (1844 ; *le Dernier survivant du Vengeur*, musée de Quimper; l'*Arrivée du pardon de sainte Anne*, musée du Luxembourg), biographes des populations côtières, amis des Terre-Neuviens tannés et de leurs fraîches progénitures; Sautai (1842-1901), hôte recueilli des nefs claires et des cloîtres silencieux; Norbert Gœneutte (1854-1894), pour ses fines notations des rues de Paris et de leurs petits métiers; Auguste Boulard (1825-1897), bon peintre de paysages de mer et d'intérieurs rustiques; Marcellin Desboutin (1823-1902), aquafortiste savoureux, pour ses portraits, natures mortes et intimités pleins de franchise et de bonhomie; Joseph Bail (1862), dont la virtuosité s'est élevée des caves et des cuisines aux lingeries paisibles et aux discrets réfectoires, et s'amuse à y suivre, d'objet en objet, la caresse des rayons furtifs; Henri d'Estienne (1872), ordonnateur attentif des *Repas de noces* et des *Baptêmes* bretons. La société urbaine, avec ses rites mondains (le *Cercle*, le *Défilé*), ses milieux tapageurs (la *Salle Graffard*), ses lieux de plaisir (la *Brasserie*), ses bagnes (l'*Asile de fous*), a en Jean Béraud (1850), dans ses bons jours, un témoin à qui nulle affectation, nul ridicule, nulle déchéance n'échappe, et qui enregistre tout avec un flegme impitoyable. Jeanniot (1848), ancien officier, a débuté par des épisodes de combat poignants, où la mort invisible pleut sur l'inaction atroce des hommes. Observateur incisif, il marque d'un trait rapide la décrépitude moisie des petits bourgeois, l'excentricité empesée des snobs, l'énervement rageur des filles. Il a fait d'admirables illustrations (les *Misérables*, *Adolphe*, les *Liaisons dangereuses*). Après Lucien Doucet (1857-1895), brillant peintre de nus qu'attirait le caquetage des *five o'clock*, Paul Chabas (1869) hante les salons à la mode et les restaurants « select », entre deux fugues parmi les *Joyeux ébats* (musée de Nantes) des baignades. René Prinet (1861)

se mêle aux villégiatures, s'acagnarde dans les chambres solitaires aux tentures surannées, note les coups aux *Parties de billard*, répond à l'appel trompetté des « mails » (*le Bain*, musée du Luxembourg); Lomont poétise de beaux rayons épandus les tranquilles intimités de la toilette ou du piano; Morisset promène les jeunes ménages dans les fêtes de quartier, et se plaît à dépayser leur élégance dans le tintamarre aveuglant des bals publics; Jules Adler, peuple dans le cœur, fraternise avec les chanteurs de rues, les terrassiers ou les grévistes. Jean Geoffroy suit de sa sympathie émue le travail, les détresses et les jeux de l'enfance pauvre [1].

Les choses de l'armée et de la guerre, outre divers interprètes secondaires comme Berne-Bellecour (1838, le *Coup de canon*) et Dupray (1841, *Une visite aux avant-postes*), ont inspiré, depuis 1870, deux artistes hors de pair : Alphonse de Neuville (1836-1885) et Édouard Detaille (1848).

DE NEUVILLE. — Le premier a retracé les luttes inégales de l'année terrible dans des toiles un peu lâchées et sommaires, mais où la rage des corps à corps, la frénésie de la résistance aux abois, l'attente stoïque de la mort s'expriment d'inoubliable façon (*les Dernières cartouches*, [fig. 114], *le Cimetière de Saint-Privat, le Bourget*). L'exécution rapide, où se sent l'illustrateur qu'avait long-

[1]. Il faut citer encore, pour leurs qualités ou leurs succès, Émile Adan (1839), Aublet (1851), Hugues de Beaumont, Bellan, Bergès, Armand Berton, Maurice Bompard, Bourgonnier, Brispot (1846), Chaillery, Mlle Chauchet, Delachaux, Mlle Delasalle, Mme Demont-Breton (1859), Charles Duvent, Etcheverry, Albert Fourie, Victor et René Gilbert, Gueldry (1858), Guiguet, Guinier, Grün, Hanicotte, Hawkins, Roger Jourdain (1845), Karbowski, Larue, Albert et Jean-Pierre Laurens, Laurent Desrousseaux (1862), Le Goût Gérard, Lucas, Victor Marec, Martel, Ch. Maurin, Milcendeau, Moreau-Nélaton (1859), Pelez, Perrandeau (mort en 1903), Aimé Perret (1847), Émile Renard (1850), de Richemont, Ridel, Henri Royer, Rosset-Granger (1853), Sabatté, Saglio, Saint-Germier, Georges Scott, Paul Steck, Albert Thomas, Tournès, Troncy, Abel Truchet, Vallotton, etc.

temps été de Neuville, donne une remarquable homo-

FIG. 114. — DE NEUVILLE. — LES DERNIÈRES CARTOUCHES.
(Reproduction autorisée par Goupil et C¹ᵉ, éditeurs à Paris.)

généité à ses compositions, qui semblent venues d'un jet. Par là s'explique le mouvement fébrile, l'aspect con-

vulsif de ces tableaux, dont les personnages se démènent, avec une inconscience tragique qui ne laisse plus place qu'aux violences de l'instinct, parmi les flaques, les décombres, dans un enfer d'explosions, de hurlements et de flammes.

DETAILLE. — Detaille, élève de Meissonier, doit beaucoup de sa physionomie artistique à son maître. C'est comme lui un dessinateur convaincu et intransigeant, ne livrant rien au hasard. Il semble que cette tendance de son talent se prête malaisément à exprimer jusqu'à l'illusion, comme de Neuville, la furie désordonnée et le mouvement vertigineux de la mêlée; aussi n'est-ce que par exceptions qu'il s'est attaqué à cette péripétie suprême du drame militaire, dans la *Charge des cuirassiers à Morsbronn* (1874), par exemple. Un spécimen excellent de sa manière est *la Division Faron défendant Champigny* (1879), où l'affairement méthodique des hommes à créneler les murs, à transporter des obstacles, le tir ajusté du haut des balcons et des fenêtres, l'attente silencieuse des troupes inemployées, contribuent, par une multitude de détails précis, à nous donner l'appréhension de l'ennemi invisible et l'angoisse de son irruption soudaine. Même sensation de suspens et d'alerte dans *En reconnaissance* (1876). L'étude des types militaires défraie seule *le Régiment qui passe* (1874) et *Salut aux blessés* (1877), avec une pointe d'humour dans le premier de ces ouvrages, d'émotion attendrie dans le second. Detaille a élargi ses formats, sinon sa manière, dans *le Rêve* (1888, musée du Luxembourg), *la Reddition d'Huningue* (*id.*), et atteint au faîte de son talent dans ses deux décorations pour l'Hôtel de Ville : les *Enrôlements volontaires sur le Pont-Neuf* et la *Réception des troupes en 1806* (1902) [fig. 115], où la liberté plus grande du dessin, la part faite au milieu atmosphérique et lumineux montrent un artiste soucieux des innovations de son temps et adroit à y adapter

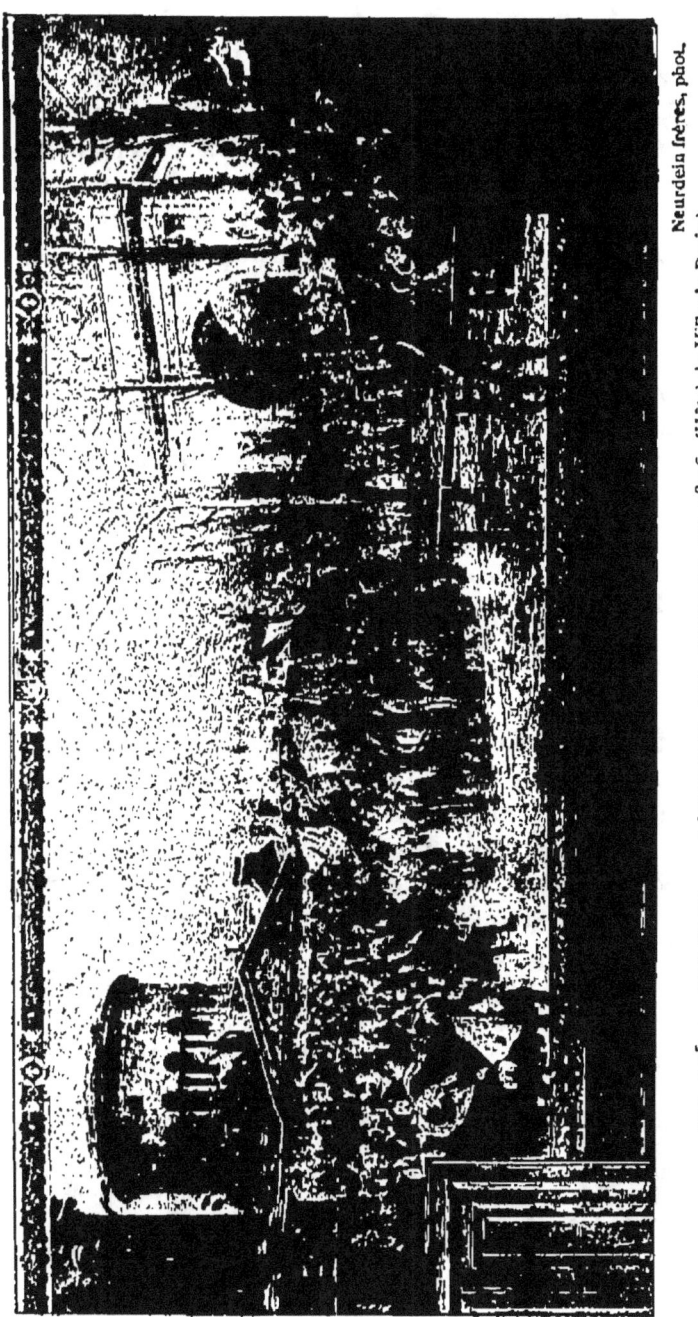

FIG. 115. — DETAILLE. — RÉCEPTION DES TROUPES EN 1806. (Hôtel de Ville de Paris.)

Neurdein frères, phot.

ses moyens. Une mention est due aux compositions très justes d'effet d'Adolphe Binet (1854-1897) sur le siège de Paris, à l'Hôtel de Ville. On peut placer ensuite, à quelque distance, un peintre d'engagements maritimes qui rend puissamment la confusion des abordages, Fouqueray (*Bataille de Trafalgar*), Maurice Orange, arrangeur adroit de scènes militaires, qui a des dons de coloriste (*la Reddition de Sarragosse*), et Geo Roussel (*Funérailles de Napoléon Ier*).

Le portrait a, dans ces vingt dernières années, mis en relief les noms de Wencker (1848), Chartran (1849), Mathey, Boutet de Monvel (1851)[1], Desvallières, Bordes (1852), Marcel Baschet (1862), Thévenot, Louis Picard, la Gandara (1862)[2], etc. Le genre anecdotique, mis en vogue par Meissonier, a perdu beaucoup de son crédit; on peut lui faire honneur de l'élégance spirituelle et un peu menue de Louis Leloir (1843-1884), illustrateur verveux de Molière; du brio papillotant d'Adrien Moreau (1843), de l'érudition pittoresque d'Henri Pille (1844-1897), de la fantaisie preste et cavalière d'Émile Bayard (1837-1891, décoration du foyer du Palais-Royal), de la gentillesse fragile de Delort (1841-1895). Les Espagnols de Worms (1832) gardent des appréciateurs, mais Vibert (1840-1902) et ses moines et cardinaux, d'une drôlerie trop soulignée et d'une déplaisante dureté de ton, ont fait aujourd'hui leur temps. La recrue la plus distinguée que l'anecdote historique ait faite depuis la guerre est Julien Le Blant (1851), fils de l'archéologue, dont on n'a pas oublié les toiles animées et pittoresques sur la chouan-

1. Cet artiste s'est acquis une notoriété de bon aloi par de charmantes scènes d'enfants dans un goût un peu anglais. Ses grandes décorations en voie d'exécution sur la vie de Jeanne d'Arc procèdent des enlumineurs par l'éclat des tons, peut-être un peu trop indépendants, et l'abondance foisonnante des détails.

2. On peut ajouter les noms plus récents de Maxence, Fougerat, Lavergne.

nerie : *Mort de d'Elbée* (1878, musée de Nantes), *Henri de La Rochejacquelein* (1879), l'*Affaire de Fougères* (1880), l'*Exécution de Charette* (1883), non plus que certains combats du premier Empire (*La Fère-Champenoise*, 1886). A la vérité, ces ouvrages relevaient plutôt de la peinture d'histoire ; le « genre » a d'ailleurs perdu ce précieux adepte, converti, à l'exemple de Robert-Fleury, à un impressionnisme mitigé, dans ses paysages de la Corrèze. Le seul nom un peu marquant, dans cet ordre de productions, est Albert Dawant (1852), aux confins, lui aussi, de l'histoire : *Maîtrise d'enfants de chœur en Italie* (musée du Luxembourg), la *Fin de l'office* (musée de Nantes), *Devant Sébastopol* (1902).

Le paysage n'a cessé de former le gros contingent des Salons annuels, où il revêt de plus en plus un caractère agreste et intime, les études prises sur nature ne subissant presque pas d'arrangements à l'atelier. Ce sont en général des portraits de sites, plus que les modes d'expression d'un état de la sensibilité chez l'artiste. Il faut faire exception pour Charles Cazin (1841-1901).

Cazin. — Né à Samer, dans le Boulonnais, il passa une partie de sa jeunesse en Angleterre, se forma à l'école des arts décoratifs sous Lecoq de Boisbaudran, exposa sans bruit en 1865 et 1866, fut professeur adjoint à l'école spéciale d'architecture, conservateur du musée de Tours, voyagea en 1871 en Angleterre, puis en Italie et en Hollande, et, rentré à Paris, fit des essais de peinture à la cire : le *Chantier* (1876), la *Fuite en Égypte* (1877), le *Voyage de Tobie* (1878). Toute sa poétique s'y condense déjà. A l'exemple de Poussin, il anime ses paysages, empruntés aux dunes de la mer du Nord, avec leurs ondulations molles, leurs végétations irrégulières, de personnages de la Bible ou de l'Évangile. Il leur donne un aspect familier et populaire, qui les apparente au

site. Ce n'est donc point à une évocation historique qu'il s'attache, mais tout au contraire à la signification générale et humaine des Écritures, qu'il cherche, comme Rembrandt, à traduire en images aussi rapprochées de lui que possible. Sa *Judith* (1883) partant de Béthulie est tout à fait significative à cet égard; l'héroïne est une paysanne, assez pauvrement nippée, et la ville au seuil de laquelle les concitoyens l'escortent s'identifie à Montreuil-sur-Mer, avec ses remparts couverts d'arbres. De même pour *Ismaël et Agar* [fig. 116] (1880, musée du Luxembourg), pour le *Départ de Tobie* (musée de Lille). *Souvenirs de fête* [fig. 117] (1881, musée de la Ville de Paris), la toile qui le mit hors de pair, groupe des figures allégoriques devant un Paris à vol d'oiseau embrasé d'illuminations. *Théocrite*, la *Maison de Socrate*, *l'Ours et l'Amateur de jardins* situent la fable ou l'anecdote dans des jardinets de campagne, avec leurs ruches et leurs plantes grimpantes.

Mais il peignit aussi nombre de paysages pour eux-mêmes; il aimait les cabanes basses perdues dans les sables, les files d'arbres qui bordent les canaux, les carrés de moissons ondulant sous la brise, les ruelles assoupies sous la lune, les petites villes irrégulières dont la diligence réveille la torpeur nocturne, tous les aspects coutumiers et tranquilles de son pays natal. Il les traduit avec une sorte d'amour religieux, cherchant dans la seule lumière l'agent magique qui les transfigure. Et de fait, la touche blonde qu'elle pose sur les verdures, la moire argentée qu'elle répand sur les eaux, l'étincelle qu'elle pique aux tuiles des toitures, suffisent pour auréoler de poésie ces lieux modestes. L' « heure de Cazin », celle où le soleil près de l'horizon dore de ses rayons traînants les vapeurs montées du sol, où le ciel, déjà froid et nocturne dans sa partie supérieure, semble chasser vers la terre toutes les lueurs encore éparses, cette heure est devenue le thème favori d'une multitude de peintres, dont les

FIG. 116. — CAZIN. — ISMAËL ET AGAR. (Musée du Luxembourg.)

redites monotones sont, hélas, en train d'en faire un poncif.

Les autres artistes les plus remarqués depuis la guerre ont été Auguste Pointelin (1839), peintre attitré des plateaux du Jura, dont il rend, non sans grandeur mélancolique, les vastes étendues dénudées, Zuber (1844) aujourd'hui fixé sur la côte d'Azur, mais qui a consacré d'harmonieuses et puissantes aquarelles aux aspects de Paris et de Versailles, Auguin (1824-1903), artiste robuste, chef de l'école bordelaise ; il eut en Baudit (1825-1890) et en Léonce Chabry (1832-1882) d'estimables émules. Parmi ceux qui tranchent par une poétique, une vision ou une facture personnelle, il faut citer encore Adrien Demont (1851), dont les vastes paysages d'Artois, savamment construits, s'agrémentent souvent de personnages bibliques ou légendaires ; l'échelle de ces figures est malheureusement trop faible pour répondre à la conception rationnelle du paysage historique, qui exige un juste rapport entre ses deux éléments constitutifs. René Billotte (1846) réalise de fines harmonies avec des motifs sans beauté propre, monticules pelés, talus chauves empruntés à de minables banlieues ; Pierre Lagarde (1854), très influencé par Puvis de Chavannes dans ses paysages crépusculaires, s'est fait une originalité avec des sites dévastés par la fureur meurtrière des armées ; Montenard (1849) utilise habilement les aspects contrastés du Midi : sol aveuglant, pâles feuillages, bleu violent de la mer, dans des arrangements facilement décoratifs (peintures murales à la Sorbonne, à la Salle des agriculteurs). André Dauchez (1870) traduit les landes et les estuaires de la Bretagne avec un beau sentiment de l'espace et une fermeté de métier un peu âpre qui dénonce le graveur. Francis Auburtin, disciple de Puvis de Chavannes, cherche, à sa suite, le caractère fondamental des sites et les stylise, non sans bonheur. Ary Renan (1858-1902), fils du grand écrivain, évoquait dans les criques aux roches

FIG. 117. — CAZIN. — SOUVENIRS DE FÊTE.
(Musée de la Ville de Paris.)

sanglantes de la côte bretonne des héros de légende ou des créatures élémentaires, pour leur prêter les nostalgies et les inquiétudes de son âme poétique (*Scylla*, 1894; *Sapho*, musée du Luxembourg; les *Voix de la mer*). René Ménard (1862), fils du poëte philosophe Louis Ménard, dont il rappelle la culture et l'ouverture d'esprit, aime les paysages composés qui s'agencent comme des ensembles organiques, baies, forêts, lignes de montagnes harmonieusement associées; quelque temple les domine et en symbolise la conscience. Un artiste de race, Émile Lobre (1862), peintre délicat d'intérieurs, s'est voué à la glorification plastique du château de Versailles et de la cathédrale de Chartres. Il exprime avec une sobriété de moyens et une puissance singulière la fascination mystique des nefs irradiées par les vitraux, le mélancolique recueillement de la demeure royale peuplée d'ombres galantes ou tragiques[1].

Aucune personnalité ne s'impose parmi nombre d'animaliers de talent[2] : sauf peut-être Eugène Lambert (1825-1900), *historiogriffe* des chats, et Vayson (1842) qui, dans ses compositions un peu vastes, s'ingénie à varier l'assemblage ou à motiver le désordre de ses troupeaux de moutons (musées d'Avignon et de Marseille). On a longtemps

1. Il est juste de nommer, à des titres divers, les artistes suivants : Émile Barau (1851), Béthune (1857-1897), Victor Binet (1849), Boggio, Boudot, Braquaval, Cabrit, Calve, Maurice Chabas, Eugène Chigot, Gustave Colin, Costeau, Dabadie, Damoye (1847), Destrem, Didier Pouget (1864), Dumoulin, Durst, Maurice Éliot, Firmin Girard (1838), Auguste Flameng (1843-1893), Foreau, Gagliardini (1846), Gillot, Girardot, Gosselin, Georges et Lucien Griveau, Guillemet (1843), Guillaumin, Hareux (1847), Herpin (1841-1880), Iwill, Jacomin (1843-1902), Lapostolet (1824-1890), Lepoittevin, Maillard, Jacques Marie (M^{me}), Masure, Maufra, Meslé, Emile Michel, Jan Monchablon (1854), Moullé, Noirot, Nozal, Olive, Petitjean (1844), Prunier, Quignon (1854), Ranft, Ravanne (1854-1904), Rigolot (1862), Tanzi, Thornley, Vignon, Yarz, etc.

2. Ont cependant droit à une mention : Barillot (1844), Julien Dupré (1851), Gélibert, Marais et Vuillefroy (1841), parmi lesquels se detache Gaston Guignard pour ses mérites de paysagiste.

apprécié les plantureuses victuailles de Monginot (1825-1900); Eugène Claude (1841) avec ses fruits, Bergeret (1846) avec ses poissons et crustacés, ont hérité de sa faveur. Il faut leur adjoindre Eugène Villain et Charles Cuisin. Les fleurs trouvent en Cesbron (*Fleurs du sommeil*, musée des Arts décoratifs) un poète ingénieux à les faire parler. M^me Madeleine Lemaire (1845) est quelque chose comme leur Rosa Bonheur, Jeannin (1841) les brutalise en amoureux impatient et Quost (1843) s'est heureusement avisé de laisser les siennes dans leurs cadres naturels, qu'il excelle à diversifier; jardins, serres, potagers témoignent également de la délicatesse de son œil et de la fraîcheur de sa palette[1]. On doit des éloges aux décorateurs de théâtre Jambon, Amable et Jusseaume pour leur verve inventive et leur sens pittoresque. La miniature n'accuse pas de progrès.

B. — *Les Novateurs.*

Deux faits considérables dominent toutes les tentatives de ces vingt dernières années pour élargir le domaine de la peinture, en y faisant entrer des sensations nouvelles et en la dotant de moyens d'exécution plus pénétrants et plus subtils. Ce sont l'influence de Manet et l'entrée en scène des impressionnistes. Le premier, on l'a vu, poussé par un instinct plus sûr que toutes les théories, employa les tons purs sur la toile, dans leur fraîcheur initiale, sans les cuisiner de lourdes mixtures, de « liaisons » à toutes fins, comme les sauces des restaurants; de plus, et ceci était d'une importance majeure, il eut cette perception que les ombres, traitées jusqu'alors uniformément dans des noirs d'encre,

[1]. On pourrait ajouter à la liste : Bourgogne, Chabal-Dussurgey, M^mes Delvolvé, Dumont, Kreyder, Maisiat, M^me Muraton.

n'étaient que des parties moins éclairées, mais non totalement dépourvues de lumière, où les tons, bien qu'affaiblis, gardaient leur nature et leur individualité propres; qu'en outre, des reflets émanés des parties lumineuses y pénétraient, s'y incorporaient; et de ces observations naquit la pratique de la coloration des ombres. Enfin Manet eut cette hardiesse de renoncer au jour d'atelier, pris du nord, qui ne verse sur les objets qu'une clarté froide et neutre, et d'exposer sa toile aux rayons mêmes, directs ou reflétés, du soleil, dont il chercha à transporter dans ses tons toute la chaude, toute la vivifiante ardeur. Telles sont les trois innovations capitales qu'on lui doit. On a vu également à quelles hostilités de parti pris chez ceux dont il dénonçait les routines et qu'il allait forcer à regarder et à suivre la nature dans la multiplicité de ses manifestations, à quelle inintelligence chez les autres, habitués de longue date à des effets acceptés sans contrôle, et dont ils ne concevaient pas qu'on pût s'écarter, se heurtèrent les courageuses initiatives de Manet. Néanmoins, peu à peu, l'obstination de l'artiste familiarisa les yeux avec ces nouveautés, et fit brèche dans ce préjugé que les pratiques en cours étaient intangibles. A ce moment, une autre action parallèle à la sienne commença de se manifester, celle des *impressionnistes*.

Ceux-ci, esprits plus généralisateurs et systématiques que Manet, posent en principe que la forme « en soi » n'existe pas pour l'œil, qu'aucune ligne visible, aucun contour ne la détermine : il n'y a que des masses, des volumes, dont la lumière seule circonscrit les limites et accuse les saillies. Un arbre, une maison, ne se modèle en effet dans l'air ambiant, ne manifeste ses divers plans que par ses valeurs, c'est-à-dire par les quantités variables de lumière qu'il retient en lui, suivant l'exposition de ses diverses parties. Il en est de même de la couleur, qu'on peut définir la série des modulations lumineuses dont est susceptible une matière donnée, sous un éclairage direct, ou réfléchi. Elle non

plus, en effet, n'a pas d'existence absolue, l'incidence du rayon, sa diffusion à travers des milieux réfringents, la proximité des divers objets avoisinants la transformant sans cesse. En un mot et pour nous servir d'une formule brutalement expressive : il n'y a pas de ton local.

La lumière est donc l'agent principal, essentiel, dans toute figuration peinte, et le jeu de ses variations présente une importance telle, constitue pour un tableau un élément si considérable d'intérêt et de vie, que c'est à peine si le peintre, pour faire œuvre d'art, a besoin de se préoccuper d'autre chose. Nulle nécessité de drames pathétiques, d'anecdotes piquantes, voire même d'expressions et d'attitudes susceptibles de retenir l'attention et d'éveiller la pensée ; par l'éclairage et ses modalités infinies, par le revêtement magique des nuances, le jeu capricieux des reflets et des ombres, un objet, un lieu quelconque, le premier venu, devient, à lui seul, un spectacle de nature à satisfaire toutes les curiosités et toutes les aspirations de l'artiste. Ce rôle capital de la lumière donne à la conception impressionniste une unité singulière, qui ne va pas d'ailleurs sans étroitesse. Mais il lui fallait, pour se réaliser, un instrument souple et sûr ; elle l'a trouvé dans la division du ton. Le spectre solaire se compose de sept couleurs, dont trois seulement, le rouge, le jaune et le bleu, sont dites « fondamentales », les autres n'étant que des mélanges diversement dosés de ces trois-là. L'ancienne technique picturale composait les tons en opérant ces mixtures sur la palette, et en les appliquant toutes faites sur la toile. Les impressionnistes s'aperçurent que les couleurs mélangées perdaient beaucoup de la consistance et de l'éclat de leurs éléments constitutifs ; ils s'avisèrent donc de procéder par juxtaposition et non plus par mélange, de faire un vert, par exemple, d'un bleu et d'un jaune placés côte à côte, l'œil, à la distance voulue, fusionnant en lui les deux tons. La légèreté et la fraîcheur qu'engendre ce procédé sont indéniables, et l'aspect heurté, sabré, hachuré

qu'il donne aux tableaux ne choque que si l'on omet de se placer à l'éloignement nécessaire pour que le mélange optique s'effectue sur la rétine. Le point de vue, auparavant fixé empiriquement à deux fois le plus grand diamètre, afin d'embrasser l'œuvre entière dans le champ visuel, se trouve ainsi quelque peu reculé, mais c'est simple affaire d'habitude d'adopter inconsciemment la distance voulue. Voilà donc l'impressionnisme en possession à la fois d'une théorie et d'une technique; voyons par quelles approximations successives il a dégagé ces lois, quels résultats a donnés leur application par ses initiateurs, quels enseignements et quels profits en a, dans son ensemble, tirés notre école de peinture.

Claude Monet. — Claude Monet (1840) est sans conteste l'esprit dans lequel la doctrine s'est le plus vite et le plus nettement précisée; il n'y vint point, toutefois, du premier coup. En 1866, il exposait un portrait en pied de femme en jaquette de fourrure, sur une robe de satin rayé vert et noir (collection Cassirer, à Berlin). C'est un morceau robuste et riche, mais d'exécution traditionnelle. Ses fortes études de mer et de bateaux peintes au Havre, à Honfleur, se rencontrent avec les marines de Manet à la même époque. Mais la préoccupation de l'effet lumineux est dominante, pour ne pas dire exclusive, dans le *Déjeuner sur l'herbe* (collection Cassirer), avec sa nappe chargée de vaisselles étendue sur le sol, qu'entourent, dans des poses diverses, douze hommes et femmes, en toilette de campagne; les hêtres tachetés de mousse qui les abritent laissent, par les interstices du feuillage, tomber une pluie de rayons, couvrant la table improvisée et les visages d'une sorte de marqueterie mouvante, dont les teintes changent suivant qu'ils sont directs ou reflétés. Même effet dans une vue de *la Grenouillère*, l'etablissement de bains à la mode d'alors, a Croissy; les grandes moires de l'eau brisent dans leurs zigzags l'image

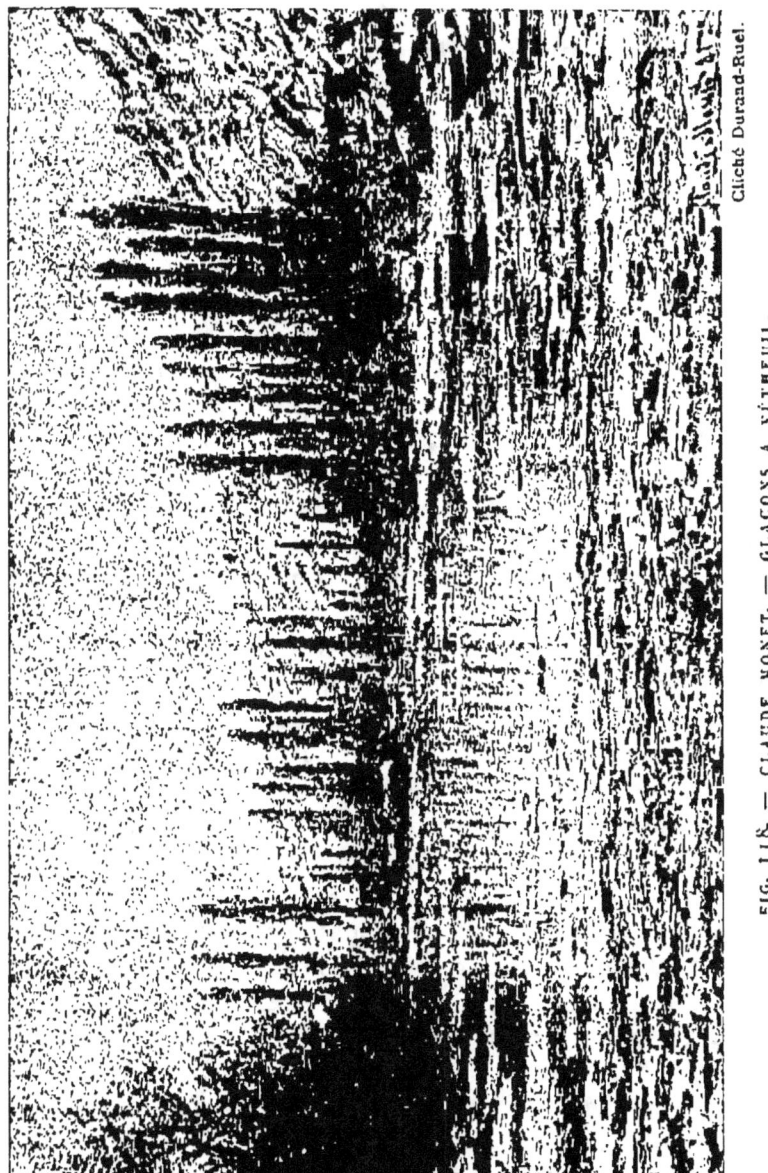

FIG. 118. — CLAUDE MONET. — GLAÇONS A VÉTHEUIL.

des arbres et des costumes, et bigarrent ceux-ci, par voie d'échange, de rayons en ricochet. Tout bouge, tout danse, tout vibre dans ce tableau dont un fort roulis semble secouer les lignes[1].

Cependant Monet visait plus loin, plus haut; au lieu d'être un hôte de passage caressant de ses caprices des groupes, des attitudes, des expressions doués d'une valeur propre et indépendante, il voulait que la lumière fût, à elle seule, le personnage principal, unique, que tous les objets n'existassent que pour elle et par elle; aussi supprima-t-il les figures, et fit-il choix de motifs de nature sans originalité ni caractère individuel, qui ne fussent, pour la déesse rayonnante et fluide, que des miroirs ou des prismes. Et il peignit ses *Falaises*, ses promontoires, à Étretat, au golfe Juan, à Belle-Isle, changeant de ciel et de mer pour varier à l'infini les effets. Puis, afin de mettre en complète évidence le pouvoir créateur de la lumière, il s'attacha à un thème unique (*Meules*, file de *Peupliers*, village de *Vétheuil*), et le copia à toutes les heures, sous le même angle, s'en remettant au seul rayon, indéfiniment changeant suivant l'inclinaison du soleil et le milieu atmosphérique, du soin d'insuffler chaque fois une âme différente et nouvelle, tour à tour légère, joyeuse, ardente, apaisée ou assombrie, à l'objet inerte où il lui plaisait de s'incarner. Ce fut ensuite le tour de la *Cathédrale de Rouen*, dont les porches à arêtes, les gables découpés, figurèrent successivement d'étranges et gigantesques cristaux de perle, d'opale, de rubis, d'améthyste et de lapis. Enfin, pour immatérialiser de plus en plus les formes, frêles supports transparents de ses feux d'artifice, il fit choix de Londres et de sa Tamise, où les brumes incessamment émanées du sol et du fleuve transmuent en

1. Renoir, à la même heure (1868), traitait ce même site dans des données identiques.

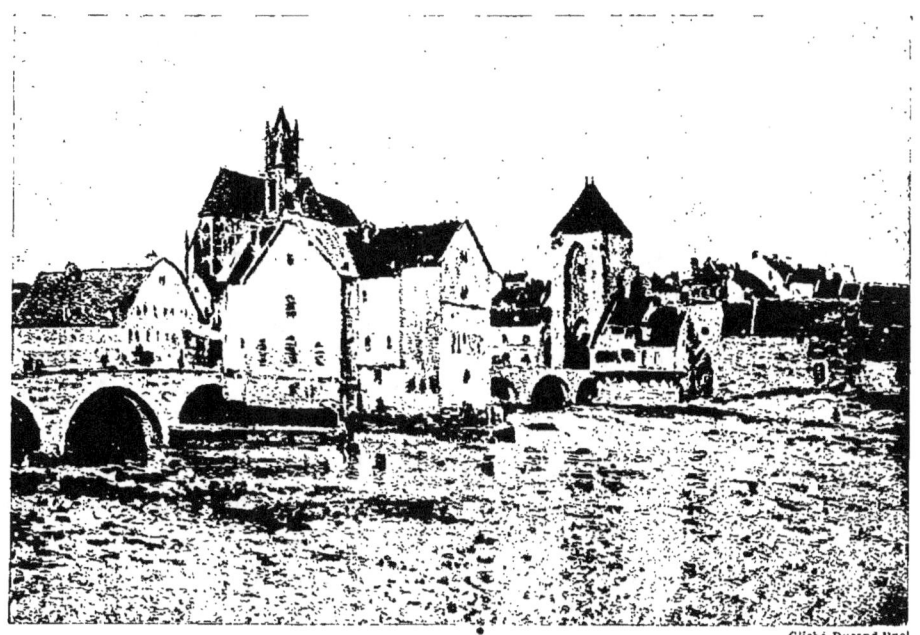

FIG. 119. — SISLEY. — LE PONT DE MORET. (Collection de M. Strauss, Paris.)
Cliché Durand-Ruel.

spectres indistincts tous les corps qu'elles baignent ; Parliament House, les docks, les ponts robustes et massifs se volatilisèrent en fantômes laiteux, irisés, versicolores, et la ville gigantesque, évoquée par un nouveau Turner, ne fut plus qu'une prodigieuse apparition de rêve. Mais pour spiritualiser ainsi les formes dégagées de toutes les entraves du poids, du volume et de la substance, il fallait cet agent subtil, cette impondérable technique de la division du ton, qui, n'exprimant les surfaces que par le jeu des ondes lumineuses, les fait participer de leur mobilité insubstantielle. Et ainsi la vision et le métier de Claude Monet s'affirment, tout au long de son œuvre, solidaires et inséparables (collection Caillebotte, musée du Luxembourg) [1].

Alfred Sisley (1839-1899) est un Monet moins volontaire, moins obstinément attaché à la démonstration expérimentale d'une théorie d'art ; adepte, néanmoins, du système de la division du ton, il l'applique avec suite aux divers sujets qu'il traite, coteaux de Marly et du Pecq, bords du Loing a Moret [fig. 119], et il passe d'un motif à l'autre avec une aisance détachée ; l'étincellement crépitant d'une gelée blanche, les nappes fangeuses de la Seine débordée, la floraison virginale des arbres fruitiers, les chemins creux bordés de folles haies vives, il note tout cela d'un œil sûr et vif et l'exprime d'une touche légère qui partout s'arrête a point (collection Caillebotte). Une réserve pourtant : ses verts ne sont pas toujours bien accordés. Camille Pissarro (1830-1903) travailla d'abord sous Corot et peignit des vergers, des cultures, des villages normands, dans un goût simple et franc ; l'impressionnisme le toucha chemin faisant, et poussant, avec sa nature appliquée, la méthode jusqu'à l'extrême, il se servit du pointillé, récemment inventé par Seurat, qui répartit les tonalités non plus en stries variables de direction et

1. Les impressionnistes, sauf Renoir, sont très mal représentés au Luxembourg, et encore grâce au legs de la collection Caillebotte qui n'y entra qu'au prix de mille difficultés.

d'épaisseur, mais en lentilles d'une dimension uniforme.

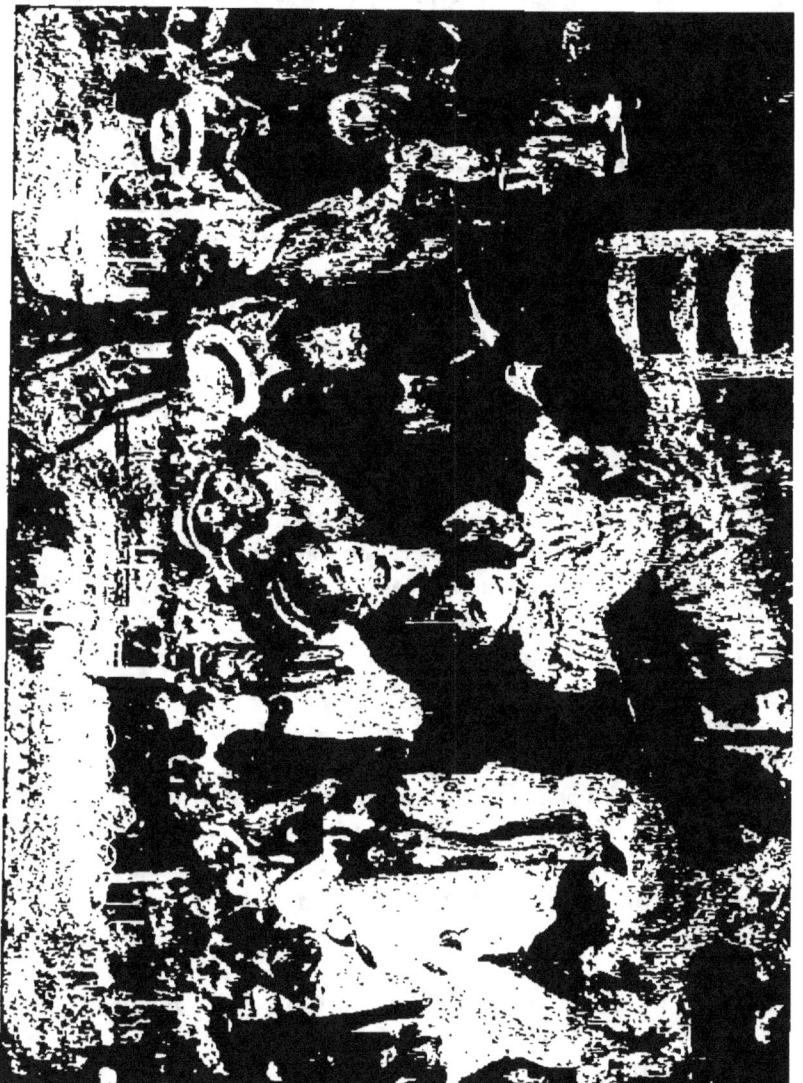

FIG. 120. — RENOIR. — LE MOULIN DE LA GALETTE. (Musée du Luxembourg.)
Cliché Giraudon.

Ce procédé, aujourd'hui en déclin sensible, outre qu'il

exigeait du spectateur un recul excessif, donnait au tableau un caractère de monotonie presque mécanique, en excluant toute différence de traitement pour les matières et les substances distinctes, en sorte que l'eau, le bois ou la pierre affectent une même vibration et un aspect identique. Il revint à temps de cette erreur, et donna, vers la fin de sa vie, ses plus beaux ouvrages : ses vues de marchés à Rouen, ses panoramas de Paris, en perspective cavalière (il peignait d'un balcon, au cinquième étage), ses quais de la Seine par tous les éclairages, sont des impressions d'une ampleur et d'une liberté singulières; les personnages y jouent un rôle important, excellents de caractère et d'allure, bien qu'indiqués en quelques traits (collection Caillebotte).

Renoir. — Auguste Renoir (1841) a, dans le groupe, une physionomie à part; c'est surtout un peintre de figures, et il fait de la technique impressionniste un usage très personnel. Profondément sensible aux grâces féminines, il les incarne dans des créatures instinctives, naturelles, heureuses de vivre et de s'épanouir comme de belles fleurs de chair, sous les rayons qu'elles semblent boire par tous les pores. D'une construction assez molle, elles valent surtout par le charme tendre et frémissant de l'épiderme, dans l'ardeur des rousses toisons épandues; de leurs yeux, de leurs lèvres de pourpre vive émane une sensualité brûlante, mais ingénue en quelque sorte, où n'entre aucune rouerie perverse. Il aime à les mêler, elles et leurs amis temporaires, parmi de vifs reflets, se posant çà et là comme des papillons diaprés, dans le branle-bas d'un bal public ou la confusion joyeuse d'une fin de repas (le *Moulin de la Galette* [fig. 120], musée du Luxembourg; le *Déjeuner des Canotiers*, collection Durand-Ruel); parfois il les affine et les spiritualise (portrait de Jeanne Samary, collection Morosoff, à Moscou), se plaît à faire mousser sur le maillot rose la gaze légère du « tutu » (la *Petite danseuse*), ou s'amuse au

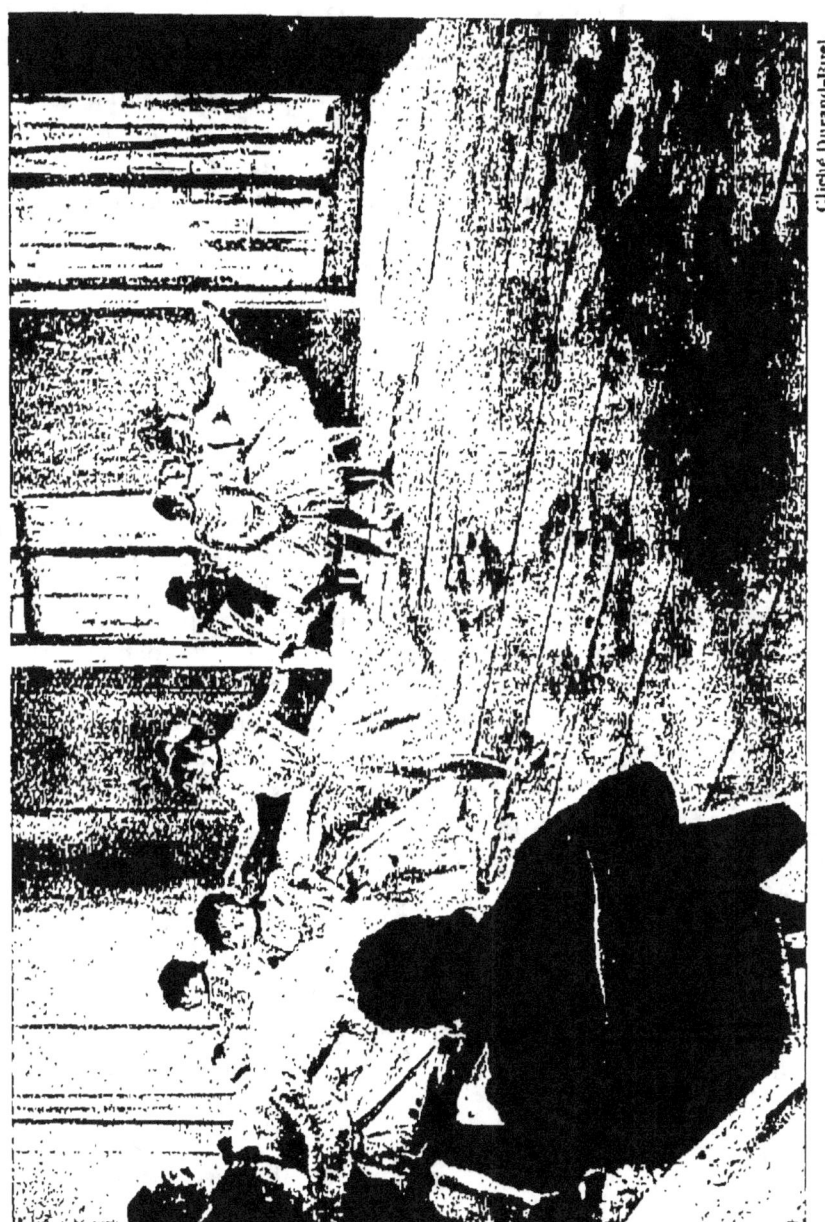

FIG. 121. — DEGAS. — LA LEÇON AU FOYER.

Cliché Durand-Ruel.

contraste des carnations fines avec les noirs mats d'un frac masculin (la *Loge*, collection Durand-Ruel). Artiste exquis, chez lequel les jolis maîtres du xviiiᵉ siècle salueraient un descendant, connaisseur assurément moins expert des secrets de la forme humaine, mais servi par des moyens techniques plus intenses, plus aigus, bien adaptés au paroxysme et à l'outrance modernes. Il y avait de belles promesses chez Frédéric Bazille, tué, à vingt-neuf ans, à l'armée de la Loire, en 1870; ses tableaux de la Centennale (*Femme assise auprès d'un arbre*, musée de Montpellier; la *Sortie du bain*) marient à la souplesse et à la fraîcheur de Manet en ses meilleurs moments l'ardente vibration lumineuse de Monet.

Degas. — Il est d'usage de rattacher aux impressionnistes l'extraordinaire humoriste Degas (1834), bien qu'il ne pratique point la division du ton; il se rapproche d'eux, du moins, par la conduite sûre et discrète des reflets, par l'imprévu de sa mise en toile coupant des personnages par le milieu, faisant fuir les perspectives à l'aide d'un accessoire démesuré de premier plan (procédé directement emprunté aux Japonais, dont l'impressionnisme affectionne certains effets, et que Duez avait déjà employé dans ses marines décoratives), par son éloignement pour tout sujet rétrospectif ou pris hors de la vie ambiante. C'est avant tout un réaliste, qu'apparente à Manet un sens aigu du moderne, mais qui a sur lui la supériorité d'une construction irréprochable, dans ses hardiesses voulues de désaxements et de raccourcis. Nul, comme lui, ne sait situer la forme dans l'atmosphère, en exprimer la densité et les volumes, rendre le jeu des muscles sous l'enveloppe élastique des téguments; mais ce qui le met hors de pair, c'est son aptitude à saisir, dans la mimique et dans l'expression, les attitudes, les gestes, les tics professionnels. Ses jockeys légers comme des plumes, sur la sveltesse efflanquée des chevaux de course, ses blanchisseuses

FIG. 122. — ROLL. — MANDA LAMÉTRIE, FERMIÈRE.
(Musée du Luxembourg.)

dépoitraillées dans la touffeur des fourneaux, pesant des reins et des épaules sur le fer à repasser; ses ballerines surtout, êtres ambigus tout en jambes, se désarticulant à la barre, saluant du torse jusqu'à terre, étirant leur fatigue contre un portant; ses femmes à leur toilette crispant, sous le jet de l'éponge, des chairs moites où s'inscrit encore la cernure des vêtements, tout cela dégage une odeur de vérité intense, animale, saisie dans l'inconscience de l'habitude et l'automatisme du métier. Nulle outrance caricaturale ne déforme ces visions sans beauté; leur exactitude illusionnante marque seulement mieux que la réalité même, moins concentrée et moins insistante, les sujétions sociales et les empreintes inesthétiques de la vie (*Magasin de cotons à la Nouvelle-Orléans,* musée de Pau; la *Danseuse étoile, Danseuse rattachant son chausson,* les *Figurants;* un *Café, boulevard Montmartre,* tous les quatre au musée du Luxembourg; répétition de *Robert le Diable,* South Kensington Museum).

L'action de Manet et des impressionnistes sur notre école, bien que combattue et tardive, a été considérable; les uns leur ont emprunté le goût de la modernité familière, la spontanéité sans apprêt de leur composition, les autres leur technique; presque tous ont, consciemment ou non, détendu leur style, allégé leur palette, ouvert leur fenêtre au jour léger et changeant du ciel. L'insuffisance d'espace nous forcera d'esquisser seulement cette phase nouvelle de la peinture française; mais nous devons nous arrêter sur trois figures importantes, en chacune desquelles se retrouve un des traits marquants des novateurs.

Roll. — Alfred Roll (1847), né à Paris, élève de Gérôme et de Bonnat, se fit remarquer pour la première fois par un *Don Juan et Haydée* (1874, musée d'Avignon) où des tonalités mièvres empruntées à Fromentin voisinaient avec des gris et des noirs venus en droite ligne de Manet. Un tableau

militaire (*Halte-là !* 1875, musée de Versailles) et une *Inondation dans la banlieue de Toulouse* (1877, musée du Havre), montrèrent l'artiste très influencé par Géricault, et déployant avec une belle aisance les mouvements violents et les ordonnances compliquées. Mais, après la *Fête de Silène* (1879, musée de Gand), dans la grasse tradition flamande, avec ses carnations fleuries, le portrait de Jules Simon traité par larges méplats et la *Grève des mineurs* (1880, musée de Valenciennes) accusèrent un retour à la conception picturale et aux pratiques de Manet, élargies, dans la dernière œuvre, aux proportions d'une page d'histoire. Dès la *Fête du 14 Juillet* (1882, musée de la Ville de Paris), Roll est en pleine possession de sa poétique et de son métier. La vie populaire, dans ses manifestations collectives, le travail salubre en plein air (le *Chantier de Suresnes*, 1885), la belle santé épanouie des femmes et des enfants (*Manda Lamétrie, fermière* [fig. 122], 1888, musée du Luxembourg; *En été*, 1889, musée de la Ville de Paris), la libre expansion des forces animales et des instincts physiques (*Femme au taureau*, 1885; *Au trot*, 1888; *Enfant et taureau*, musée de Béziers, 1889), voilà sur quoi s'exercera sa verve large et humaine, avec une joie de peindre, une sorte de gaieté cordiale que la facture rend sensibles. Sa préoccupation est d'allier la fraîcheur à la force, d'affiner des formes robustes à l'aide d'accents tendres et de lumières légères; çà et là une mondaine de souple élégance (*Femme se délaçant*, musée de Nantes; portrait de M$^{\text{me}}$ Guignard) met dans ce bouquet son essence choisie.

Tirant heureusement profit de ces aptitudes diverses, la peinture officielle et la décoration murale ont permis tour à tour à l'humanitaire et au voluptueux qui fraternisent chez Roll de fondre toutes les classes dans un élan débordant (*Centenaire de 1889*, musée de Versailles) ou hiérarchisé (*Inauguration du pont Alexandre III*, id.) de gratitude commémorative, et de faire palpiter ces chairs lai-

teuses de rousses qu'il affectionne, sous le tiède attouchement des rayons d'été (les *Joies de la vie*, à l'Hôtel de Ville).

Quelque chose du tempérament de Roll se retrouve, mais plus dispersé, plus capricieux, plus inégal aussi, chez Henri Gervex, né en 1852 (la *Communion à la Trinité*, 1877, musée de Dijon; le *Retour du bal*, 1879; *Souvenir de la nuit du 4 décembre*, 1880; *Avant l'opération*, 1887; *la Rédaction de la République française: Rolla*). Le nu de jeune fille de ce dernier tableau, détaché en clair sur le blanc des draps, et aussi le portrait d'Alfred Stevens sont dignes des meilleures inspirations de Manet.

BESNARD. — Albert Besnard (1849), fils d'un peintre et d'une miniaturiste, étudia sous Cabanel, mais surtout avec un artiste oublié nommé Brémond, de qui le musée de Senlis garde des portraits. Il débuta au Salon de 1868 avec une étude de jeune berger, exposa en 1874 un portrait de jeune femme blonde, et partit pour Rome avec le prix. Son dernier envoi, seul : *Après la défaite* (musée de Nîmes), annonce ses aptitudes de décorateur. Un séjour de trois ans à Londres eut une grande influence sur son développement, en éveillant en lui le goût de la vie moderne et le sentiment de l'enveloppe aérienne. En 1881, on vit de Besnard une allégorie largement traitée : *l'Abondance encourage le Travail*. Elle lui attira la commande d'une décoration du vestibule, à l'École de pharmacie, se composant d'un diptyque : *Maladie* et *Convalescence*, de sujets : *la Cueillette des Simples, le Laboratoire, Siccation des plantes, Promenade botanique*, et d'accessoires appropriés. Tout le peintre est déjà là : amples modelés dans des demi-teintes délicates, ambiance atmosphérique finement rendue par le jeu des reflets et la coloration des ombres; il n'y manque que le lyrisme. Celui-ci apparaît dans un projet de peinture murale primé, mais non exécuté, pour une mairie de Paris : *Fluctuat nec mergitur* (1885), montrant la nef

FIG. 123. — BESNARD. — LE SOIR DE LA VIE. (Mairie du 1ᵉʳ arrondissement.)

allégorique, chargée de nobles formes, sur le fleuve incendié par la réflexion des girandoles et des cordons lumineux. Il allait prendre sa revanche a la mairie du Ier arrondissement, où il peignit *le Matin de la vie* figuré par deux adolescents dans les fleurs, *le Midi* par des moissonneurs et une paysanne qui allaite, *le Soir* [fig. 123] par deux vieillards qui regardent bleuir le chemin sous les étoiles naissantes, tandis que, par derrière, la famille issue d'eux s'entrevoit dans la maison. La stylisation discrète des figures, le beau balancement des groupes, et surtout une admirable lumière dont les phases successives accompagnent symboliquement les étapes de l'existence, font de cette décoration une des peintures mémorables de ce temps.

Cependant l'artiste provoquait un scandale (1886) avec son portrait de Mme Roger Jourdain, sur le seuil d'une porte, éclairée simultanément par la lampe du dedans et le crépuscule du dehors; on s'égaya fort sur cette femme mi-partie, sans remarquer le jet fier et l'élégance osée de la figure. Depuis lors, Besnard a accumulé les œuvres : portraits de famille, marchés aux chevaux, baignades au lac, vues d'Alger, *Danse d'Ouled Nayls*, *Flamenco*, prodiguant partout une fantaisie éblouissante, mais logique dans ses plus grands écarts. Le *Portrait de Théâtre* (Mme Réjane), tout incandescent de reflets, donne la main aux larges et sobres effigies de Mlles Gustave Dreyfus, de Mme Alphonse Daudet, de M. et Mme Chausson, du pianiste Sauer, de Mme Henry Cochin, de Mme Besnard, de M. Denys Cochin, de M. Frantz Jourdain, etc. Des peintures d'une sobriété pathétique pour la chapelle d'un hospice de Berck, penchant un Christ tout idéal sur les souffrances et les afflictions humaines, sont suivies d'une sorte de pendant héroïsé et extatique de l'*Embarquement pour Cythère* : l'*Ile heureuse* (musée des Arts décoratifs). Non loin d'une décoration patiente et complexe glorifiant la musique aux

LA PEINTURE SOUS LA TROISIÈME RÉPUBLIQUE

FIG. 124. — CARRIÈRE. — MATERNITÉ. (Musée du Luxembourg.)

parois d'un piano (collection Vitta), entre deux planches à l'eau-forte pour une *Comédie de la mort* modernisée, s'élabore un fulgurant plafond : *Apollon, les Heures et les Muses*, pour le théâtre Français. Et l'aisance de l'artiste est surprenante à accorder tous ces motifs, à en faire comme les pages contrastées d'une symphonie immense où la lumière remplace les sons, tantôt épandue en cataractes formidables, tantôt caressant de ses reflets un nu alangui (*Féerie intime*) ou frileux (*Femme se chauffant*, musée du Luxembourg), mais, qu'elle déborde tumultueusement ou s'insinue avec mystère, toujours assouplie et docile à la main du maître, comme un félin dompté[1].

CARRIÈRE. — La lumière, tel est également l'unique langage d'Eugène Carrière. Né en 1849, à Gournay, en Seine-et-Marne, élevé en Alsace, inscrit à l'école des Beaux-Arts, engagé volontaire et prisonnier en 1870, après un concours infructueux pour le prix de Rome, il expose en 1876 un portrait de femme, en 1879 une *Mère allaitant* (musée d'Avignon). Dès lors son rêve est fixé, il ne franchira plus les quatre murs du « home » familial, où tout l'intérêt humain de la vie s'exprime en raccourci par le drame des naissances, les soucis de l'éducation, la tristesse des départs, les angoisses de la maladie, en attendant le grand « peut-être » de la mort. Il s'est fait l'historien d'un foyer, le sien, et sans crainte de la monotonie, en a noté, avec une sollicitude attendrie, tous les incidents, bien assuré que chacun reconnaîtrait ses propres émotions dans ce microcosme. Une figure domine le cycle, absorbée, douloureuse, presque tragique, celle de la mère, dont la prévoyance inquiète

1. Georges Picard, dans sa décoration des petites coupoles de la salle des fêtes à l'Hôtel de Ville, toute fleurie de nus printaniers, montre quelque chose de la variété et de l'abondance de Besnard ; Victor Prouvé, tempérament robuste et jovial, éclaire d'un rayon pris à la même palette les couples enlacés et les rondes joyeuses qu'anime sa bonne humeur populaire (mairie de Nancy, etc.).

s'oublie elle-même pour sentir et souffrir avec tous. Et ce sont autour d'elle des grappes de petits, dolents ou rieurs, des éveils de curiosité et de coquetterie, de menues misères et de gros chagrins qui vont, à tour de rôle, se faire bercer, plaindre ou câliner. Tout cela, Carrière le dit avec quelques tons sourds, gris et roux, rarement avivés d'un rose, qui lui suffisent à créer une atmosphère et à animer des formes. C'est uniquement par l'étude des valeurs qu'il y parvient, distribuant, dosant les clairs et les ombres avec une certitude décisive qui, presque sans matière, fait saillir les reliefs, tourner les plans, se creuser les profondeurs. Cette même lumière, sonore et éclatante chez Besnard, se fait ici glissante, silencieuse; mais on sent partout sa présence tiède et douce d'amie fidèle. Un charme profond, subtil, respire dans ces toiles, attachantes comme des confidences. Parfois le cadre s'élargit, un panorama de ville se distingue, une *Salle de théâtre* s'ébauche, de belles ressemblances s'évoquent dans ces sourdines; l'homme social compatissant et tendre qu'est Carrière s'éplore sur un *Christ douloureux* (musée du Luxembourg), où prennent corps toutes les détresses humaines (principales œuvres : *l'Enfant malade*, 1885 ; le *Premier voile*, 1886, musée de Toulon; *la Famille*, la *Maternité* [fig. 124], 1892, toutes les deux au musée du Luxembourg; portraits d'Alphonse Daudet, de Gabriel Séailles, d'Arthur Fontaine et de sa fille, du sculpteur Devillez et de sa mère).

Parmi les artistes vivants en qui se retrouve, à des titres ou à des degrés divers, la conception ou la technique de Manet, figurent au premier plan Paul Helleu (1859), peintre du yachting élégant, des nefs gothiques vaporisées dans le reflet de leurs roses, des bosquets défeuillés de Versailles; de plus, en ses sanguines et ses pointes sèches, adorateur de la jeune Parisienne teintée d'américanisme, aux lignes fines, à la silhouette quasi-masculine en ses costumes « tailleur »; Jacques-Émile Blanche (1861), fils du célèbre

aliéniste, qui a peint dans la tradition du xviii^e siècle anglais, mais avec une désinvolture distinguée et fringante qui est bien nôtre, le portrait des plus récents « illustres » de ce temps (la famille Thaulow, au Luxembourg ; Paul Adam, *id.* ; M^me Raunay, au musée de Lyon ; Maurice Barrès, Cottet, au musée de Bruxelles ; Debussy, Rodin, etc.); Caro Delvaille, avec ses nus d'alcôve, ses thés, ses réunions au jardin. L'impressionnisme proprement dit réclame Raffaelli (1850) qui, sans pratiquer la division du ton, traduit par des hachures polychromes les banlieues dartreuses semées de tessons, d'escarbilles et de savates, les quais et les rues de Paris, dans le tourbillon des passants et le pavoisement des affiches ; il a fait de délicates études de jeunes filles dans des modulations de blanc, et quelques âpres portraits (Edmond de Goncourt, musée de Nancy ; Clémenceau) que l'âge harmonise. Renoir n'aurait qu'éloges pour les nus blonds et légers que M^lle Dufau groupe ou dénoue dans des paysages d'automne. Gaston Latouche (1854), esprit curieux et complexe, n'a étudié sans profit ni Monet, ni Besnard, dont il tire mille hardies variations lumineuses pour ses tête-à-tête amoureux, ses bals, ses mascarades, ses parcs hantés de naïades et irisés de jets d'eau. Jules Chéret (1836), décorateur né, excelle aux joyeux arrangements de masques formant, sur les rideaux de théâtres ou les clairs panneaux des salons, des guirlandes de fleurs vivantes. Le Sidaner (1862) transporte la facture floconneuse des impressionnistes dans ses jardins assoupis, ses canaux solitaires, ses ruelles désertes tout ouatées de silence. Par la simple modulation des tons, le jeu discret des lumières, il exprime comme personne l'intimité des demeures closes et des vies cachées. Henri et Marie Duhem recherchent et traitent, dans un goût tout voisin, les effets recueillis et crépusculaires. Albert Lebourg (1850) nous a donné maints paysages de rivière d'harmonie infiniment délicate, en leur consistance un peu fondante.

FIG. 125. — HENRI MARTIN. — LES FAUCHEURS.
(Capitole de Toulouse.)

Henri Martin (1860), par une innovation qui lui est propre, a adapté la division du ton, confinée jusque-là dans le rendu des sites, animés ou non, aux incantations de la légende et aux grands ensembles décoratifs. Après d'assez longs tâtonnements (*Paolo et Francesca de Rimini aux enfers*, musée de Carcassonne : la *Fête de la Fédération*, musée de Toulouse ; *Chacun sa chimère*, musée de Bordeaux ; *Vers l'abîme*, musée de Pau), il a réalisé le plein accord de sa technique et de ses sujets dans les archivoltes de l'Hôtel de Ville de Paris (*les Muses consolatrices*), puis dans les peintures murales du Capitole, à Toulouse (*Glorification de Clémence Isaure ; les Faucheurs* [fig. 125] et de la Caisse d'épargne de Marseille (le *Matin, Midi*, le *Soir*). Ses compositions, d'une simplicité qui rappelle Puvis de Chavannes, s'enveloppent d'une lumière délicieusement tendre et fine, épandue sur toutes choses comme un baiser du ciel. Il aime, en ses triptyques, à associer, comme Besnard à la mairie du Ier arrondissement, les étapes de la vie aux phases du jour, mais en se servant d'un seul paysage, qui se déroule avec les aspects successifs que lui impriment les saisons et les heures. La même pratique de la division du ton distingue les portraits de femmes, longuement scrutées dans leur intimité morale, qu'Ernest Laurent (1860) se plaît à situer en des intérieurs et parmi des natures mortes finement harmonisés. La délicatesse et le charme voilé en sont extrêmes (*Relevailles*, musée de Nancy). Tous deux offrent des affinités d'esprit, sinon de métier, avec Aman Jean (1860), qui assortit à la mièvrerie de nos contemporaines aux nerfs surmenés, des teintes fanées et des nuances mourantes d'une exquisité subtile.

On sent, au contraire, une sorte de réaction contre les prestiges évanescents de l'impressionnisme chez deux artistes que ces dernières années ont portés au tout premier rang, et qui forment, avec Dauchez, René Ménard et quelques autres, ce qu'on a appelé les représentants de la pein-

ture sombre, ou « de musée ». Charles Cottet (1863), dans ses toiles d'une tonalité foncée, ou tranchent çà et là de splendides couchers de soleil, place, parmi des paysages robustes et simplifiés, des êtres tassés, massifs, en qui s'affirme la résistance des races : matelots, paysans bretons. Un sentiment de gravité presque mystique ennoblit ces frustes modèles (*Au pays de la mer*, musée du Luxembourg; *le Pardon*, musée de Venise, les *Feux de la Saint-Jean*). Lucien Simon (1854) a fait une célébrité aux bizarres populations de Pont-l'Abbé, avec son pinceau, ami du caractère jusqu'à l'étrangeté. La *Procession* (musée du Luxembourg) groupe dans un mouvement entraînant maint type saisissant de conviction ou d'illuminisme. Les réunions intimes qu'il dispose autour de la table familiale (*Causerie du soir*, musée de Stockholm) ou dans *l'Atelier* au repos (salon de 1905), expriment avec la même force l'individualité des personnages; mais une tendance s'y marque vers l'assouplissement des formes, et les tonalités, toujours franches et soutenues, s'égaient, de place en place, de notes tendres du plus heureux contraste. Derrière ces artistes, les plus belles espérances de notre école, il faut noter divers jeunes gens que la grande notoriété attend, et dont certains la méritent déjà : Émile Wéry, Charles Hoffbauer, Henri Zo, Bellery-Desfontaines, Grau, Guillonnet, Bussy, du Gardier, Tardieu, Lapparat, Besson, Ulmann, Paul Dupuy, et, dans l'impressionnisme pur, les noms de Vuillard, Lebasque, Seyssaud, Guérin, d'Espagnat, André, etc.[1].

[1]. Un artiste isolé, Maurice Denis, s'essaie, avec une sorte de gaucherie voulue, à ressusciter parmi nous la naïveté fervente des trécentistes italiens. Parmi des œuvres mal venues, sa décoration de l'église du Vésinet se distingue par l'accord du sentiment et des formes, simplifiées, cette fois, sans excès. — Paul Gauguin (1848-1903) offre des affectations analogues et des trouvailles de coloriste; il s'attacha à rendre des thèmes bretons, puis les sites polynésiens, avec leur végétation éclatante, et les types maoris, saisis dans leur charme inconscient et leur dignité native.

L'orientalisme offre un regain de vie : Étienne Dinet (1861, *le Chasseur de serpents*, *le Lendemain du Rahmadan*, ce dernier au musée du Luxembourg), servi par sa connaissance de l'arabe et ses amitiés locales, a pénétré plus avant que personne dans la familiarité des indigènes algériens, étudiés en quelque sorte « du dedans », pour la première fois, en ses toiles. La gravité musulmane s'y détend, la femme y apparaît dans ses aspects et manifestations multiples, et la brûlante lumière du pays y exalte le pittoresque intense des costumes et des mœurs. Alexandre Lunois, avec un métier moins serré, mais plus libre peut-être, donne de l'Espagne et de l'Afrique du Nord des transcriptions d'une saveur intense. C'est aussi un lithographe de vrai mérite. Marius Perret, mort tout jeune, en 1900, a laissé des images étincelantes du Sénégal et de l'Indo-Chine[1].

L'illustration humoristique compte des maîtres, avec Forain (1852), élève de Degas, dont le dessin résumé et incisif cingle jusqu'au sang la veulerie et la « rosserie » des filles, l'hypocrisie, la vénalité, l'égoïsme du monde bourgeois; avec Auguste Lepère, qui, dans ses bois larges et colorés, traduit, des ruelles lépreuses des faubourgs aux mélancoliques landes bretonnes, tous les aspects de vie et de nature, sans laisser d'être, à ses heures, un puissant peintre de paysage[2]; avec Louis Legrand, virtuose accompli

1. Parmi les « jeunes » de l'orientalisme, il faut nommer Émile Bernard, Suréda et Dagnac-Rivière.
2. Chifflart (1825-1901), artiste au lyrisme inégal, fut l'illustrateur souvent inspiré de Victor Hugo (*les Travailleurs de la mer*, etc.). Daniel Vierge (1851-1904), bien qu'Espagnol de nationalité, a droit à une place en ce livre, parce que, fixé de bonne heure à Paris, il n'a cessé, même après la paralysie qui le priva de la main droite, de travailler pour des publications françaises. Sa fantaisie originale, sa puissance dramatique, son sens extraordinaire de la « tache » font de lui un grand peintre en blanc et noir (Collaboration au *Monde illustré*, à la *Vie Moderne*, *Histoire de France* de Michelet, *l'Homme qui rit*, *Dom Pablo de Ségovie*, etc.).

de la forme humaine, et Toulouse-Lautrec (1864-1901), composé bizarre et capiteux de Degas, des impressionnistes et des Japonais, qui a dit les lieux de plaisir et leur clientèle mêlée, avec une fantaisie expressive et sûre dans ses négligences. L'imagination riante et sensuelle de Willette (1857) a créé un type de femme d'amour bien à lui; Steinlen (1859) est le chantre convaincu et cordial des milieux ouvriers et des joies populaires, quelque chose comme un Zola du crayon; Paul Renouard (1845) enfin, d'un dessin large et caractéristique dans sa rapidité, a noté les milieux divers et les manifestations collectives de la société contemporaine : écoles, théâtres, fêtes publiques, hospices, cérémonies officielles et prisons [1].

Nous voici au bout de ce long exposé qui a pris, vers la fin, l'allure trop rapide d'un défilé. Ce n'est pas que nous n'eussions pu y adjoindre encore une foule d'artistes intéressants, dont beaucoup tout couverts de consécrations officielles; mais même au prix d'une énumération de plus en plus laconique, la place nous faisait défaut dans le cadre étroit du précis, et il nous a fallu passer, à regret, surtout parmi les vivants, bien des noms recommandables, en n'insistant que sur ceux-là qui nous ont paru, à tort ou à raison, avoir quelque chose à dire en propre, et le dire dans leur langue à eux. Si le choix que nous avons fait peut être, çà et là, taxé d'arbitraire, nous nous excuserons de ce tort par ce qu'il a d'à peu près inévitable, car, dès qu'on envisage les contemporains, les rangs se pressent, les têtes foisonnent, et toute reculée fait défaut,

1. Dans le groupe d'humoristes en vue, à l'heure actuelle, Louis Morin (*Revue des Quat' Saisons*) représente le caprice lyrique; Poiré, dit « Caran d'Ache », la fantaisie déductive et la vision synthétique (albums au trait, *l'Épopée*); Abel Faivre, l'observation élargie à la Daumier, et Boursat, dit « Sem » (le monde des courses), une sorte de déformation schématique des ressemblances.

pour considérer ce pêle-mêle humain sous l'angle de l'Histoire. Au surplus, la plus grande partie de la production actuelle est, indépendamment de ses mérites, et du fait seul du temps et de la faible capacité de la mémoire humaine, vouée à un oubli prochain. Et nul, même parmi les plus méritants, ne peut se flatter de retenir l'attention des âges futurs; nous n'en voulons pour preuve que les investigations laborieuses qu'il nous a fallu pratiquer pour ramener, un moment, au jour des œuvres et des hommes de haute valeur sombrés dans un discrédit injustifié. Ces revisions, ou si le mot paraît trop ambitieux, ces rappels, s'imposent de temps à autre; nul doute que le présent travail n'en provoque et n'en justifie de nouveaux.

Une conclusion s'impose : elle sera brève. Notre société est faite d'une foule de débris historiques dont les uns ont déjà perdu leur forme, dont les autres, en voie de décomposition, laissent encore apercevoir des linéaments confus. De cet humus ont jailli des pousses nouvelles, de sève vivace, qui seront forêt demain. Il en est de même de l'Art. Ce qui a disparu, chez nous, c'est d'abord la convention académique des sujets nobles et des formes « canoniques »; le Romantisme en fit justice, mais y substitua des innovations contestables : un individualisme effréné, sans autre règle que son caprice, et une interprétation purement fantaisiste et superficielle de l'Histoire. Par contre, le Réalisme, qui suivit, emprunta à son caractère de réaction une étroitesse un peu exclusive. La liberté règne aujourd'hui dans tous les sens : rien n'est interdit que le manque de goût, c'est-à-dire la méconnaissance de ces besoins permanents de l'esprit : l'intelligibilité, la logique et l'unité.

L'Art a donc désormais la pleine jouissance de son double domaine : la Vie et l'Idéal, dont il lui est loisible de ne faire qu'un seul, dussent certains intolérants dénoncer cette violence infligée à la sacro-sainte vérité! Leur crédit

va, d'ailleurs, décroissant de jour en jour, car, d'un côté, la vérité *optique*, l'impressionnisme l'a démontré, est toute contingente et variable, c'est pure affaire d'emplacement, d'éclairage ; et il existe sans conteste, d'autre part, une vérité *humaine*, exprimant la conformité des choses à une prédisposition cérébrale, à une conception de la Nature, à une philosophie du Monde, vérité strictement individuelle et relative, à coup sûr, mais aussi légitime que l'autre, et l'emportant sur elle de toute la supériorité, de l'intelligence ordonnatrice sur la matière passive.

Le mouvement actuel a, d'ailleurs, de quoi nous rassurer sur les tendances de l'art français. Le travesti historique, prétexte à madrigaux et concetti, a vécu ; les arrangements conventionnels de nature font place à une transcription respectueuse qui n'envisage l'effet que dans l'élimination des détails inutiles et l'unité lumineuse de l'ensemble. On suit avec une curiosité sympathique les manifestations diverses de la Vie sous toutes ses faces, on veut la rendre dans son énergie intégrale et son caractère inaltéré. Et le Rêve, de son côté, garde toujours ses droits, sans plus chercher pour ses fictions des cadres artificiels et de laborieuses mises en scène, les Puvis de Chavannes, les Cazin, les Henri Martin nous ayant montré la poésie toute vive dans l'accord d'un site familier et de quelques formes tranquilles... Ainsi, liberté des genres, sincérité devant la vie, retour à la simplicité, tels sont les principes et les pratiques qui s'étendent et s'imposent de plus en plus ; c'est assez pour raffermir notre espoir dans l'indéfectible vitalité du génie et de l'art français et leur expansion continue à travers le monde.

Bibliographie.

Les ouvrages généraux précédemment cités et :

Louis de Fourcaud. — *Bastien-Lepage.* Dumas.
 — *L'œuvre d'Alfred Roll.* Guérinet.

L. Bénédite. — *Jean-Charles Cazin*. Librairie de l'Art ancien et moderne.

Gustave Geffroy. — *L'œuvre d'Eugène Carrière*. Piazza.

Marius Vachon. — *Édouard Detaille*. Laurens et Braun.

Liebermann. — *Degas*. Bruno Cassirer, Berlin.

Georges Lecomte. — *L'art impressionniste*. Durand-Ruel.

Gabriel Mourey. — *Des hommes devant la nature et la vie* (sur Helleu, Le Sidaner, Steinlen, Renouard, Cottet, Raffaelli, La Touche, Aman Jean, Lepère). Ollendorf.

Camille Mauclair. — *L'art en silence*. Ollendorf.
— *Les idées vivantes*. Librairie de l'Art ancien et moderne.
— *L'impressionnisme*. Idem.
— *De Watteau à Whistler* (sur Ricard, Monticelli, Chassériau, Roll, Helleu, Le Sidaner, Mlle Dufau, Latouche, Chéret). Charpentier.

Huysmans. — *Certains* (sur Degas, Forain, Raffaelli, Chéret). Stock.

Léon Maillard. — *L'œuvre d'Auguste Boulard*. Floury.

Ferdinand Fabre. — *Le Roman d'un peintre* (sur Jean-Paul Laurens). Charpentier.

Georges Lanoé. — *Histoire de l'École française de paysage, depuis Chintreuil*. Nantes.

Émile Dacier. — *Alexandre Lunois*. Librairie de l'Art ancien et moderne.

INDEX ALPHABÉTIQUE

DES NOMS CITÉS

Achard (Alexis), 158.
Adan (Emile), 310.
Adler (Jules), 310.
Agache (Alfred), 303.
Aiguier (Auguste), 276.
Alaux, 131.
Aligny (Théodore d'), 146.
Amable, 321.
Aman Jean, 344.
Anastasi, 158.
André, 345.
Anquetin, 302.
Aubert (Jean), 195.
Aublet, 310.
Aubry, 36.
Auburtin (Francis), 315.
Auguin, 318.
Augustin, 36.

Bail (Joseph), 309.
Barau (Emile), 320.
Bargue (Charles), 189.
Barillot, 320.
Baron (Henri), 187.
Barrias (Félix), 242.
Barye, 98.
Baschet (Marcel), 314.
Baudit, 318.
Baudry (Paul), 244-249.
Bayard (Emile), 314.
Beaumont (Edouard de), 187.
Beaumont (Hugues de), 310.
Becker (Georges), 303.
Bellan, 310.

Bellangé (Hippolyte), 90.
Bellel, 168.
Bellet du Poisat, 86.
Bellery-Desfontaines, 345
Belly (Léon), 280.
Benjamin-Constant, 298.
Benouville (Léon), 244.
Béraud (Jean), 309.
Berchère (Narcisse), 280.
Bergeret, 321.
Bergès, 310.
Bernard (Emile), 346.
Berne-Bellecour, 310.
Bernier, 274.
Bertin (Edouard), 146.
Bertin (Victor), 44.
Berton (Armand), 310.
Bertrand (Georges), 303.
Bertrand (James), 260.
Besnard (Albert), 336.
Besson, 345.
Besson (Faustin), 189.
Béthune, 320.
Biard, 143.
Bidault, 46.
Biennoury (Eloy), 193.
Billotte (René), 318.
Bin (Emile), 244.
Binet (Adolphe), 314.
Binet (Victor), 320.
Blanc (Joseph), 291.
Blanchard (Edouard), 291.
Blanche (Jacques-Emile), 342.
Blin, 274.
Blondel, 40.

Boggio, 320.
Boilly, 42.
Boissard de Boisdenier, 88.
Bompard (Maurice), 310.
Bonheur (Rosa), 284, 317.
Bonhommé (François), 216.
Bonington, 80.
Bonnat (Léon), 268-270.
Bonnegrâce, 250.
Bonvin (François), 213-214.
Bordes, 314.
Borel, 36.
Bouchot (François), 118.
Boudin (Eugène), 274.
Boudot, 320.
Bouguereau (William), 261.
Boulanger (Clément), 78.
Boulanger (Gustave), 194.
Boulanger (Louis), 76-78.
Boulard (Auguste), 309.
Bourgogne, 321.
Bourgonnier, 310.
Boursat, dit « Sem », 347.
Boutet de Monvel, 314.
Boyé (Abel), 303.
Brandon (Edouard), 216.
Braquaval, 320.
Brascassat, 170.
Breton (Emile), 274.
Breton (Jules), 216-218.
Brion (Gustave), 219.
Brispot, 310.
Brouillet (André), 303.
Brown (John-Lewis), 188.
Brune (Adolphe), 132.

INDEX ALPHABÉTIQUE DES NOMS CITÉS

Buffet (Paul), 303.
Buland (Eugène), 307.
Busson, 274.
Bussy, 345.
Butin (Ulysse), 307.

Cabanel (Alexandre), 238.
Cabat (Louis), 155-156.
Cabrit, 320.
Calbet, 303.
Callot (Georges), 303.
Cals, 166.
Calvé, 320.
Cambon, 174.
Camino (Charles), 286.
Caran d'Ache (voir *Poiré*).
Carrand, 275.
Carrière (Eugène), 340-342.
Cazin (Charles), 315-317.
Cesbron, 321.
Chabal-Dussurgey, 321.
Chabas (Maurice), 320.
Chabas (Paul), 309.
Chabry (Léonce), 318.
Chaillery, 310.
Cham (voir *de Noé*).
Champmartin, 80-81.
Chaplin (Charles), 260.
Charlet, 88-90.
Chartran, 314.
Chassériau (Théodore), 134-137.
Chauchet (M⁽ˡˡᵉ⁾), 310.
Chavet, 187.
Chenavard, 237.
Chenu (Fleury), 274.
Chéret (Jules), 342.
Chevallier, dit « Gavarni », 178.
Chifflart, 346.
Chigot (Eugène), 320.
Chintreuil (Antoine), 166-167.
Gibot (Édouard), 128.
Cicéri, 174.
Clairin (Georges), 303.
Claude (Eugène), 321.
Clérian, 43.
Cogniet (Léon), 124-126.
Colin (Gustave), 320.
Collin (Raphaël), 295.
Comerre (Léon), 303.
Comte (Charles), 187.
Constable, 146.
Cormon (Fernand), 294.

Corot, 148-152.
Costeau, 320.
Cot (Auguste), 291.
Cottet (Charles), 345.
Couder (Auguste), 128.
Courbet, 204-210.
Court (Antoine), 128 131.
Courtois (Gustave), 303.
Couture (Thomas), 140-142.
Cuisin (Charles), 317.
Curzon (Alfred de), 260.

Dabadie, 320.
Dagnac-Rivière, 346.
Dagnan-Bouveret, 306.
Damoye, 320.
Dantan (Édouard), 307.
Daubigny (Charles), 164-166.
Daubigny (Karl), 166.
Dauchez (André), 318.
Daumier (Honoré), 176-177.
Dauzats, 168.
David (Louis), 5.
David (Maxime), 286.
Dawant (Albert), 315.
Debat-Ponsan, 303.
Debon, 78.
Debucourt, 40.
Decamps, 83-86, 175.
Déchenaud (Adolphe), 307.
Defaux, 274.
Degas, 332-334.
Dehodencq (Alfred), 278.
Delachaux, 310.
Delacroix (Eugène), 49-60.
Delaroche (Paul), 112-114.
Delasalle (M⁽ˡˡᵉ⁾), 310.
Delaunay (Élie), 240-242.
Delort, 314.
Delvolvé (Mᵐᵉ), 321.
Demarne, 42.
Demont (Adrien), 318.
Demont-Breton (Mᵐᵉ), 310.
Denis (Maurice), 345.
Deroy, 88.
Desboutin (Marcellin), 309.
Desgoffe (Alexandre), 146.
Desgoffe (Blaise), 286.
Despléchin, 286.
Destrem, 320.
Desvallières, 314.
Detaille, 310-313.
Devambez (André), 307.

Devéria (Achille), 100.
Devéria (Eugène), 74-76.
Diaz (Narcisse), 162.
Didier (Jules), 284.
Dinet (Étienne), 346.
Doré (Gustave), 286.
Doucet (Lucien), 309.
Dreux (Alfred de), 98.
Drolling (Martin), 38.
Dubois (Paul), 271.
Dufau (M⁽ˡˡᵉ⁾), 342.
Dubufe (Claude-Marie), 134.
Dubufe (Édouard), 260.
Dubufe (Guillaume), 303.
Duchesne, 36.
Duez (Ernest), 307.
Duhem (Henri et Marie), 342.
Dumont, 321.
Dumoulin, 320.
Dupray, 310.
Dupré (Jules), 162-164.
Dupré (Julien), 320.
Dupuy (Paul), 345.
Duran (Carolus), 270.
Durst, 320.
Duval (Amaury), 106.
Duvent (Charles), 310.

Ehrmann, 244.
Eliot (Maurice), 320.
Espagnat (d'), 345.
Estienne (Henri d'), 309.
Etcheverry, 310.

Faivre (Abel), 347.
Falguière, 271.
Fantin-Latour, 232-235.
Fauvelet, 187.
Ferrier (Gabriel), 292.
Feyen-Perrin, 220.
Firmin-Girard, 320.
Flameng (Auguste), 320.
Flameng (François), 298.
Flandrin (Hippolyte), 102-104.
Flandrin (Paul), 104.
Flers (Camille), 154.
Fleury (Robert), 86-88.
Fleury (Tony-Robert), 270.
Fontaine (voir *Swébach*).
Forain, 346.
Foreau, 320.
Fortin, 143.
Fougerat, 314.

INDEX ALPHABÉTIQUE DES NOMS CITÉS

Fouqueray, 314.
Fourié (Albert), 310.
Français, 156.
Friant (Emile), 306.
Froment (Eugène), 195.
Fromentin (Eugène), 276-278.

Gagliardini, 320.
Gaillard (Ferdinand), 272.
Galland (Victor), 266.
Gamelin, 43.
Gandara (la), 314.
Garbet, 156.
Gardier (du), 345.
Gauguin (Paul), 345.
Gautherot, 36.
Gautier (Amand), 214.
Gavarni (voir *Chevallier*).
Gélibert, 320.
Geoffroy (Jean), 310.
Gérard, 6.
Gérard (Mlle), 42.
Géricault, 28-36.
Gérôme, 190-193.
Gervais (Paul), 303.
Gervex (Henri), 336.
Giacomotti (Félix), 244.
Gide (Théophile), 187.
Gigoux (Jean), 78.
Gilbert (Victor et René), 310.
Gillot, 320.
Girardot, 320.
Giraud (Eugène), 189.
Giraud (Victor), 189.
Girodet-Trioson, 6.
Giroux (André), 142.
Glaize (Auguste), 242.
Glaize (Léon), 303.
Gleyre (Charles), 137-140.
Goeneutte (Norbert), 309.
Gorguet (Auguste), 303.
Gosselin, 320.
Grandville, 175.
Granet, 38.
Grau, 345.
Grévin, 288.
Griveau (Georges et Lucien), 320.
Grobon, 43.
Gros, 18-27.
Grün, 310.
Guay (Gabriel), 303.
Gudin, 142.

Gueldry, 310.
Guérin, 345.
Guérin (Jean), 38.
Guérin (Paulin), 38.
Guérin (Pierre), 6-8.
Guignard (Gaston), 320.
Guignet (Adrien), 86.
Guigou (Paul), 276.
Guiguet, 310.
Guillaumet, 278.
Guillaumin, 320.
Guillemet, 320.
Guillonnet, 345.
Guillon (Adolphe), 274.
Guillou (Alfred), 309.
Guinier, 310.
Guys (Constantin), 287.

Hamon, 194.
Hanicotte, 310.
Hanoteau, 274.
Hareux, 320.
Harpignies (Henri), 272.
Hawkins, 310.
Hébert (Ernest), 262.
Hédouin (Edmond), 218.
Heilbuth (Ferdinand), 221.
Heim, 118-120.
Helleu (Paul), 341.
Hennequin, 36.
Henner (Jean-Jacques), 264-266.
Herbelin (Mme), 174, 285.
Héreau (Jules), 274.
Herpin, 320.
Hersent, 40.
Hervier (Adolphe), 275.
Hesse (Alexandre), 132.
Hesse (Auguste), 132.
Hesse (Joseph), 174.
Hoffbauer (Charles), 345.
Hoguet, 275.
Huet (Paul), 152-154.
Humbert (Ferdinand), 292.

Imer (Edouard), 274.
Ingres, 60-72.
Isabey, 36.
Isabey (Eugène), 92-94.
Iwill, 320.

Jacomin, 320.
Jacquand (Claudius), 126-128.

Jacque (Charles), 172.
Jacquemart (Jules), 272.
Jacquet (Gustave), 189.
Jadin, 98.
Jalabert (Charles), 242.
Jambon, 321.
Jeannin, 321.
Jeanniot, 309.
Jobbé-Duval (Félix), 244.
Johannot (Alfred et Tony), 98.
Jonghe (de), 220.
Jongkind, 275.
Jourdain (Roger), 310.
Joyant, 168.
Jundt (Adolphe), 219.
Jusseaume, 321.

Karbowski, 310.
Kinson (François), 40.
Kreyder, 321.

Laberge (de), 155.
Laemlein (Alexandre), 126.
Lagarde (Pierre), 318.
Lambert (Eugène), 320.
Lambinet, 274.
Lami (Eugène), 90-92.
Lancrenon, 38.
Landelle (Charles), 250.
Langlois, 38.
Lanoue, 170.
Lansyer, 274.
Lapostolet, 320.
Lapparat, 345.
Larivière (Charles), 132-133.
Larivière (Eugène), 132.
Larue, 310.
Latouche (Gaston), 342.
Laurens (Albert), 310.
Laurens (Jean-Paul), 295, 310.
Laurens (Jean-Pierre), 310.
Laurens (Jules), 170.
Laurent-Desrousseaux, 310.
Laurent (Ernest), 344.
Lavastre, 286.
Lavergne, 314.
Lavieille (Eugène), 158.
Lebasque, 345.
Le Blant (Lucien), 314.
Lebourg (Albert), 342.

INDEX ALPHABÉTIQUE DES NOMS CITÉS

Le Camus (Duval), 143.
Lecomte du Nouy, 291.
Lefebvre (Jules), 266.
Lefèvre (Robert), 40.
Le Goût Gérard, 310.
Legrand (Louis), 346.
Legros (Alphonse), 210.
Lehmann (Henri), 108.
Lejeune, 42.
Leleux (Adolphe), 218.
Leleux (Armand), 218.
Le Liepvre (Maurice), 272.
Leloir (Louis), 314.
Lemaire (Madeleine), 321.
Lemud (Aimé de), 90.
Lenepveu (Eugène), 243.
Lepage (Jules-Bastien), 303.
Lepère (Auguste), 346.
Lépine (Louis), 275.
Lepoittevin, 320.
Le Poittevin, 142.
Leprince (Xavier), 42.
Lerolle (Henry), 308.
Le Roux (Charles), 161.
Leroux (Hector), 195.
Leroy (Paul), 303.
Le Sidaner, 342.
Lévy (Emile), 194.
Lévy (Henry), 292.
Lhermitte (Léon), 308.
Lobre (Emile), 320.
Lomont, 310.
Loubon (Emile), 276.
Lucas, 310.
Luminais (Evariste), 261.
Lunois (Alexandre), 346.

Machard (Jules), 291.
Maignan (Albert), 298.
Maillaud, 320.
Maillot (Théodore), 242.
Maisiat, 321.
Mallet, 42.
Manet (Edouard), 221-231.
Marais, 320.
Marchal (Charles), 219.
Marec (Victor), 310.
Marie (Jacques Mme), 320.
Marilhat, 167.
Martel, 310.
Martin (Henri), 344.
Masure, 320.
Mathey, 314.
Maufra, 320.
Maurin (Charles), 310.

Mauzaisse, 38.
Maxence, 314.
Meissonier, 182-187.
Mélin, 286.
Mélingue (Lucien), 298.
Ménard (René), 320.
Menjaud, 40.
Merson (Olivier), 294.
Meslé, 320.
Meynier, 40.
Michallon, 44.
Michel (Emile), 320.
Michel (G.), 44-46
Milcendeau, 310.
Millet (J.-F.), 196-204.
Mirbel (Mme de), 174.
Momal, 43.
Monchablon (Jan), 320.
Monet (Claude), 324-328
Monginot, 321.
Monnier (Henry), 175.
Monsiau, 42.
Montenard, 318.
Monticelli, 276.
Moreau (Adrien), 314.
Moreau (Gustave), 250-254.
Moreau-Nélaton, 310.
Morin (Louis), 347.
Morisset, 310.
Morot (Aimé), 300.
Mottez, 106.
Mouchot (Louis), 280.
Mouillon, 274.
Moullé, 320.
Muénier (Jules), 307.
Muller (Louis), 244.
Muraton (Mme), 321.

Nanteuil (Célestin), 100.
Nazon, 274.
Neuville (Alphonse de), 310-312.
Nittis (de), 221.
Noé (Amédée de), dit « Cham », 288.
Noël (Jules), 275.
Noirot, 320.
Nozal, 320.

Olive, 320.
Orange (Maurice), 310.
Orsel (Victor), 104.

Pagnest, 36.
Papety, 142.

Parrot (Philippe), 291.
Patrois (Isidore), 188.
Pelez, 310.
Pelouze, 274.
Penguilly L'Haridon, 86.
Pérignon, 250.
Périn (Alphonse), 106.
Perrandeau, 310.
Perret (Aimé), 310.
Perret (Marius), 346.
Petitjean, 320.
Picard (Georges), 334.
Picard (Louis), 314.
Picot, 39.
Picou, 194.
Pille (Henri), 314.
Pils (Isidore), 235.
Pissarro (Camille), 328.
Plassan, 187.
Pointelin (Auguste), 318.
Poiré, dit « Caran d'Ache », 347.
Pommayrac, 286.
Poterlet, 80.
Pouget (Didier), 320.
Princt (René), 309.
Protais (Alexandre), 236.
Prouvé (Victor), 340.
Prudhon, 8-18.
Prunier, 320.
Pujol (Abel de), 38.
Puvis de Chavannes, 254-260.

Quignon, 320.
Quost, 321.

Raffaelli, 342.
Raffet, 90.
Ranft, 320.
Ranvier (Joseph), 260.
Rapin, 274.
Ravanne, 320.
Ravier, 275.
Réattu, 43.
Redouté, 46.
Régamey (Guillaume), 236.
Regnault (Henri), 282.
Rémond, 145.
Renan (Ary), 318.
Renard (Emile), 310.
Renoir (Auguste), 330.
Renouard (Paul), 347.
Renouf, 308.

INDEX ALPHABÉTIQUE DES NOMS CITÉS

Révoil, 38.
Ribot (Th.), 212-213.
Ricard (Gustave), 249-250.
Richemont (de), 310.
Ridel, 310.
Riesener (Léon), 36.
Riesener, 78.
Rigolot, 320.
Rixens, 303.
Robert (Léopold), 122-124.
Rochard, 174.
Rochegrosse (Georges), 302.
Roll (Alfred), 334.
Rops (Félicien), 287.
Roqueplan (Camille), 96-98.
Rosset-Granger, 310.
Rouget, 36.
Rousseau (Philippe), 286.
Rousseau (Théodore), 158-161.
Roussel (Geo), 314.
Roybet (Ferdinand), 188.
Royer (Henri), 310.
Rubé, 286.

Sabatté, 310.
Saglio, 310.
Saint, 36.
Saint-Germier, 310.
Saint-Jean (Simon), 173.
Saint-Marcel, 98.
Saint-Pierre, 303.
Sautai, 309.
Scheffer (Ary), 81-83.
Scheffer (Henry), 83.
Schenck, 221.
Schutzenberger, 244.
Schnetz (Victor), 120-122.
Schommer, 303.
Schreyer, 221.

Scott (Georges), 310.
Séchan, 174.
Segé, 274.
Sellier (Charles), 260.
Sem (voir *Boursat*).
Servin (Elie), 216.
Seyssaud, 345.
Sigalon, 116.
Simon (Lucien), 345.
Singry, 36.
Sisley (Alfred), 328.
Steck (Paul), 310.
Steinlen, 347.
Steuben, 82.
Stevens (Alfred), 220.
Suréda, 346.
Swébach, dit « Fontaine », 42.

Tabar (François), 242.
Tanzi, 320.
Tardieu, 345.
Tassaërt, 94-96.
Tattegrain (Francis), 302.
Taunay, 42.
Thévenin, 40.
Thévenot, 314.
Thirion, 303.
Thomas (Albert), 310.
Thornley, 320.
Thuillier (Pierre), 154.
Tissot (James), 187.
Toudouze (Edouard), 303.
Toulouse-Lautrec, 346.
Tournemine, 280.
Tournès, 310.
Traviès, 175.
Troncy, 310.
Troyon (Constant), 172.
Truchet (Abel), 310.
Trutat (Félix), 88.
Tyr (Gabriel), 106.

Ulmann, 345.
Ulmann (Benjamin), 261.

Vallotton, 310.
Van Dael, 46.
Van Spaendonck, 46.
Van Marcke (Emile), 282.
Vayson, 320.
Vernay, 173.
Vernet (Horace), 110-112.
Vernier (Emile), 274.
Vetter, 187.
Veyrassat (Jules), 284.
Vibert, 314.
Vierge (Daniel), 346.
Villain (Eugène), 321.
Vignon, 320.
Vinchon, 131.
Vollon (Antoine), 286.
Vuillard, 345.
Vuillefroy, 320.

Watelet, 145.
Watteau (Louis), 43.
Wattier (Emile), 189.
Weerts, 303.
Wencker, 314.
Wéry (Emile), 345.
Willette, 347.
Winterhalter, 250.
Worms, 314.
Wyld, 221.

Yarz, 320.
Yon, 274.
Yvon (Adolphe), 235.

Ziégler, 108.
Ziem (Félix), 280.
Zo (Henri), 345.
Zuber, 318.
Zwiller, 303.

TABLE DES GRAVURES

Fig. 1. David. — Sacre de Napoléon Ier par le pape Pie VII, à Notre-Dame de Paris.................................... 7
— 2. Girodet. — Le Sommeil d'Endymion................ 9
— 3. Girodet. — Atala au tombeau..................... 11
— 4. Gérard. — L'Amour et Psyché..................... 13
— 5. Gérard. — Portrait du peintre Isabey et de sa fille.... 15
— 6. Guérin. — Le Retour de Marcus Sextus.............. 17
— 7. Prudhon. — Andromaque embrassant Astyanax....... 19
— 8. Prudhon. — L'Impératrice Joséphine................ 21
— 9. Prudhon. — La Justice et la vengeance divine poursuivant le crime................................. 23
— 10. Prudhon. — L'Enlèvement de Psyché par Zéphyre.... 25
— 11. Gros. — Bonaparte à Arcole...................... 27
— 12. Gros. — Les Pestiférés de Jaffa................... 29
— 13. Gros. — Napoléon visitant le champ de bataille d'Eylau. 31
— 14. Géricault. — Officier de chasseurs à cheval de la garde.. 33
— 15. Géricault. — Le Radeau de la *Méduse*............. 35
— 16. Isabey. — Revue passée au Carrousel.............. 37
— 17. Drolling. — Intérieur d'une cuisine................ 39
— 18. Granet. — Intérieur de salle d'asile................ 41
— 19. G. Michel. — Aux Environs de Montmartre......... 45
— 20. Delacroix. — Dante et Virgile aux Enfers........... 51
— 21. Delacroix. — La Liberté sur les barricades.......... 53
— 22. Delacroix. — Femmes d'Alger dans leur appartement. 55
— 23. Delacroix. — La Justice de Trajan................. 57
— 24. Delacroix. — Entrée des Croisés à Constantinople... 59
— 25. Ingres. — Œdipe et le Sphinx..................... 61
— 26. Ingres. — La Famille Forestier.................... 63
— 27. Ingres. — Mme de Senonnes..................... 65
— 28. Ingres. — Apothéose d'Homère.................... 67
— 29. Ingres. — Saint Symphorien...................... 69
— 30. Ingres. — Portrait de M. Bertin................... 71
— 31. E. Devéria. — La Naissance de Henri IV........... 73
— 32. J. Gigoux. — Mort de Léonard de Vinci............ 75
— 33. Debon. — Bataille d'Hastings..................... 77
— 34. Champmartin. — Mme de Mirbel................. 79
— 35. Ary Scheffer. — Françoise de Rimini.............. 81

TABLE DES GRAVURES

Fig. 36.	Ary Scheffer. — Le Larmoyeur	83
— 37.	Decamps. — Défaite des Cimbres	85
— 38.	Decamps. — Sortie de l'école turque	87
— 39.	Robert Fleury. — Le Colloque de Poissy	89
— 40.	Boissard de Boisdenier. — Épisode de la retraite de Russie	91
— 41.	Charlet. — La Retraite de Russie	93
— 42.	Raffet. — La Revue de minuit	95
— 43.	Eug. Lami. — La Bataille d'Hondschoote	97
— 44.	Isabey. — Cérémonie dans l'église de Delft	99
— 45.	Tassaert. — Une Famille malheureuse	101
— 46.	H. Flandrin. — La Nativité	103
— 47.	H. Flandrin. — Napoléon III	105
— 48.	H. Vernet. — Combat de la barrière de Clichy	107
— 49.	H. Vernet. — Assaut et prise de Constantine	109
— 50.	P. Delaroche. — Mort d'Élisabeth d'Angleterre	111
— 51.	P. Delaroche. — Assassinat du duc de Guise	115
— 52.	Bouchot. — Funérailles de Marceau	117
— 53.	Heim. — Charles X distribuant les récompenses au Salon de 1824	119
— 54.	Heim. — Une Lecture d'Andrieux, à la Comédie-Française	121
— 55.	Léopold Robert. — L'Arrivée des moissonneurs dans les Marais Pontins	123
— 56.	L. Cogniet. — Le Départ de la garde nationale en 1792	125
— 57.	Couder. — Serment du Jeu de paume	127
— 58.	Court. — La Mort de César	129
— 59.	Chassériau. — Le Caïd de Constantine	133
— 60.	Chassériau. — Le Tepidarium	135
— 61.	Ch. Gleyre. — Les Illusions perdues	139
— 62.	Th. Couture. — Les Romains de la décadence	141
— 63.	Corot. — Le Colisée	147
— 64.	Corot. — La Route d'Arras	149
— 65.	Corot. — Castelgandolfo	151
— 66.	Paul Huet. — L'Inondation de Saint-Cloud	153
— 67.	Th. Rousseau. — Sortie de la forêt de Fontainebleau	157
— 68.	Th. Rousseau. — Marais dans les Landes	159
— 69.	Daubigny. — Le Printemps	163
— 70.	Chintreuil. — L'Espace	165
— 71.	Marilhat. — Ruines de la mosquée du sultan Hakem	169
— 72.	Troyon. — Bœufs se rendant au labour	171
— 73.	Daumier. — La Rue Transnonain	177
— 74.	Meissonier. — Napoléon III à Solférino	185
— 75.	Gérôme. — Combat de coqs	191
— 76.	Millet. — Les Glaneuses	197
— 77.	Millet. — L'Homme à la houe	199
— 78.	Millet. — La Herse	201
— 79.	Millet. — La Bergère	203

TABLE DES GRAVURES

- Fig. 80. COURBET. — Les Casseurs de pierres.................. 207
- — 81. COURBET. — La Remise des chevreuils................ 209
- — 82. RIBOT. — Saint Sébastien........................... 211
- — 83. BONVIN. — L'*Ave Maria*............................ 215
- — 84. JULES BRETON. — Bénédiction des blés............... 217
- — 85. MANET. — Le Déjeuner.............................. 223
- — 86. MANET. — Le Bon bock.............................. 225
- — 87. MANET. — En Bateau............................... 227
- — 88. FANTIN-LATOUR. — L'Atelier aux Batignolles.......... 231
- — 89. FANTIN-LATOUR. — La Famille Dubourg............... 233
- — 90. CABANEL. — Naissance de Vénus..................... 239
- — 91. DELAUNAY. — La Peste de Rome..................... 241
- — 92. DELAUNAY. — Le Général Mellinet................... 243
- — 93. BAUDRY. — Le Jugement de Pâris.................... 245
- — 94. BAUDRY. — Enlèvement de Psyché................... 247
- — 95. G. MOREAU. — Œdipe et le Sphinx................... 251
- — 96. G. MOREAU. — Jeune fille tenant la tête d'Orphée..... 253
- — 97. PUVIS DE CHAVANNES. — Le Repos................... 255
- — 98. PUVIS DE CHAVANNES. — Marseille, porte de l'Orient... 257
- — 99. PUVIS DE CHAVANNES. — Sainte Geneviève marquée du sceau divin.. 259
- — 100. HÉBERT. — La Malaria............................. 263
- — 101. HENNER. — Idylle................................. 265
- — 102. BONNAT. — Le Cardinal Lavigerie.................. 267
- — 103. CAROLUS DURAN. — L'Assassiné.................... 269
- — 104. HARPIGNIES. — Rome vue du Palatin................ 273
- — 105. FROMENTIN. — Chasse au faucon.................... 277
- — 106. GUILLAUMET. — Laghouat.......................... 279
- — 107. ZIEM. — Venise................................... 281
- — 108. H. REGNAULT. — Le Général Prim................... 283
- — 109. ROSA BONHEUR. — Le Labourage nivernais.......... 285
- — 110. FERNAND CORMON. — Caïn......................... 293
- — 111. J.-P. LAURENS. — Mort de sainte Geneviève......... 297
- — 112. AIMÉ MOROT. — Reischoffen........................ 301
- — 113. BASTIEN-LEPAGE. — Les Foins...................... 305
- — 114. DE NEUVILLE. — Les Dernières cartouches........... 311
- — 115. DETAILLE. — Réception des troupes en 1806......... 313
- — 116. CAZIN. — Ismaël et Agar........................... 317
- — 117. CAZIN. — Souvenirs de fête........................ 319
- — 118. CL. MONET. — Glaçons à Vétheuil................... 325
- — 119. SISLEY. — Le Pont de Moret........................ 327
- — 120. RENOIR. — Le Moulin de la Galette................. 329
- — 121. DEGAS. — La Leçon au foyer....................... 331
- — 122. ROLL. — Manda Lamétrie, fermière................. 333
- — 123. BESNARD. — Le Soir de la vie...................... 337
- — 124. CARRIÈRE. — Maternité............................ 339
- — 125. H. MARTIN. — Les Faucheurs....................... 343

TABLE DES MATIÈRES

I. — La Peinture sous l'Empire et les premières années de la Restauration...	5
II. — L'Époque romantique...	48
A. Les Chefs...	48
B. Les Armées...	72
III. — Le Paysage et les arts secondaires...	145
IV. — La Peinture sous le second Empire...	180
A. Le Genre anecdotique...	182
B. La Peinture néo-pompéienne...	189
C. Le Réalisme...	196
D. La Peinture de style, la décoration, le portrait...	236
E. Le Paysage, les animaux, la nature morte, etc...	271
V. — La Peinture sous la troisième République...	290
A. La Tradition...	290
B. Les Novateurs...	321
INDEX ALPHABÉTIQUE DES NOMS CITÉS...	351
TABLE DES GRAVURES...	356

ERRATUM

P. 34, lignes 2 et 3. — Au lieu de : « sans apprêts », lire : « sans apprêt ».

P. 36, ligne 24. — Au lieu de : « M^lle Mollien », lire : « M^lles Mollien ».

P. 54, ligne 33. — Au lieu de : « s'unissant », lire : « conjurés ».

P. 60, ligne 1. — Au lieu de : « caractéristique », lire : « significatif ».

P. 71, ligne 3. — Au lieu de : « comme l'a dit un penseur », lire : « comme l'a dit Shakespeare ».

P. 72, ligne 6. — Au lieu de : « ... Banville font vraiment figure de paladins », lire : « ... Banville y font vraiment figure de paladins ».

P. 76, ligne 1. — Au lieu de : « lendemain », lire : « lendemains ».

P. 92, ligne 5. — Au lieu de : « musée de Versailles », lire : « tous les trois au musée de Versailles ».

P. 111, ligne 1. — Au lieu de : « Fontenoy, Iéna, Friedland, Wagram (1836, musée de Versailles) », lire : « toutes les quatre au musée de Versailles ».

P. 120, ligne 22. — Au lieu de : « [fig. 54] », lire : « [fig. 53] ».

P. 161, dernière ligne. — Supprimer la virgule et lire : « d'un effet lumineux hardi ».

P. 168, ligne 30. — Au lieu de : « le *couvent du mont Athos* et la *Giralda, à Séville,* musée du Louvre », lire : « tous deux au musée du Louvre ».

P. 188, ligne 28. — Au lieu de : « personnages », lire « comparses ».

P. 244, ligne 30. — Au lieu de : « pour l'heureuse », lire : « par l'heureuse ».

P. 264, ligne 10. — Au lieu de : « église de la Loupe », lire : « église de la Tronche ».

P. 289, ligne 18. — Au lieu de : « E. Rodigues », lire : « E. Rodrigues ».

P. 302, ligne 3. — Au lieu de : « avec ce déchaînement de foule », lire : « avec le déchaînement de la foule ».

P. 302, ligne 31. — Au lieu de : « dans un genre décoratif tout contestable », lire : « dans un genre décoratif contestable ».

Contraste insuffisant

NF Z 43-120-14

Texte détérioré — reliure défectueuse
NF Z 43-120-11